U0043720

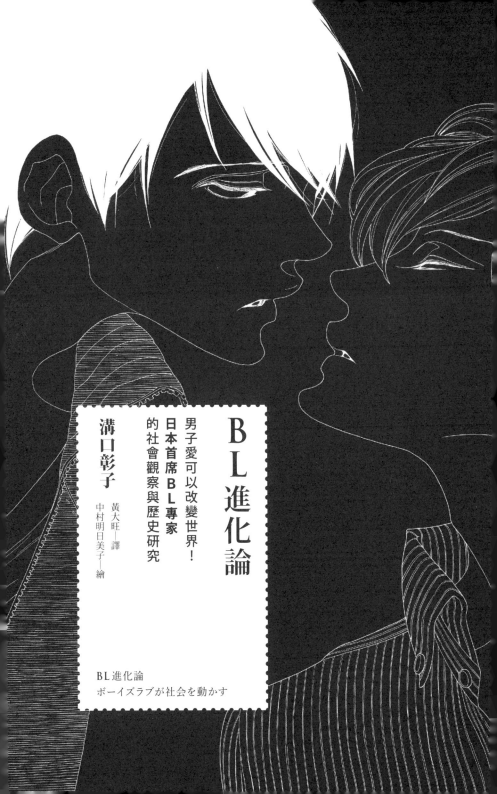

男子愛可以改變世界！
日本首席BL專家
的社會觀察與歷史研究

溝口彰子

黃大旺—譯
中村明日美子—繪

BL進化論

BL進化論
ボーイズラブが社会を動かす

BL進化論

序

BL進化論：男子愛能改變社會嗎？

BL（Boys' Love）指的是男性與男性之間，由戀愛發展出來的各種故事。創作者與閱聽者則多半是異性戀女性。

BL既是漫畫、小說、廣播劇、動畫、遊戲、真人電影等娛樂的一大類型，也包含了同人誌展售會、網路上的投稿、心得交流等活動。讓許多不同世代的女性讀者，時時刻刻用「愛」享受著男人與男人間的「恩恩愛愛」。最近更由於網路用語「腐女」廣為流傳、更多BL漫畫或小說改編成動畫及電影，再加上出現了一些橫跨BL與其他類型且廣受好評的創作者，各種因素讓BL在社會上得到了前所未有的廣泛認識。

享受BL的方式，或者說透過BL得到的快樂有哪些？若說是「有多少女性喜歡BL，就有幾種變化」也毫不誇張。然而，當我們試著歸納這方面的樂趣，或許將會得到以下的論點：

BL既能讓女性閱聽人投射各種願望於男性角色，令他們投入各種「奇蹟之戀」，也能夠讓女性得以擺脫父權社會強加的女性角色束縛，透過男性人物自由地享受靈與肉的快樂。也就是說，正因為BL的人物角色與讀者的性別不同，才可能成就一種逃避現實的類型。

這樣的BL，在最近幾年產生了變化。

若說BL的這種變化，或許能夠一點一滴地改變社會，你會感到驚訝嗎？如果有人告訴你，近幾年來還出現了幫助克服現實日本社會裡的同性戀恐懼（homophobia）、異性戀規範（heteronormative），將異性戀視為正常，排除所有其他可能的世界觀）與厭女情結（misogyny）的BL作品呢？而那些走出厭女情結的作品，又並非以女性角色為主體的異性戀故事，是不是又有些諷刺呢？

本書將這種變化，當成BL這個「女性閱讀的男性間故事」類型之「進化」。而這種「進化」甚至領先於現實社會之前，提供了實現性多元與性別平權的線索。在書名《BL進化論》中提出的「進化」兩個字，便擁有這兩種意義。

書中會透過詳細的考察，提出BL如何進化、又如何帶給社會改變的線索，但是身為本書作者，我希望表明一下個人的立場，也是我一定要寫出這樣一本書的原因。

雖然BL的創作者與閱聽者多半是異性戀女性，我本身卻是女同志。講得更詳細一點，我是生理女性，性別認同上也是女性，但在性取向上愛的是同性的人。再者，我不只是BL愛好者，也從事BL的研究。這就是我寫作本書時的立場。

無論是戀愛與性，我在現實生活中都是個只對女孩子有興趣的女同志（女同性戀者）。那麼，我又為什麼會對描寫男男戀情的BL作品這麼感興趣呢？為什麼不是男女的戀愛作品，或是陳述女性間親密友情、乃至於性愛場面的「百合」漫畫，偏偏就喜愛BL作品呢？

簡單來說，是由於我的整個青春期都在少女漫畫之中度過──特別是各種描寫美少年間親密友情與戀愛關係的的「美少年漫畫」、「少年愛作品」。我當時移情於這些作品中，即使社會上的恐同氣氛正在蔓延，也能不為時代所動，**接受自己的女同志身分，並且得以成為一個女同志。**

筆者直到大學時代才清楚擁有女同志的自覺，而相較於現在，當時社會上對於同性戀者抱有更強烈的偏見。儘管如此，我靠著青春期大量閱讀（元祖）BL作品的經驗，既戰勝外界的偏見，也克服受歧視的恐懼，並且接納自己的性取向。影響我最深的作品，主要是《波族傳

奇》[1]、《摩利與新吾》[2]，尤其以後者為最。我從《摩利與新吾》學會一套邏輯：「摩利對新吾的愛慕跟我對○○的愛慕**一樣**是同性對同性的愛慕。就算別人有意見，這都不是什麼壞事。」因此得以接受自己是女同志的事實（雖然之後還需要大約十年，才能公開出櫃）。

理所當然地，如果將我身為女同性戀者的性取向直接投射出來，就會是百合作品。假設我在青春期所接觸的是類似《櫻園》、《情人的吻》[3]，乃至於與現實生活成年女同志相呼應的《LOVE MY LIFE》[4]，或忠實描寫女高中生進入大學生活的《青之花》[5]、色情又不失幽默的《學姊與我》[6]等作品的話，我可能就不會變成BL愛好者，而**直接**變成熱愛百合漫畫或小說的女同志吧？

人生不能重來，我並不能回答這個問題，這只是眾多可能性之一。但是，現實中的我是託BL（的祖先）的福才能順利變成女同志的，而自己同時是BL愛好者、研究者的事實，也已經無法改變。因此我第一個要說的還是BL。對我而言，BL是我性意識的根源。

當兼具研究者與愛好者身分的我看見BL在眼前發生變化，並漸漸對現實社會產生領航效果時，內心驚訝無比，這也是我撰寫本書的最大動機。當然，BL是藉由漫畫或小說表現的一種

類型，不可能變化成完全不同的事物。我所指的變化是出現在不同作家的各種創作裡，如何透過敘事向讀者表現出化解恐同、異性戀規範或厭女情結等迷思的可能方法。舉例來說，像是九〇年吉永史（よしながふみ）的幾部作品，我當時閱讀這類作品時，將它們視為BL之中的**例外**。

然而，到了二〇〇〇年代，同樣路線的作品卻不斷增加。長期連載的熱門漫畫之中，更出現一些開頭反映出世俗反同觀點，到了中間卻變得遠比現實的日本社會更支持同志人權的作品。這麼一來，我們更不得不更新我們的認知，BL已經變成能固定發表「進化型」作品的類型。換言之，整個BL都在「進化」──BL就像有機體，即使各處細胞進行各式各樣的進化（突變），仍能被視為多樣性而獲包容，使得整個有機體確實地進化。就像年輕時的我是多虧BL（的祖先）才能接納女同志身分，勢必也有不少人透過「進化型」的BL，在不知不覺間克服了自己的恐

1 《ポーの一族》，萩尾望都著，出版於一九七四年至一九七六年間。

2 《摩利與新吾》，木原敏江著，出版於一九七九至一九八四年間。

3 《櫻之園》、《ラヴァーズ・キス ラヴァーズ・キス》，吉田秋生著，分別出版於一九八五年至一九八六年間，以及一九九五年至一九九六年間。

4 やまじえびね著，二〇〇一年出版。

5 《青の花》，志村貴子著，出版於二〇〇五年至二〇一三年間。

6 《先輩と私》，森奈津子著，二〇〇八年出版。

同、異性戀規範與厭女情結，而且這種進化也將繼續發展下去吧。我希望整個社會都能這樣進化下去。也因為這種期許，我將這本書取名《BL進化論》。

當然，我的立場在現在的BL迷裡也算是少數派吧？不僅如此，在這十幾年間，我總是思考著BL與女性的性欲，可能會有不少讀者會驚訝：「居然有人會想到這種程度！」然而，當妳看著BL，難道不曾想過「自己明明是女生，為什麼這麼喜歡看兩個男人相愛」？本書再怎麼說，也不過是「**我**這麼解讀BL」的心得累積。我想考察手上拿著BL的我們，是如何透過這種進程，觸發心中的欲望線路，並且由多種面向回答這樣的疑問。

BL的樂趣充滿多種層次，豐富又滋潤。作為一種娛樂類型，也能催生出足以引領社會潮流的「進化型」作品。每一個BL愛好者的「享受」活動，都推進著進化的繼續。

本書只以商業發行的BL作品為例說明。相信許多讀者聽到BL第一個想到的，都是「二次創作」或是「動漫衍生」之類的同人誌創作吧？本書當然也考量到了同人誌創作的重要性。但是本書更因為以下的原因，而只就商業出版討論：消費者（讀者）大部分都是女性，而消費者的消費與閱讀行為，支撐了幾百位女性創作者與編輯的經濟自主，而這也是BL的重要特性之

一。本書絕非刻意輕視同人創作活動的經濟面，而是基於女性主義的問題意識，更加重視ＢＬ作家或ＢＬ編輯人員等專業人士參與社會這件事。

如果以一個受過學院訓練的研究者撰寫的書而言，這本書可能充滿了火熱（悶熱？）的內容，但我是從上面所說的立場寫成的，如果你願意和我一起參加這場探索ＢＬ進化的小旅行，我將感到相當榮幸。

小記

※本書的範例由二〇一五年四月以前發行的商業ＢＬ作品中選出。

※許多漫畫與小說的單行本於再版發行時都變更過內容與開本，本書所舉書目原則上都以初版單行本的發行年為準。連載雜誌等初次發表年分比較重要的作品，則一併記載發表年分。電影作品以全球首映年為準。

※漫畫和小說因內頁編排不同，引用時不出示頁數。引用學術文獻與隨筆散文時，則出示原文所在頁數範圍。

※由於商業發行的ＢＬ單行本數量繁多，無法逐一閱讀，本書引用的作品範例只是其中一部分。為免受限於個人喜好，筆者也閱讀市場上的話題性作品。

※本書作者的各章注解，整理在本書最後。

※文章中括弧內文字為作者的補充說明。引用文後面方括弧內的姓名、數字分別為〔人名（年分）：頁數〕。

第一章

由「ＢＬ進化論」看ＢＬ的歷史

BL是什麼？

BL是英語「Boys' Love」的縮寫，指的是以男性間的戀愛，也就是「Boys」的「Love」為主軸，以女性為訴求對象的作品。就日本而言，BL已經是一種橫跨商業出版品與同人誌的大類型。此外，不僅是漫畫與附插圖的小說，這種類型之中也包括廣播劇CD、BL設定的遊戲，以及較少數的動畫與真人電影作品在內。

商業BL出版與BL同人誌的關係

雖然本書僅以商業出版作品為研究對象，商業BL與BL同人誌之間其實有非常深厚的關係。

同人誌指的是非商業的出版品，只要是個人或同好團體自主創作、編輯而成的刊物，都可以稱為同人誌，種類更是包羅萬象。描寫男男戀愛的BL同人誌是其中的類型之一，在BL的範疇中，同人誌與商業出版的關係更為密切。

BL同人誌分為原創作品，以及為非BL動漫作品中男性角色假想戀愛故事的「動漫衍

生[1]」，又稱「二次創作」。不僅是業餘創作者，連職業的BL創作者，也就是從事商業創作的BL作家之中，也有不少人從事BL原創與「二次創作」。此外，在BL領域裡，商業創作者的產生，主要也由出版社從同人圈裡挖掘（業界也有漫畫學院或新人獎等制度，但是循此管道出道的創作者相對較少）。另一方面，職業BL創作者發表的同人作品之中，也有不少作品在日後收錄於（商業發行的）作品集單行本裡。更甚者，也有作者本人以同人誌的型態重新發行已經無法取得的商業出版作品，像這樣用一部作品橫跨商業界與同人界的少見案例[1]。高人氣「類型」（二次創作的原作）的同人作品，也會收錄成商業選集發行。當商業BL創作者從事原創同人誌活動的時候，也會將商業媒體難以發表的內容移至同人誌發表，將同人誌當成一種商業BL出版的實驗平台[2]。由上面的例子可見，商業出版與同人誌的界線定義其實相當具有彈性，兩者間也具有深厚的關係。筆者本身在這十幾年間，幾乎參加了每一個夏天與冬天舉辦的大型同人誌展售會「Comic Market（コミケ）」。本書的第五章將談論BL圈的社群意識，除了由展售會現場的體驗作為論點之外，也引用職業創作者刊載於同人誌上的文字，證明BL商業出版與同人誌密不可分的關係。

1 ──── 原文為アニパロ（anime parody），沿用動漫畫作品的劇情、世界觀，或人物角色進行自己的創作。

本書將分析對象集中於商業 BL 作品的理由

然而，本書只以商業出版的 BL 漫畫與小說（虛構故事）為分析對象，主要有兩個理由：

[1]　有上百名女性正以 BL 創作者或編輯人員的身分謀生，從女性主義的問題意識而言，這是非常重要的。

職業 BL 作家有百分之九十九以上為女性，編輯之中，女性也占了九成以上的比例[3]，而讀者（消費者）之中，女性應該也占百分之九十九。雖然女性愛好者居多的流行文化種類繁多，卻少有像 BL 這樣，由女性生產絕大多數內容。BL 文化透過女性消費者的購買行動，維持著職業女性的經濟自主。當然光從經濟面來看，也有一些創作者可以靠 BL 的同人活動維生，但本書的焦點還是集中於一個課題上：在日本這個女性相對較晚參與其中的社會體系裡，BL 類書籍以商業出版品之姿，得以與等同社會現象的熱門少年漫畫及文學獎得獎小說並列於市面的現象。這個現象，即創作者與編輯如何以社會一份子的身分，透過商業 BL 作品從事經濟活動的過程[4]。

[2]　如同上面所述，本書將廣義的 BL 史起點，往前拉到一九六一年發行的小說，並以小說與漫畫的演變作為歷史的發展主軸。因此本書的分析將不觸及廣播劇、動畫等其他媒體的發展，僅以商業 BL 漫畫與附插圖的小說為研究對象。

商業BL的規模

近年來，社會對BL的認知與討論度都明顯增加。但與其他娛樂出版類型相比，商業BL出版的規模仍然居於小眾。至於BL史上最暢銷作品《純情羅曼史》[2]，在二〇〇八年宣布改編為動畫之際，竟共賣出三百萬冊單行本，也只是少數特例。和其他類型的漫畫比起來，BL作品裡一冊完結的比較多，也使得累積銷量變少，是故很少有作品銷售超過一百萬冊。光是在二〇一三年，每個月平均都會發行一百冊以上的BL漫畫單行本（漫畫叢書）與小說（包括新書版與文庫版在內）[5]，可以說是一種少量多種的類型。在雜誌期刊方面，根據二〇一三年底發行的導覽《這本BL不得了！二〇一四年版》[3]統計，包括漫畫類與小說類在內，BL雜誌與定期發行的選集就已經有三十六種〔NEXT編輯部（2013）：130-135〕。

2 《純情ロマンチカ》中村春菊著，出版於二〇〇三年，仍連載中。

3 「這本BL不得了！」（この BL がやばい！）為宙出版社自二〇〇五年成立的BL漫畫、小說獎。每年年底會列出商業BL出版作品的排名，並設有「最優秀新人獎」、「最受歡迎攻／受角色」等項目，至今已成為年度BL作品評選指標。

BL 史觀

本書試將BL史粗分為以下三個時期。第一期與第二期視為「廣義的BL」，第三期的商業出版品則視為「BL」，以此進行分析。

【第一期】一九六一—一九七八年　創生期：森茉莉與「美少年漫畫」的時代

【第二期】一九七八—一九九〇年　JUNE期：商業主題雜誌《JUNE》與同人市場擴展的時代

【第三期】一九九〇年—現在　BL期：

〔第一部分〕一九九〇年代

〔第二部分〕二〇〇〇年代以後

【第一期】一九六一—一九七八年　創生期：森茉莉與「美少年漫畫」的時代

本書參照曾任「JUNE文學導讀」專欄編輯，也從事譯者工作的栗原知代於一九九三年發表的專論〈概論一　什麼是耽美小說？〉中「耽美小說的歷史」一節，將明治文豪森鷗外的女兒森茉莉（一九〇三—一九八七）五十八歲時發表的短篇小說〈戀人們的森林〉（恋人たちの森）

BL進化論之中的BL史觀

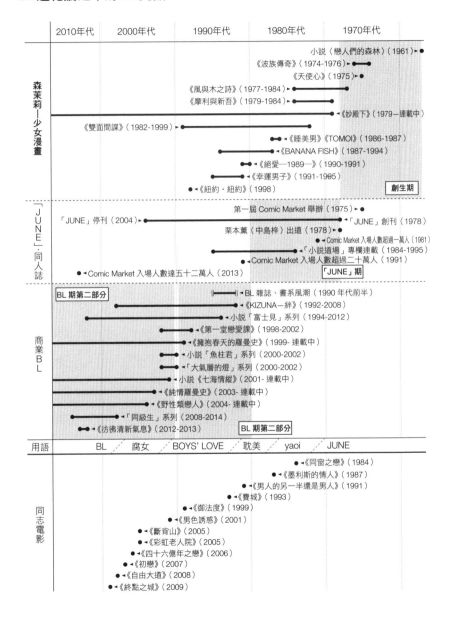

	2010年代	2000年代	1990年代	1980年代	1970年代
森茉莉—少女漫畫					小説〈戀人們的森林〉（1961）►●
				《波族傳奇》（1974-1976）►●━●	
				《天使心》（1975）►●	
			《風與木之詩》（1977-1984）►●━━●		
			《摩利與新吾》（1979-1984）►●━━●		
					◄《妙殿下》（1979—連載中）
	《雙面間諜》（1982-1999）►●━━━━━━━●				
				●━●◄《睡美男》《TOMOI》（1986-1987）	
			●━━━━━●◄《BANANA FISH》（1987-1994）		
			●━●◄《絕愛—1989—》（1990-1991）		
			●━━●◄《幸運男子》（1991-1995）		
		●◄《紐約・紐約》（1998）			創生期

「JUNE」・同人誌			第一屆 Comic Market 舉辦（1975）►●		
	「JUNE」停刊（2004）►●				●◄「JUNE」創刊（1978）
			栗本薰（中島梓）出道（1978）►●		
				●━━━━●◄「小説道場」專欄連載（1984-1995）	
			●◄Comic Market 入場人數超過二十萬人（1991）		
	●◄Comic Market 入場人數達五十二萬人（2013）			「JUNE」期	

商業BL	BL 期第二部分		‖━━‖◄BL 雜誌、書系風潮（1990 年代前半）		
			●◄《KIZUNA—絆》（1992-2008）		
	●━━━━━●◄小説「富士見」系列（1994-2012）				
		●━●◄《第一堂戀愛課》（1998-2002）			
	●━━━━━━━━●◄《擁抱春天的羅曼史》（1999- 連載中）				
		●━●◄小説「魚柱君」系列（2000-2002）			
	●━━━━━●◄「大氣層的燈」系列（2000-2002）				
	●━━━━━━━━●◄小説「七海情縱」（2001- 連載中）				
	●━━━━━●◄純情羅曼史（2003- 連載中）				
	●━━━━━●◄《野性類戀人》（2004- 連載中）				
	●━━●◄「同級生」系列（2008-2014）				
	●━●◄《彷彿清新氣息》（2012-2013）	BL 期第二部分			

用語	BL	腐女	BOYS' LOVE	耽美	yaoi	JUNE

同志電影				●◄《同窗之戀》（1984）	
				●◄《墨利斯的情人》（1987）	
			●◄《男人的另一半還是男人》（1991）		
			●◄《費城》（1993）		
		●◄《御法度》（1999）			
		●◄《男色誘惑》（2001）			
	●◄《斷背山》（2005）				
	●◄《彩虹老人院》（2005）				
	●◄《四十六億年之戀》（2006）				
	●◄《初戀》（2007）				
	●◄《自由大道》（2008）				
	●◄《終點之城》（2009）				

視為廣義BL史的始祖〔栗原（1993）:325-335〕。從森茉莉到約十年後少女漫畫中的「美少年漫畫」，以及小說家栗本薰的出現為止，都視為BL的創生期。

為什麼視森茉莉為BL的始祖？

以漫畫為中心的BL史，大多認定為從「美少年漫畫」開始，所以在此必須稍微仔細解釋視森茉莉為廣義BL始祖的理由。〈戀人們的森林〉描述父親是法國貴族、母親是日本外交官女兒，既是資產家，同時又在東大任教的三十多歲「美男子」作家義童，與私立大學法文系一年級中輟、在糕餅工廠工作的美少年保羅（本名神谷敬里）之間的悲劇之戀，文字充滿耽美氣息。而作品發表的雜誌《新潮》，當然也不是**服務女性的**雜誌。但是，〈戀人們的森林〉仍然具有兩個成為廣義BL始祖的理由：

[1]　BL的公式早已出現在其作品中。

[a]　最早期BL（「美少年漫畫」或《JUNE》）承襲的典型

　　＊主角（雙方或其中之一）出身歐洲貴族階級

＊其中一方死亡的悲劇結局

[b]

現在BL繼承的公式

＊美男子×美男子

＊「攻」×「受」角色設定（外表較陽剛的角色為「攻」（在日常生活與性愛時扮演領導的男方），外表較陰柔者為「受」）

＊「受」方角色同時具有男性與女性特質（年輕的保羅身手矯健、開車技術一流，在文章中也被描述為「如高級藝妓般面無表情」的人物）

＊「攻」的設定是有錢人角色（雖然近年也有以一般上班族為「攻」的BL作品，但像是以金融黑道堂口或牛郎酒家頭牌舞男……等極端富有的身分設定仍為數不少）

＊「受」的設定為才貌雙全，但容易因欲望而動心的角色（這種公式足以說明「受」之所以耽溺於性愛快感的原因，至今仍然可在一定數量的作品中看得到）

＊兩個男主角都設定成受女性歡迎的「前異男（異性戀男性）」，而作品的基礎命題又主張男主角之間的戀愛才是真正的戀愛，而非與女性間的戀愛

雖然[a]設定中的「歐洲貴族」與「悲劇收場」兩個公式，並沒有出現於商業ＢＬ刊物掛帥的一九九〇年代之後，但是若從[b]來看，以女性讀者為訴求對象的男男愛情故事設定，幾乎都在〈戀人們的森林〉裡出現。

[2]　其作品出自對男男戀情的妄想，並在衝動下創作。

在〈戀人們的森林〉連載三年後，森茉莉於一九六四年在《每日新聞》上刊登了一篇隨筆〈我想我沒有描寫「性」的企圖〉，為了完整傳達作者意圖，在此引用她的話做為參考：

（前略）我沒有描寫男同性戀的意圖（中略）或寫成小說的嘗試。

有一天我看著那張照片，終於提筆寫下男人與少年間的戀愛，那是尚克勞德・布利亞里與亞蘭・德倫4在火車裡同睡一張臥鋪的照片。而前陣子，我也終於把這張照片拿給好友萩原葉子欣賞。那個奇妙世界帶來的震撼，使我在驚愕中寫下了文章，這絕對不是只有我才會產生的奇妙反應，更不可能是我出了什麼問題，因為她看了照片，也表示同感。

「好棒，好棒，真的好棒！」

「妳也感受到這個彎腰了吧？」

「這個腰好棒！」

她果然讚不絕口。

我從少女時代起便不斷夢想、如同「保祿與佛朗琪絲卡5」一般的夢幻姿態，此刻變成超越幻想的感情，在照片裡吐出罪的氣息。

（中略）將法國爛熟的榮華時代氣息，像幽靈一般背負在背上的兩名演員，正以天不怕地不怕的勇氣，透過照片向世間展現兩人間的戀情。布利亞里從毛毯裡伸出手，熱烈的表情似乎在說些什麼；而德倫也以透著冷峻鋒芒的薄紫色雙眸，展現出比女人更嫵媚的姿態，都讓我完全陷入恍惚。光是這張照片，就讓我寫下四篇小說。尚與亞倫對我展現了各式各樣的姿態、神采、表情，以及愛的各種歡愉。我走進了夢的花園裡（中略）。

4 尚克勞德・布利亞里（Jean-Claude Brialy，一九三三―二〇〇七）與亞蘭・德倫（Alain Delon，一九三五―）均為法國銀幕性格小生。

5 保祿與佛朗琪絲卡（Paolo et Francesca）是但丁代表作《神曲》裡的悲劇情侶。成為許多古典美術、文學與音樂作品的靈感來源。

那些看過我戀愛小說之前作品的讀者，應該可以察覺得出，我只是個被某種力量附身寫作的業餘者而已。

〔森（1994）〕

雖然森茉莉當時曾經透過幾篇隨筆，表示自己「沒有描寫男同性戀的意圖」，在上面的引用段落中，我們仍能看出對於動機的生動描寫。從文章的思考脈絡來看，她甚至沒有想過布利亞里與德倫之間是否存在著真實的戀愛關係。森在明白兩人間的「戀情」或「愛的各種歡愉」不過是自己妄想的前提之下，讓文字隨著妄想流瀉而出，並透過隨筆向讀者公開告白。〈戀人們的森林〉以日本為舞台，兩個男主角的設定也沒有沿襲布利亞里與德倫的造型，但是她想必也將其心中對布利亞里和德倫各種「姿態、神采、表情」的想像，投射在保羅與義童的身上。在現今的「動漫衍生」與「二次創作」作家中，也有沿襲了某原作角色的特徵，但透過改變世界觀，以完成原創作品的範例。與女性密友共享相同看法這點，也與本書第五章會提到的BL愛好者社群意識有密切關聯。此外，雖然森茉莉從童年起便嚮往的優雅絕配「保祿與佛朗琪絲卡」是異性組合，當她把兩人都想像成男性的時候，便可以發現BL衝動的出發點。雖然森茉莉並未表示「美男子角色就是我的化身」，我們仍然可以從「恍惚」、「走進了夢的花園」等狂喜的詞藻，得

知她從夢的花園外窺視男性情侶，並與他們心靈合為一體的快樂。

亂倫同性戀幻想？

在〈戀人們的森林〉最後，義童遭女性情婦殺害，保羅便暗示將會結交其他男伴，這種結局則與近年兩位主角只愛彼此的ＢＬ作品大異其趣。透過愛人義童，保羅經歷了一場世上獨一無二的愛情（「要問我愛的是誰？我只愛義童……」），但保羅並不需要在義童死後跟著殉情。從森茉莉意圖給予保羅一切來看，可以視保羅為森茉莉最直接的代言人，但在此要介紹美國籍的日本文學專家基斯・文森 6 的有趣見解。

在《日本的伊蕾克托拉與她的同志傳人》（A Japanese Electra and her Queer Progeny，二〇〇七）這篇英語論文裡，文森這樣表示：「森茉莉在〈戀人們的森林〉裡耽溺的世界，甚至可以說是一種將義童視為父親，茉莉自己扮演保羅的亂倫同性戀幻想故事。」〔Vincent（2007）：69〕許多

6 詹姆士・基斯・文森（J. Keith Vincent）一九六八年生，哥倫比亞大學日本文學所結業，一九九八年開始在紐約大學任教。著有《同性戀研究》（ゲイ・スタディーズ）等。

「美少年漫畫」

　　少女漫畫在一九七〇年代後進入一大高峰期，一群一九四九年（昭和二十四年）前後出生的「二四年組」女性漫畫家陸續以親密友情、愛情或性愛等美少年之間的愛為主題發表作品。這類漫畫也稱為「少年愛作品」或「美少年漫畫」，一般往往將萩尾望都《天使心》[7]和竹宮惠子《風與木之詩》[8]視為其中的代表作。以描寫「男孩」間的「愛情」與「性」為中心的現代BL作品始祖而言，《風與木之詩》又因激烈的性場面描寫，在當時引起軒然大波。在序章也提到，筆者自己深受木原敏江《摩利與新吾》的影響，這部作品深入描繪了從小就彼此認識的美少年摩利對另一名美少年新吾的單戀，雖然兩人沒有成為戀人，但還是一生相知相守的朋友，並且同時結束性命。

人都知道，森鷗外是在森茉莉與丈夫旅居巴黎時過世的。而對茉莉而言，如果將死在遠處故鄉的父親投影在幻想小說裡，成為自己的同性愛人，並且以文字**重新埋葬**，便不會像保祿與佛朗琪絲卡般悲劇收場。在失去義童之後，保羅仍然豪邁地生存下去，則符合論文的假設。在男同性戀關係的意義上，這樣的解釋也無法改變這部小說「BL始祖」的地位。

萩尾的另一部傑作《波族傳奇》[9]，裡出現的十四歲少年吸血鬼（作品中稱為「Vampanella」），則設定成尚未擁有性欲的去性別存在，因此一些評論將本作從「美少年漫畫」類型中剔除，本書則將這部作品放在廣義BL早期重要代表作的位置上。即使說是「男孩」間的「愛情」，也並不只有戀愛與性而已，更包括了友情、保護欲、父母對子女不求回報的付出、對保護者的絕對依賴、需要獨一無二死對頭的敵對心理與執著、與祖先交歡過的守護神間保持契約關係……從這些複雜的情感關係探討愛的廣度，正是BL類型擅長的項目。雖然這對少年吸血鬼並不是所謂的情侶，但是，他們是世上最後兩名少年吸血鬼，是彼此相處一世紀以上的唯一伙伴。正因為只能用「愛」一個字描述主角間的關係，我們將這部作品稱為BL的始祖。

艾多加為最愛的妹妹梅麗貝露尋找「新鮮的血」而接近亞倫；同時亞倫也對梅莉貝露懷著淡淡的愛，當梅麗貝露消逝後，艾多加讓亞倫加入波族，從此相互依偎。這樣的故事大綱，可以解讀成兩位男性（艾多加與亞倫）和一位女性（梅麗貝露）共同建立的同性社交關係[6]。艾多加與亞倫相遇時，梅麗貝露並不在場，亞倫為了閃躲艾多加而意外落馬，艾多加因此**初次見到**亞倫。

7　《トーマの心臓》，一九七五年出版。

8　《風と木の詩》，出版於一九七七年至一九八四年間。

9　《ポーの一族》，出版於一九七四年至一九七六年間。

讀者可以將這個場面解釋成友情的起始。此外，在梅麗貝露消逝後，從兩人在溫室交換玫瑰的「能量」等場面中，也可以看出情色的表現（Mizoguchi（2003）:53）。換言之，這部作品既是以梅麗貝露為主軸的同性社交故事，同時也是艾多加與亞倫直接深情凝視、兩相思念、碰觸對方（雖然沒有黏膜接觸）等同性戀關係的故事，是部兼顧了兩種次元的作品。

此外，也有以青年為主角，打造逗趣但壯大的幻想世界，或是描繪硬派世界觀的作品，如青池保子的《夏娃之子》與《浪漫英雄》[10]。此外，還有山岸涼子所著、以飛鳥時代[11]為背景的《日出處天子》[12]，描繪了具神通的同性戀男主角以及宮廷勾心鬥角的故事。在廣義的 BL 史上，都可稱得上重要的作品（雖然各方對於這些作品是否可列入

交換玫瑰「能量」的艾多加（左）與亞倫（右）。
出處：萩尾望都《波族傳奇》第三集（小學館文庫，一九九八年）

「美少年漫畫」的看法，仍然莫衷一是）。

【第二期】一九七八─一九九〇年

JUNE期：商業主題雜誌《JUNE》與同人出版市場擴大的時代

作為成名之路的公開徵稿雜誌《JUNE》

在一九七八年以後，少女漫畫界陸續出現了類似《妙殿下》[13]、《雙面間諜》[14]、《加州物

10《イブの息子たち》，出版於一九七六年至一九七九年間；《エロイカより愛を込めて》出版於一九七八年，仍連載中。

11 飛鳥時代為崇峻天皇五（五九二）年至和銅三（七一〇）年之間，倭國首都設於飛鳥（大阪府與奈良縣間），遣使至當時的隋帝國，並將國號改為日本。

12《日出処の天子》，出版於一九八〇年至一九八四年間。

13《パタリロ！》，魔夜峰央著，一九七九年出版，仍連載中。

14《ツーリング・エクスプレス》，河惣益巳著，出版於一九八二年至一九九九年間。

語》[15]、《BANANA FISH》[16]、《睡美男》、《TOMOI》[17]、《絕愛——1989——》[18]、《幸運男子》[19]等描繪男男戀情的作品。這些作品固然為日後廣大的BL領域鋪路，但本書提出的BL史觀將著眼於主要的潮流變化，將商業發行的主題雜誌《JUNE》[20]創刊，以及BL類型在同人誌場域興盛的一九八〇年代，作為BL史的第二期。

一九八〇年代，《JUNE》幾乎是市場上唯一專門連載男男戀愛作品的商業刊物[7]。代表第一期的漫畫家竹宮惠子，除了從創刊號開始繪製封面插畫並連載作品以外，也在一九八二年開始經營「竹宮惠子的畫家教室」專欄，親自評論讀者投稿的作品，培育出無數的職業漫畫家。在小說方面，作家栗本薰也以「中島梓」名義，從一九八四年起主持「小說道場」（關於栗本薰與中島梓，後面將詳述）。換言之，作為一個培養專業BL漫畫家與小說家的平台，《JUNE》發揮了非常重要的功能。在進入第三期，許多商業BL期刊陸續創刊之後，《JUNE》仍然在短期內繼續扮演這樣的角色[8]。

栗本薰

在本書BL史觀的第一期（創生期）最後一年（一九七八年）出道的小說家栗本薰（一九

五三─二〇〇九），往往以《豹頭王傳說》（グイン・サーガ）系列為一般讀者所知。她不論是撰寫小說，或是以中島梓的名義寫評論，都是「JUNE」期非常重要的一號人物。

首先，在她以小說家的身分，靠處女作《屬於我們的時代》[21]得到第二十四屆江戶川亂步獎後，又陸續推出《午夜天使》、《長翅膀的人》[22]等男男戀愛作品（廣義的BL小說），開展小說的可能性，使得愛好「美少年漫畫」的讀者也留下強烈印象。

而栗本從《JUNE》創刊以來，便以中島梓的名義擔任這份刊物的主腦，後來更親自主筆「小說道場」專欄。她為讀者投稿提出建議，並在專欄內刊登優秀作品，從一九八四年一月號到一九九五年二月號之間，持續關照並指導後進，催生了更多BL小說家（專欄結束後，中島

15 《カリフォルニア物語》，吉田秋生著，出版於一九七九年至一九八二年間。

16 吉田秋生著，出版於一九八七年至一九九四年間。

17 《眠れる森の美男》、《TOMOI》，秋里和国著，出版於一九八六年至一九八七年間。

18 尾崎南著，出版於一九九〇年至一九九一年間。

19 高口里純著，出版於一九九一年至一九九五年間。

20 刊名不讀作「June（六月）」，而讀作「JOO-NEY」。

21 《ぼくらの時代》，一九七八年出版。

22 《真夜中の天使》，一九七九年出版；《翼あるもの》，一九八一年出版。

仍以「隱居者」的姿態，不定期現身擔任講評；她最後一次負責主持的第七十一回連載中，更以「總排名」為讀者分段，從五段到五級之間，共列出超過一百名弟子的名字，其中包括直傳弟子一名，以及保送生兩名（中島（1997）：145-146）。

她又以評論者的身分發表《美少年學入門》[23]，成為第一部以女性觀點評論美少年作品的評論集，書中也收錄了她與木原敏江、青池保子、竹宮惠子等漫畫家間的對談。之後，她又發表了《溝通不良症候群》[24]、《死神之子：過剩適應生態學》[25]等書，將BL（當時還稱為「JUNE」或「yaoi」）與BL愛好者當作現代社會的重要評論對象，並得到社會關注。

栗本在BL以外的領域，也是涉獵甚廣的暢銷小說家，甚至經常擔任電視益智問答節目的來賓，以一般角度而言，也稱得上是「知名人士」。所以在一九八○至九○年代，甚至演變出「廣義的BL（JUNE、yaoi）」就是栗本薰／中島梓」的現象。

中島的BL論多次跳躍或重複的筆法，寫下自我表白的隨筆散文，有時甚至過分表現出「BL的正式代言人捨我其誰」的心態。但BL也透過中島的「評論」才能遍及社會大眾，成為評論的對象之一，故仍具有極大的意義。此外，在「小說道場」專欄中，她對於「徒弟」的評語往往也充滿了愛與不捨，現在回味起來仍然令人感動。

「JUNE 格調」

即使是最近幾年的ＢＬ作品，仍有一些會被讀者評為「具有ＪＵＮＥ格調的作品」，但何謂「ＪＵＮＥ格調」，仍要以栗原知代的定義為基準：「一個遭遺棄的孤獨孩子，怎麼被愛治癒的過程。」（栗原（1993）：130）換言之，男性角色之間的戀愛，如何痊癒主角受創的心靈，並且使他產生面對人生的力量，在ＢＬ漫畫中的意義更甚於一般愛情故事，。ＢＬ漫畫通常並非清新的浪漫喜劇，而往往設定為悲劇發展，或是繁複糾葛的故事。

作為海外同性戀文學與同性戀電影接收平台的《ＪＵＮＥ》

《ＪＵＮＥ》還發揮了一個重要的功能：透過譯者栗原知代與柿沼瑛子的執筆，向日本讀者介紹英美同性戀文學的動態，成為相關最新訊息的媒介平台。在一九八〇年代，隨著電影《同

23 《美少年学入門》，一九八四年出版。
24 《コミュニケーション不全症候群》，一九九一年出版。
25 《タナトスの子供たち——過剰適応の生態学》，一九九八年出版。

窗之愛》[26] 與《墨利斯的情人》[27] 風靡大批女性觀眾，《JUNE》雜誌更扮演著積極推動「英國美男子熱潮」的重要角色。日本同性戀電影的頭號寫手石原郁子（一九五三—二〇〇二），最早也從「小說道場」專欄上以小說發跡[10]。在《JUNE》與第一期「美少年漫畫」的忠實讀者之中，有許多人都熱烈支持著《墨利斯的情人》裡的美男子們：墨利斯、克萊夫、亞力，所處的英國全寄宿男校，或是英國上流階級的宅邸，這類與她們現實生活完全無關的世界觀[11]。

許多讀者都知道，「美少年漫畫」的作者們曾經在一九七二年赴歐旅遊，《風與木之詩》裡出現的溫室場面，也與某部法國片[28]的場景一模一樣，而廣受愛好者討論。換言之，這些創作「美少年漫畫」的日本年輕女性漫畫家，可說是對「現實」歐洲進行考證，並研究歐洲老電影，再將成果投射在漫畫上，使女性讀者完全接受這現實中無緣的空間，也在日後對以「貴族寄宿學校」為主要舞台的電影產生憧憬。許多日本女性看到電影中墨利斯與克萊夫一起騎馬的場景，第一個就會回想起《風與木之詩》裡，塞爾傑與吉爾伯乘著馬直奔舊校舍的畫面（雖然墨利斯等角色的年齡較長，跟塞爾傑等人比起來，與其說是少年，更該說是青年）。

同人誌場景的擴大

在這個《JUNE》逐漸建立一個屬於自己世界的時期，同人誌的世界也產生了戲劇性的擴展。關於BL同人誌場景的演變，在西村麻里二○○一年的著作《動漫衍生與yaoi》（アニパロとヤオイ）裡有詳盡的說明，在此略為引用〔西村（2011）〕。一九七五年開辦的同人誌展售會「Comic Market」只有六百人到場，一九八一年為一萬人，一九八四年增至三萬人，一九八七年是六萬人，一九八九年又擴張至十萬人，而到了一九九一年更增加到二十萬人（二○一三年十二月的場次，三天共湧進五十二萬人入場）。雖然並非所有參加者都與BL同人誌有關，但也因為整體規模的擴大，造成BL的創作者與消費客群（讀者），尤其是動漫衍生迷的增加，所以熱門的BL「業餘」漫畫或小說創作，甚至可衝到上千本的銷量。

26　《同窗之愛》（*Another Country*），馬瑞克·卡尼夫斯卡導演，一九八四年。

27　《墨利斯的情人》（*Maurice*），詹姆士·艾佛利導演，一九八七年。

28　此指法國導演尚·德蘭諾瓦（Jean Delannoy，一九○八～二○○八）執導的《特殊的友情》（*Les amitiés particulières*，一九六四）。本片於一九七○年在日本上映，據說竹宮與萩尾不滿本片結局，便各自創作了《風與木之詩》與《天使心》。

《JUNE》與同人誌的區別

然而，同人創作者很少在《JUNE》發表作品。主要原因在於，這些將熱門少年漫畫或動畫人物畫成「動漫衍生」或「二次創作」同人誌的創作者，幾乎不把《JUNE》放在眼裡。當時活躍的BL創作者之中，也有每月、甚至每週都在展售會上發表新作的例子，例如在一九八○年代女性向「動漫衍生」BL誌銷量上創下歷史紀錄，以深入描寫「無關動畫原作的戲劇性設定」出名的BL小說家松岡夏樹（松岡なつき）。她在一九九二年便發表了進軍商業市場的第一部作品，至今也仍是活躍於第一線的作家，但她從未在《JUNE》發表過任何作品[12]。換言之，一九九○年代至今的狹義BL，可以稱得上是「二十四年組」—「美少年漫畫」系譜與動漫衍生同人誌系譜的匯流。在一九八○年代當時，兩者仍被視為彼此少有交集的世界（由於《JUNE》是商業刊物，投稿一經刊登都會給予作者少量稿費；對於志在成為職業BL創作者的讀者而言，投稿與經濟上的動機較少關聯，特此一提）[13]。

【第三期】一九九○年—現在　BL期

一九九○年代以後，是BL普及化與商業化的時代。根據《就是喜歡BL：完全BL漫

畫指南》（やっぱりボーイズラブが好き—完全BLコミックガイド）指出，從一九九〇年的《GUST》、一九九一年的《Image》與《b-boy》開始，在一九九二至九五年之間，每年各有兩款、五款、四款乃至九款BL雜誌創刊〔山本文子等（2005）：16 & 17〕。一九九一年是所謂「泡沫經濟」[29]急速衰退的一年，此後卻有這麼多出版社先後投入BL出版，主要的因素之一，是市場上已經有許多幾乎不用宣傳就能能賣出一定數量的「業餘」創作者。初期的商業BL，不僅有同人創作者或《JUNE》出身者，也包括了淑女漫畫[30]作者參加。不少作者受商業BL刊物邀稿，卻因不耐截稿壓力，又重回同人創作場域[15]；有一段時期業界呈現了相當混亂的狀態，但在「BL」的語源「Boys' Love」逐漸成形的一九九〇年代中，已經可以看出現在商業BL出版界的樣貌。

29 泡沫經濟，一九八六（昭和六十一）年十二月至一九九一（平成三）年二月間，日圓升值的低利率政策導致投機炒作猖獗；一九八九年日經指數飆升至三萬八千餘點後暴跌，翌年政府開始控管土地與金融，許多投機客、暴發戶在一夕之間沒落，日本也進入長期不景氣，又稱「失落的十年」。

30 相對於少女漫畫以在學學生為主要對象，淑女漫畫多半以社會人士（主婦、職業女性）為目標讀者。

商業BL出版規模的演變

　　雖然在一九九〇年代前半至中期，各種相關雜誌與書系的陸續推出使本類型呈現擴大的傾向，但隨後也不斷出現雜誌停刊、書系中斷的現象，造成整個商業BL市場上的雜誌或書系種類長期處在零成長的狀態。筆者在二〇〇三年考察商業BL出版規模變化時，便時常聽到一些「景氣不好」的傳聞，例如新進業者退出市場，或是某出版社將進行裁員等等〔溝口（2003）〕。到了最近幾年，雜誌或定期選集的發行數量比較多，也如同本章開頭所述，每個月新作單行本的平均發行款數至少都有一百種以上（一九九八年時每月約三十款，二〇〇三年約九十冊）。

騎馬衝向學校的吉貝兒（左）與瑟爾傑（右）。
出處：竹宮惠子《風與木之詩》第十四集（小學館，一九八一年）

光看數據，容易使人以為十年間的商業BL出版規模似乎有所進展，然而透過多位創作者的指證，每一冊單行本的印刷量實已大不如前。雖然非出版界相關人士難以知道實際銷售數字，但是撇開那些在BL愛好者圈外也很紅的作品（創作者）不談，整體上似乎仍以多樣類型、少量發行的作品為主流[16]。本書各章之間夾雜的小專欄就考察了各種BL的次類型，從本書的立場而言，固然支持BL的土壤孕育出更多作品，然而，當少量發行的現象再持續下去，即使是可以靠銷路混口飯吃的職業創作者，將來也可能面臨放棄創作事業的絕路。換句話說，為了維持商業BL的多樣性，每部作品最好都有一定程度的銷量；而銷量偏低的現象，在最近又有日益嚴重的傾向，以本書的立場來說還是難掩憂心。

將【第三期】分作兩部分思考

雖然二〇一五年[31]BL同人誌市場仍然相當熱絡，以本書的廣義BL史觀來看，仍然一邊參照最新趨勢，將一九九〇年代以後歸類為第三期的BL期。如果將第三期做出以下區分，則更

容易整理。

〔第一部分〕一九九○年代

〔第二部分〕二○○○年代以後

當然，近年來的BL並不是在二○○○年同時突變而成，只是大致上「二○○○年代以後」為多，便以這種方式區分。第三期後半的主要事件，主要有下列幾項：

[a] 「第二期」唯一的BL雜誌，在一九八○年代扮演引導角色的《JUNE》雜誌停刊[17]。

[b] BL的全球化（二○○四年，美國正式引進翻譯日本BL）[18]。

[c] 跨媒體作品的發展：第三期前半，也曾經有幾部作品改編成廣播劇CD或OVA[32]；後期則有更多作品改編成電視動畫，乃至BL作品改編，甚至是原創劇本帶有BL風格的真人電影。動畫作品的例子有後面將介紹的《純情羅曼史》，電影方面則有《託生君系列：春風中的絮語》[33]與最近的《無法觸碰的愛》[34]等。

[d] 挑戰其他類型作品的BL創作者，以及同時活躍於BL與非BL市場的創作者增加：

前者的例子包括漫畫家西炯子、吉永史等；後者在初期的代表人物包括漫畫家中村明日美子，以及用小野夏芽（オノ・ナツメ）名義創作非BL漫畫的basso等。到了二〇一五年，類似山下朋子（ヤマシタトモコ）或雲田晴子（雲田はるこ）這樣的跨界漫畫家，已經成為常態。

[e] 更多舊作品以文庫版或珍藏版型態重發：例如吉永史的漫畫《第一堂戀愛課》[35]，單行本於一九九八年發行。但那些從二〇〇八年新封面版，或是二〇一二年文庫版接觸本作的讀者，都很有可能會將它當成二〇〇〇年代的作品。至於小說的場合，則有榎田尤利的「魚住君」系列。本系列於一九九五年在《JUNE》雜誌上發表第一部，二〇〇〇年第一次發行文庫版，二〇〇九年發行復刻版，在二〇一四年又再度發行文庫版。大約在二〇〇〇年以前發行的BL創作，都是單行本發行前幾個月在雜誌上連載的新作，BL愛好者當然可以即時跟隨創作活動。但是此後的BL圈，尤其是新進的BL

32 OVA是Original Video Animation的縮寫，直接以零售或出租版錄影帶、DVD形式發行的動畫作品。

33 《タクミくんシリーズ そして春風にささやいて》ごとうしのぶ小說原作・横山一洋導演，二〇〇七年。

34 《どうしても觸れたくない》ヨネダコウ漫畫原作・天野千尋導演，二〇一四年。

35 《一限めはやる気の民法》吉永史著，出版於一九九八年至二〇〇二年間。

愛好者，有不少人將復刻版當成「新書」看待。至於那些資深愛好者，也可以透過舊作的重新發行，得到與新進同好交流的管道。舊作重發甚至還可以打進新書排行榜，所以包括筆者在內，不少人都不再感到像過去那麼強烈的「即時感」。一九七〇年代廣受歡迎的「美少年漫畫」作品，至今仍然不斷改頭換面發行新版本，而BL出版品也出現了類似的循環。只要能以新書（復刻版）的型態重新面世，作者也能夠從中獲取收益，是值得開心的發展。然而，這種循環不過是由結果來談論，如果要讓BL這種類型能繼續發展下去，大多數的愛好者更需要下面的兩種立即買書的動機：「只要我喜歡的作者出了新刊，就一定要買」、「別人說不錯的作品，即使現在沒時間看，總之還是先買再說」（否則作者可能很難再出新刊了）。

[f] 大眾傳播媒體對「腐女子」的報導，使得BL愛好族群更為一般大眾所知（後面將詳述「腐女子」的定義）。

[g] BL類型作品的導讀指南與排行專刊的出現：二〇〇七年底，出現了以漫畫為主、小說為輔的年度排行本《這本BL不得了！》。導讀指南有《BL小說完美指南》[36]，漫畫類則有《就是喜歡BL》[37][19]。

筆者從二〇〇九年起開設BL理論課程，選修的同學之中除了「本來就喜歡BL，也想嘗試撰寫評論」的BL愛好者以外，也有「以前沒看過BL，因感興趣而選課」的同學。授課內容當然沿著「BL進化論」的觀點進行，在一學期十五堂課之間，刻意將選讀作品與評論文減到最少，但為介紹更多次類型，並落實表現品味的多樣化，仍希望透過一連串課程達到一種打開入口的效果。[20]。本書的第四章將介紹這些內容。

到了近幾年，還多了兩個因素：第一，隨著BL現象的擴散，也有越來越多讀者將非BL也當成BL看待，像是會說：「我最近看了吉永史的**BL漫畫**《昨日的美食》（きのう何食べた？）」雖然《昨日的美食》的主角確實是男同性戀伴侶，但作品的名稱便已經說明，這是一部以美食為主的漫畫，他們的戀愛關係並不是本作品的焦點。當然，不是所有在BL雜誌上發表、以男主角間戀愛為主軸的作品就一定是BL，例如在淑女漫畫雜誌《Judy》增刊號上連載的《優柔有情人》[38]，即使在內容上以比較異性關係與同性關係為重心，仍然登上《這本BL不

近年來[c]、[d]與[f]的影響比以往更強，也使得「知道有一種類型叫BL」的人大量增加。

36 《BL小説パーフェクト・ガイド》，二〇〇三年出版。
37 《やっぱりボーイズラブが好き》，二〇〇五年出版。
38 《俎上の鯉は二度跳ねる》，水城雪可奈著，二〇〇九年出版。

得了！》的榜首（換言之，就是被BL愛好者視為BL作品了）。雖然我們無法以絕對的基準定義哪些是BL作品，哪些又不是，至少，本書以尊重作者的創作意圖為先，如吉永史這類顯然有意，甚至帶有策略性地畫分BL與非BL作品的作者，由此觀點來看，《昨日的美食》並非BL；而即使穿插了深宮男男性愛場面，《大奧》也稱不上是BL作品。以本書的立場，其實更期待那些透過非BL作品喜歡吉永史作品的讀者，也能花點時間看看她的《無伴奏愛情曲》（ソルフェージュ）、《第一堂戀愛課》或是《獨眼紳士與少年》（ジェラールとジャック）等BL傑作。

第二個因素，是BL作品改編的跨媒體作品往往在BL局外者的無意識翻案之下，形成了故事忠於原著，作品整體卻偏離BL重點，或是強調原作不自然進展的情形。這樣的結果，反而使得資深BL愛好者更能從高處俯瞰BL約定成俗的規則，得以重新認清BL表現的基幹。

對改編作品的分析在此必須略過不談，最具代表性的作品之一，有同名小說改編的電影《富士見二丁目交響樂團之冷鋒指揮家》[39]。

在本書中，統稱「由女性創作、以女性為訴求對象，主要描寫男男戀愛的漫畫或小說」為BL。除了BL之外，也有許多關係用語。本節將整理介紹各種術語。

「yaoi／YAOI、Boys' Love」

在以男男性愛場面為主要內容的同人誌場域，常可聽聞創作者自嘲作品「沒有高潮，沒有起伏、沒有意義（山なしYAmanashi、落ちなしOchinashi、意味なしIminashi）」（根據漫畫家波津彬子指出，在一九七八年當時，這種形容並不限於男男同人，大約一九七九年起才專門指男男漫畫）〔波津（1993）：136〕。在一九九八年，中島梓在討論類型與整體現象時，率先使用「yaoi」一詞統稱這些作品。我們知道，中島在BL第一期結束之際發表處女小說，第二期在《JUNE》雜誌上不僅以栗本薰名義寫作，更主持「小說道場」專欄，成為關鍵人物之一。在使用「yaoi」之前，中島一度在一九九五年的著作中將整個類型統稱為「JUNE」，而不過三年的時間，她

39 《富士見二丁目交響楽団シリーズ 寒冷前線コンダクター》，秋月皓小說原作，金田敬導演，二〇一二年。

就改變了稱法。

筆者本身在一九九九年撰寫第一篇BL論，雖然當時就已經使用「Boys' Love」一詞，還是傾向指涉商業BL出版品，尤其是一九九〇年代後才創刊的《b-boy》、《GUST》等雜誌上連載的清新男男愛情故事（根據《就是喜歡BL》的分析，一九九一年創刊的《Image》曾經以「BOYS' LOVE COMIC」作為廣告標語，後來漫畫情報誌《PUFF》（ぱふ）率先以「Boys' Love」統稱這些作品之後，才有固定的稱法）〔山本（2005）∵14〕。跟表達「男孩與男孩間之愛」的英語單字「BL」相比，筆者更喜歡符合創作者廣義BL衝動的單字「yaoi」，並且在文中廣泛使用[21]。

然而，狹義的「yaoi」仍然指那些男男同人誌，為了與同人誌有所區分，到二〇一〇年為止，筆者在論文中都將包括商業出版和「美少年漫畫」在內的同類型作品，統一稱為「YAOI」[40]。

「BL」

《BL進化論》執筆於二〇一三至一五年間，書名使用「BL」一詞，只是因為這個稱呼用起來很自然。最早先有「Boys' Love」的說法，才有作為簡稱的「BL」。到了最近這一兩年，「BL」聽起來更像是可用作整個類型統稱的既有名詞。這個名詞一開始本來僅限於日語圈的愛

好者間使用，但是當筆者二〇〇九年前往台北的時候，以及二〇一二年旅行首爾的時候，也從廣東話與

韓語中聽到「BL」的讀音，並留下深刻的印象。由此看來，在海外的愛好者之間，「BL」比

意為「男子愛」的「Boys' Love」更加順口好記。

「耽美」

「耽美」本來泛指谷崎潤一郎[41]、三島由紀夫[42]等小說家的作品風格，在一九九〇年代前半被

發行BL的出版社引用。現在BL圈並不視耽美為BL的同義語，但一些書店似乎仍將BL類

書籍陳列在「耽美系」專區。

40 由日文平假名「やおい」改為片假名「ヤオイ」。本書分別以「yaoi」與「YAOI」區分。

41 谷崎潤一郎（一八八六—一九六五），日本文學家。代表作包括小說《痴人之愛》、《卍》、《細雪》與隨筆《陰翳禮讚》等。文化勳章得主。

42 三島由紀夫（一九二五—一九七〇），日本文學家。代表作包括小說《假面的告白》、《潮騷》、《金閣寺》與遺作《天人五衰》等。崇尚男性肌肉美與皇國思想，一九七〇年大鬧自衛隊營區，並與部下四人集體切腹自殺。

「JUNE」

除了《JUNE》之外，BL第三期的商業BL出版品之中，只要是和談戀愛比起來更重視主角如何因愛痊癒的故事，即是所謂強烈「JUNE風格」的作品，都會被歸類為「JUNE系」。甚至到了最近幾年的同人誌展售會分類上，連原創BL都會被歸類為「JUNE／BL」[22]。

「腐女子」

據說「腐女子」這個名詞是從二〇〇〇年開始出現在網路上，筆者個人則是在二〇〇四年，也就是BL第三期第二部分的時間點上，才接觸到這種稱呼。當時適逢《電車男》[43]單行本發行，圈內也開始出現「宅[44]不只是男生的專利，世界上也有宅女」或「很宅的女生叫做腐女」之類的說法；電視等傳媒也開始報導諸如足不出門的BL愛好者，或是每天下班一定要買很多BL新書，並承認自己BL中毒的狂熱者……等例子，導致許多愛好BL的朋友紛紛向筆者表達她們的憤怒。但是不知何時開始，愛好者自己也開始以腐女自稱，到了二〇〇七年，文化評論雜誌《EUREKA》（ユリイカ）更推出了《腐女子漫畫大系》（腐女子マンガ大系）臨時增刊

號；當時筆者收到編輯部邀稿的時候，甚至不排斥以「腐女子」的身分執筆。到了隔年，商業

BL出版社的代表之一Libre，甚至推出了以對「腐女子」好奇讀者為對象的《腐女的品格》（腐

女子の品格）。

至於最近幾年，就如同社會學家東園子於二○一○年發表的論文注腳所說，不僅是BL

愛好者，甚至越來越多女生只要喜歡動漫畫，就會被稱為「腐女子」23。本書中不使用「腐女

子」，而改以「BL愛好者」一詞稱乎包括自己在內的族群，不但更具中立性、也排除不喜歡

BL的動漫迷女性。使用這個稱呼的背景，除了「腐女子」多少是BL愛好者帶有自嘲意味的

自稱之外，可能還因為BL愛好者一開始就認定自己喜愛BL是不正常的。本書第五章將對這

種心理進行分析。

43 有一個自稱「電車男」的單身男性，在日本最大匿名論壇「2ch」的實況板上，現場更新與「愛瑪仕小姐」從碰面到交往的過程，並向眾多網友求助，由於討論熱絡，造成整個論壇為之沸騰。所有對話串於二○○四年被出版社收錄成為「同名網路小說」，在社會上吹起一股「電車男熱潮」。

44 本指愛好者（尤其是同人誌創作者或交流社群）對同好使用的敬稱，在一九九○年代以後才專指那些「對興趣如數家珍」，甚至廢寢忘食的重度愛好者。雖然也有所謂「軍武宅」、「鐵道宅」、「攝影宅」、「偶像宅」等類別，但「宅」字往往還是泛指動漫相關商品的消費者。

1 徹底探索BL的戀愛表現 ①

「心動」——漫畫《純情羅曼史》

本書對所有提供對抗恐同與異性戀規範方法的作品，都稱為「進化型BL」。在另一方面來看，近年的BL也更追求BL類型獨具的快感，成為與過去最大的不同。在變化的過程中，出現了各種作品和走向。這些作品有別於廣義BL史上的先行類型（美少年漫畫、耽美小說、一九八〇年代的《JUNE》雜誌，或是動漫衍生作品），乃至於少女漫畫等各種現存類型，形成獨特的魅力，這就是所謂的「深化型BL」。本專欄將分成四部分，談論深化型BL如何引人入勝。

中村春菊的漫畫作品《純情羅曼史》從二〇〇二年開始連載，翌年發行單行本，到二〇一五年四月為止，已經發行到第十八集，連載也持續進行中。本作品在二〇〇八年改編成電視動畫，播出兩季共二十四集。根據動畫版官網資料，本作品在動畫版播出時，已經是暢銷

三百萬冊的熱門作品。也有許多新的愛好者是因為喜歡動畫版，才回頭接觸原作。《純情羅曼史》到底有著什麼樣的魅力呢？

關鍵就在於，這篇作品不斷以戲劇性重複送出文藝漫畫必備的「心動」要素。

「攻」方角色宇佐見秋彥，既是有錢人家少爺，又是暢銷小說家。就如同「受」方角色高橋美咲的內心獨白所說，是一個「連現在的少女漫畫都不會出現」的超級英雄。本作品的筆觸以BL漫畫而言算是比較偏少女漫畫的類型，「攻」與「受」的區別也畫得很清楚，所以即使是BL的新手，通常也很容易移情於角色之中，與美咲合為一體。由於美咲的哥哥是宇佐見高中時代的好朋友，他得以一直留在宇佐見的豪宅裡負責「家務」，並且為了考

大學，還要求宇佐見擔任他的家教。本作品的故事由此開始。本文將從長達四十九頁的第一話裡，抽出兩人親密擁抱的場面討論。第一話的魅力主要有三個：一、雖然「受」從性愛得到快感，卻沒有伴隨任何傷痛（攻方沒有在第一次約會就侵犯受方，而透過撫摸讓「受」發出嬌喘，很明顯受方的表情並非害怕）。第一話裡又以六頁的篇幅描寫性愛（滾棉被？）場面，在最後一頁則以宇佐見的嘲笑「太快了」，以及美咲極端害羞的誇張臉部特寫獨白「我要殺了這傢伙！」作結。到了下一頁卻是兩人穿好衣服，對坐在客廳沙發上的畫面，而宇佐見又回到了「典型的公子哥」角色。透過這樣的描寫，兩人的關係並未因為性接觸而有所改變，而帶給讀者一種「攻」以不經意的逗

弄，便讓「受」得到快感的輕鬆印象。二、即使「攻」宇佐見長年單相思的對象其實是美咲的哥哥，卻因為性別關係而遲遲沒有開口，向來只能假裝是普通朋友繼續下去。當美咲的哥哥向宇佐見介紹未婚妻的時候，美咲發現到宇佐見心中的悲傷，向他表達自己對哥哥的不滿，導致宇佐見後來終於向美咲告白。三、兩人的關係在美咲的考試成績上開花結果，建立在共通課題上的相互信任，使兩人也產生了伙伴情誼。

再換句話來說，《純情羅曼史》的「心動」之處，一定要靠兩位男主角才能表現得出來。再加上「攻」的超級英雄角色設定，使這部喜劇漫畫能讓讀者聚焦於脫離現實的快樂，以及心動的快感。對於那些已對「受」遭到

「攻」或第三者侵犯的BL公式習以為常的讀者而言，最難以接受的地方，就在於前面所述，「攻」以愛撫取代侵犯的場面。其次，場面的表現方式，改由第三者觀點認識「受」，也是很重要的一環。雖然這種表現手法可能會削弱BL快感的力道，但作者又以其他方式補足。由於「攻」宇佐見在一般小說以外，又

第一話的宇佐見和美咲
出處：中村春菊《純情羅曼史》（角川書店，二〇〇三年）

以其他名義發表BL小說，他的BL作品封面便常常在作品中亮相；這種巧妙的安排只有BL漫畫才有，甚至也未曾出現在其他BL作品之中。

本作品還使用了大量的大框格特寫，略讀幾頁就能產生劇烈的虛擬體驗感。BL中有一種公式：即使發生了性關係，「受」還是無法覺悟到自己的愛，所以無法開口說「我喜歡你」。而在《純情羅曼史》中，宇佐見也要等到第八集才在摩天輪裡第一次對「受」美咲告白。在兩頁跨頁之中只分了兩格：大約占了一點七頁篇幅的過肩畫面，是宇佐見與美咲對坐，美咲的正面畫到膝蓋，而宇佐見只有肩部以上的背影；另一格是宇佐見半邊臉的特寫。這種帶有極大衝擊性的表現手法，確實吸引了

許多讀者的目光。

在《純情羅曼史》系列裡，還有三部角色不同的作品《自我中心純愛》（純情エゴイスト）、《純情恐怖分子》（純情テロリスト）以及《錯誤的純情》（純情ミスティク），表現手法其實大同小異。劇情發展到了第十七集，美咲準備從大學畢業，宇佐見除了善盡監護者的責任，也不得不坦誠面對自己，於是產生了新的糾葛。這種**男性間才會發生**的複雜關係，必然為故事帶來新的「心動」。

※本章的幾個論點，於〔溝口（2003）〕首次發表。

第二章

恐同的男男戀與以愛為名的強暴？
——一九九〇年代的BL文本公式

BL 的公式

「看來不讓我進去，是解決不了的吧?」

淺井的笑容映入我的眼簾。我反駁不了他的話，只能一邊看著他，一邊在心中咒罵，而這時他抓起了我的腳，抱住了我的臀部，並把他的那話兒抵進我濕熱的小穴。

好熱。我不禁緊閉雙眼。

（中略）

不過我心想，如果這種事情早發生的話，可能比後來才發生更有益於這種關係。淺井的那話兒在我的體內是如此真實，讓我身體的顫抖更加激烈。

小說《就是喜歡你》（キミが好きなのさ）谷崎泉著，一九九九年出版

壓抑不住心中的破壞欲望，女人與同性戀男子張開了雙腿。（中略）大個子男人無法抵抗心中想成為女人的自殺式狂喜，大大張開自己的雙腳，擺出了極盡煽情而令人不敢恭維的姿勢。

〈直腸是墳場嗎?〉（*Is the Rectum a Grave?*）里歐·貝薩尼[1]著，一九八八年發表

前一段文章出自一篇BL小說；後段文章則出自一篇一九八〇年代的論文，作者在那個對愛滋病充滿未知恐懼的時代，便大方出櫃宣示自己的同志身分。本章的內容將從九〇年代的商業BL出版，也就是本書史觀分期第三期第一部分中絕大部分作品套用的公式，以及這種公式在作品中的效果談起。

本書將二〇〇〇年代以後出現，具協助克服同性戀恐懼、異性戀規範與厭女情結作用的BL作品稱為「進化型BL」。而本章內容分析的BL公式，是在視恐同、異性戀與厭女為理所當然、而非有克服可能的大前提下，BL創作為了逃避這種先決條件（也就是父權制度社會的打壓）以服務讀者，而產生的劇情公式。在選擇分析作品時，因為無法將所有作品一網打盡，筆者盡可能以一半研究者、一半愛好者的立場，以有機的方式挑選作品[24]。由於「Boys' Love」或「BL」之類的稱呼，要等到一九九〇年代後半以後才固定下來，本章舉出的對象文本主要是出版當時被當成「耽美」類型發行的作品，或是在《JUNE》連載的作品。

1　里歐‧貝薩尼（Leo Bersani），一九三一年出生於美國的文學理論家。現為加州大學柏克萊校區法國文學榮譽教授，美國文學院院士，專長包括法國文學、藝術、現代思想、同志理論、電影等。

公式表現的功能

根據譯者栗原知代表示，二〇〇〇年代以前的ＢＬ作品通常具有幾種特有的公式，讓讀者得以共享，成為所謂的「幻想色情文學」（fantasy pornography）〔栗原（1998）：198 & 199）。本書以自成一格的方法，分析ＢＬ的公式如何根據這種先決條件決定故事的表現形式，並且從九〇年代的ＢＬ作品中，歸納出以下幾個問題：

[1] 為什麼那些男主角都要強調自己是直男（異性戀者）？

[2] 為什麼他們要在床上扮演「攻（插入者）」與「受（被插入者）」的固定化角色？

[3] 為什麼他們總是在肛交？

[4] 為什麼總是出現強暴的情節？

恐同同志的奇蹟劇場

[1] 提到的「直男」，指的就是對同性沒有感覺的男性異性戀者。然而在ＢＬ中的「直男」，

與其說是「同性戀」的反義語，更接近「對同性情誼沒有興趣（的正常人）」之意。乍看之下，公式裡的ＢＬ只是男同志的戀愛故事，但裡面的角色幾乎都主張自己「正常」，也就是以「直男」自稱。典型的劇本必然這樣寫：剛開始Ａ一定會猶豫「像我這樣的直男不可能談這種戀愛」，卻逐漸承認自己的感情中帶有愛情。

另一方面，由於Ｂ也是直男，便對於同性間性愛的可能性懷有排斥、厭惡。但是不知何時開始，Ｂ終於理解了Ａ對他的愛是貨真價實、純粹而崇高的，也超越了道德的束縛，所以「回應」、「接納」Ａ的愛。從此，兩人不僅白天恩愛，在晚上也恩愛。然而，兩人仍然堅持自己是沒有同性戀傾向的「正常人」……也就是對同性情誼沒有興趣的「直男」。

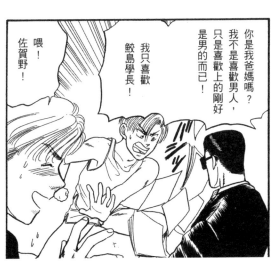

被要求從照片中選出喜歡的男生類型，而大發雷霆的佐賀野
出處：小鷹和麻《KIZUNA－絆》（青磁Biblos，一九九二年）

雖然有些作品裡的男性角色為了逃避過去與女性間戀愛的創傷，而從「原直男」的角色扮起，但大多數作品都透過以下形式宣示自己的「直男」傾向。以下將援引幾部九〇年代的BL名作：

「我不是喜歡男人，只是喜歡上的剛好是男的而已！」

漫畫《KIZUNA─絆》小鷹和麻（こだか和麻）著，一九九二年出版

「（前略）他就算不是認真的，也不是那種會跟人妖、男同志搞上的傢伙。」

「那小子是個直男，以前有一個男同志向他告白，差點就被他踹死。」

小說《沒有錢》（お金がないっ）篠崎一夜著，一九九九年出版

「基本上，我是個直男！」

漫畫《純情教師》（ぼくの好きな先生）極樂院櫻子著，一九九八年出版

當這些角色以「直男宣言」掩飾自己的性取向時，便可以看出BL公式既充滿了異性戀規範，也充滿了恐同傾向。然而依照上面三個不同作品主角的宣示，以及主角後來進入男男關係的進展看來，這裡厭惡（phobia）的對象，並不是同性間的性行為，而毋寧是男同志的身分認同。

對男同志身分認同的強烈排斥感，則可由小說《百花繚亂》[2] 清楚發現（以下文字引用自連載雜誌）。「受」方勾引年輕男生，對方便驚訝地回答：「你……你是人妖嗎？」而「受」便反駁：「我哪裡看起來像 fag[3] ？我不過是零號而已。一個喜歡跟男生睡覺的男生！[25] 至於「喜歡跟男生睡覺的男生」，既可稱為「gay」，也能稱之「homo」，更進一步來說，是帶有貶低意味的「人妖（オカマ）」，甚至也是意義相近的英文單字「fag」。「零號」又是「人妖」之中喜好被插入的類型。所以，正確的語意應該是：「對，我是個人妖（fag）。我是男生，喜歡跟男生睡，可是我喜歡當零號。」但許多讀者對於直排文字中突然出現的三個英文字母 fag，通常不願多了解意思直接略過，所以這種策略性的錯誤，也表現出對「人妖」身分認同的逃避。

2　《百花繚乱》，小林蒼著，一九九九年開始連載，單行本二〇〇二年發行。

3　fag 是 faggot 的縮寫，意指廢物或娘娘腔，是一種對於男同志相當冒犯的蔑稱。

如果BL作品這麼忌諱同志身分認同問題，又為什麼刻意選擇男男戀的故事呢？同志運動家佐藤雅樹表示：「他們演出的，正是令世間難以容忍、如火如荼的『禁忌之戀』。」〔佐藤（1996）：163 & 164〕在BL公式裡，男男戀是一種為故事帶來刺激的手段，在功能屬性上與《羅密歐與茱麗葉》裡蒙特鳩家族與卡帕萊特家族間衝突的設定無異。不顧「禁忌」相愛的情節，如果以中島梓的說法，就是「就算是男孩也好，突破重重障礙」、「因為你是你，所以我愛你」的幻想故事」〔中島（1998）：50〕。

沿用公式的BL作品不僅完全容許恐同，還將同性戀視為提高戲劇性的工具。當兩名男主角正式進入戀愛關係後，還讓兩人不斷重複招牌台詞：「我不是同志，但我喜歡你。」這樣的台詞卻帶有一種「只要是男人都愛的（真實）同志都是不正常（abnormal）」的貶抑。換言之，公式化的BL不僅以恐同為前提，也透過再生產流程，形成雙重恐同的言說裝置。[26]

「終極的配對神話」

即使是幻想的次元，「直男（異性戀者）」間一再發生性關係的矛盾，為什麼又能使讀者毫不在意的接受呢？答案就在對BL公式的主幹「永恆的愛情神話＝終極的配對神話」的幻想裡。

在BL作品裡，充滿許多類似「只要活著，就讓我們在一起」這種宣誓「永恆之愛」的台詞，幾乎與「我不是同志」宣言一樣多。兩個男主角徹底迷戀彼此的身體與心靈，而完全不將其他男性或女性當成性對象。由這種定義來看，他們確實不算同志，甚至連直男都不算，而是住在「只屬於你和我的終極配對神話」裡的人，性欲在神話內部就可以得到解決。所以BL脈絡下的「直男」，並不具有積極的異性戀取向，而比較像是為了能夠演繹異性戀規範社會下「正常」女性讀者（以及創作者，以下同）幻想的「正常性」設定。在這種設定下，BL愛好者們的幻想不僅得到解放，男主角間於性生活與性認同上的矛盾也不再是矛盾。

更由於在「終極的配對神話」外部既沒有愛，也沒有性，因此不可能會「外遇」。即使主角過去曾經和女性有過性經驗，異性間的性愛仍然時常被與神話裡的「真正的性愛」相比。如同小說《貧瘠之地：第二部》[4] 的一段話：「和現在相比，以前跟那些女孩子做愛，簡直像嚼很久的口香糖一樣無趣。」

而我們也能在這個神話裡，發現被內化的恐同。如果從對外的性欲來看，這些既非同志、也不是直男的神話王國男主角之所以刻意宣示「我不是同志」，其實反映出讀者連在幻想故事裡也

4　《この貧しき地上にⅡ》，篠田真由美著，一九九九年出版。

不願將自己投射在同性戀身上的傾向。

極度濫交的「真實同志」角色

雖然公式下的ＢＬ作品鮮有同性戀角色，那些有露臉機會的人物往往反映出創作者刻薄的恐同仇同眼光。以下引用的情節便是很具體的例子，當「直男」志水猶豫要不要對同性友人告白，同志朋友藤近這樣回答他：

「你一定想跟他上床吧？你硬了吧？」

藤近突然伸手過來，一把抓住了志水兩腿間的隆起物。（後略）

「無論對象是誰都好，你只是想插進去對吧？你這根東西真是沒有節操。」

小說《晴男的憂鬱　雨男的快感》（晴れ男の憂鬱　雨男の悦楽）

水壬楓子著，一九九九年發表，二〇〇三年單行本首發

雖然藤近本來只是基於友情的立場，讓志水能鼓起勇氣告白，才說出這番話的。但由於藤近

本身是同志，性器官也只「對男生有制約反應」，所以由他看來，直男志水的性器官會對男性有反應，就是志水愛對方的一大證明。也就是說，這段對話中表現出的男同志不僅是跟男人上床的男人，甚至只要是男人都可以接受，一個時常保持海綿體充血的濫交者（promiscuous）。這種男同志的形象，與李歐・貝薩尼在〈直腸是墳場嗎？〉裡引用的恐同描寫極端類似。同文又出現以下的字句：某位男性醫療從業人員表示，男同志「一個晚上可以從事二十至三十次性行為」；「男人從一個肛門前往另一個肛門。他的陰莖每晚都會感染不同的細菌，就像蚊子一樣。」〔Bersani（1988）：197〕

當然在公式化的 BL 作品裡，不可能反映出現實世界對愛滋病帶原男同志的偏見。BL 文本幾乎不曾提到 HIV 或愛滋病[27]。BL 文本之所以把「真實同志」描寫成濫交成性的怪物，並非出自對疾病的恐懼，而是為了凸顯「直男」主角的立場。透過醜化同性戀、將他們塑造成濫交動物，以強調直男主角愛上男人、對男人有欲望的不可思議。那麼一來，超乎常理的情愛關係便進入奇蹟的領域，兩人間的愛更具有終極性與超越性。這些被妖魔化的「同志」友人，不過是強化這種愛所需的犧牲品。

就如同中島梓所言，BL 中的男男性愛「與真實的同志性愛毫無關係」〔中島（1998）：22〕。他們甚至也不是早期的「男色家」、「斷袖之癖」（sodomite），而不過是滿足愛好 BL 女性讀者

對非現實「奇蹟戀愛」、「終極配對神話」幻想的故事角色。一九八○年代的「新美術史」學派[5]曾經指出，不論是哪一種美術作品，都不可能存在所謂「真空」。BL作品也不例外。過去的美術史在研究一件作品時，對於創作當時的社會和文化狀況，委託者、觀者或藝術家的性別、膚色、階級往往毫不過問，而只研究作品的意識形態，或僅依據風格史進行分析，結果會導致美術作品的政治訴求遭忽略。同理，BL作品不可能無視於創作和發表當時的社會、文化或性別等議題。所以，即使女性們的幻想**只投影**在BL作品上，仍不能抹滅她們二度加深恐同言說的事實。

即使主角明白自己是同志，依舊歸類在BL公式的例子

在BL中還有一種作品路線，是主角明知自己的同志傾向，卻與BL的「定型公式」一拍即合，例如「富士見二丁目交響樂團」系列作品。這是一部描寫古典音樂指揮家桐之院圭（本名：桐院圭）與小提琴家守村悠季之間的戀情，暱稱「富士見」的小說系列。本作出自《JUNE》的「小說道場」專欄，卻也是引領九○年代BL整體走向的重要作品之一。在故事開頭，年方二十二歲的圭已經知道自己的同志傾向，也曾經與「十隻手指數不完」的男生有過性經驗。雖然還不到「一夜二、三十幾次」，某種程度上也是濫交的男同志。但是這樣的設定在

「富士見」系列中，仍然沒有脫離 BL 的定型公式。第一個理由，是圭已被設定為超級英雄。接下來，讓我們打開系列第一集《冷鋒指揮家》仔細閱讀。

圭免試直升藝術大學，卻因為「沒有什麼好學的」而休學，更是擁有獨自留學歐洲經驗的「天才指揮家」，擁有日本人罕見的一百九十二公分身高、像希臘雕刻一樣的完美身材，是引人注目的翩翩美男子。家族在二戰前一直是貴族，現在則是經營銀行總裁的資產階級。小時候由奶媽撫養，進了幼稚園以後則改由管家帶大。除此之外，還精通多國語言……在圭的身上，包含了各種想像得到的文化、經濟優越性。

另一方面，悠季來自新潟縣的農村人家，看起來毫不起眼，學歷只有私立音樂大學，不用說留學，甚至從未出過國，除了日語，什麼外語都不會說。首先，「純樸農家子弟」這種刻板印象便讓他與圭形成極大反差。換言之，兩個男主角很明顯地屬於兩個不同階級，卻在「富士見」裡演出一齣奇蹟的羅曼史。然而，「富士見」裡的奇蹟，並不是「當直男愛上直男」，而是跨越階

5　新美術史學派（New Art History）為二十世紀後半，學界開始反省過去由西歐、男性宰制社會與文化出發的美術史學觀點，尋求女性、少數族群、第三世界、勞動階層等族群的觀點，企圖改善傳統美術史的狹隘視野，並擴大「美術」的範疇。代表人物包括美國的阿爾珀斯（Svetlana Alpers，一九三六—）、英國的巴克森德爾（Michael Baxandall，一九三三—二〇〇八）等。

級的奇蹟。

圭的「同志身分」讓身為超級英雄的他，對於作品中的其他角色（與讀者）來說，具有從天邊拉到眼前的功能。「徒有音樂才華卻沒人性」的圭唯一的弱點即是一旦曝光就完蛋的「真實自我」。而天才如他，卻無法控制這種「弱點」，使得他總算有點「人類赤裸裸的激動」，也就是人性。這樣的邏輯，當然是建立在恐同的前提之下。

所謂「做為原始設定的直男狀態」

那麼，具有內化性恐同情緒的讀者，為什麼又能深愛圭這樣的同志角色呢？答案仍然要從「終極的配對神話」體系裡尋找。

從故事開始不久，圭就成為這個神話王國的居民，在神話裡解決了他的性取向問題，實際上

造訪小提琴家學姐（中）休息室的圭（左）與悠季（右）
出處：秋月皓《退團勸告 富士見二丁目交響樂團》（插畫：西炯子，角川Ruby文庫，一九九九年）

而言已經不是同志了。在系列第十一集《灰姑娘大戰》6裡，圭以桐之院家繼承人的身分，與家族中的其他成員對決。對於母親的質疑「你之所以會跟男生在一起，難道不是因為故意要和奶奶與媽媽唱反調嗎？」做了如下的回答：

對……當時我確實對女人這種東西，感到非常地反胃。

可是，我對悠季的愛，並不是以消去法得到的結果。雖然一開始還是因為悠季是男生，可是現在想想，即使他是女生，我還是會被他吸引，並且一樣愛著他。

……這不是我的一廂情願，而是我實在太喜歡他了。我愛他。我期望的，也只有跟他互相愛著對方，如此而已。就算犧牲任何事，我都不願離開他。

換句話說，與悠季相遇的那一刻，圭便發現了「永遠而終極的愛」，並且成為「做為原始設定的直男狀態」。男同志透過戀愛居然會變成「直男」，是何其弔詭！即使圭過去不曾、將來也不會與女性發生戀愛關係；即使只限定發生在悠季身上「如果悠季是女生」的假設，也能透過

6　《シンデレラ・ウォーズ》，一九九八年出版。

「終極的配對神話」，躍居BL宇宙中的「直男」地位。換句話說，整部「富士見」系列，就是男同志主角維持同志的行為模式，還可以轉向成為「直男」的又一奇蹟劇場。

羅曼史與伙伴情誼的兩立

「富士見」系列的另一重點，是男主角不只是情侶關係，還是音樂上的好伙伴（buddy）。也就是說，兩人之間的故事同時具有羅曼史與伙伴情誼兩種次元。就如同中島梓所言，許多BL的兩個男主角既是戀人也是好哥們。這方面則與美國版的動漫衍生「斜線同人」[7]共通。這種「二創」類型下最具歷史的一種作品分類，莫過於女性影迷創作的「星艦迷航記[8]」系列影集主角：寇克艦長（Kirk）跟史巴克（Spock）間的羅曼史「寇／史同人圖文」。在英語圈學界以「寇／史」研究聞名的學者康士坦絲・彭麗（Constance Penley）指出，最早的「寇／史二創」，可往前追溯到一九七〇年代前至中期，而到了一九九〇年代中期，就已經具有數百名同好者（Penley（1997）：99-101）。同為此道中人的科幻作家卓安納・拉思（Joanna Russ），在一九八五年介紹「寇／史」熱門創作者時曾經表示：

問題就出在那些不喜歡自己身體的人（女性）身上。在每週一次的幻想時間裡，她們既不關心宇宙的危機要如何拯救，也不抱持任何從屬與犧牲的立場，更無法想像自己的性取向，所以才需要透過寇克和史巴克實現她們的幻想。

〔Russ（1985）：85〕

把這種模式套用在「富士見」系列上，則更能理解拉思此言的意義。如果悠季是女生，而與家世顯赫的天才指揮家結婚（作品中，兩人以「結婚」稱呼彼此間的關係）的話，女版的悠季勢必會被親友逼問：「都跟又有錢又有才華的男人結婚了，妳還缺什麼？」「只要把小提琴當興趣就好了！」如果女版悠季就此心甘情願地放棄音樂，也不無可能。在故事一開始，悠季即使才從音樂大學畢業，也絲毫看不出成為專業樂手的資質，他卻因為堅持走音樂的道路，而放棄身為新

7 斜線同人（slash fandom），歐美的二創作品在標示配對時，會以斜線符號（slash）區分攻與受，故得名。

8 星艦迷航記（Star Trek）為長壽電視科幻影集，由製片羅登貝里（Gene Roddenberry，一九二一─一九九一）構想發展而成，以太空船與多星球人種，取代西部荒野上的驛馬車與西部片的各種角色，同時也透過「大航海」般的宇宙冒險，隱喻現代社會各種問題。自一九六六年播出以來，至今共推出五代電視影集、十二部電影與一部卡通版（外傳），在世界各地的歐美同人圈，也產生各式各樣二創作品。

瀉農家長男必須繼承的農業，將之讓給姊姊，自己再全心投入音樂，這也是男性角色才會出現的理由。另一方面，像圭這樣的天才指揮，對於悠季拉出的小提琴音色也如痴如醉（「迷惑我的小提琴家」），不僅將他當成愛人溺愛，也以對音樂家的肯定為由不斷激勵他，讓悠季決定成為一個能與圭互別苗頭的音樂家，並且在愛情與事業上都開花結果。當然，如果從女性主義的觀點來看，也希望能有像悠季一樣的女性角色，憑藉自己的努力出人頭地。然而，那樣就會變成女主角隻身對抗性別規範的故事。在「富士見」系列裡，悠季身為男性角色，為了成為頂尖的小提琴家而不斷努力，並且成為獨當一面的音樂家，並不是與世間性別規範的對抗。

當然，在現實生活中的異性情侶之間，一定也有不少人保有無關世間性別規範的平等關係。

在女同志伴侶之間，即使有扮演男女角色的一群，也仍有一群人在身體的性別（sex）以外，還必須在社會、文化的性別（gender）上維持自己的**女性間關係[28]**。但無論如何，這些女同志都還是家長心目中的「女兒」，當父母上了年紀或有病在身，需要子女照顧的時候，父權制度又會強力介入，主張女兒應該是比兒子更適合的照護者。或許有些「女兒」可以得到社會地位更高的要職，又或者功虧一簣，但是，BL世界提供的一連串故事，並不是為那些巾幗不讓鬚眉的成功女性而存在的。換句話說，那些為「寇／史」瘋狂的愛好者厭惡的「身體」，是父權制度社會深植女性性別角色的身體，這點對BL愛好者來說是相同的。唯有男男的戀愛故事，才能讓她們從

這些束縛中得到解脫。

「攻×受」：異性戀的模仿？

接下來，讓我們看看公式BL裡的性別分配與性愛。我們回到本章開頭的第二個提問：為什麼他們要在床上扮演「攻」與「受」的定型化角色？

如果以最表面的層次來看，由於BL是異性戀女性的戀愛幻想具現，如果兩個男主角都是具有男性特質的「同性伴侶」，就無法代言「異」性戀的戀愛幻想。在器官上雖同樣屬於男性，但外觀、給人的印象，以及在床上的表現，卻具有男女的區別（異質性），即是為了滿足這種幻想。再者，在異性戀規範的社會裡，一般的性行為即生殖行為，也就是陰莖插入陰道的性愛。

因此，BL裡男性主角的性愛也必須是「插入」的行為。換言之，在BL的宇宙裡，對女性讀者而言，「受」角色的肛門，便是她們性器的替代品，而非男女生理上具備的排泄器官。當然，也勢必有讀者是會將「受」的肛門與自己的肛門聯想在一起。然而，就如廣為BL愛好者所認識的圈內術語「yaoi穴」所指，BL「受」角色的肛門，比現實中的人體更容易接納「攻」的陰莖，可以說是具有陰道的機能。

「攻」「受」的性別角色

只要從BL漫畫或小說的封面插圖，就可以看出這些男主角身為「攻」與「受」的性別角色。「攻」方總是有一張輪廓分明的臉，高䠶的身材與適當的肌肉，大多數更具黑髮及小麥色的肌膚。相對於此，「受」往往長著纖細的美人臉蛋，中等或更矮小的體型，更可能擁有較淺的膚色與髮色。「攻」具有陽剛的外表，而「受」則比較陰柔，在BL中已成為一種不成文規定[29]（從下方差異微小的附圖至十分極端的例子，兩者間的對比存在著各式各樣的變化。讀者也可參照前面的專欄〈BL「深化型」的各種樣貌〉第一部）。

在角色的職業上，分為以「攻」、「受」反映現實中性別職種不均衡，或是讓「受」從事「男性的工

木津（「攻」，左）與入谷（「受」，右）
出處：石原理《溢滿之池》第一集（Biblos，一九九七年）

作」這兩種模式。在職種不平等上最顯著的例子像是：「攻」從事朝九晚五工作、藝人或建築工人等職業，「受」多為小說家、插畫家、漫畫家、譯者等可在家工作的職業。另一種搭檔型態，則是類似大聯盟選手與口譯員、電視導播與製作經理等「攻」與「受」處在同一職場，以因應「男性」與「女性」（現在有越來越多女性投入社會）的職種區分，在ＢＬ作品中也十分多見。

至於「受」從事「男性的工作」的場合中，絕大多數是「受」與「攻」從事一樣的職業，例如，足球員、拳擊手、棒球員等職業選手、刑警、穿西裝打領帶的上班族、黑道流氓、男公關等，並且形成好搭檔的關係。而類似打拳的「受」與寫文章的「攻」之類的「男女逆轉模式」，則屈指可數（當作品出現這種設定，仍以外觀維護「男女差異」）。

先前提到，「富士見」系列是發生在古典音樂界好搭檔之間的故事，至於作品中把「受」演奏者（小提琴家），與「攻」指揮者湊在一起，則可以稱得上是「在同一職場上，攻受仍有男女職種的區別」的範例。音樂界已經有越來越多女性演奏者投入其中，但指揮的位子往往是男性獨占鰲頭。

在家務事上，卻很少伴侶繼續沿襲傳統家庭的性別角色。「富士見」系列裡，「受」的悠季本來就喜歡下廚，在照顧小孩的時候，也能發揮他的「母性本能」。隨著劇情的發展，身為「攻」的圭也穿上圍裙幫悠季洗碗，甚至開始挑戰調理悠季喜歡的菜色。在本章一開頭引用的

《就是喜歡你》裡，已經是世界級攝影師的「攻」，甚至為了新人漫畫家的「受」推掉工作，以便和心愛的人一起做家事。

女性讀者對於有社會地位，又能照料家事的「丈夫」存在的渴望，在此一覽無遺。當然有些作品完全沒有出現這類場面，有的則由女傭完成家務事。雖然有些作品依循「傳統」樣式，讓「受」在家裡煮好飯等「攻」下班回家，然而不論是誰負責家事，做家事有多快樂、喜歡家事哪部分，乃至於自我表現的層次，往往成為著墨的重點。在BL的宇宙裡，沒有心不甘情不願的「家庭主婦」[30]。

同時具有女性與男性特質的「受」角色

在BL宇宙裡，「受」角色的性別符碼相當詭奇（tricky）。「受」角色必須同時具備異性戀女性的代言者身分，並且背負「原本是直男」的男性符碼。在「受」的「生理男性之女性特質」的場面中，也總是充滿一種詭異的緊張氣氛。前面提到，在此再度從出現「fag」這個詭異單字的小說《百花繚亂》裡，引用一段「受」出場的情節：

現在與我視線相交的這名學生，有著即使加入電視上的男孩偶像公司也不奇怪的容貌、讓人看了就想撫摸的肩膀，以及整齊的棕色及肩長髮，是十分溫柔纖細的少年。

然而，他身上散發著一股銳氣，與清瘦的身材和甜蜜的外表格格不入。

他大概就是那種既不像外表那麼成熟，又不唯唯諾諾的男人吧？

這種人，只要一站出來，你就感覺得到。

這個例子裡，透過女性化的「甜蜜的外表」與男性化的「銳氣」間的對比，展現出「受」身上的「男體女性特質」。接下來的文章，引用自小說《貧瘠之地》：

雪生得自母親的美貌如同花朵一樣，使人人都像蝴蝶一般想要靠近。在英國留學的八年裡，他的生活奔放不羈，總是充滿了享樂。

雖然他對同性戀沒有興趣，卻喜歡和俊俏的美男子打情罵俏，玩著充滿驚險的遊戲。自從伯爵夫人給了他第一次體驗以後，不管是年紀比他大或小；從一夜情對象到相處已久，可稱之為情人的伴侶，他都交往過，只是不記得有多少人而已。

本文中「受」的男性特質不是銳氣，而是透過與不計其數的女性上床而展現，簡直是從性能力上表現的雄性特質。雖然「得自母親的美貌」是絕大多數ＢＬ作品常見的設定，將女性化長相歸咎於母親遺傳也是合理的說明，但是「受」外顯的女性容貌卻無法反映出內心的女性化。因此讀者可以讀到一個訊息：他本身並無任何女性特質，而是個徹底的男人。

自主決定權幻想

　　換句話說，「受」角色只要能證明自己的雄性特質，即使在戀愛中處在「攻」的欲望對象＝女方位置，也無礙於故事的閱讀。對於那些移情在「受」身上，乃至於與「受」一體化（identify）的讀者而言，既扮演言情故事中的「女方」，又能確保自己「直男」身分的「受」角色，更讓「要不要成為女方（受）」的權利，就在女性手裡」的幻想得以實現。尤其從我們在ＢＬ作品幾乎看不到「攻」「受」易位的情形看來，異性戀女性在現實中很難退出自身的「女性」角色然而另一方面，ＢＬ作品裡的「受」如果不願扮演被上的角色，則可以退而求其次，回歸「正常」直男的生活……這就是所謂的自主決定權幻想[31]。

先屈從於性別規範，再從摸索中重新檢討

就如同漫畫《摩利與新吾》作者木原敏江與中島梓在一場對談中表示「不論是男是女，一定會有一方屈服」、「正因為同等的權力關係不可能實現，才要說一則少年們追求這種關係的故事」，在BL史第一期（創生期）的美少年漫畫裡，往往出現身高、體格相近的主角間追求對等關係的情節描寫〔中島（1994）：227〕。到了第三期第一部分，一九九○年代的BL作品裡，則又變成了美男子依循著性別規範，分別扮演男女角色，並形成一種不對等關係……讀者放棄了過去對「對等關係」的追求，看似屈就於現實的性別

摩利（左特寫；最右）、新吾（中）、一二三（後排左）、美智子（後右）
出處：木原敏江《摩利與新吾》第五集（白泉社文庫，一九九六年）

規範。

在此需要附加說明的是，BL愛好者賦予兩個男主角「男方（攻）」與「女方（受）」關係，透過兩個角色在故事裡的**生活**，重新檢討既有性別規範，並且將規範的探討提升到提問層次。

回過頭來看，摩利與新吾之間也不斷摸索著對等關係，到最後兩人各自繼承了父親的家業與家庭的位置，但作品中支持他們的一二三、細雪等女性角色體現出的刻板女性形象卻不被視作問題。

透過BL公式的「男方」、「女方」符號化，兩個男主角更能提出『受』是否一定要呈現出「女性特質」？之類的問題。當劇情幾度透過「受」呈現出「女性特質」的同時，這種「女性特質」也會在資深愛好者的腦內形成相對化，女性角色出現在BL作品裡時，也就沒有必要呈現出「女性特質」。

本書第四章將舉出克服性別規範與厭女情結的BL進化型例子，第五章則會說明BL進化型在此之下提出對策的原動力與機制。但由於筆者曾經遇到不少讀者有感於公式化BL在性別規範上比「美少年漫畫」**退步**，因而排斥最近作品，因此必須說明現在的BL並不會在「後退」中結束的道理。

肛交

在BL裡的床戲就如同前面所述，不外乎就是肛交。雖然一些以中學、高中之類為舞台的「校園」短篇只到接吻或互相摩擦陰莖（BL稱為「互摸」）的地步，但往往以「兩人以後一定會肛交（BL稱為「床戲」、「到最後一壘」）」為前提，並透過長相描寫，向讀者說明兩者間的「攻」、「受」關係。

讓我們從剛椎羅（剛しいら）的小說「DOCTOR×BOXER」（ドクター×ボクサー）系列裡，探討BL性愛「插入」行為的「主動」與「被動」問題。本系列的男主角之一，身材高挑的美型同志外科醫師加藤，邂逅了來自鄉下、母親失蹤、父親酗酒、高中輟學的直男拳擊手，也就是另一男主角徹。加藤對徹一見鍾情，甚至把徹囚禁起來，訂下海誓山盟。雖然「受」的拳擊手身分就像是男性特質的代名詞，也脫離了公式的束縛，但在「超越階級」與「男同志透過與男性的戀愛，回到原始設定的直男狀態」這兩個特色上，則和「富士見」具有共通性。下面引用系列作《對手也養著狗》[9]的床戲段落做為參考：

9 《ライバルも犬を抱く》，二〇〇〇年出版。

加藤從下面插入。徹短短地呻吟了一聲。意想不到的部位受到了這種刺激，他很自然地

彎起了腰。

「你感覺到了嗎？」

「嗯、嗯。」

徹閉上雙眼，只要不看加藤的臉，便能稍稍集中精神。加藤想到了以往常用的節奏，並

且照樣前進後退。這時徹的性器也靜靜地往上翹起。

加藤換了下一個體位。

不顧徹耽溺在快感中就要掉出眼淚的神情，加藤激烈地進攻。徹沒多久就射精了。當加

藤發現的時候，徹已經一蹶不振了。

以上的場面是加藤第一次要求徹採騎乘體位，結果自己反而變成主導位置的過程。如同貝薩

尼提及男女在性愛方面的局勢，「像色情片一樣，男性即使在下面，光是看陰莖往上突入，就可

知道男性沒有真正放棄主動的角色。」〔Bersani（1998）：216〕徹身為男性，卻扮演被插入的「受

（女方）角色，所以即使在上面，也無法成為主動者。在這個情節裡的徹，很明顯滿足於被動者

的快感，當然也能帶給移情於他、並與他一體化的讀者相同的滿足感。然而這種快感太接近異性

戀女性的現實狀況，並無充分理由特別以男男的床戲表現。

多重移情・一體化

但是，女性讀者在閱讀這種情節的同時，也理所當然會對「攻」產生移情與一體化。在女性學的脈絡下，將ＢＬ（中野尚稱之為yaoi）比喻成「唯一積極肯定女性性欲的色情文學」的中野冬美，曾就這種移情與一體化現象提出以下看法：

身為女性又想要上男人（並且由於不想看到女性被上，yaoi少女往往抱著單方上男人的欲望），想讓男人感受到，換言之，這些悖離性別規範的yaoi少女，只能讓自己變成男性。想要變成男人上男人，yaoi就是這種幻想的故事。

〔中野（1994）：136〕

也就是說，「yaoi」少女移情並且抱持一體感的對象就是加藤。

但女性讀者真的都只認同「攻」方嗎？在此無意批評中野信口開河。女性讀者追求的，似

乎只有床戲中男方角色的身體認同。事實上，有許多讀者紛紛透過投書回應，表示對中野冬美看法的認同：「我上輩子一定是男的，專吃男人的男人，而且一定是一號！」「想享受征服的快感！」（《小說JUNE》（1999）六月號：187）筆者的意思是，當女性讀者只提到自己強烈認同插入者（「攻」）的同時，都是站在一個前提上：自己在現實裡，永遠只是被插入的一方（「受」）。

讀者強烈認同「攻」把「受」當成插入對象的「女性」，當她們由這些場面得到娛樂之前，必定先將「受」角色的存在內化。更因為她們知道「女方」在性愛中扮演何種角色，才能夠想像身為男性的「受」，並理解「攻」把男人當成女人插入時的喜悅。

在「受」派、「攻」派以外，還有一派讀者認同超然於故事之外的觀點，稱為「神觀點」。套用譯者柿沼瑛子的說法，透過神觀點，讀者可以「關照美男子間的戰爭、相殘與相愛」（柿沼（1999）：63）。

不論在哪一部作品，或是任何一個讀者的心中，上述的三種觀點都發揮著不同的作用。而剛開始接觸ＢＬ的讀者，往往傾向認同性愛中的「女方」，也就是「受」的角色。而包括新進愛好者在內，並非所有人都獨鍾任何一個觀點，甚至可以說，幾乎沒有一個人始終支持同一觀點。

雖然程度不同，這三種觀點可說總是在讀者的腦內同時激盪。不論是「攻」，是「受」，還是「神」，全都是「我」，也就是讀者的化身。

BL中的強暴

如果將故事的現在、過去與未遂的情節都算進去，我們會發現九〇年代的BL作品之中，幾乎沒有一篇不出現強暴場面。即使是性描寫較為柔性的作品也不例外，此現象無法僅以色情作品中的強暴幻想草草帶過。

BL裡出現的強暴情節，大致上可分為以下兩大類：

[1] 主角間的強暴。兩人才認識沒多久，「攻」就強暴了「受」。

[2] 第三者（於現在或過去）強暴「受」。

由愛出發的強暴？

如果要分析第一大類的強暴，我們必須依據前述的多重移情．一體化理論。出現這種強暴場面的典型劇本寫法，通常是兩人剛成為朋友的瞬間，或是一方遠遠凝望另一方的瞬間（至於後者，則有強暴前先監禁的情形），「攻」就馬上強要了「受」……事後，奇蹟發生了，「受」發現

了「攻」對他的愛，原諒他的舉動，同時也察覺自己對「攻」的好感，兩人就此墜入情網。這種情節，與男性本位主義的邪惡幻想：「嘴巴說不要，心裡都很想」、「上過就是我的」其實沒有兩樣。

然而，在BL宇宙裡的強暴並不是惡意的性暴力，而是在一種獨特又荒誕的過剩愛情表現前提下產生的行為。所以，即使「受」自身或周圍的朋友會非難「攻」的強暴行為，就如同中島所言，強暴的動機卻是為了向「受」傳達愛意[32]。這種在現實中難以想像、荒誕無稽的「以愛為名的強暴」，之所以會成為九〇年代BL作品偏好的公式，其實是建立在一個基礎上：不論有意無意，讀者得以透過一個場面選擇「攻」、「受」或「神」的立場。透過強暴行為，「攻」向「受」展現出他「過剩的愛」，這種布局能表明「攻」與「受」的高下，並且發揮為讀者代言的功能。

在論文寫作上有一種自我辯論法：刻意提出反面論點，並展開一場架空辯論。而BL作品中的強暴戲，也有異曲同工之妙。換言之，為了要突顯「終極之愛」的主旨，那些以「我」自居的女性BL愛好者在修辭上一人分飾「攻」、「受」兩角，為「終極之愛」而激辯。這種強暴並不是現實中的強暴，而是一種修辭辯論[33]。

作為魅力證明的強暴

第二種分類下的強暴，則因為加害者通常是「壞人」，也是「他者」，爭議性可說比第一種分類來得小。加害者有各式各樣的身分，可能是「受」童年時期的禽獸養父、連續殺人魔、學校裡的不良少年，或是跟蹤狂等各種形式。這些設定的共通之處則在於，「攻」往往會是拯救「受」的角色。如果強暴行為就發生在眼前，「攻」就會打倒施暴者，達到拯救「受」的目的。此外，在引用許多BL公式的少女漫畫《紐約・紐約》裡也出

肯（「攻」，右）與梅爾（「受」，左）
出處：羅川真里茂《紐約・紐約》第二集（白泉社，一九九八年）

但是，沒關係，不要緊的。

我不可能就這樣討厭你，對自己有點信心啊！

你啊，可是改變了我一生的人！

現一個場面：當「受」因為被強暴而懊悔不已的時候，他說：「我已經被玷汙了……過去是沒辦法抹滅的……」「攻」則從旁安撫他：「我不可能就這樣討厭你，對自己有點信心啊！」將戀人從過去的心魔中解放[34]。

第二分類中的強暴行為，具有界定「受」角色「女方」地位的功能。換言之，透過其他男性的性欲認同，「受」對「攻」來說，當然就成為了「欲望的對象」的一方。在BL作品裡，常有類似漫畫《純情教師》對「受」角色右京老師的描寫。男子高中的學生間以對話意淫著右京「如果是右京那麼漂亮的老師，即使是男的，我也可以接受！」雖然這樣的對話，不過是對「受」身上性吸引力的反應，如果以暴力的手段表現這種欲望，則成了真正的強暴行為。

以強暴表現揭發強加女性身上的雙重標準

中島也透過另一層面的觀點指出，女性的貞操至今仍是社會上的價值判定標準，而BL的強暴場面正是對於這種價值觀的反駁。換言之，BL中的「受」角色，過去曾以「直男」身分與女性發生性關係，甚至遭男性強暴，「攻」卻告訴他「你還是純潔的，我依然愛你」，這即是

對於現實世界中，性經驗豐富的女性至今仍被稱為「淫蕩」，以及不少性暴力受害者甚至被貼上「瑕疵品」標籤等現象的一大反擊〔中島（1998）：47〕。

說得更精準些，「受」角色從最根本的層面揭發了異性戀規範社會對女性的各種壓迫。為了適應異性戀規範社會，並且成為其中的贏家，女性必須對男性帶有「適當」的性吸引力，也必須「適當」從事異性戀的戀愛活動。然而在事實上，這種「適當」的程度，與「稍微打扮性感勾引男人，被男人強姦了後果自行負責」的定論間，只有些微的區隔，甚至分界線往往依照（父權的）男性好惡自由決定。有不少事例當中，男性政治家甚至對受害女性說出「跟著走就是妳的錯」之類的話，壓迫之甚由此可見一斑[35]。那麼，同時擁有美貌與魅力，而必定被男人侵犯的「受」角色，更是體現女性被迫承擔各種矛盾的一大存在[36]。

「終極的配對神話」化＝從父權制度的逃亡

就如同讀者所想的一樣，「受」只要和「攻」展開了奇蹟之戀，並住進「終極的配對神話」王國以後，性欲就在神話內部得到解決，所以對「受」產生身分認同的女性讀者，可以透過「受」達到逃出異性戀規範社會要求女性表現出「適度魅力的異性戀女子」的壓迫。戀情開花結

果的BL伴侶眼中都只有對方、容不下他人的表現，不僅是強調兩人戀愛的熱度，更應該當作兩人已在神話中重生成別的物種。BL中有許多這樣的情節：「攻」和「受」在一起後又由於某些細故暫時分離，就各自（或其中一方）和其他人（「替代品」）接吻或發生性行為。然而，對主角有好感的劈腿對象明明充滿了魅力，主角卻無故反胃或無法勃起，以致性愛半途而廢。這種情節發展，也是BL的一種公式語法。雖然這種情節也是為了證明男主角間的堅定愛情，而他們在不知不覺間也搖身一變，成為生理學、生物學層次上的「神話內居民」。換言之，男主角們已經變成了與其他角色截然不同的「物種」，所以即使眼前的狀態改變，都**不可能發生跨物種配對的情形**。在「終極的配對神話」裡，不僅充滿了對戀愛的熱切憧憬，也包含了受壓迫女性讀者對於逃離父權下異性戀規範魔掌的各種渴望，所以更需要一道生物學上可以保證的堅固掩體。

透過對九〇年代BL公式的分析，我們可以明白BL所要描繪的，其實就是一個遠離父權制度與異性戀規範社會對女性壓迫的神話王國，以及在神話王國裡自由自在歌頌愛、性與生活的角色。正因為難以透過異性伴侶或女女搭檔描繪，才要執著於男男搭檔。這是一大「發明」。然而，由於BL並不存在於「真空」之下，因此無法避免作品中描寫的恐同或強暴題材與現實世

界互相呼應。ＢＬ角色並不全然反映出現實生活的同志，而ＢＬ裡出現強暴也不表示作品鼓勵這種行為，所以無法單以「幻想色情作品」簡單帶開，我們更需要找出ＢＬ與現實世界接軌的表象，並讓ＢＬ進化成為「對現實負責的表象」，實際上也真正進化了──這就是本書《ＢＬ進化論》的基本見解，第四章將詳盡解說進化的內容。

2 徹底探索BL的戀愛表現②

「終極的BL情侶」開創的強烈愛情表現——漫畫《擁抱春天的羅曼史》

新田祐克的漫畫《擁抱春天的羅曼史》（春を抱いていた）連載始於一九九七年，一九九九年起推出單行本，至今共發行十四冊。在二〇〇五至二〇〇七年間，共發行五部OVA，是廣受歡迎的BL作品，也是造成舊雨新知「無法自拔」的名作。

《擁抱春天的羅曼史》的魅力可分為許多層面。男主角是兩個互看不順眼的A片演員，在一本單行本的篇幅中，卻變成了影視雙棲的

當紅小生。除了獨樹一格的故事發展外，拍攝現場與意外場面的描寫也具有一定的可信度。

男主角間的第一場床戲是電影選角會上應導演要求的舉動，一方面可以避開「第一次見面就強暴」的公式描寫，另一方面也能充分表現出彼此基於敬業精神下的競爭意識，是一種了不起的劇情安排。畫風上強調逼真的筋骨線條，而一百八十三公分（「攻」香藤）與一百八十二公分（「受」岩城）男人間的性愛，更細膩

香藤（右）和岩城（左）
出處：新田祐克《擁抱春天的羅曼史》第十四集（Liber出版、2009）

地描繪在數頁的篇幅之間。如果要問這部作品的最大魅力，莫過於一次比一次強烈的言情，與一次比一次豐富的變化。更由於兩個男主角都是當紅演員，也往往在電視的談話節目或記者會等場合打情罵俏。兩人基本上不改「直男」的身分，卻在觀眾面前扮演「演藝圈第一佳偶」，並共同建造「家庭」，也形成了這部作品的世界觀。換言之，就是「日本全國一億兩千萬人公認的ＢＬ配對神話」。

我們由單行本第十四集引用一段調情的場面。兩人將新居落成、開始同居生活的第一天稱為「結婚紀念日」，但是岩城偶然發現香藤每年都會為了這一天買禮物，自己卻未曾收到過。竟然在紀念日送別人禮物，以及對方並非全心全意地在乎自己，這兩件事令岩城心中大

受打擊。主角彼此對於紀念日的認知不同（或是其中一方有所誤解）導致另一方痛苦的情節在其他作品也很常見，但《擁抱春天的羅曼史》表現的幅度更大。岩城受到的打擊過於強烈，連經紀人開車將他送到家門口，他卻只是站在雨中動彈不得。讀者在觀看這段場面的同時，也會發現香藤從屋內擔心地望著晚歸的岩城。右頁左上是岩城背對畫面淋雨的遠景全身畫面，讀者可以解讀成香藤的觀點。本頁的中間到下面，則出現了岩城相同姿勢的較大身影，如果以電影用語來講，就是香藤的主觀鏡頭，表現出他發現站著的人其實是岩城。左頁是香藤睜大了眼的半邊臉特寫，與岩城羞澀回頭的上半身特寫。讀者對於下一格香藤的台詞「為什麼站在外面淋雨！」則充滿了共鳴。

兩人後來進了浴室暖和身體，岩城終於表白為什麼要站那麼久。香藤聽完後暫時離開浴室，回來後將一堆東西丟進岩城浸泡的浴缸之中。

其實這些就是香藤每年在「結婚紀念日」瞞著岩城買下的各種鑽石。香藤說：「等到我們可以以夫婦身分登記的那天，就用來當作『證物』。不論是身上的飾品還是衣服都好，我想拿來向你求婚。」正因為ＢＬ是女性透過美男子寄託夢想的寶庫，《擁抱春天的羅曼史》更無疑是走在最前端的作品。

※本章的幾個論點，於〔溝口（2000）〕首次發表。

第三章

男同志的眼光？

從幻想（一般）的「yaoi論戰」出發

誰在閱讀BL？

十分鐘後，小七以狼狽不堪的樣子出現，在大家的逼問之下終於開了口。

（中略）

「英二老師說只有雜誌不能收。我們的雜誌撫慰了很多人的心，特別是男同志。所以一定要讓雜誌繼續⋯⋯」

事實上，我編這部雜誌並沒有考慮過男同志讀者。即使知道有同志讀者，BL畢竟還是女性創作給女性讀者看的，同志根本不是雜誌的對象族群。

當鶴岡部長一坐好，白鹿先生便開始報告。

「還有，這些女生愛看的雜誌，其實也安慰了某些人的心，比方說同志圈。」

「⋯⋯？」

小七急忙改口。

「其實⋯⋯我們的讀者有百分之九十九都是女性，因為我們做的是少女漫畫。即使讀者裡有男同志，他們也都在檯面下⋯⋯」

「是這樣的啊。」

白鹿先生點起了菸，彷彿意味著怎麼樣都好。我從這樣的對話裡，發現英二老師說得真

準。

以上的文章引用自後藤田由花的小說《搶救愛的編輯部》[1]。專出BL的YOI出版社編輯得知自己的母公司面臨赤字問題，出版社也要倒閉的消息之後，如何拯救自己建立的雜誌與書系免於消滅的危險，到處尋求下一個金主的故事。第一人稱的主角是BL編輯佐藤珠美，綽號「珠珠」。前面引用段落裡出現的「小七」是七瀨主編的綽號，而「英二老師」則是珠美信任的算命師。第二段文章描寫了小七帶著珠珠去找K談社編輯部談判，K談社的「白鹿先生」向兩人介紹「鶴岡部長」的過程。

雖然這部作品刻意標明「本作品純屬虛構，所有角色與團體均為杜撰」，書腰上卻標明「受到BL業界最大出版社倒閉事件啟發的長篇青春小說」，作者簡介上更寫著「二○○六年為止均擔任漫畫雜誌編輯」。只要是資歷較深的BL愛好者，都一定會首先想到二○○六年喧騰

1 《愛でしか作ってません》，二○○六年出版。

一時的大事件：「BL出版社Biblos破產，編輯部在找到新老闆之後，以Libre出版名義重新出發這件事。後藤田必定是風暴的見證者之一。換言之，這部小說可稱得上是一種「紀實小說」（docufiction）。所以上面引用的段落，即使將人名改得面目全非，BL編輯對於刊物的認知想必也反映了現實的狀況。然而，**單純地**看過這兩段文章，會發現小七的言行前後不一。

第一個段落中，小七似乎相信英二老師所說「你們的雜誌撫慰了很多男同志的心靈，所以千萬不要停刊」。到了造訪Ｋ談社的段落，白鹿先生一提到「BL救了男同志一命」，小七卻改口「男同志讀者的比例不到百分之一、甚至不在檯面上，因此作者根本不會在意這些男同志讀者。換言之，小七在短短幾天之間，就先後扮演了對立立場的角色。

但是身為資深的BL編輯，小七不可能不知道，BL的讀者之中有百分之九十九以上是女性的事實。那麼，小七又為什麼要故意相信算命師英二的那一套呢？我們只能作出以下推論：在第一個段落裡，引用英二老師說法的小七其實知道英二會錯意了。一般而言，如果說到「為了得到慰藉的讀者而繼續發行」，必定以占全體最大比例的「讀者」為前提。換言之，小七已經明白，算命師英二誤以為男同志是BL的主要讀者。即使如此，她仍認為英二所說的「我們的BL雜誌是男同志的心靈寄託」相當重要，才向珠珠等人表示，而無關乎實際上男同志讀者的比例。雖然這種解釋並非一般人所能理解，在BL圈周圍的人士之間，則因為另一種因素獲得成例。

立，後面也會說明這種因素。另一方面，即使白鹿說出了與英二老師相同的話，小七卻當下改變回應的理由，則是為了讓K談社接下自己的編輯部，不能讓他們誤解自己的雜誌是男同志刊物。

BL在意男同志眼光的理由

至於在全體讀者中未滿百分之一、總是藏在檯面下的男同志讀者，又為什麼會如此受到重視呢？我們大可以說：「作者後藤田的真實想法我們無法了解，也不需要了解。只需要知道，BL是男主角之間的愛情故事、是參考真實世界的男同志而成的……即使只占了消費者的極少數，至少是表象構造的引述來源，所以必須重視。」

事實上這種「在意男同志眼光」的行為，常常出現在關於BL的各種討論之中。如同漫畫研究者山田智子（ヤマダトモコ）的提問：「如果讓真正的男同志看到BL的話會怎麼樣？」這也是許多BL愛好家表達過擔心的問題。〔山田（2007）：83 & 84〕然而，延伸這個問題來看，如果得到了真實男同志的認同，並且獲得男同志讀者投書支持，而認為自己的作品即反映出真實男同志情欲與生活的話，也會為BL創作者（以及愛好者）帶來思考停滯的危險。筆者有另一篇文章探討這方面的問題，有興趣的讀者可以自行閱讀。至於「自己的BL創作讓男同志得救」，

就等於「自己作BL是男同志需要的希望」，這種渴求得到男同志認可的欲望，或許可以說是更進一步促成了變化形態〔溝口（2003）:35-38〕。

廣義的BL從何時開始引起男同志的注意？

山田從吉田秋生漫畫的作品《加州物語》舉例，透過同志角色伊夫的死亡，使得作品產生對現實世界男同志的凝望。原因在於吉田的畫風（小眼睛、短腿）與故事角色的社會關係在當時的少女漫畫中，帶給讀者一種「逼真」的印象〔山田（2007）:83〕。而男同志撰稿人伏見憲明也曾在一九九三年撰文探討吉田作品中男性角色的「逼真度」:「從現在的眼光看來，吉田秋生老師筆下的男性角色即使被視為逼真，仍然不脫女性幻想的產物，當時讀來卻感到相當真實。（中略）因此，女性的欲望對象是自己幻想出來的男性形象，對角色胯下有無隆起反而漠不關心，如今看來可說是不可思議（現在倒是很介意這點）。」〔伏見（1993）:230〕伏見從就讀小學時期便喜歡看《天使心》與《風與木之詩》，後來也開始讀《JUNE》雜誌。他曾經表示，很可能因為在成長過程中對女性的男男耽美幻想充滿憧憬，即使在一九九三年當時已經以同志身分生活，看到耽美派同志片時，也會忘記自己的同志身分，而有「男同志真好，下輩子好想當同志啊！」的

想法〔伏見（1993）：230〕。伏見高中學習聲樂，大學主修法律，撰寫同志評論後更成為小說家，他筆下的BL讀後心得並不能代表一九六三年出生的日本所有男同志主流意見。想當然耳，也從來沒有任何人能為日本所有男同志代言。同樣是男同志對於BL的幻想，我們再看看另一名男同性戀者對BL的不同看法而引發的「yaoi論戰」。從這篇一九九二年發表的爭議性隨筆，以及其後產生的一連串激辯可以看出，越來越多愛好BL的女性讀者如何對現實中的男同志產生好奇，並且予以關注。

將「男同志都在批評BL」的「現實」公諸於世的「yaoi論戰」

所謂的「yaoi論戰」，始於一篇「女性專屬的女性主義自由論壇迷你雜誌」《CHOISIR》（法文「選擇」之意）第二十期（一九九二年五月發行）上刊登的文章〈yaoi全部去死〉（ヤオイなんて死んでしまえばいい），作者是男同志佐藤雅樹。文章發表後，女性yaoi愛好者紛紛撰文回覆，而其他的女性主義者也加入討論，論戰一直延燒到第四十一期（一九九五年七月發行）。如果將編輯部整理的用語表和座談會的紀錄算進去，關於這場論戰的報導與文章總共有四十七篇。後來更被整理出《別冊CHOISIR　yaoi論戰》共四冊（筆者收藏的就是單行本[37]）。由於迷你雜誌不

納入圖書館的正式館藏，當時能全程經歷「yaoi論戰」的讀者可能還不到一百人。然而，佐藤自己在一九九六年發行的書籍《酷兒研究'96》（クィア・スタディーズ'96）收錄的文章〈少女漫畫與恐同〉（少女マンガとホモフォビア）裡，便率先承認自己「涉入」了「yaoi論戰」，再加上漫畫評論家藤本由香里也在二〇〇〇年發行的少女漫畫家訪談錄《少女漫畫魂》（少女まんが魂）裡提到「yaoi論戰」，使得男同性戀厭惡BL（當時仍被稱為yaoi），甚至演變成一場論戰的歷史，成為眾所皆知的「事實」。

參考「yaoi論戰」原文的必要性

在〈少女漫畫與恐同〉一文裡，佐藤透過「女性歧視表現」的判斷標準，整理出以下看法：「yaoi作品」把「男同性戀的性愛商品化」，又是「為男同性戀者貼上刻板印象的標籤，逼其順從於異性戀社會體系之下」的工具，也是明顯的「男同志歧視表現」。換言之，就是身處異性戀社會規範下的那些異性戀者，壓迫更弱勢的男同性戀者，並扣上刻板印象的帽子。這也是佐藤在「yaoi論戰」裡抱持的立場〔佐藤（1996）：166〕。這種立場固然足以成立，但同一立場的遺漏部分，毋寧帶給筆者更大的刺激。所以本書試圖蒐羅「yaoi論戰」中的討論，並自認有責任帶領各

位讀者一起觀看。大部分的文章與其說是針對問題回覆的「論戰」，更應說是投書讀者表達自己

對「yaoi」的看法，文章良莠不齊，脈絡相當複雜。由佐藤引發論戰的原始文章本身，即具有極

大的參考價值，筆者特別徵得他的同意，將全文刊登於下：

去死！

　　什麼yaoi，全部去死！我最討厭yaoi。我瞧不起你們。這種傢伙談不上人權。應該統統

　　我本來不知道yaoi是什麼，好像是什麼沒有高潮、沒有起伏……之類的樣子，我壓根

不懂。似乎是擅自借用別人的角色，去畫一些沒有故事性的無聊漫畫。那麼，又跟御宅族有

什麼不一樣？雖然我根本不知道御宅族長什麼樣，即使如此，我也知道一定是一群蓬頭垢面

的人。而我也不知道yaoi跟御宅族有什麼不一樣，跟鍋粑²又有什麼不一樣。儘管如此，我

仍然以同志特有（？）的敏銳眼光（同志真的都有這種天賦嗎？），看破這些人就是我們的

敵人！那麼，鍋粑和yaoi又有什麼不一樣？難道只差在畫不畫無聊漫畫嗎？總之，我就是討

　　2　鍋粑（オコゲ）指喜歡親近現實男同志的女性。日文以「お釜（okama，鍋子）」蔑稱男同志，而那些喜歡「跟在鍋底」的人，自然成了鍋粑。

厭yaoi！那些傢伙畫著我們這些男同志的床戲，看著男人與男人做愛的漫畫，還在那邊竊笑！我沒有喜歡這些傢伙的理由，實在令人太不愉快了！

為什麼她們一想到男人與男人做愛就高興成這樣呢？我實在不懂女孩子都在想什麼。如果她們撞見老頭盯著裸女露出猥褻的表情，一定會大喊「色狼！」而大部分的女性只要想像陰沉男孩在房裡打手槍或描繪女人和女人做愛的漫畫，一定都會感覺自己渾身就像正被舔來舔去一樣不自在，並且想大罵「住手！渾蛋！」吧。而她們掉進同一個愚蠢的層次，卻能面不改色。妳們難道不覺得，自己其實跟這些妳們瞧不起的男生一樣嗎？從我們眼中看來，根本一模一樣啊！懂嗎？

那麼她們看到男人和男人做愛，是覺得哪裡有趣呢？我不認為這和老頭或小伙子看到女孩子的互動就與奮得流口水一樣。畢竟男生看到性愛，只有一種「想做！」看似愚蠢、卻單純而健全的性欲（笑）。而我發覺，yaoi嚮往的男人卻不是自己想做愛的對象。明明不是自己想做愛，卻看著男男床戲場面發出淫笑，就已經是顯而易見的變態！而那些被盯著的男同志，大概也只想大罵：妳們這些噁心的傢伙，都去死一死吧！妳們就不過是一些變態老頭罷了。我們可是覺得很噁心呢！

我認為，男同志的不滿到現在還是沒有完整傳達。她們對於自己的面目可憎絲毫沒有感覺，更應該看看別人鏡中真實的自己，其實跟偷窺狂沒有什麼兩樣！如果她們覺得自己是變態老頭也沒關係的話……嗯，我輸給妳們了！我承認妳們才是真正的變態。而且，是我的敵人！

而且，yaoi只喜歡美男子。

就算是男同志也有許多種類，陽剛的、陰柔的、漂亮的、醜的、老的。而yaoi只接受耐看的男同志！至於那些不好看的，就無法成為她們心目中的同志，恐怕只是垃圾，或是令人反胃的色老頭吧？而yaoi心目中的男同志，本來也不屬於人類，所以她們只把男同志分為兩種：引人遐思的，以及垃圾。反正不過是玩賞用，yaoi的男同志既不需要人格，也不需要心，只要有俊美的外表就夠了。不過，男同志長得再漂亮都有變老的一天。容貌會衰老，就像美麗的花朵會枯萎。至於那些不入流的男同志，難道就只能像枯萎的花一樣，全都被丟進垃圾桶嗎？這種傢伙，我更不能原諒！

在現今的日本，男同志要接納自己的身分是一件很困難的事。想想看，如果社會上的人都罵你不正經、有病、變態，那你又如何能輕鬆地肯定自己？而女孩子卻在這樣的社會氣氛下，炒作出男同志熱潮這種莫名其妙的現象！她們好像還熱中於認識同志，並當成一種風

尚。如果是這樣的話，我們多少還會感受到一些虛榮心；即使有些誤會也能全盤接受的話，甚至會歡迎她們也說不定。她們會用「我們來當好朋友」或「你好帥喔！」之類的甜言蜜語勾引我們上鉤，也會跑過來牽手。可是，我總覺得怪怪的，女孩喜歡親近的男同志都有一種共通性，不是打扮入時又長相姣好，就是扮演小丑的角色，總之受歡迎的盡是一些個性十足的男同志。說什麼男同志充滿個性，聽妳們在放屁！有一些平庸、缺乏個性的男同志，這些男同志恐怕才是真正的少數族群吧？

……那麼那些檯面下的男同志，又應該何去何從呢？絕大多數不被yaoi看在眼裡，或是無法通過女生審美標準的男同志，又應該如何接受自己呢？

如果有人說，這是同志自己的問題，不關女人的事，那也是有道理的。一個變態老頭是不會在乎被害者身世的，如果真的去管，恐怕也會失去變態的動力吧？當他看到了被害者討厭他的表情，又是否更會產生快感？這時候，被害者根本不需要考慮變態怎麼想，能殺個你死我活也就夠了。

男同志通常不是獨自關在黑暗的房裡，就是捨棄上半身，以下半身度過餘生，幾乎沒有其他選擇餘地。現實裡根本沒有那種光靠上半身的社交，就可以大方做一個同志的人。至於上半身社交生活順利的男同志，如果再接受一種錯誤的價值觀，只會讓那些密室裡的男同志

更受孤立。社會上對男同志的印象越混亂，男同志的自我認知就會在分歧中受到越大的壓抑。至於那些光靠下半身就可以活的同志，似乎還能堅強地生存一段時間；同時卻有更多男同志，到死都無法與男生做愛。yaoi和鍋粑只會在後者旁邊攪局，這些人最好早一天從地球上消失！男同志的性愛，男人看了討厭，女人也只會用好奇的眼光看待。妳們這些偷看我們做愛就高興的女人，也不照照鏡子，看看自己的德性！

……總之，我希望這些yaoi和鍋粑，都早點去死。

這一天，什麼時候會來臨呢……？

能有相互承認、尊重的一天嗎？

男同志與女性，男同志與女同志，能有和平共處的時候嗎？

那些yaoi死了以後，會變成女人嗎？還有可能投胎成人嗎？

那些yaoi，死後會變成什麼？

以上是〈yaoi全部去死〉的全文。在進行分析之前，必須以最小的篇幅說明為什麼男同志佐

〔佐藤（1994）：1-3（首次發表1992）〕

藤會自己加入一個女性主義社團，而在一九九〇年代前半的日本男同志社群媒體，以及同志解放運動又是何種情況。

時代背景一：「男同志熱潮」

在一九九〇年代初期，以女性雜誌為主的日本平面媒體曾經爆發一股「男同志熱潮」。相較於近年透過女同性戀、男同性戀、跨性別乃至異性戀當事人的意見，探索性的多樣性[38]的報導或節目，像是：《週刊東洋經濟》二〇一二年七月十四日號刊登的第二篇專題報導〈不為人知的巨大市場　日本的ＬＧＢＴ[3]（性少數）〉（知られざる巨大市場　日本のＬＧＢＴ），或是ＮＨＫ綜合台在二〇一三年六月五日與十二日的節目「爆笑問題調查隊」[4]中分兩次播放的「性的大冒險」特集，當時男同志熱潮的情況則是相當不同。

社會學家石田仁曾在研究中詳細分析「男同志熱潮」的相關言說（石田（2007a）：47-55），在此則列舉一個最能傳達當時氣氛的文案。這篇文案出自女性雜誌《ＣＲＥＡ》一九九一年二月號的專題〈同藝復興’91〉（ゲイ・ルネッサンス’91）。以下是雜誌封面的文案：

那些被稱為同志的人們

具有藝術天分，內心纖細，又有點壞心

和他們對話

為什麼會感覺心靈受到撫慰？

在無聊的異性戀男人身上感覺不到的

一種自由

「超越女性的男人們」

大膽的發言耐人尋味

光看這些文字就能明白，日本女性讀者如何將「紐約」、「藝術才能」等無關日常的元素，當作「男同志熱潮」的追隨重心。同報導也特別訪問了一百位日本男同性戀者，受訪年齡主要在二十至三十歲之間，問題從喜歡的藝人、生涯規畫到如何對父母出櫃應有盡有，所以不能說完全罔顧日本一般男同志的存在。一百人之中唯一願意露面的受訪者中村奈央（已故），則在訪問中

3　LGBT是Lesbian, Gay, Bisexual and Transgender的簡稱，涵蓋女男同性戀、雙性戀、跨性別或性別不明者等性少數族群。

4　探検バクモン，由知名對口相聲組合「爆笑問題」主持的綜藝節目。

指出：「不報導『普通男同志』的日本媒體是不公正的。」然而中村的發言之所以受到刊登，終

究是因為他「從紐約回來的ＤＪ」身分。不同於近年來的報導或節目將同志視為實際的消費者、

重視對性多元的啟蒙，「男同志熱潮」下的男同志被塑造成受異性戀女性憧憬、療癒又才貌雙全

的對象，出現在各種傳播媒體上。在另一份雜誌《ＣＲＥＡ》上刊登的報導〈和男同志室友共享

舒適生活的女性〉，則以「ＪＵＮＥ」（在本文裡統稱廣義的ＢＬ）對《風與木之詩》角色的迷

戀開頭，再帶到正題：與又帥又會做家事的男同志室友共同生活的女性受訪者。這樣的報導，往

往將女性在現實中尋求男同志朋友的行為，視為廣義ＢＬ愛好者的一種欲望實現方法。

同志撰稿人伏見憲明也指出，當時「所謂的男同志熱潮，在一九九三年底電視劇《同學

會》'迎向高峰期。九四年如今已經過了一半，熱潮看起來也消退下去了。」（伏見（1994）：1）所

以一九九二年爆發的「yaoi論戰」，確實是遇上了「男同志熱潮」的茁壯期。39

時代背景二：「女同志與男同志」共通的文化

一九九〇年代初期，同時也是男同性戀與女同性戀開始共同從事文化活動的時代。新宿二

丁目過去曾經是政府許可的異性戀性交易區「紅線區」，在一九五八年徹底執行「賣春防止法」

後，則成為眾所週知的同志酒吧集散地。40進入一九八〇年代之後，新宿二丁目也出現了零星的

女同性戀酒吧，使得這裡開始可以成為男同志與女同志的集散地。然而，男同志只會去男同志的店，女同志也只會去女同志的店，兩邊幾乎不會一起從事活動。

而進入一九九○年代之後，開始出現男女同志合作的活動，並選在白天舉行。一九九二年，第一屆「東京國際同志影展」展開。經過多次更名，本影展到了二○一五年仍然每年舉行。一九九四年則舉辦了第一次「東京同志大遊行」（東京レズビアン・ゲイ・パレード）。即使主辦單位或活動名稱一再改變，遊行活動也維持每年舉辦，到了二○一四年，更擴大舉辦成為「東京 Rainbow Pride 2014 同志遊行嘉年華」（東京レインボープライド 2014～パレード＆フェスタ～）。一九九二年起，包括《同志的禮物》（ゲイの贈り物／《別冊寶島》雜誌書系）在內，寶島社發行的幾本雜誌書裡，大多附有幾頁女同志專欄。

更需一提的是，在網際網路還言之過早的一九九○年，只有電腦狂才會接觸的撥接討論群組裡，就已經出現了男同性戀專屬的站台「UC-GALOP」。當時由暱稱「布魯」（ブルボンヌ）和「小真」（まこと）的同志擔任站長。（當時在大學就讀的「布魯」後來成為扮裝天后「波爾本」，

5 同學會（同窓会）是一九九三年十月二十日至十二月二十二日間，於日本電視台聯播網播出的周三晚間十點檔偶像劇，全十集。由齊藤由貴、西村和彥、高嶋政宏、以及傑尼斯偶像團體 TOKIO 與 V 6 多位成員共同演出。

「小真」則是「布魯」當時的同居人，後來波爾本常常在隨筆文或社群網站的日記上，介紹小真於他就像家人一樣重要）。雖然當時「UC-GALOP」主要用戶以男同志居多，站內仍然有女同性戀者與雙性戀者專屬的「房間」。在男同志交友「專區」以外，也有許許多多類似學校社團型態的「藝術」、「現代詩」看板，不僅男同志、女同志或雙性戀都踴躍利用，也經常舉行板聚[41]。

在熱絡的交流下，身為女同志又熱愛藝文表演的筆者，也曾經前往觀賞男同志劇團「飛行舞台」（フライングステージ）的創團公演，也相當欣賞這些男同志演員的表現。雖然佐藤雅樹並未參加「UC-GALOP」，卻在成立初期的「飛行舞台」劇團負責過服裝設計。筆者並不記得第一次遇見佐藤的確切日期，但記得確實在「飛行舞台」的負責人關根信一召集的一場聚餐裡，與佐藤聊過一些話。總之，這些事件都是東京同志文化場景的吉光片羽。

時代背景三：「行動男女同性戀者會（OCCUR）」與「府中青年之家事件」

同樣在一九九〇年代前半，「行動男女同性戀者會（通稱OCCUR）」也曾因為發生了「府中青年之家事件」，一度受到社會矚目[42]。在此也簡單介紹「府中青年之家事件」的整個經過。一九九〇年，OCCUR在東京都當時的公共會所「府中青年之家」參加營隊活動時，當各團體代表在代表會上自我介紹，OCCUR表示自己是「同性戀團體」之後，團體成員不但洗澡會被偷看，

進出也會遭其他團體成員嘲笑「玻璃」、「人妖」，甚至在會議室舉行討論時，都會被惡意敲門。

OCCUR事後向東京都教育委員會提出抗議，卻得到了今後禁止使用府中青年之家的答案。對於一連串不合理深表不滿的OCCUR，便在一九九一年向東京地方法院控告東京都，並且在一九九四年獲得勝訴。東京都方向高等法院上訴，而在一九九七年高等法院又判OCCUR勝訴。

由於這場官司是由司法判斷決定，並正式明定禁止行政機構拒絕同性戀者使用外宿場所，所以非常重要。更詳細的紀載與此事件的意義請看參考文獻，在此要討論的是那些「擠滿法庭的年輕男同志」，他們勇於公開同志身分旁聽每一場官司，以「洶湧的熱血」參與並改變社會，讓他們的辯護律師也為之動容。[43]而如同下一章節所述，男同志佐藤雅樹和迷你雜誌《CHOISIR》的異性戀女性發行人色川奈緒，也都參與其中。

男同志佐藤在女性主義迷你刊物上發表作品的

「私人」背景──被 OCCUR 開除會籍

佐藤本人在「yaoi 論戰」中發表的最後一篇文章〈給高松的一封信〉（一九九四年），描述他剛遭同志人權團體開除會籍之後，和《CHOISIR》負責人色川如何成為好朋友的經過，而文

章中的同志人權團體正是OCCUR。根據佐藤指出，由於忙於「府中青年之家事件」官司的OCCUR幹部們，當時正面臨訴訟權利可能被正式會員否決的情形，所以產生了限制會員權限的立場；而反對限制的佐藤，便與贊成派起了激烈衝突。幹部要求佐藤自願退出，佐藤經過判斷，決定自請開除處分。[44] 佐藤在遭到開除的前一刻仍在為一連串官司擔任對外宣傳，他並不反對官司本身，要爭取的也只是會員的決議權限，並且反對組織的反民主傾向。在OCCUR幹部間對立的過程中，佐藤與過去並不熟的色川成為莫逆之交，離開OCCUR之後，還一起前往法院旁聽官司。

於是色川便向佐藤邀稿，於《CHOISIR》上刊登。佐藤後來在一篇文章中回顧，當時在翻閱過期雜誌之後，才驀然發覺「色川也有色川的問題」。佐藤本身來是在社會上飽受歧視的同性戀者，同時也是追求公平、無偏見立場的一方，卻從沒考慮到勇於與這樣的自己往來的色川，她也抱有身為異性戀女性的問題。透過與色川的交流，知道自己一向默默承受身上一切汙名的佐藤，如果再以「男性社會的零餘者」自居以博取女性讀者的同情，將是對色川的一大失敬，所以更要寫出一篇像〈yaoi全部去死〉這樣的文章，以「填平男同志與女性間的鴻溝」。反過來看，一個沒有像他這種動機的男同性戀者，只能如同佐藤也說過的，「即使對男同志熱潮或yaoi感到不高興，只要不管它，過一陣子也沒了」；即使在現實中被鍋粑包圍，也只需要「趕跑她們、玩

19）。所以整場「yaoi論戰」除了佐藤沒有其他男同志捲入，也顯得理所當然。

讓我們再回到〈yaoi全部去死〉。除了標題與副標，內文出現的「最討厭」、「殺個你死我活」等攻擊yaoi的寫法無疑帶來極大的衝擊。乍看之下，本文似乎是以攻訐（愛好）yaoi（的女性）為主旨的文章。用充滿攻擊性的口吻描述自己無法區別「yaoi」、「鍋粑」與「御宅族」間的差異，也使讀者寒毛直豎。直接叫屬性不明的對象「去死」，甚至令人感受到文字的暴力（然而在「御宅族」只針對男性的年代，刻意稱呼那些深度愛好yaoi的女性讀者為「宅」，則顯現出佐藤的先見之明）。將男男性愛場面說成是「偷窺我們做愛」一句，則可從前後脈絡中看出，是為了強調「以男同志的立場，表達男性間的床戲畫面就像自己做愛被偷窺一樣不舒服」，藉以達到挑釁的效果。看起來像是將表象與現實混為一談，而與理論互相矛盾（幾年後佐藤在〈少女漫畫與恐同〉中指出，比較妥當的說法是「表現男人與男人間戀愛的作品（與實際的同志）產生了混淆」〔佐藤（1996）：167〕）。畫出了性幻想對象（「想上床的對象」）並無問題，但看到讀者樂於閱讀兩個不是自己想與之上床的男性做愛場面是「變態！」「噁心！」「去死！」又淪於將現實欲望與表象混為一談，單純到不需要套用任何精神分析理論。

如果細讀這篇文章，會發現文中漏洞百出。但只要理出佐藤的心情就能推測，他要批判的對象大抵就是文章第二段裡那些「似乎是擅自借用別人的角色，去畫一些沒有故事性的無聊漫畫。」的女性yaoi同人誌創作者。至於提到那些纏著男同志不放的「鍋粑」，則可看成對女性雜誌炒作「男同志熱潮」，使讀者以認識美麗男同志為一種狀態，將「同志（般的存在）」表象化，卻與實際男同志無關的一頭熱現象提出的抗議。

是的，看完佐藤的文章，只有一種感覺：佐藤是從無法浮出異性規範社會的水面，又極其平凡的男同志立場發言，他們不會出現在yaoi同人誌，也與「男同志熱潮」無關。大部分的同志「獨自關在黑暗的房裡」，「捨棄上半身，以下半身度過餘生」或是「到死都無法與男生做愛」，而「上半身社交生活順利」的男同志，幾乎不可能存在。佐藤的描述歷歷在目，讓讀者心有戚戚焉。然而，佐藤在這種局勢下，不就是以一個出櫃者的身分，也就是上半身與下半身同時存在於世上的姿態，毅然決然地活在這個世上嗎？

佐藤又說「如果有人說，這是同志自己的問題，不關女人的事，那也是有道理的。」既然如此，又為什麼特別挑女性主義者的專屬刊物發表呢？雖然以個人動機而言，是應發行人色川邀請撰稿，而從本文的結尾又能看得出更大的目的。佐藤並非認為yaoi或鍋粑死掉後，女性人口越少越好，而更認為yaoi或鍋粑如果死了，還可以投胎成人，乃至女人。再從「男同志與女性，男同

志與女同志，能有和平共處的時候嗎？能有相互承認、尊重的一天嗎？」來看，佐藤撰寫此文真正的目的，其實是希望與愛好 yaoi 的女性讀者互相尊重，攜手邁向未來。雖然文中的「女同志」顯得唐突，但由本文中將「女性」視為「異性戀女性」的前提來看，女同志仍然是被排除在異性戀男性以外的分類之一吧？（佐藤在「yaoi 論戰」的最後一篇文章裡也指出：「如果女性在不清楚差異的情況下，便能在強制異性戀體系下一帆風順，而男同志只需要緊緊抓著男性社會的特權不放就好。」在他的認知中，男性即使身為同性戀者，仍然在性別不平等社會的座標軸上，擁有比異性戀女性更高的位置。**45**〔佐藤（1994）：19〕

「作為避難所的 yaoi」？

第一篇回應佐藤呼籲的文章，出自譯者栗原知代的手筆，文章提示了「如何殺死 yaoi（從yaoi 畢業的方法）」。她將 yaoi 視為攸關女性幸福的「問題」，並主張女性應該早日從 yaoi 狀態「畢業」，在初期相關論點的文章裡具有重要的地位。在此也以一些篇幅簡單介紹。栗原曾經於一九九三年與柿沼瑛子共同編輯《耽美小說‧男同性戀文學選書指南》（耽美小説‧ゲイ文学ブックガイド），在一九九三年十二月以文章參加「yaoi 論戰」時，曾經表示自己長年翻譯男同志

文學，感覺有愧於男同志族群。她在天人交戰之後，終於認清yaoi是女性逃避女性特質規範與女性性欲的藉口，為了讓自己跳出輪迴，今天起必須拿起火焰發射器，把自己的欲望燒個精光，並致力於向JUNE說不，廢除一切對女性的壓抑。

而栗原並不反對yaoi。她認為yaoi「就像某些寺廟保護女性免於丈夫的暴力對待，是受到現代社會傷害的少女在不知不覺間躲進的一個場所」。換言之，yaoi就像一種避難所〔栗原（1993b）：4〕。少女逃進避難所、讓心靈的傷口痊癒，這絕不是壞事，只要當傷口痊癒、也能客觀探求自己為何受傷的時候，就應該以一個女性主義者的身分走出避難所，並且找出根本的原因。而栗原在文章中，也表示自己正在扮演這種角色，所以特別提出這種主張。栗原說明了自己的理由：

總而言之，我覺得很慚愧。跟其他yaoi少女不同之處，在於我沉迷的不是幻想的產物，而是充滿男同志親身體驗的文學。

沒錯，我想成為當事人的同志。即使處境不堪，長得不好看，甚至被始亂終棄也好，我想成為小說中的同志。我已經不想再讓自己置身在安全的地方了。

我想成為當事人。在身為女性的同時，也能夠暢談自己躲進男男故事裡的心情。不再掩飾自己無法從戀愛與性得到幸福的現實。告白之後我才發現，自己跟那些已經出櫃的男同志，不再掩飾自

來站在對等的立場上。

〔栗原（1993b）：7〕

栗原曾經表示，自己在不讀JUNE的五年前（一九八八年），便開始翻譯「女性讀者看了也不會排斥的色情文學」，也就是女性不再是單方向被動，轉而積極尋找快感的故事」，這些色情小說也可說是具有性欲的異性戀女性，下定決心以當事人身分說故事的行動，並且也實際做出成果。同時她也參加《耽美小說‧男同性戀小說選書指南》的編採工作，所以加入「yaoi論戰」的前線，更能令人感受到她長久以來對BL（yaoi、JUNE、耽美）社群抱持的熱情與執著〔栗原（1993b）：6〕。

為了進一步了解栗原的「避難所論」，讓我們看看她主張的「走出yaoi寺的方法」。

「走出yaoi寺的方法」

1. 療傷完畢後，不是回到丈夫身邊，就是和別人結婚，回歸原先的制度。

＝平凡地戀愛、結婚，成為主婦。

2. 留在yaoi寺裡避難，在寺內種菜或製造手工藝品，賣給寺外的人，以達到經濟自主。

　＝變成耽美小說家或漫畫家。或是變成編輯，有點接近修道院裡的修女。

3. 為了讓以後不再有任何人需要避難所，讓自己成為女權鬥士，向世界宣戰以得到改變。

　＝這種人除了我以外，還會有誰？

〔栗原（1993b）…5〕

栗原進一步描述那些少女（BL愛好者）「喜歡的其實是那些讓寺院富麗堂皇的人們，也就是為大堂牆面加上美麗裝飾的工匠。相對這些工匠，我則是訓練她們如何適應寺外環境的資深學姊，所以必然被她們敬而遠之。」〔栗原（1993b）…4〕在栗原的「作為避難所的yaoi寺論」裡，並沒有考慮到愛好BL的女同志讀者。即使本書對於她的這種前提大有意見，仍然必須介紹栗原的認知。在栗原的觀點中，大部分的BL讀者都像她一樣，是「得不到戀愛與性」的單身女性。至於那些不聲張自己的「yaoi傾向」，而「躲在衣櫃裡愛好yaoi的主婦」，則是她欽羨的對象，而她也說這些主婦「很狡猾」。〔栗原（1993b）…7-8〕至於這些於愛與性無緣的女性，藉由BL表象的性愛場面得到寄託的想法，即使現在看起來顯得單純，在本文發表的一九九〇年代初，多數BL作家都（幾乎）未婚，也沒有任何BL創作者或愛好者是以一個具有性欲的女性為前提發言，所

以當時栗原會這麼說，也顯得理所當然（栗原（1993b）：7）。

儘管如此，BL（yaoi）的男性角色依然是「幻想的產物」，而栗原沉迷的卻是同志小說而非BL。所以我們可以解釋成：栗原將自己與真實男同志面對面時感受到的那種「慚愧」，直接投影在BL愛好者的身上。這種投射，應該也可以說是假裝自己介意「同志眼光」之方式（當時的《JUNE》透過栗原與柿沼瑛子兩人，介紹了許多英語圈的男同志小說或劇本，並穿插於BL漫畫與小說之間，因此當時的大環境往往將男同志文學與廣義的BL〔JUNE〕混為一談，不如現在分得如此清楚，也並非當時強詞奪理）。

「現實中的男同志」以「他者」性質被發現

雖然「yaoi」論戰，是從愛好yaoi的女性讀者高松久子對佐藤的文章〈yaoi全部去死〉投稿提出反駁後才開始，在高松提出的第二次答辯〈往『敵友論』的彼方前進（二）〉（『敵—味方論の彼方へ　2』），則是最早以實存「他者」性質，「發現」現實男同志與BL表象間關係的文章之一。高松表示：

至少，第一次被陌生他者告知「妳做的事正在傷害我」的時候，我才第一次察覺，陌生他者其實也是有血有肉的存在。同時我也發現，自己至今得到「快樂」的事物，已經和過去所知產生了微妙的不同，而不得不重新找出問題所在。

目前我只能透過這條思考邏輯改變。（中略）我期待有一種超越現在擁有的「快樂」，並且需要以「對彼此來說無可取代的存在」的對等條件，才能與另一方一起思考，一起討論，而我正需要這樣的邏輯。

〔高松（1992）：9〕

對於一九九二年當時大多數ＢＬ愛好者來說，現實中的男同志與自己沒有交集，也是她們看不見的一群人[46]。佐藤以一介男同志之姿提出批判，讓以高松為代表的現實男同志的愛好者發覺到：自己描繪中墜入情網的男性角色們，在套用男性情誼框架的同時，就呼應了現實男同志的表象，也就是將男同志視為「他者」。這篇文章在當時，也具有相當大的意義。正因為以「他者」身分被發現，之後自己如果也成為「他者」，也就是如果「他者」就是自己……這樣的想像也不無可能。

在論爭之中，高松在接納佐藤批判的同時，也始終堅持（自我辯護？）自己對yaoi的依賴。但她的辯護，在冥冥之中卻也成為對於ＢＬ進化的一大預言。

而當多數BL愛好者開始「在意男同志的目光」，許多創作者更在高松發表看法之後，隱藏自己的恐同情結，並透過作品摸索克服恐同的方法，成為進化型的BL，實行高松的看法。本書的主張就在於：BL愛好者發現作為「他者」的真實男同志，並視為「無可取代的存在」，同時也把自己當成「無可取代的存在」，然後誠實面對如何以創作呼應現實中的男同志，並發揮想像力創造出進化型的BL。

「yaoi論戰」與「BL進化論」的關係

佐藤在「yaoi論戰」中投下「BL歧視男同志」這顆炸彈，而栗原又指出「BL是逃避女性特質的藉口」，如今仍然帶給筆者相當強的印象。就如同序文所說，筆者拜青春期愛看的BL（的原型「美少年漫畫」）所賜，才能夠無視於現實社會的恐同氣氛，大方承認自己就是一個女同志。從一九九八年起，更開始討論BL作品，並對於一日千里的BL變化讚嘆不已。而BL進化的背景也和「yaoi論戰」有關。佐藤曾在「yaoi論戰」中表示，如果yaoi（BL）愛好者「死後」投胎成人或女人，便有可能與男同志展開對話。而栗原也主張，BL愛好者在yaoi寺等女性傷口癒合之後，更必須中止yaoi的興趣，在現實社會裡積極扮演性自主女性的角色。正因為這兩

種呼籲的存在，筆者才能看清：二〇〇〇年代以後的BL變化，其實是BL因應厭女情結、恐同症與異性戀規範，並提出克服恐懼線索的進化型態。換言之，更因為佐藤與栗原提出了BL的問題與今後努力的方向，才能讓我們觀察BL因應問題形成的進化。雖然兩人只探討那些不再留戀（脫離）BL的女性將何去何從，結果卻成為了一邊延續對BL喜好一邊促使BL進化的關鍵字，而這也是筆者得到的訊息。

只是快樂的同志／不是只畫BL角色就算了

另一個對BL大吐苦水的男同志，則是美籍日本文學專家Ｊ・基斯・文森。一九九六年文森在《ＥＵＲＥＫＡ》（ユリイカ）雜誌上與科幻評論家小谷真理對談時，曾經有過類似的發言〔Vincent（1996）：80-82〕。

當時文森在東京留學，也參加了OCCUR，並且與同會的社會學者風間孝和河口和也，以「性向認同研究會」名義共同參與各種活動[47]。在OCCUR前成員佐藤雅樹發表〈yaoi全部去死〉的四年後，身為OCCUR一員的文森才追隨前輩的腳步，實為耐人尋味之事（至今也只有這兩位男同志，以文章公開表達對BL的厭惡）。十年不到，文森更發表了一篇英語論文《日

書而言，這篇論文對 BL（yaoi）的描述相當重要，故節錄如下：

本的伊蕾克托拉與她的同志傳人》，論文前半討論森茉莉，後半則討論「yaoi論戰」。而對於本

（前略）yaoi文本（中略）最深刻的問題，恐怕就在於為滿足女性讀者對於得到男性特權的幻想，特別把男同性戀者描繪成異性戀主義者（heterosexist），以及能極度享受父權制的存在。那些從繁殖行為完全解放的男同志們，只需要在充滿特權與逸樂的宇宙裡不斷享受而已。如果（女性讀者）在BL的世界裡發生了超越性別差異（cross-gender）的顛覆性自我認同，甚或發生與男同志的自我一體化，也都還是對於現實世界厭女、恐同兩大壓迫「視若無睹」的補償行為。

［Vincent（2007）：75］

文森認為，異性戀女性讀者移情於同志角色（一體化），乍看之下是進一步理解男同志的處境。然而在BL的世界裡，男性角色向來只在沒有厭女也沒有恐同的樂園中怡然自得地戀愛。因此，文森批評那些縱情BL的女性讀者，在面對現實厭女、恐同的時候，其實並沒有自己的觀點。本書同意這種觀點，因為「進化後的BL」便是建立於對現實厭女、恐同，以及異性愛社

會規範的認知基礎上，去描繪男同性戀角色與周遭的人物之間如何不斷溝通，並在「BL文本」的表象世界上建立比現實更理想的相處模式。「進化型BL」與現實息息相關。面對厭女與恐同的壓力時採取的手段也不再是消滅（視而不見），轉而不斷提示克服壓力的方法。

什麼是「對真實的男同志沒興趣」？

近幾年間，也開始有男性著手研究BL愛好者與男同志間的關係，社會學家石田仁即是其中之一。他在二〇〇七年《EUREKA》臨時增刊〈腐女子漫畫大系〉（腐女子マンガ大系）上發表的專文〈移情男同志的女性〉（ゲイに共感する女性たち）上，分析了一九八八年「男同志熱潮」興盛七年間的雜誌報導（包括以下引用的女性雜誌《CREA》文章在內），對那些「想知道『男同志熱潮』」言說總體相的讀者而言，是一篇相當有用的論說文［石田（2007a）］。

然而筆者對於本文的開頭有些意見，以下以較長篇幅引用：

1 「對真實的男同志沒興趣」

標準的「相撲」（似乎）專指男人與男人的比賽。而所謂的「女」相撲，則訴說著符號

化的故事。至於「女棋士」、「女性議員」、「女性天皇」……也都一樣。就像網路上把行為

幼稚的人稱為「廚房[6]」，並將現實中的中學生稱作「真的廚房[7]」，在網路上將真正中學生

符號化成為一種非標準存在。

所以初次聽到「真實的男同志」這個名詞的時候，我心中受到極大的衝擊。那些男同志

反而因為被冠上「真實的」這種符號化的冠詞，而變成「非標準男同志」。在yaoi／BL

領域，「真實的」同志已非參考的根源，而成為冠上形容詞的次品種。此外，「真實同志」

與「我們腐女子（那些對男性同性戀愛春情蕩漾的女性）」的愛好或萌的特質無關，也成了

共同認知。總而言之，那種故作漫不關心，表示「對真實男同志沒有興趣」的漠不關心，正

籠罩著yaoi／BL圈的上空。

沒錯，或許有的BL愛好者對於「真實的男同志」並不抱興趣。如果所有的愛好者都呈現

〔石田（2007a）：47〕

6 廚房：日本網路用語，也就是「中学生坊や」（chugakusei-boya）的簡稱「中坊」，與日文發音「chu-bo」諧音。意義上接近台灣的網路用語「屁孩」。

7 原文使用外來語リアル（real）強調真實性。

同一傾向，則「進化型BL」作品必無見得天日的機會。所以，本書對於前文裡這種「BL圈盛行一種對真實男同志沒興趣的態度」認知，必須提出異議，後面第四章也將提到。事實上，「進化型BL」建立在對於現實社會的恐同症、厭女情結與異性戀規範，進而建立出足以成為打破僵局線索的角色造型或作品的世界觀，並依此描繪出一連串比現實進步的作品。女性愛好者本來為了逃避現實才「發明」出BL，作品的主角即使是男性，只要詳加描述他們如何適應現今的日本社會、如何讓日子過得更好、男主角如何建立起互信的人際關係、故事中的社會價值觀如何改變……唯有發揮誠實的想像力、賦予世界觀與角色生命，才更能讓「進化型」作品提出走出恐同、厭女與異性戀規範桎梏的卓見，並且超越現實社會。如果對那些呼應BL角色的現實男同志（真實的男同志）沒有興趣的話，是無法產生「進化型」作品的**48**。

「表象的掠奪」？

石田在發表「對真實男同志沒有興趣」論，並且震驚BL圈之後，於幾個月後的《ＥＵＲＥＫＡ》臨時增刊號〈BL研究〉（BLスタディーズ）上，更進一步發表了論文〈『別理我！』：yaoi／BL自律性與表象的掠奪〉（「ほっといてください」という表明をめぐって

——やおい／BLの自律性と表象の横奪）。根據石田的解釋，所謂「表象的掠奪」指的是：

明明以呼應男同志的男性角色戀愛作為表象，卻毫不在意現實中的男同志，只是隨心所欲地將幻想投射在那些「（看起來像同志的）角色」身上。這種論點又與佐藤雅樹的〈yaoi全部去死〉產生重疊。兩者不同之處在於，佐藤質疑BL愛好者「無視實際男同志的情形，而擅自塑造刻板印象」，而石田表示BL愛好者「一面將看起來像男同志的角色表象化（一面故意召喚男同志）、「又主張與現實中的男同志無關，而剝奪了男同志的存在」。「剝奪」，換句話說就是「掠奪」。

石田在同文中也表示，即使沒有更新的論點，仍要發表這篇文章的其中一個原因，在於「很難向那些yaoi／喜歡BL的腐女子說明當代重要的學術主題『表象的掠奪』（或是被她們無形化）」〔石田（2007b）：114〕。

相較於佐藤充滿感性與挑釁筆鋒的〈yaoi全部去死〉，石田這篇引用許多後殖民理論的論文乍看之下就像是不同次元的文章，但那些看似非難BL愛好者的字句，其實還是在要求對話的機會，並呼籲她們正視複雜的問題，這一點成為兩文最大的共通之處。

本書認為石田很可能將「表象的掠奪」與「（透過BL這種呼應現實男同志存在的表象，作為在現實生活中追求理想狀態的線索）進化型BL」，當成硬幣的正反兩面。包含只提供女性

讀者逃避現實樂趣的BL在內，BL充滿各種好壞作品，是一種活力充沛的娛樂類型。正因如此，才會形成「進化型BL」，呈現更多進化的可能。與其批判那些以看似同志的角色奪走男同志表象、並與現實同志無關的BL作品，本書更關切的議題在於：如何以看似男同志的角色具有的表象，去依照現實的想像力，為角色創造更好的將來。依照這種理念創作的BL作品，都是本書努力介紹的對象。

將BL愛好者視為世界的主體

本書第二章整理出的九〇年代BL公式，是由二〇〇〇年在《QUEER JAPAN VOL.2變態中的上班族男性》（クィア・ジャパンVOL.2 変態するサラリーマン）上發表的文章訂正而來〔溝口（2000）〕。最早發表的短版能得到廣大的迴響固然榮幸，以BL愛好者為主體的描述也得到了一些反對意見。由於這些意見觸及了本書的核心，故特此一提。筆者認為，兩個不斷大喊「我才不是同志呢！」的男主角，即使相愛了也不放棄一樣的台詞，扮演著表明恐同的功能，這種論點使得她們不以為然。綜合幾位持反對立場作者的大意，可整理成以下看法：「這句台詞中展現的恐同傾向絕非愛好BL女性獨自編織而成，不過是反映世俗的恐同價值觀而已（所以，

她們根本沒有批判到重點）。」

在另一方面，又有一些作家，如只寫過一篇BL作品《貧瘠之地》的懸疑作家篠田真由美，在看過筆者的看法後，便嘗試在自己創作的角色中替換「我又不是同志」之類的對白：「如果喜歡男生就是同性戀，那對我來說都不重要了。我過去都只愛女人，只跟女人上床，也不知道自己將來會變得怎麼樣，我現在反正只愛○○。」而角色與故事也並未因此受到影響，後來也提出了自己的分析。同以愛好BL著名的作家三浦紫苑（三浦しをん）也曾表示「對於自己竟然忽略了『我才不是同志呢！』這類台詞，而深深感到羞恥」（引用自筆者專訪）以及「一直開心地讀著BL而感受到『我才不是同志呢！』」BL中「我才不是同志呢！」之類的對白越來越少，許多作家、編輯與讀者也一定都發現了這件事。

即使當初並沒有那樣的企圖，篠田與三浦同時以作家與讀者（三浦雖身為作家，卻僅撰寫過一篇描寫BL的實驗短篇）的身分，發現自己過去使用的「我才不是同志呢！」其實是激化恐同的言說後，都開始思考如何捨棄恐同台詞，並追求BL的喜悅（或是以讀者的身分，批判恐同表現的作品）。換言之，就是呈現出以BL表現的創作者／受眾為主體的反應。當初她們毫不懷疑地接受、寫出及閱讀「我才不是同志呢！」這句台詞，當然是出自「將恐同這種社會共識內化」思考。然而，女性BL讀者並不會說「歧視同性戀的價值觀又不是我們製造的，是社會共

識內化到我們的心裡，我們並不需要負責，因為她們明白放開自我主體性與「表裡如一」的道理。當她們作為（創作或閱讀）表現的主體，幻想著男主角與她們所處的世界舞台時，更因為不再需要在意「男同志的眼光」，而更能以「自身」的次元，創作出不必在意「他者」想法的「進化BL作品」。第四章將介紹作品，而第五章將介紹故事機制，其間的共通出發點，則是BL愛好者以本身當成表現主體創作。

如果想到當年讓BL的前身「美少年漫畫」問世的竹宮惠子與萩尾望都，以及兩人幕後的軍師：作家增山法惠，是如何迎戰男性編輯視為理所當然的世俗共通想法，並以游擊戰術展開鬥爭的過程，那麼廣義的BL類型必有兩個目的：將既有的社會不良觀念丟進垃圾桶，並且廣泛呼籲變革，甚至不惜發動鬥爭。（說不定始祖森茉莉因為是文豪鷗外的女兒，不需要跟編輯為了作品中的男同性戀段落爭論，故得以輕鬆創作[51]。）當「男同志的眼光」顯著化的時候，如果讓角色固定在「被社會共識支配而無責任能力」的狀態，則成為廣義BL類型的倒退。當那些意念的實行者明明能在鬥爭中進化，「BL論者」卻不進反退，這時該怎麼辦呢？我們已經沒有時間再猶豫了。

3 重新檢討BL得意招式「愛」的定義

探索「戀愛」與「其他各種關係性」的境界

雖然BL以「男孩」間的「愛」為主軸，事實上有許多作品更在探討「愛」的定義。

例如漫畫《八月之杜》[8] 雖以失去記憶為題材，作品中卻沒有類似「被遺忘一方在歷經不安與內心糾葛後，失憶的一方又恢復記憶，兩人的感情更為穩固」之類的表現公式。本

作中，男主角之一失去了與另一半剛開始交往之後的記憶（僅記得彼此的同學關係），即使腦袋不記得，心裡卻總是對另一半有種感覺。「為什麼我滿腦子都只有你？」而想要確認、讓自己相信，就算頭部又受了傷而忘記所有人，也「一定還會喜歡著你」，使得兩人再

8 《八月の杜》，TATSUKI著，二〇一〇年出版。

度變成情侶。這種故事大綱看似公式的變種，卻有著不一樣的前提。公式化BL會描繪暫時的記憶喪失與恢復，但《八月之杜》卻明確點出對戀愛情感的問題點：戀愛情感是由大腦記憶區塊的哪一個部位管理？（如果失去了記憶的資料，連感情也會一併消失嗎？）每次遇到相同的對象，都會墜入情網嗎？時機會影響感情嗎？兩人互相依賴又是怎麼回事⋯⋯為了考察「愛」的意義，作者刻意放出「喪失記憶」這種大絕招。《八月之杜》點出的問題，更可說趨近於BL次分類下的奇幻故事（不是「作為幻想的BL」，毋寧說是普遍意義上的奇幻作品）。

　近幾年有很多BL作品都可以歸類為幻想類，更由於這些作品適合重新探討「愛」的

定義。本書受限於篇幅無法逐一分析，但無論是魔法師、不老不死的吸血鬼、能找出詛咒並吃掉病魔的守護神，他們與人類主角之間都有進退兩難的關係。那些作品裡的戀愛關係比人類更為緊密而難以形容，讓「戀愛」不再成為故事理所當然的前提，兩者只能不斷摸索需要彼此的關聯性所在，並且進一步檢討「愛」的意義。

　在廣義的BL史上，「美少年漫畫」的代表作之一，萩尾望都的《波族傳奇》裡艾多加與亞倫這兩個世界上最後的吸血鬼可說是終極的伴侶，兩人的關係也比一般的戀愛更緊密。雖然整部作品沒有艾多加與亞倫的性愛場面，但最近的奇幻類作品則多了床戲。少數的例外是《山坡上的魔法師》[9]，這部漫畫，主

角與魔法師之間沒有任何性關係。根據責任編輯的說法，由於這部作品「不像是那種明確的ＢＬ」，連載上是一大「挑戰」，結果卻「廣受讀者歡迎」（ＮＥＸＴ編輯部（2003）：126）。即使在現今容易將「男孩」的「（性）愛」視為理所當然的商業ＢＬ出版圈裡，仍然有一定比例的讀者正在追求一種獨一無二、特別而與性愛平行的戀愛故事。如果有這樣的現象，也就關係到將來是否有越來越多成熟的ＢＬ類型出現。因此，我們無法捨棄廣義ＢＬ史脈絡下的《波族傳奇》。

「美少年漫畫」的另一條系譜，則與竹宮惠子的《風與木之詩》相連，由此系譜衍生一連串從絕對的「庇護者與孩子間的養育與依賴」關係出發，並探討「戀愛與性愛」境界的作品群。漫畫《大氣圈之燈》10系列或《無伴

主角蒼太（右）與乃亞（左）
出處：TATSUKI《八月之杜》（東京漫畫社，二〇一〇年）

9 《坂の上の魔法使い》，明治カナ子著，出版於二〇〇九年至二〇一三年間。

10 《成層圈の灯》，鳥人彌巳著，出版於一九九六年至二〇〇二年間。

奏愛情曲》[11] 則屬於這種類型，主角都由「小孩」階段經過重重困難，才能以男同志的身分繼續生存，並在結局得到幸福的人生。這樣的作品也反映了現實對同志的歧視，作為 BL 的進化型，將於接下來的第四章加以探討。

本專欄最後要舉出的作品，是透過自閉症角色探索「愛」深層意義的小説《甜蜜的果實》[12]。主角為外科內勤醫師谷脇與患有自閉症的十五歲病患佑哉。儘管佑哉的自閉症導致心智停滯，卻擁有極罕見的高智商，他被塑造成無法理解抽象的概念，並極端厭惡生活的規律性被打亂等特性（在此不問自閉者是否真有這種特性）。谷脇發現佑哉酷似自己已故的愛人，便在佑哉入院的時候性侵他，佑哉出院後，又收容了走投無路的佑哉。雖然到了故事

中段，兩人關係遭主治精神科醫師發現而導致分開，後來他們又趁著進入大學的機會同居。

至於醫師在醫院性侵未成年患者這種事情，現實中當然是不被允許的，作者必定是希望讀者能將這部分情節當成寓言故事看待，才刻意加入作品中。《甜蜜的果實》主要探討的，是比較一般所謂「情侶關係」與谷脇和佑哉之間的關係在本質上之差異。谷脇基本上是一個沒有倫理概念的人物，只是為了需要一個洩欲對象才帶佑哉回家。但是為了既不能做家事、又因食物過敏有許多忌口的佑哉，他開始做起家務事，並規律地提供三餐。在性的方面，谷脇最初便欺騙佑哉，和他做愛是「普通」成年男性都會做的「自慰」行為，後來更將這樣的行為排進日常生活的課表上。谷脇「不想讓過去

睡過的對象看到現在的自己」，所以「想好好地愛佑哉」，每晚都給他快感，也自嘲每天就像主婦一樣快樂地掃地洗衣。他問佑哉：「你知道我每天煮飯給你吃、幫你穿衣服、跟你上床……都是為什麼嗎？」佑哉回答：「我不知道耶。」谷脇便說：「那你就想想看！」

如果這樣說的話，也只得到谷脇：

「雖不中，亦不遠矣」的回答。

他不斷思考，卻總是找不出理由。

準備三餐與穿衣服這些事，和在北海道的父親所做的一模一樣。只是父親不會脫光抱著他睡。

「因為是谷脇，才這樣做。」

到了本作品的尾聲，佑哉自問谷脇在他心中有何地位：「他是一個男人，既不是父親，也不是兄弟，更不是親戚。不是朋友，也不是敵人。名義上是監護人，其實是扮演主婦角色的男人。」他的思緒陷入混亂，在痛苦之後終於有了自覺。雖然只要停止痛苦就能輕鬆許多，但他更想知道谷脇扮演的角色，因此才會願意讓谷脇接近，並且處理生活大小事。在上面這段文字裡，將「人」、「一個男人」、

11 《ソルフェージュ》，吉永史著，一九九八年出版。

12 《POLLENATION》，木原音瀨著，二○○○年。

「谷脇」和「體貼」、「愛」並列，固然是一種寫作的技法。只要佑哉不能理解「抽象的概念」，便不可能明白他對谷脇的想念（混亂、痛苦）其實就是一種「愛」。然而，結局時兩人的關係，難道就不能稱為「同居中的戀人」嗎？如果不提佑哉的言語分辨能力，兩人的高度相互依賴，以及相處時密切的關係，還能經常在普通的情侶之間找得到嗎？這篇從本質探討「愛」定義的作品，正體現著BL的一大特徵。

第四章

BL進化型

BL進化到何種程度？

自從森茉莉以來，廣義的BL已有五十多年的歷史。在《JUNE》以外，還有各式各樣的商業BL刊物不斷創刊，「Boys' Love」稱呼的定型，至今也過了大約二十年。在BL史第三期的第二部分，也就是二〇〇〇年代以後，BL加強女性特質，改善對男同性戀者的描寫。不僅對既有的女性角色提出異議，也出現更多描寫同志友善（gay-friendly）社會的進化型作品。換言之，是一種厭女、恐同與異性戀規範對策的進步與進化。本章將考察這些進化型的BL作品。

此外，即使名為進化，也不表示BL就像物種X一下子突變成為物種Y般徹底改變。在各式各樣BL作品推出的過程當中，雖然九〇年代出現了幾部「例外」的進化型創作，到了二〇〇〇年代更呈明顯增加，現在進化型作品則穩定出現，讓類型整體漸漸成長。本章所提的進化，屬於這種意義。因此，本章也會列舉一些九〇年代的作品（我們不可能讀遍所有商業BL出版品，所以本章研究方法兼具研究者與愛好者的觀點。本書研究對象，以二〇一五年四月以前發行的商業BL出版品為主）。

本章的考察，主要分成以下兩類：

[a] 重新檢討女性特質的進化型：將女性角色視為性主體，並且對於既有的男女角色提出最基本質疑的作品群（提出克服厭女症的線索）。

[b] 描寫同性戀的進化型：在男主角的身上注入現實同志的角色，探討具有同志身分認同（gay identity）的男人如何在現代社會生存，包括出櫃與周遭的反應、糾葛在內，都比現實社會更早一步呈現對同志友善世界的作品群（提出克服恐同症與異性戀規範的線索）。

不是脫離 BL，而是襲仿

隨著類型的成熟化，這些進化型的作品也開始呈現了幾種傾向：開始出現一開始曾經有意排除的女性角色，也有更多創作者透過她們真誠的想像力，讓那些曾經只是「他者」的男同性戀者得以在紙上栩栩如生。即使進化型 BL 是 BL 公式作品的襲仿（pastiche），也不能稱為告別（脫離）BL 的作品。這裡使用的「襲仿」，是從美國後現代（postmodern）專家詹明信[1]於一九

1 詹明信（Fredric Jameson），一九三四年出生於美國。以馬克思主義理論分析六〇年代以來的後現代現象，曾於一九八五在北京大學主講後現代主義和文化理論，一九八七年（蔣經國解嚴當年）也曾受邀來台講學，在台灣思想界掀起一股「後現代旋風」。

八三年發表論文〈後現代主義與消費社會〉（Postmodernism and Consumer Society）後，被各方廣泛引用的概念；本書則偏向英國電影理論家理查・戴爾（Richard Dyer，一九四五—）所著，一本研究西部片襲仿要素的專書《襲仿》（Pastiche）對於襲仿的解釋：

雖然我們可以說，所有的西部片都有西部片的自覺，而大部分的西部片只是呈現西部片的形式而已。從過去到現在，能意識到這種認知，並將認知積極置入內容的西部片固然很少，這些作品通常會對西部片這種類型進行內省，翻轉西部類型的要素，並且導入雜音。這就是所謂的襲仿。

〔Dyer（2007）：118〕

簡單言之，就是一種對於所屬類型的模仿與內省。女性創作者為了女性讀者而創造BL這種類型，以男人與男人間的戀愛為作品主軸。而越來越多的BL創作者懷著對類型的自覺與自省，透過真誠的想像力，將自己對於厭女症、恐同症與異性戀規範的認知在作品中產生連結，以形成進化型BL作品。

[a]—1 作為對等理解男主角的女性角色

第二章提到的公式型BL沒有女性角色，即使有女性角色的出現，也只是證明男主角具有異性魅力，為男性角色增添光采而已。然而作為一種通過關口，這種角色確實有存在的必要。在女性角色缺席的主舞台空間之中，女性讀者才能忘記自己在現實中的女性角色，又能透過男性角色（「攻」）在愛、性與生活的天地「活」過來；還能透過「受」將女性特質相對化，以擺脫世俗既有「女性特質」或「女性角色」的必然性，形成可以解構與不斷品味的觀點。這種思考使得近年來的商業BL作品裡，出現了更多與男主角具有對等（或是更強勢）關係的女強人角色。

不只是男主角保持對等關係、也理解男主角的女性角色之所以重要，是因為她們正以進行式顯示自己才是性愛的主體（畢竟是BL，不大可能會出現女性的床戲）。例如漫畫《戀愛茶的作法》[2]中男主角的妹妹以異性戀女性的觀點，透過與哥哥的對話，理解他的同性戀關係。本作品乍看之下就像少女漫畫風格的小品，但妹妹在知道哥哥是同志後雖然一開始受到驚嚇，隨即又對「吃醋」、「感到不安」的哥哥寄予同情，既展現出「女性是性愛的主體」，也表現了「不歧視同

2
《コイ茶のお作法》，櫻城夜也著，出版於二〇〇三年至二〇〇六年間。

志族群」的立場。此外，也有不少女同性戀角色出現在BL作品裡。例如《純情教師》、《我要你的吻②》[3]、「大氣層的燈」系列等。「大氣層的燈」更出現了女同志伴侶抱著孩子的畫面，創作動機可能是希望讓男同志伴侶的「同志朋友」也能露個臉。然而不論動機為何，即使只是出現一下的小角色，能讓女同志以正面形象露面機會的漫畫或小說，至今仍然相當少，所以對身為女同志的BL讀者來說，在自己喜歡的BL裡看到女同志角色並未受歧視或排除在外，毋寧是一種鼓勵。此外對於異性戀女性讀者而言，能對於喜歡的BL作品裡出現的女同志司空見慣，即使是間接的接受，不也能讓她們減少對現實女同志的偏見嗎？尤其以一部正面描述女同志藉由人工授精技術得子的作品來說，《大氣圈的燈》顯得格外貴重。

至於那些男主角的前女友或前妻，也就是扮演為他們「本來是異性戀」作證的女性角色，在公式化的BL裡通常只出現在回憶場面中，在有些作品裡也可能扮演「現在」床戲中性愛主體的角色。至於以前妻或前女友身分向男主角以及他的新歡加油打氣的女性角色，則類似漫畫代的大姊姊。這個系列是作者榎田由利投稿於《JUNE》專欄「小說道場」的的處女作，以由《夏之鹽》展開的「魚住君」系列小說裡的「攻」過去的戀人，也成為「受」心目中無法取代的大姊姊。而男女同志情侶同時出現的作品，最早可以溯及漫畫《戀愛允許的範圍》[5]，到了近年則出現一部在女性雜誌上連載，卻成為BL排行榜首的《優柔有情人》。《無法持續一生的工作②》[4]

《JUNE》特有的「受傷的孩子透過愛而痊癒」調性，描寫可能在現代日本發生的狀況，貼近真實的眾生相，再加上主角是成熟又優秀的免疫研究者，成就一部極具說服力的作品。也使得中島梓於一九九五年便在評論中表示「本作可以躋身文學之林」。但如果從現在的觀點來看，這部作品巧妙連結了「JUNE」與「BL」，可稱為對付厭女情結的前瞻性作品。榎田在後來發表於商業媒體的作品之中，也一定會出現具有主體思考與行動的女性配角。筆者當時在網路上還看過一些讀者抱怨「為什麼明明是BL，卻把女性寫得這麼詳盡？」後來在二〇〇七年底發行的《這本BL不得了！》二〇〇八年版裡，榎田更是年年登上十大小說家的排行，到二〇一五年版為止，甚至三度登上年度作家的寶座，堪稱牽引BL愛好者意識進化與作風的絕佳範例。

即使相當罕見，出現女同志床戲的作品，則可舉漫畫《ZE—是—》[6]為例。在這部「紙人」[7]（紙人型的同性守護神）必須靠黏膜接觸，才能療癒同性的奇幻作品裡，有一對女同志伴

3 《できのいいキス 悪いキス②》，鹿乃（初田）しうこ著，一九九八年出版。

4 《一生続けられない仕事②》，山田靫著，二〇一二年出版。

5 《恋が僕等を許す範囲》，本仁戻著，一九九六年至一九九八年間出版。

6 志水雪（志水ゆき）著，二〇〇四年至二〇一二年的出版。

7 原文稱這些守護神「紙樣」，與日文的「神」（kamisama：神樣）諧音。

侶出現在多組同性戀伴侶之中。本作品中的女同志搭檔是以女扮男裝（人）與女僕（紙人）為一組，較難聯想起現實中的女同志。但由於作者也用了同等的篇幅，描繪了這對女性情侶的激情場面，所以具有特別深刻的意義。

[a]—2　只有BL才能表現的女性主義訊息

有兩部代表性的作品，都對於父權社會對女性的壓迫提出了異議。

首先是小說《相遇驟雨中》[8]。男主角之一，正在為這一年來同居的女性戀人拒絕和他做愛而苦惱。雖然這種無性愛狀態，可視為異性戀男性與同性發生性關係的一種設定背景，但在本作中不只如此。到了接近結尾的段落，男主角的女友發現愛人出軌，此處便以她傳給男主角的簡訊內容描寫女方的心情：其實當一個人與愛人關係越穩定，就越不會想上床。即使她也明白自己傷害了男友，身體還是起不了反應，就這樣持續了一年。從她原本想著等婚後「要生孩子」時再上床也不遲來看，可以感受到她承受多深的傷害。而與之相反的例子是她以前的女同事，與有錢的男性結婚後才知道這個男人只能自慰，根本無法與女人做愛，只好靠人工受孕傳宗接代。作品中同時出現只想為了傳宗接代而做愛，以及被剝奪性愛與生殖行為的女性。在於描述異性戀規範社會下，作為性主體的女性遭逢的困難上，儘確實出現這種「無性婚姻」的告白情節。一部作品中同時出現只想為了傳宗接代而做愛，以及被剝奪性愛與生殖行為的女性。在於描述異性戀規範社會下，作為性主體的女性遭逢的困難上，儘

我不允許讓我以外的人也遭受這樣不合理的目光，以前我想要當檢查官，現在我有了新的目標。

下定決心的寺田
出處：吉永史《第一堂戀愛課》（Biblos，一九九八年）

管委婉間接，卻仍是女性主義的觀點，本作不僅關注了男主角間的愛情，也為女性角色今後的幸福祈禱，堪稱進化型作品的佼佼者。

再來是比前例更激進的漫畫《第一堂戀愛課》。由於作品發表於一九九八年，更足以稱為預言日後進化的前瞻性作品。本作品描述一群法學院學生之間的戀愛，主角的同學寺田美穗被男友擅自投稿了她「全裸開腳比YA」的照片至素人自拍雜誌上，成為院內的八卦。男主角田宮認為，即使情侶拍照基於兩人共識，對方擅自公開也是不對的，所以寺田是被害者。另一方面，寺田的父親卻無情地罵女兒「比被強姦還慘！」「不要臉的女兒！去死算了！」使得寺田為了不讓其他人遭受這種不合理待遇，放棄了檢察官而立志成為律師。

8 《ふったらどしゃぶり When it rains, it pours》，一穗ミチ著，二〇一三年出版。

就如同本書第二章對 BL 的公式分析所言，BL 之所以被發明的原因之一，是在於逃避類似寺田父親這種父權（制度）的壓迫。一直以來，只有田宮從一開始就以積極具體的行動擁護寺田，但由於田宮的設定是具有強烈正義感的角色，故在故事中的行動得以成立。另一方面，這部作品作為 BL 的類型（而非出現男同志角色的少女漫畫或少年漫畫）創作與發表，所以愛好 BL 的讀者，都「知道」田宮正是她們的代言人，充分表達了自己想要逃離父權魔掌的渴望[53]。

作品中還出現一個情節：一群女大學生嘲笑寺田遇到的處境，但那是因為她們屬於不知道自己需要以 BL 逃避父權壓迫的「圈外」、「一般女性」。**我們這群**要靠田宮伸張正義才能得到救贖的 BL 愛好者，當然無限期支持遭受「不合理待遇」的寺田。而隨著藤堂與田宮兩人的愛情進展，讓許多讀者不禁倒抽一口寒氣。希望以後還有機會分析這個情節，但在此僅列舉兩個重點。第一，本作品中除了寺田以外的其他同學，盡是一堆只打算玩一輩子的富二代。而寺田雖然一頭鬈髮又踩著高跟鞋，打扮得十足女性化，卻從作品開頭就是田宮在學業上的死對頭。在田宮、藤堂與寺田三人在學校餐廳對話的場面裡，寺田又以一個具有性主體身分的異性戀女性，與兩人成為關係對等的好友，也沒有把任何一方當成戀愛的對象。作品幽默中又帶著一絲感傷，特別能緊扣讀者的心弦。

此外，在寺田引發醜聞之後的篇幅，出現了藤堂的父親以強烈的父權主義壓迫兒子的描寫，顯示出即使藤堂是男性，也和身為女性的寺田一樣會受到父權威壓。這部分也相當重要。

[a]—3　對少女的溫柔眼神

漫畫《海邊男孩》[9]，的開頭，高中二年級的箴與祖母住在海邊小村的豪宅，隨著父親的再婚，多了兩個新的弟弟⋯⋯高一的勝利與國一的勝巳。雖然大部分情節都是勝利與箴的戀愛故事，本作品也有一部分主線是落在勝巳與少女千代的關係上。單行本第二集中有一個場景，附近的小孩子都聚在寺院拔草時，勝利發現千代突然來了初潮，便急忙交代勝巳：「快點送千代回家，不要被其他人看見喔！」並占了六頁篇幅描寫。勝巳看到了血沿著千代的大腿留到腳踝，雖然瞬間臉紅，卻也同時理解狀況。他深呼吸之後，體貼地告訴千代⋯⋯「放心吧，我以後會變成醫生的，不要怕！」「我去弄濕手帕，幫妳擦乾腳上的血。再用外套幫妳遮住裙子，這樣別人就不會看到血了。」在下山的途中，千代也微笑回答勝巳⋯⋯「我很高興⋯⋯」「勝巳，謝謝你！」「謝謝你沒有嘲笑我！」勝巳回答⋯⋯「放心，我知道女生比較纖細，要多體諒才行呀！」而兩人手牽著手的

9　《俺は海の子》，小鳥衿くろ著，二〇〇一年出版。

時候，勝巳發現自己的心情和平常高興的時候又不一樣。像這種關於生理期的情節，象徵著青梅竹馬的愛情自覺。小鳥衿作品裡兼具幽默與幻想，又不失銳利情感描寫的獨特世界觀，不僅深入男孩之間，也具有針對女孩女性特質的溫柔眼光。

[a]—4 男女性的性別角色或性取向遭全面顛覆，並形成各種想像；最後贏家才能擁有女性

角色的世界

至於考察既有性別角色制度與人類性取向上的一切問題，換言之就是婚姻制度、繁衍後代、異性戀、戀愛與婚姻制度間的關係，乃至傳統家庭觀與生物學間關聯的作品，則有漫畫《野性類戀人》[10]。到二○一五年四月為止，已經發行八集單行本。

在這部帶有科幻色彩的作品中，有三成人類是從各種哺乳類或爬蟲類進化而成的「斑類」，其餘七成則是與人類一樣由猿猴類進化而成的「猿人」。「猿人」基本上並不會注意到「斑類」。圓谷則夫的父母親雖然是「猿人」，卻因為祖先具有「貓又」（貓科進化）種族的血統，而被歸類為「先祖回神」的「斑類貓又」。他被「斑類」的「美洲豹」族類中「重種」裡的「雄性」斑目國政當成「繁殖伴侶」，也就是生殖上的「雌性」追求。「斑類」依照權力又分為「重種」、「中間種」、「輕種」三類，其中「重種」地位較高，繁殖能力卻較弱。所謂的「先祖回

神」又是具有繁殖「猿人」能力的「斑類」，對於「重種」來說，更是不可多得的繁殖對象。透過醫療技術的進步，「斑類」可以不分性別生產，雖然則夫是男性，卻能成為國政的「雌性」，並且生下國政的小孩。描繪許多種伴侶組合，呈現多元面貌的《野性類戀人》，在第七集就已有五對男性伴侶生了小孩，或是以繁殖為前提交往。除此之外，還有一對女性伴侶、一對異性戀伴侶，乃至一女二男的三角關係。

這種「斑類」的愛、性、繁殖與家庭生活，顛覆了讀者心目中男性一定是父親、女性一定是母親的異性戀規範。例如總是穿著合身西裝、英國貴族出身的建築師瑪庫西米利安，在回憶自己以「母親」身分照顧兒子的場面中，便顛覆了「母親一定是女性」的規範，令讀者備感新鮮。

至於「美洲灰熊」約瑟亞與「亞洲黑熊」照彥，則依照BL公式區別性愛角色，但兩人都是猛男（在第一集裡，照彥甚至為了跟夫跟「美洲豹」國政單挑）。另一個保有「受」方中等身高與細瘦體型的「媽媽」（灰頭若葉），則以一頭亂髮與鬍碴，加上寬鬆的七分褲與海灘夾腳拖鞋出現在作品中。即使人物設定堅守「受」的個子一定要比「攻」小的原則，男性的「媽媽」卻依然以男性的姿態扮演母性的角色，連說話也像個母親。至於讓渡嘉敷夏蓮生下自己孩子的「雄性」

《SEX PISTOLS》，壽鱈子（寿たらこ）著，二〇〇四年出版，至今連載中。

回憶當年養小孩時光的大衛（男性父親）與瑪庫西米利安（男性母親）
出處：壽鱈子《野性類戀人》第五集（Libre出版，二〇〇六年）

斑目卷尾，則從一開始便以長髮披肩的骨感美女形象示人。換言之，作品中的同性伴侶並非模仿異性戀夫婦，而是將繁殖的角色完全從社會與文化上的性別（gender）切割開來。就這點而言，《狂野情人》堪稱是劃時代的作品。

現實世界裡的人類，固然必須靠生理男性的精細胞與生理女性的卵細胞結合，才能夠完成繁殖的行為，當我們看遍《野性類戀人》裡的各種組合後，讀者更能聯想到女同志透過非配偶者間人工授精（Artificial Insemination by Donor）生產，或是男同志伴侶領養小孩，抑或是男性育兒等等各種可能。

另一方面，「斑類」具有一種依照本能選擇戀愛對象、在尋求「繁殖」伴侶時可不考慮對方性別的特性，所以戀愛對他們而言與繁殖畫上等號。例如作品開頭，在車站等車上學的則夫受「香味」吸引而從台階上摔倒，卻因此遇到國政的情節，便是基於繁殖本能對於異性費洛蒙的反應，也就是墜入情網的表現。而與「雄性」國政「異父同母」的哥哥米國，即使與許多女性發生過性關係，卻與兄弟眼中的「雌性」則夫，以及「狼（犬神人）」白又不一樣。這種關係，事實上可以視為對於父權制度的模仿：丈夫可在外偷腥，妻子卻必須在家相夫教子，也不許與外面的男性「出軌」。事實上，在單行本剛出版時，便有尚未生孩子的已婚女性讀者向筆者反映：「什麼都要跟結婚生子扯上關係，實在煩死人了！」

確實在單行本第一集裡，就已經形成了一種附加在以生殖為中心的異性戀規範上的同性關係，但隨著故事的進行，世界觀更大幅打亂了異性戀的規範。原因在於作品連載最新進度上出現的伴侶之中，「國政×則夫」是從高中時代就邂逅對方，至於後來出現的「米國×城」、「約瑟亞×照彥」，則分別從中學與小學高年級時代就認識對方。所以一種有別於性愛、類似青梅竹馬，並帶給讀者無盡幻想的關係，在這部作品中得以成立。在單行本第四集裡，則夫才終於發現國政比較壯、比較大又把自己當女性看待，自己卻一直站錯位置；自己向來喜歡「可愛的人」，想要呵護可愛傢伙的立場則未曾改

可以和國政的家人好好相處嗎……

君臨日本「斑類」天下的女性角色夏蓮
出處：壽鱈子《野性類戀人》第三集（Libre出版，二〇〇五年）

變。「有時候呆呆的」國政剛好就相當可愛，因此才發現自己喜歡他。同時，卷尾在作品裡的分量也不小，她在第三集就出場但要等到第四集才會知道她的真面目。她偷偷與瑪庫西米利安生下米國，與大衛生下國政，甚至與父親的前任情婦夏蓮私奔，以「雄性」身分讓夏蓮生下愛美，到了最近的連載，甚至「在愛情海邊讓義大利女人服侍，並且不斷偷情」、「每天無所事事」，是一個濫交成性的角色。與「妻子」夏蓮之間，甚至還出現了典型的夫妻拌嘴情節。雖然卷尾是個雙性戀者，十幾年間一面背著努力持家的妻子夏蓮到處偷腥，就像一個女同志。她相貌楚楚可憐，卻是一個到處偷腥的「丈夫」，在角色定位上更將異性戀的規範（男人樣的男性與女人樣的女性成為一對）進一步曖昧化。

進入單行本第六集以後，卷尾的父親、也就是原來讓情婦夏蓮生下志信的日本斑類「頂端」斑目國光，開始回顧自己的過去。在故事的「現在」時間軸上，國政等斑類美男子的頭上，坐著的是他們的父親（以及同一世代）卷尾，以及卷尾的情人夏蓮。[55] 以ＢＬ作品而言，一個女性角色不僅以配角型態出現在作品中，甚至成為作品的最強角色，可說相當罕見。能讓ＢＬ愛好者接受的原因，必須從視覺面的具體戰術分析。夏蓮與卷尾都是第三集以後才出場的角色。兩人首次出場的畫面也都充滿了魄力：夏蓮穿著和服，以上半身大仰角出現，幾乎占了全頁上半部的六

成篇幅，也如同則夫所說。是《極道之妻》[11]一般的「任俠世界」。另一方面，卷尾則拿著一把陽傘，楚楚可憐地站在遠景畫面的一處；同一框格中又有她的齊胸畫面，清楚描繪了她優雅的容貌。換言之，夏蓮在BL漫畫裡的出場方式，呼應了黑道片《極道之妻》的女主角岩下志麻[12]，而卷尾則呼應了典型少女漫畫「溫婉可人的美女」。既引用了固有的其他類型符碼，又能讓讀者絲毫不聯想到現實裡的女性形象。後來的作品中，更是誇張呈現出夏蓮宛如「欺負媳婦」的台詞，以及卷尾強拉親生兒子去當「種馬」賺錢等場面，一反讀者對兩名角色的既有印象。第四集裡兩度出現兩個高中女生私奔的背影（齊腰半身），第六集裡更以幾頁篇幅，描繪兩人在「女同志家庭」狀態下，於一間平價住宅內撫養兩個孩子的場面。至於一部本來應該只有美男子的BL漫畫，卻由女性伴侶當上君臨男性世界的霸主，則又是讓照順序閱讀的讀者，都嘗到她們厲害的一種戰略。

[b]—1

友情與戀愛的不同；透過描寫友情或敵意滋生的愛意，並加入身為少數性的內在糾葛，以說服力畫成作品

接下來，要介紹描寫同性戀愛的進化型作品。雖然讓童年玩伴、好友甚至敵對兩人成為戀人的展開向來是BL的強項，近年來則有更多的作品，以更具現實說服力的方式描寫這種情節。

就如同我們在第二章所見，公式型BL的男主角住在「（超越性取向的）終極配對神話」中，不顧「同性禁忌」發展戀愛關係，成為情侶後還是會為自己辯白：「我才不是同性戀！」而形成了一大轉換。

小說《七海情蹤》[13]是一個獨特的例子。日本少年海斗隨著被外派的父親一起到英國，在當地就讀高中，卻穿越時空，進入英格蘭女王伊莉莎白一世才處決蘇格蘭女王瑪麗史都華沒多久的大航海時代，並與海盜船長傑弗瑞‧洛克福特相戀。看似簡單的故事，兩人卻直到第二十一集才發展出肉體關係。海斗打一開始便隱瞞自己來自未來世界，並擔任傑弗瑞船上的小弟，一直不敢對同性戀傑弗瑞掉以輕心。而後兩人捲入了英格蘭與西班牙大海戰的歷史巨浪裡，帆船在暴風雨中劇烈傾斜，海斗也為了醫治日益惡化的肺結核暫時返回現代，等痊癒後再歸來。過去一直以為自己是直男的海斗，終於接納傑弗瑞並成為好友，並且漸漸進展為情侶關係。本作品便是以充滿說服力的鋪陳，詳述兩人相戀的過程。與二〇一五年已經通過同性婚姻的英國不同，同性戀在

11 《極道之妻》（極道の妻たち），五社英雄導演，一九八六年。

12 岩下志麻，一九四一年出生於東京。資深女演員，松竹製片廠招牌女星，曾在小津安二郎導演遺作《秋刀魚之味》擔任女主角。除了《極道之妻》系列幫派片與時代劇外，也出演多部丈夫篠田正浩執導的電影作品。

13 《FLESH & BLOOD》，松岡夏輝著，二〇〇一年出版，至今連載中。

十六世紀末的英格蘭是「墮入地獄」的罪行，但即使如此，不只同性戀者傾慕傑弗瑞，他也廣受漁民愛戴。傑弗瑞也透過與少年花旦西里爾上床，讓讀者終於明白他的同志身分。在莎士比亞的時代，舞台劇就像日本江戶時期的歌舞伎一樣，所有女性角色均由男演員反串，以和反串演員的床戲揭示男主角之一為性經驗豐富的男同志，也是十分絕妙的表現。在海斗終於愛上傑弗瑞之後，當然不會特別撇清「我又不是同志」。當他又回到現代，周遭的人揶揄他：「原來你是同性戀喔？我以前都不知道呢！」他便回答：「我本來也不知道。我現在也只喜歡著傑弗瑞一個人……如果沒有和他相遇的話，我可能也不會發現到自己是同性戀吧。」（出自第十七集，二○一一年出版）在這段台詞裡，他既承認自己是與男性發生戀愛關係的「同志」，又兼顧「終極的配對神話」地位[56]。

至於從兒時玩伴成為情侶關係的作品，則可舉出漫畫《可愛的貓毛情人‧小樽篇》[14]為例。

男主角兩人從小學低年級就打成一片。到了高中以後，「小美」美三郎發現自己只愛男生，也查覺到自己對好友「小惠」懷有愛意，卻擔心一告白恐怕連朋友都作不成，從此陷入天人交戰。他經常與母親的客戶、也是男同志的清水討論性方面的苦惱，兩人也有一些親密碰觸。有次美三郎與清水在車中親熱時湊巧被惠撞見，之後也因談論到此事而順勢向惠告白。雖然惠開始與美三郎「交往」，卻是由於不願拒絕好朋友的告白，對於好友，他並無主體性欲，但如果接納好友的心

情說不定就可以上床（然而坦白來說，為什麼好朋友就不能上床，筆者卻不能理解）。這種關係結構，正是沿襲自「美少年漫畫」《摩利與新吾》以來的系譜。而不同之處當然在於：當與女性熱戀中的新吾發現他過去對摩利的思念與愛無關，只好回歸普通朋友關係，惠則可以自己決定成為「小美」的愛人，並且與他共相廝守，最後終於在一起。因此這部作品可以稱得上是曾是晚熟異性戀男性與男性相愛的BL幻想，並以充滿現實的情節實現的進化型作品。

主要的原因可歸納為以下幾點：首先，惠只認為自己是個「普通」的異性戀者，在高中時代他還是個差一點就可以初試雲雨的角色。他與「小美」不僅高中同屆，住處也在隔壁，從小就一起玩，就像小孩（小貓咪？）一樣親密，偶爾也會小小接吻一下。不管是有自覺的美三郎，還是性晚熟的小惠，兩人之間的心理糾葛都出自於彼此間的思念。曾經讓美三郎充滿性好奇的清水，後來不幸與美三郎的母親在一場神祕車禍中雙雙過世。清水曾說過，他過去為了不讓（一直認為是）直男的朋友誤入歧途而克制自己，卻只是不想讓自己繼續受傷罷了，於是「自作主張揣摩他人心情」，導致錯誤的結果[57]。在惠決定離開小樽前往東京之前，足足談了四年的遠距離戀愛。

雖然作品中沒有具體描繪惠的心境，但透過一場惠與姊夫之間的對話，我們則看出小惠將來要與

美三郎一起度過的決心。一直以為惠的遠距離戀人是女生的姊夫，還一直慈惠兩人應該早早生孩子。男生與男生固然不能生孩子，也不可能舉行婚禮⋯⋯在惠的發言裡，可見到他即使清楚自己無法繼承異性戀規範社會下「家庭」的使命，也沒有透過負面方式表達。他一邊抱著外甥一邊想：「放棄很多事情、做到這種程度，我卻又能對小美付出什麼呢？」他對自己問的問題，並不是放棄多少重要的事物，對另一半才具有價值，而是有沒有一件事，可以讓他在放開之後便能為愛人帶來益處？在他心中，美三郎就**如同自己的家人**，就像姊姊、姊夫與孩子組成的家庭一樣。

這不是一部離開血緣家庭的環節、奔往同性愛人身邊的故事，更是與另一個在命運上緊密相連的家庭（「小美」美三郎）一起活下去的故事。那個家庭就像在惠懷中入眠的外甥一樣重要，透過視覺的表現，我們看到了一種安定感。即使不使用任何「命運」、「奇蹟」等字詞，卻透過具體描寫的層層堆積，描寫出美三郎與惠這對組合，在扮演「終極的 BL 配對」同時，也兼具同志伴侶的性質。

　　至於發生在高中男子宿舍的漫畫「BF 俱樂部」系列[15]，男主角三木本來也是異性戀，與同志室友犬山之間的關係是否可以稱為「情侶」，則可在草率出車的場面裡見真章。在系列的第一部作品中，擁有男性性伴侶的犬山，到了第二部作品開始便被三木吸引。到了第三部作品，兩人

在學生會社辦裡激烈地做愛。之後犬山發現自己已經不可能再回歸單純的朋友關係，並且打算今後繼續當一個男同志，所以他告訴三木，如果不想跟他繼續在一起，他並不會干涉，也等著三木自己做抉擇。三木雖然煩惱「我從來沒有想過男生之間會有什麼友情以外的關係，所以怎麼可能像你那樣分類？」而此時一名第三者告訴三木，如果再繼續迷惘，犬山可能就會在畢業後消失蹤影。於是，在系列第四部作品《祕密枕邊情人》（ピロー・トーク）中，三木作出了以下令人拍案叫絕的暫定結論：

我們之間會變成怎麼樣，現在怎麼想也想不透……

不過你還是一直在擔心吧？

那麼我會繼續讓你擔心，不要離開我。

陪在我旁邊，盡情地擔心吧！

但如果你擔心發生什麼事時沒辦法救我之類的，那倒是不必你費心。

我會自己收拾爛攤子的。

15 《ブレイクファスト・クラブ》，高井戶明美（高井戶あけみ）著，出版於二〇〇一年至二〇〇四年間。

如果你重視我，就照我說的話去做！

如果是抗拒的人，根本不會願意和對方做吧……？

我……並不抗拒和你有身體接觸……但我自己也不是很明白……

與同性間的關係，一面摻雜著性愛一面進展。即使會遭受世間異樣的眼光，仍宣示「自己的爛攤子自己收」。這種比自我分類為「戀人」或「同志」更早出現的表態，乍看之下好似「我不是同志！」之類規避同志身分認同的宣言，實則不然。一個自認為異性戀的角色，如果在宿舍裡與室友談判畢業後是否仍然在一起，卻突然當場告白「從今天起我要當個同志！」反而顯得不自然，那又應該怎麼說呢……由此可見作者如何以熱情與真誠的想像力，才能寫出這麼令人動容的台詞。

[b]─2　出櫃，與親友間的愛恨糾纏、摸索、被接納等寫實情節

在ＢＬ期第一部分的九〇年代，也出現了受到周遭喜愛的男同志角色，如漫畫家山田較在《豔陽下的璀璨少年》（太陽の下で笑え）描寫的直樹，或是小說家神崎龍乙（春子）「港都遊龍」

（ベイシティ・ブルース）系列中的風卷，但在當時卻都算是例外中的例外。「開放的男同志會發生怎麼樣的事？又會有怎麼樣的舉動？」近幾年的進化型BL出現了許多各式各樣的案例，儼然是一種研討會。

具體的出櫃場面

漫畫《B級美食俱樂部》[16] 的「受」吉野英介，在單行本第二集裡有一個出櫃場面，發生於公司內部的餐敘上。即使現實生活中也有在日本企業裡服務的男同性戀者向同事出櫃，場合是所屬單位的聚餐也屬於高難度的挑戰。這個場面則假定了「如果去了，就會這樣發展」，並且描寫得入木三分。「吉野，如果用藝人形容，你的女朋友長得怎麼樣？」被這樣詢問的吉野回答：「我？我的交往對象不是女朋友喔！」對方又驚問：「難道是婚外情？」吉野才回答：「我跟男生交往⋯⋯」接著，上司與同事在兩格中呆若木雞，乾笑著繼續問：「也就是說，你是同志？」「原、原來如此⋯⋯我也第一次遇到這種人呢！」下一頁的跨頁，則是吉野與同事間的言語應

16 《B級グルメクラブ》，今市子著，二〇〇六年出版。

酬，以及吉野的獨白：

日本人基本上很少極端仇視同志，通常都是一邊做出奇特的反應，並且故作接受。

可能這些人覺得，如果不表示出對新風潮的理解就顯得太古板吧，但要他們馬上接受也不可能。

面對三個稱不上美男子的同事問道：「那我們三個之中哪個是你喜歡的型？」吉野穩健的回答：「因為現在有交往對象了，不會以這種眼光看待其他人。」內心也繼續獨白：

隨著和同志的接觸，明白同志也是一般的人，

如果他們可以理解這點就好了。

就如同一般的負面印象，有些人確實是飢不擇食的「發展君」[17]。

圈內真正吃香的其實是胖子，甚至有人就是喜歡體重超過一百公斤的男同志，而不知道

為什麼，這些喜愛胖子的「上百專」[18] 卻盡是一堆好男人……

這種事就不用說了……

吉野「一步一步」提升好感的形象作戰，卻因為說出自己是「外貌協會」暗暗炫耀戀人也是帥哥而宣告失敗，具有一種獨特的幽默。事實上日本的男同志社群裡真正吃香的並不單只是「胖」，而是如「狼」或「熊」之類的肌肉男，但是在此我們則可看出，作者正企圖為BL與現實中的男同志圈建立連結，而打破既有少女或BL作品、BL愛好者心目中，纖細的美少年角色比較「受男生歡迎」的嚴重誤解。**59**之前向他告白後而直接出櫃拒絕的女同事，則在知道吉野於聚餐現場公開自己是同志的事後感到相當吃驚。吉野的理由是「因為有人願意接受我這個樣子，我才有勇氣用自己的模樣

17 原文為「ハッテン君」，指經常光顧發展場（男同志交流場所）的人。

18 原文為「ミケ專」，專挑體重數字為三位數為對象的男同志。

在職場的聚餐上出櫃的吉野
出處：今市子《B級美食俱樂部》第二集（Frontier Works，二〇〇六年）

面對外界」，在動機上可能也會讓許多同志深有同感（作品中僅以「情話」幽默地帶過）。同一跨頁裡，「攻」鬼塚耕造聚餐時在同事慫恿之下讓大家看了吉野的照片，還得意地表示：「在上一家公司的時候覺得麻煩都不說，但是公開身分後就很輕鬆！」沒想到卻湊巧遇到高中時的羽毛球校隊指導老師。老師對鬼塚說：「趕快找個老婆結婚吧！我來幫你說媒！」鬼塚則只是回答：「那麼老師也要好好保重喔！」被同事發現和他剛才得意洋洋說著「出櫃真好」的矛盾。到了下一頁，則是鬼塚與戀人吉野（也是羽毛球隊的學弟）說好不能向以前社團的人出櫃。這個場面，令人深有同感。

在山下朋子的短篇漫畫〈那是我的巧克力！〉[19]裡，身為兄弟姊妹六人裡的長男（二十七歲）與伴侶起了爭執，腦袋一片混亂地回家以後，又看到家中「一如往常，吵成一片」，腦子又變得更亂，一反常態開始向弟弟妹妹大吼：「為什麼你們都只想到自己！」並且趁勢出櫃。透過三頁的篇幅，這位哥哥內心交錯著各種聲音「不行！一開口就停不下來！我本來想像的出櫃，明明是更嚴肅的啊！」「長兄的威嚴呀⋯⋯」下面從長兄的獨白中引用幾段：

嫌舊衣服不好？我也是忍耐了很多事情啊！

你們知道我如果有煩惱的時候，能找誰談嗎？你們的爸爸媽媽一天到晚都在外面不回

家！我偶爾也想要撒嬌啊！

我知道自己是同志的時候，都只是憋在心裡，也沒有告訴任何人

我也想過要搬出去，家裡卻總是有人在哭！

和男朋友吵架也不知道該如何是好！

我也想吃那六分之一塊的巧克力和蛋糕啊！

身為長男，連自己那份巧克力或蛋糕都要分給弟妹的哀傷；身為同志，卻沒有任何人能傾聽

心中的苦悶。兩股悲憤糾結在一起，直逼讀者心弦[60]。

與出櫃關聯的另一要素，於後面第五章也會提到，許多ＢＬ作品都會誤將「性取向」誤記

為「性偏好」，而最近終於有作品勇於訂正，所以在此必須特別一提。小說《雙重束縛》[20]主角

面對弟弟的疑問「我雖然一直都很敬愛你，可是我就是不懂你為什麼有這種興趣」，便回答：

19 〈イッツ　マイ　チョコレート！〉，收錄於二〇〇八年出版的單行本《戀愛心情中的黑羽》（恋の心に黒い羽）。

20 《ダブル・トラップ》，榎田尤利著，二〇〇七年年出版。

「與其說是興趣，更應該說是性取向，而哥哥我沒有改掉的意思。」並且進一步詳盡解說：「別搞混了，我說的不是興趣的偏好，而是傾向的取向，不是喜歡不喜歡的問題，而是我與生俱來的天性。我只能跟男生做愛。仔細回想起來，我從小就已經有這種傾向了。」就像一堂性別理論的課程。

與恐同症的糾纏

在ＢＬ領域裡，也存在一些主角間完全不介意男性間性愛關係的作品。這種作品以「沒有恐同仇同的世界」為前提，描繪一個性別友善的烏托邦，而帶來能讓現實中恐同在未來逐漸減少的可能性的，就是描繪現代日本社會恐同與男主角內心糾纏的作品。

[1] 雖遭定罪，最後克服困難得到幸福

漫畫「大氣層的燈」系列，為男主角間關係遭周圍眾人定罪的代表作品。故事描寫六歲起就被親叔叔聖收養的中學生英，在遭叔叔強暴之後兩人便直接成為戀人，後來卻被朋友發現而絕交的過程。作品裡的時間橫跨數十年、配對也不少，如果要逐一介紹，只能等之後的機會再詳述。

對本作的觀察則必須回頭追尋「美少年漫畫」《風與木之詩》的系譜，因為本系列漫畫可以視為沿襲《風》系譜的進化型作品。對被趕出家門的英而言，聖不只像是他的父母，也是愛人……

一行字已**說盡一切**，也與《風與木之詩》裡，奧古斯特叔叔（實際的父親）與吉爾貝爾之間的關係一模一樣。但是和還來不及逃出奧古斯特叔叔掌控就夭折的吉爾貝爾不同的是，英不但活下來成為「成年男同志」，並且成為攝影師，也與同性伴侶交往，事業上和生活面都屬成功[61]。但是過程中也絕非一帆風順，他經歷過自殺未遂、自律神經失調、厭食症、戀愛的別離與重逢，乃至與各種性伴侶的交流等波濤洶湧的劇情，描寫上也極具說服力。

至於叔叔聖的性伴侶設定是北歐富豪，乃至英追著出差中的戀人佐伯跑到上海後很快地在人海中相遇，六頁後便在路邊與佐伯肛交，都稱得上是 B L 特有的幻想。而像英在新宿二丁目和一群男同志或女同志朋友一起在居酒屋聊天的場面、畫家叔叔聖與攝影師姪子英的工作情形、對於愛滋病的描述，甚至故事開頭，當英剛進入小學時適逢櫻花盛開的四月，聖的性伴侶想去日本看櫻花等場景描繪，在在顯現出對現實的呼應。證明佐伯「本來是直男」的前任女性角色也與英的女同志朋友成為一對伴侶，最後還擁有自己的孩子。女同志伴侶必須透過男性友人、海外精子的女同志朋友成為一對伴侶，最後還擁有自己的孩子。女同志伴侶必須透過男性友人、海外精子銀行或醫療機構的協助，才能克服環境限制成功生育，但這部作品更堪稱是率先描述女同志生育的漫畫（附錄描述如何由佐伯提供的精子，在美國完成體外授精手術的過程[62]）。

在這層意義上，「大氣層的燈」堪稱為銜接BL與現實同志族群的大河劇。在廣義的BL史意義上，也是一部闡述「因同性戀愛得救的『受傷小孩』不需要白白犧牲。只要繼續保持同志身分，成為幸福的大人就好」觀念的重要作品。

至於漫畫《無伴奏戀愛曲》，也出現了小學音樂老師久我山染指過去教過的中學生田中吾妻的情節。此處的描寫也相當重要：雖然吾妻一開始對於與久我山的性行為感到不知所措，但由於久我山既像父親，也是他的音樂指導者，便當成「是和等同自己**一切**的人從事的快樂事情」而接受了。當吾妻進入高中之後，兩人的關係被周遭揭穿，吾妻只好去義大利留學避風頭，但十年後以歌劇聲樂家身分載譽歸國的他，從與男性經紀人之間的對話，或是向久我山透露「我和其他人上過床」……似乎可看出對於自己的同志身分已有自覺。久我山不僅認同吾妻的音樂才華，也照著吾妻的性取向，指導他性的技巧。所以我們也可以解釋成：久我山在音樂以及性方面都是吾妻的老師[63]。

[2] 得到接受的範例

在進化型BL裡，也出現了詳盡描述同志角色對抗周遭偏見的作品。漫畫《光輝之藍》[21]單

行本第二集即為代表。故事發生在偏遠城市，章造（攻）為了接下父親的土木工程公司，辭掉大學畢業以來在神奈川縣的工作回鄉發展，在家鄉巧遇過去的同學七海（受）。七海與父親、兩個哥哥一起經營水電行，兩人發展出一連串趣味橫生的故事。後面在第五章將分析七海的「天然呆」性格，在此先談章造前往木材行談生意時，與店內中老年工人間的對話[22]。在這個情節之前，七海基於一些誤解留下紙條後不見蹤影，七海與章造的家人都以為兩人是為了殉情離家出走，當他們回家後，著急的家人只要兩人「還活著就好」，不結婚繼續在一起也無妨，在這種情況下認可了他們，當地人則背地裡將主角兩人視為「殉情失敗的同志戀人」。換言之，木材店裡的人都知道章造是有戀人的男同志。章造為之前的工作向其中一人道謝：「平野，前陣子謝謝你。」之後，另一個工人亮出餐盒問章造：「章造，要吃醬菜嗎？」章造向他道謝，咬了一口醬菜之後，拿便當的工人便開玩笑：「不過你不要誤會喔！我沒有那方面的興趣，迷上我也沒用！」另一個工人打斷醬菜工人：「喂喂！」下一格則出現眼睛圓睜、緊抿著嘴唇，表情看似困擾的章造。他下一格便立刻回答：「說得也是。不過如果我們公司手上有件兩億的案子，搞

21 《ブリリアント★BLUE》，依田沙江美著，二〇〇四年出版。

22 在單行本中為「番外篇」，即故事本篇結束後的外傳。

不好你們會改變心意吧？」工人哄堂大笑：「那當然！」「沒錯！」而在同一格裡，也出現章造的內心獨白：「當別人亂開這些性偏好的玩笑，我也習慣怎麼反擊了。」在這段台詞中，作者並未使用「傾向」而使用「偏好」，這是最容易想到，也是最理想的反擊方式。一個小企業第二代繼承人出櫃的情節，幾乎不可能發生在現實裡，而透過創作出來的同志角色推想現實各種細節的作者依田，則讓我們感受到她的真摯與熱誠。

另一部漫畫《正午之戀》[23]，則描述了鄉下工廠的第二代社長岡崎一（攻）與工業機械工廠業務，同時也是負責岡崎工廠設備的中川正午（受）的戀愛故事。當六年前一還是高中生的時候，某次跟著上任社長（父親）和上司一起訪問正午任職的公司時，便對正午一見鍾情。他向正午的上司要求，在自家工廠設備更新時必須要讓正午負責業務，才願意與該公司合作（作品中一是工作能力很強，也受邀從事許多工業機械設計與加工技術指導）。在一與正午交往的那年年底，一趁全家返鄉告訴家人，他與「比自己年紀大的男人」正在談戀愛。在驚愕的家人面前，他接起正午打去的電話，更當著他們直接叫出正午的名字，一的父親才想起幾年前兒子「用奇怪的眼神注視」的正午，原來就是兒子的戀人。老社長在知道中川正午為負責人之後，有天來到兩人隱居於茨城縣的的工廠，詢問正午自己的兒子是否在工作帶來困擾，當正午以ＢＬ例行的說法

回答：「不會。我們才是獲益良多。」時，一的父親繼續追問：

中川先生，請您老實告訴我，這小子真的沒拿工作當籌碼來脅迫您跟他交往吧？

正午的表情瞬間為之一僵，下一頁就毅然從沙發上站起來，向一的父親鞠躬，並且堅定地回答：「我是從一年前開始跟一交往到現在。」「這麼遲才向您報告，真是非常抱歉。」對於擔心自己兒子已經無法自拔的父親，正午面紅耳赤地繼續說道：「他並沒有脅迫我，況且我本來在性向上就只喜歡男人，所以⋯⋯不好意思，我知道這不是我該繼續追問下去的事情，但是⋯⋯」並從背後架住對父親發怒的一。然而一的父親卻平息怒氣，淡定地回答：「不會，你別客氣。能親耳聽到這些，我安心多了。」父親心中的恐懼，在於自己二十二、三歲的兒子是否被一個至少大他五歲的男性，以工作需要為藉口而要脅性愛關係？是否犯了職場的大忌，也就是公私不分的性騷擾呢？在其他作品裡出現類似情節的話，父親的反應應該也只會對自己兒子耽溺於同性戀而暴怒不已，並且企圖從對方身邊奪回親生骨肉的畫面吧？但是為了讓這種開明父親的反應能在作品

23　《真昼の恋》，草間さかえ著，二〇一一年出版。

中更具說服力，也多描繪了以下的場面：發現自己哥哥房間裡貼著男演員裸露上身的海報，便懷疑哥哥是否為同志的一的妹妹（其實一的父母也心照不宣），以及於一的技術實力，和一的父親感念正午公司恩惠等方面的描寫。當然，最後一的父母，終於也允許，近乎「祝福」兩人是基於自由意志下擁有性愛關係的同志戀情。

[b]─3　由BL公式開始，在長篇連載過程中變化的範例

這裡要舉出的例子，是隨著BL各類型的成熟，在一開始即使視恐同為理所當然，隨著連載時間的進展，甚至比現實社會更早展示出克服恐同的價值觀。創作者一方面專注國際同性婚合法化的最新動態，想像筆下長期描繪的男性情侶的言動，以及該有怎麼樣的周遭人物與社會，才能使兩人邁向快樂幸福。作者透過真誠的想像力，揭示出成果。

第一個例子是由《冷鋒指揮家》展開的「富士見二丁目交響樂團」系列[64]。在本書的第二章探討BL公式時也曾提到這部作品，但在此讓我們參考十餘年後發表的《暴風的預感》[24]的一個段落。指揮家桐之院圭（攻）與小提琴家森村悠季（受），是以業餘樂團富士見交響樂團的指揮與樂團首席的身分相遇，桐之院當時已具有國際名聲，而森村還只是古典樂界的後起之秀。在某位獨奏家取消兩個月後與MHK愛樂交響樂團（M交）的演出之後，桐之院提名的替代人選便

是森村。而M交的事務局長卻因為森村缺乏演出經驗，以及他與桐之院的「親密關係」而遲疑。

雖然這時候兩人已經表態交往，但社會上還是以為兩人只是同居在一個屋簷下的音樂伙伴。同時

悠季也被富士見團內的中老年團員（「銀髮組」）以社會無法接納同志為由，讓兩人的祕密不出

富士見大門。以下為以富士見團員的M交第四大提琴手、也「知道內幕」的飯田視角描繪的場

面：在M交事務局辦公室門前，桐之院與森村討論協奏曲排練上可能遇到的困難，桐之院卻說溜

嘴：「如果我擺出大男人架子堅持下去，晚上我們在床上一定會吵起來。」飯田這時跳出來忠告

桐之院：「在這裡說這個很危險喔！」「事務局長很在意你們兩個人之間的關係，小心隔牆有

耳。」桐之院表示如果事務局片面毀約，自己也不用付違約金，而且在下一個工作計畫來之前也

綽綽有餘，而飯田這樣回答：

「那又怎麼樣？MHK的全國新聞可能會大篇幅報導被炒魷魚的理由，而受全世界討厭

吧？」

當然都是開玩笑的。如果一家公共廣播媒體大搞排擠同志的遊戲，反而會成為民營電視

《嵐の予感》，二〇〇六年出版。

24

台的箭靶，釀成大騷動。

換言之，以飯田的說法來看，如果事務局局長確認桐之院與森村是真正的同志伴侶，不僅不會讓森村上台，也會解雇桐之院。然而飯田所說的是玩笑，在作品世界裡**真正**的情形是當公共廣播公開這種事實，將會遭到民營電視台的大肆抨擊。這種以同性戀為由解雇團員的恐同行動，即對同志的排擠行為，在作品的世界裡將遭到強烈抗議。當然從人權的立場來看，是一個將反對同性戀歧視視為社會普遍價值的世界……飯田的發言與獨白呈現的表象，則是作品中的角色都住在這樣的世界裡。

不管是作品發表當時（二〇〇六年）或是現在（二〇一五年），作品中的世界都比現實的日本進步不知多遠。如果現實中也發生相同的事件，要是事務局長真的基於恐同症而禁止同志小提琴家森村上場，也可能會是以森村的經驗不足為理由。若是想要動常任指揮桐之院，則應該用更合乎自己利益的理由，在檯面下進行政治勸說，以達到讓他自行請辭的目的。進一步而言，如果真的會像飯田所說，事務局會以同性戀為由解雇指揮，並在電視新聞上播出，民營電視台是否真的會將矛頭都指向ＭＨＫ？很可惜的是，現實之中並不可能發生這種事。媒體不會只報導同志指揮與同居的小提琴家是戀人關係，甚至可能空穴來風地捏造出指揮家本人對未成年男性的性暴

力，或是涉嫌持有、吸食違法藥物之類的小道消息。光是在**BL**的創作世界裡，展現對同志族群的尊重，遠遠超越時代這方面，老牌作家秋月的想像力（與創造力）著實令人感動。

符合本例的另一部作品，為小說「DOCTOR×BOXER」系列。拳擊手橋口徹（受）被富有的外科醫師加藤（攻）包養在家照顧愛犬，而故事就圍繞在兩人的關係與徹的拳擊生涯打轉。就如同本書第二章提到，雖然兩人之間的純愛關係是透過凶禁與強暴公式展開，但隨著故事的進行，也透過寫實風格呈現周圍如何接納這對同性伴侶的過程。例如本系列第五部《拳擊手遛狗中》[25]，在徹的個人教練與拳擊館會員之間，便出現了這樣的對話：

「你覺得橋口有哪些缺點？」

「膽子小、講話結結巴巴、卑鄙……之類。」

「如果橋口跟加藤醫師有那種關係，算是缺點嗎？」

「……那不算缺點，而是個人的問題。」

25　《ボクサーは犬と歩む》，二〇〇三年出版。

「是吧？因為有加藤，才有現在的橋口。我不會允許有人想用這件事將橋口趕出拳擊界。

他是我……訓練出來最強的拳擊手。」

而到了第七部《拳擊手贏了狗》26，徹已經成為日本超蠅量級拳王，也準備參加全國矚目的熱身賽。加藤害怕兩人關係變成醜聞妨礙徹的前途，便向徹建議不如分居。雖然拳擊館的負責人清水一開始還暗自高興，以為對自己人都有幫助，但一考慮到徹現在已離不開加藤，即使不能完全抹去恐同心理，卻依然勸加藤和徹繼續同居：

加藤醫師，不用擔心了，如果曝光也就不用瞞了。希望你可以繼續讓阿徹留在你家。

對於比賽前的拳擊手來說，只要一進入神經緊張的狀態，不是無法發揮實力，就是一蹶不振，不過我們阿徹總是能保持平常心。如果要問為什麼，這都是多虧加藤醫師。那個，就是……

沒錯沒錯，在精神面也很穩定。

我根本不知道你們之間在搞什麼，可是我知道阿徹真的喜歡你。雖然我沒有兒子，也沒有想過如果自己有那樣的兒子，會變成怎麼樣。總之他是個好孩子，請你別讓他難過。

徹的教練之中有一位藤村，他和頭腦靈活的西崎不同，性格比較粗心大意。當他們在集訓住處的大澡堂一起洗澡的時候，藤村就說起自己的老婆很醜，但做愛時很舒服，或是最近的女孩子喜歡跟瘦巴巴的男生上床……之類的話題，最後談到只有跟男生在一起最自由。既是男同性戀者，也處在比賽前緊繃狀態的徹，終於忍無可忍地起身向西崎等人警告：

「大家都對男同志帶著太多奇怪的想法了！既然大家都是男生，自己的下半身自己顧好不就得了嗎？

那些不明究理的人之所以會討厭同志，還不是怕自己會被同志侵犯，自己心裡有鬼？」

西崎接著出了浴槽，前去替徹沖背，並且對他說：

「阿徹，我告訴你，只要是普通的男生，光溜溜在一起的時候就會說這種話。也因為會說這種話，才不至於做一些偷偷摸摸的事情喔。」

冷漠的恐同者的心防，在男同性戀拳王徹的身邊一個個瓦解。

本項目最後要舉的例子，是小說《就是喜歡你》。依照ＢＬ的慣例，「受」才和「攻」見面

就被強暴，接著又因為居住的公寓失火而不得不和「攻」同居。到了作品第十集（二〇〇二年

出版），「受」終於面對向母親出櫃告白的時刻，而本段將引用母親心中複雜逼真的心境描寫。

「受」主角的母親常常被調派到海外工作或出差，而父親白天在家鄉企業上班的同時，晚上還要

回家父兼母職。

　　「……記得回來喔。」

　　「媽……」

　　真令人意外。雖然這個問題，我一向只能期待以時間慢慢風化，現在卻發現時間突然變

得很短。

　　「媽媽並不是說自己已經改變想法，我還是無法同意你繼續當同志……。這實在很困

難，也不可能像工作一樣，有明確的標準可以判斷吧？只要時間久了，媽媽應該也會習慣。

只是可能還要很久。家庭就是建立在這麼曖昧卻纖細的關係上。……我們會有好一陣子不能見

面了，不是嗎？所以……」

我想看看媽媽的臉，媽媽卻自嘲地苦笑：「這樣一點也不像平常的媽媽！」雖然她說了一連串平常根本不會說、也不像她會說的話，但是我深深了解她一定是仔細想過才開口的，心裡也對她滿懷感謝。

[b]─4 同志老師或養育孩子的同志得到周遭人們支持的世界

BL伴侶的其中一方曾經結過婚，獨自養育著與前妻的小孩，該男性稱為「帥氣奶爸」[27]。在BL作品裡出現「帥氣奶爸」的機率，自然遠多於現實人口的比例。在漫畫《有你在的地方》[28]裡，「攻」撫養著就讀幼稚園的兒子。兒子在短短的時間內就和「受」打成一片，吃飯時也一臉害羞地讓「受」坐在母親生前的位子上。作品並描繪了在「受」暫時離開又歸來後，兒子哭著要求「受」不要再離開他們的場面。

<hr/>

27　原文「イクメン」有兩層意義。第一層：令女性讀者尖叫的美男（イケメン）。第二層：養育（よういく）小孩的美男。

28　《きみが居る場所》，深井結已著，二〇〇三年出版。

漫畫《風的方向》[29]，則描寫了「攻」健人的祖父母如何反對原來是直男的孫子和擔任美術老師、也是健人同事的瑛（受）交往的情節。最後瑛「入贅」搬進健人家，展開四人生活（健人的父母早死，由祖父母撫養長大），本書則以笑中帶淚的筆法，描繪了從衝突到接納的過程。當瑛搬進健人家的時候，前來幫忙的高中學生之中有兩個女學生提到「暑假的自由研究科目，想寫鄉土歷史」，而想請健人的祖父提供「珍貴的照片」，祖父欣然答應。他熱心地向兩位高中女學生解說每一張照片，雖然偷偷告訴祖母「這不代表我原諒那兩個人」，接著卻求祖母打電話給外送壽司。瑛看到健人祖父愉快的神情，便向健人解釋「作戰」為什麼「成功」：

如何？我的一石二鳥作戰法。

第一呢，把爺爺喜歡的優等生，送過去的懷柔政策，第二。男同志雖然沒有希望生小孩，但強調「這些學生就跟我們的孩子一樣啊」，

洋洋得意的瑛也露出漫畫式的簡化表情，在這個充滿幽默感的畫面裡，那種透過教育下一代，以達成繁衍後代使命的想法，想必也存在於不少身為同志的教育工作者心裡吧？在這個場面的幾十頁前，也出現了健人向瑛提議以養子關係取代結婚的場面。當瑛問起：「你所說的結婚是

什麼？」健人便認定真回答：「我想要有個保證。能被其他人認定為夫婦的社會權利，還有，我們是最親近家人的證據。如果我死了，也可以把財產留給你⋯⋯」由這些場面，都可以看出作者國枝對於同志伴侶權問題的真誠思考。

本小節最後要提到的是小說《推定戀愛》[30]，這部作品描述了青年男同志在周遭人們的鼓勵下，照顧分別就讀高中與初中的姊弟的過程。故事中戀愛的伴侶為律師仁和憲章與他的上司御法川正實，而他們的業主是蛋糕師傅香山浩，既為前述兄妹的乾哥哥，同時也扮演監護者的角色。他的養父香山晴雄離婚後獨自撫養三個孩子，也努力經營自己的蛋糕店，但在長男離家出走後，卻不知不覺和進店裡當學徒的浩墜入情網，並將浩認為養子。雖然他們一起支撐著蛋糕店的生意，卻打算等兩姊成年後公開彼此的關係，香山晴雄卻在幾個月前突然過世。原本行蹤不明的長男又回來指控浩不應該繼承店面、土地、家屋與一半的遺產，逼迫浩解除養子關係。如果從結局來看，正實與憲章合力打贏了官司，讓浩能帶著沒有血緣的弟妹一起經營蛋糕店，並且維持新

29　《風の行方》，國枝彩香著，二〇〇四年出版。
30　《推定恋愛》，竹內流人著，二〇〇三年出版。

的家庭生活。在故事當中，浩依照正實的建議，向妹妹夏子與弟弟健太出櫃，承認與他們的父親過去的關係。雖然這對姊弟未曾發現父親與浩的關係，卻也不可能脫離世俗的認同觀點，也恰好正處於對父母的情事問題尷尬和反抗的年紀。但是他們基於過去累積的幸福、對替代家長浩的「愛」，而得以從恐同束縛中解放，並在結局成為香川蛋糕店的三人家庭。

香山浩從一出場就被賦予一個爽朗大男孩的形象。看到浩跑來律師事務所諮詢，正實心裡想著：「香山就像被海風吹過一樣，帶有一股清爽的氣質。看起來就是一個正直而親切的人。」而正實開設廚藝教室的母親則說：「那家店曾經苦過一陣子，能東山再起，真是厲害呢！有年輕的師傅進來真好，像這個蛋糕，好像就是那個年輕師傅發明的，而且應該參加過比賽喔！你看，就是那個看起來很爽朗，而且也很親切的師傅。我們的教室，也請他來上過一堂課呢！他做起事看起來很牢靠，也很用心，總之就是充滿了愛，愛是很重要的。」

至於浩向夏子與健太出櫃之後，正實便向姊弟表示：「浩有勇氣向你們告白，所以你們也要鼓起勇氣聆聽這個事實。他的愛人，就是你們的親生父親。」

這時兩人面無表情，朝對方看了一眼。

「其實也不錯，沒什麼不好的。」

夏子想過後，便以堅毅的口吻回答。

「只要有愛就很好。在我還小的時候爸爸他們還沒離婚，他一遇到小事就跟媽媽吵架，他們之間沒有愛，又怎麼可能會幸福呢。跟阿浩哥哥在一起的爸爸，也不會無緣無故就生氣。」

弟弟健太也在姊姊的慈惠下，與浩對話：

「我可能不想讓學校同學知道這件事。」

「那你覺得哥哥讓你不舒服嗎？」

「阿浩哥哥不是讓我不舒服，」健太深呼吸一口氣，滿臉困惑地看著正實。

「阿浩哥哥⋯我要怎麼說⋯跟爸爸⋯嘿咻？」

「沒錯。」

「那麼，以後不要跟我說這件事就好。」

「健太，對不起呀」

「沒有什麼好對不起的啦。」

後，便罵了憲章一頓。憲章從容的說明之後，健太也開口提到他的父親：

「健太在問，男同志真的這麼稀罕嗎？我想如果全世界的男同志都大聲自稱同志，就不會這麼稀罕，所以就不小心和他說了。」

「後來我仔細想一想，爸爸好像也有這樣。只要電視廣告上出現脫光光的男生，爸爸就會放下手上的報紙，一直盯著電視看。而且他帶我去上游泳課的時候，也會誇獎游泳老師的身材很好。我那時候心裡就想，爸爸是不是對男生……我姊姊說，只要我家有人不舒服，阿浩哥哥就會不顧一切照顧他，這就是他對我們的愛。可是哥哥卻問我，阿浩哥哥有沒有對我怎麼樣，還故意拿同志雜誌告訴我，同志其實都是這樣，我心裡只想，拜託不要這樣好不好？」

健太已經明白父親生前與浩之間的關係，也包括性行為在內，就更能明白浩把自己跟姊姊也當成家人照顧的恩情。而一個普通中學男生，對於男同志雜誌上的圖片會產生反感，也是天經地義的事情，又與自己已過世父親和浩之間的愛人同志關係形成對立。

至於主角兩人的戀愛關係方面，當正實想念憲章的時候，就會叫一鍋飯外送給憲章。相對於

這種打破公式的表現，作者在描繪香山浩的情節上不僅充滿認真的描述，也將周遭人物的反應寫入情節。[65] 所以這部作品不只強調BL娛樂小說面向，也為現實中的同性戀恐懼提供解藥，堪稱是發揮強韌想像力的傑作。

[b]—5 多采多姿的同志角色，即使不斷對抗異性戀規範與恐同症，仍成為周遭異性戀者欣羨的主體，並以身為同志為傲

前面提到的BL作品都可以稱得上是沿用BL公式慣例的娛樂性作品，創作者莫不透過真誠的想像力，想像主角將如何「以男同性戀者的身分」因應現實的日本社會，而周遭的人們又將如何對待他們。作品不斷透過寫實的狀況，與現實形成接點，並且透過各種場面，想像出對同志日趨友善的社會。恐怕到目前為止也只有BL這種類型，能夠讓這種場面顯得輕鬆自然。

在本章最後一節，將舉出更進化的兩部作品供讀者參考。不只是兩個男主角，也包括好幾位同志角色在內，在呈現出寫實的多樣性之餘，也與世俗的異性戀規範與同性戀恐懼不斷對抗。他們找到了各自的一席之地與相處模式，得到的不僅是戀愛的對象，也有家人，甚至是過去遭拒的異性戀對象等人的肯定，所以能活得更有自尊。總而言之，這些角色甚至不是依照BL公式慣例形塑而成，是創作者以自己的想像力，透過對於同志身分「如果自己就是『他們』之一」的思

考並推及現實，最後讓角色的血肉和呼吸更栩栩如生，牽引著整部作品的進行。

第一部作品是漫畫《彷彿清新氣息SIDE A》31與續篇《彷彿清新氣息SIDE B》。作者永井三郎在二○一三年版《這本BL不得了！》（二○一二年底發行）裡，以「又萌又爆笑的男子宿舍漫畫☆」《男子宿舍妙事多》（少年よ、大志とか色々抱け）成為「期待新秀」；《B面》也在二○一四年版擠進年度排行第七名。兩冊單行本裡，除了本篇十四回以外，還有外傳、新作各一篇。故事發生的地點，在一個「連去一條不怎麼熱鬧的市街，也要花三十分鐘搭一小時一班的電車」，中學在騎腳踏車半小時路程之遠，也有學生每天徒步兩小時上學的偏僻山村。在三個主角之中，主角三島太志因長相秀氣，身材高挑纖細，頭髮更長到腰際，而在校園裡被同學以「同性戀」、「噁心」等言語霸凌。桐野誠身材高壯又相貌堂堂，是足球校隊的大紅人。夢野小太郎的父親是美國人，長相帥氣腦子卻不靈光。三島的父親早逝，與曾經是不良少女的年輕母親共住，父親外遇後早已不知去向。桐野與年過五十、經營文化教室的母親共住，父親外遇後早已不知去向。母子關係相當融洽。桐野與夢野在此的男同學欺負開始。故事是從三島被包括桐野與夢野在內的男同學欺負開始。

三島習慣在母親睡後，在梳妝台前塗上母親的口紅，讓自己頸部以上像個女生，得到「就像精神安定劑一樣」的效果。當我們以為這部作品描述女性取向較強的三島身上的成長、戀愛過程時，過程中又有意外的展開在等著我們。接下來我們來看看一個大轉折。

第一話裡的霸凌就已相當殘忍，三島被夢野與另一人剪斷長髮。對於害怕「要是再剪下去的話……就沒辦法打扮成女生了！」的三島，夢野等人先停下剪刀：「這樣子差不多就可以了！」桐野卻說「還不夠」繼續剪下去。然而當三島回家往鏡子一看，卻發現自己留著及肩長髮，其實看起來更可愛。到了第三話，本來應該是運動男孩的桐野，其實一直壓抑著自己的女性特質，同時也羨慕三島女性化的長相與白皙的身體。當桐野在校舍屋頂塗口紅被三島發現時，桐野說道：「（你和我有）同樣的眼睛……」「等到發現的時候，就已經是這樣了。」而後來桐野也依照三島的建議，開始使用女性化的語氣，作者於此對桐野有躍然紙上的

看到鏡子裡自己的新髮型比以前更好看，而大吃一驚的三島。
出處：永井三郎《彷彿清新氣息‧SIDE A》（Fusion Product，二〇一二年）

描寫。在前述的集體暴力場面裡，桐野將三島的頭髮修剪成可愛的短髮，後來也坦白對三島充滿羨慕，明明「最討厭」他，卻也是「偶爾流露出溫柔」的對象。即使不斷對比自己更女性化的三島吃醋，桐野的內心其實也高度女性化，所以才明白三島為何愛惜自己的頭髮。更由於羨慕三島「比女生可愛」的長相，於是決定讓他告別長髮，換一個更適合他的髮型。從關於三島髮型充滿曲折與意外發展故事，便可以知道桐野的內心有多複雜。

桐野和三島分別在回憶場景與「現在」企圖與少女上床，桐野在事後嘔吐，而三島更在進入之前就嘔吐。這種**嘔吐**可能是一種誇大表現，但當他們想要與對方上床，卻發現對方是自己一直**想要成為**的女孩模樣，便使他們陷入了混亂。換言之就是**欲望**對象與**同質化**對象的混淆，想來也不無可能。同時桐野也把「對我們友善的國家」泰國稱為「桃源鄉」，夢想以後如果能前往，想來「回來就會變成女生」。雖說將夢想投射在泰國，也是為了讓讀者感受到無論在現實中有多少困難，只要克服了就能達成也說不定。三島這時對桐野的回應，則非常見有現實感：

我知道自己無法接受女生，也明白自己是百分之百的同志，甚至對女性裝扮感到興趣。但是說到變成女生……[32]

桐野回答：「啊……那時候你也沒在這裡（學校屋頂）用男性用語稱過自己呀？」而三島仍繼續說道：

我自己也不清楚……什麼時候才可以大方地說「我就是這樣的人！」呢？

自己是性取向只對男性有興趣的生理男性？是喜歡穿女裝、內心喜歡男生的男性？還是自我認同為女性，以女性身分喜歡男生的跨性別異性戀者？這就是三島的自我探索。不論認為自己是何者，恰好都是性取向或性別認同裡的少數者（sexual minority），而不能只用「同性戀或直男」、「同性戀或異性戀」簡單帶過。此外，三島和桐野喜歡的男性類型，也都是「有著男人味、胸毛很濃的猛男」，也都是「同時有少年般的天真浪漫」，不但遵從男同志漫畫的王道，也異於追求白馬王子的少女漫畫路線，改與現實接軌。

在這部逼真描寫同志角色（也可能是跨性別者）相知相惜的作品裡，對主角施暴的壞蛋卻也是男同性戀者。社會科老師柳田開車擄走三島，準備在人煙罕至的地方強暴三島。雖然桐野和夢

32　日文的第一人稱也分為陽性第一人稱「俺」與陰性「あたし」等，在此使用的原文為「俺」。

野前來解救，讓柳田老師未能得逞，但已經描繪出三島被脫個精光、差點被插入的逼真描寫。雖然書中的強暴行為被描繪成犯罪，但並非展現「男同性戀就是想推倒男生的禽獸」之類的偏見。

作者在本話詳盡描繪了柳田父母禁止他成為男同性戀，勉強維持婚姻生活又因為私藏的美少年DVD遭妻子發現而忍辱離婚，他遭母親視為病態，最後變成精神異常者的過程。

更令人意外的在於，作品的世界觀看似描繪每位角色順從自己渴望，也為了不變成下一個柳田而活。但主角之一的桐野壓抑自己的欲望，決心符合母親的期待成為異性戀男性，並且娶妻生子。這個發展與其說是對異性戀規範與同性戀恐懼的屈服，更應該說是桐野自主的決定，原因就在作者對於桐野動機的詳細描寫。桐野之所以為了母親下決定，是由於他回憶起小時候與母親一起旅行的路上，看到了她幸福的表情，「如果媽媽失去笑容的話，我就會一蹶不振[33]」。「那時候媽媽柔和的笑臉」占了全頁的三分之一，並且略為朝左。同一頁的右下角，則出現了髮型與輪廓，甚至角度都幾乎與母親一模一樣，簡直就是母親年輕時候翻版的桐野臉部特寫，在視覺上稱為副歌[34]形式（refrain），也讓讀者對於桐野誠與母親的絕對羈絆印象深刻。

我是為了我自己而選上這條路，

不是因為誰，也不會怪責其他人。

所以我現在不會像柳田那樣崩潰，

雖然我現在想著要「努力」，但或許有一天可以不用這麼努力了。

甚至可以和我重視的人幸福地結婚也說不定。

我要回去和媽媽談一談，讓她能理解這樣的我，也把我的心情傳達給她。

此外，桐野也是全校同年級最高的學生，手上的靜脈漸漸隆起，開始變聲，也長出腿毛，出現第二性徵，正是下決斷的時候。他明白即使變性，身高和骨架也不會改變，所以我們可以解釋他把性向與變性一併考慮[66]。如果桐野的母親在前一晚沒有表示「當初就不應該把你生下來」，並對自己兒子的性取向表現出一點理解與鼓勵的話，桐野就很可能改變自己想法。桐野雖然說「讓她能理解這樣的我」，畢竟還是相當困難，即使想要尊重桐野主體性的抉擇，但只差母親的理解……留下了無限的遺憾。這種思念，也和強暴未遂的柳田老師具有關聯。對於孩子而言，最親密的家人透過異性戀規範與恐同將他們定罪，是最大的致命傷。

33　原書使用中性（男女均可用）的第一人稱「私」。

34　意為一段旋律的重複。

在桐野告白的兩天前，三島也和曾是不良少女的母親對峙。當三島表示希望可以放棄同志身分，並且結婚生子住在這裡，就是心目中兩人最大的幸福。他的母親聽完，只是這樣回答：

這家裡只有你我兩個人。

只是兩個有骨肉親情的人，但是，

我是我，你是你，

我們各有各自的人生。

就算再怎麼辛苦，你要走的都是自己的路！

你為了我選擇的那條路，如果是建立在你的忍耐和犧牲上，如果你為此放棄了你想走的那條路的話，

我會很傷心，這才是真正的不幸，

在天國的爸爸一定也是這樣想的。

對於在孤兒院長大的母親而言，兒子三島是唯一的家人，更因如此，她不但尊重兒子的自主決定，也不願意見到他委曲求全、忍受不合理的現象或放棄理想去討好她，不然她會非常難過。

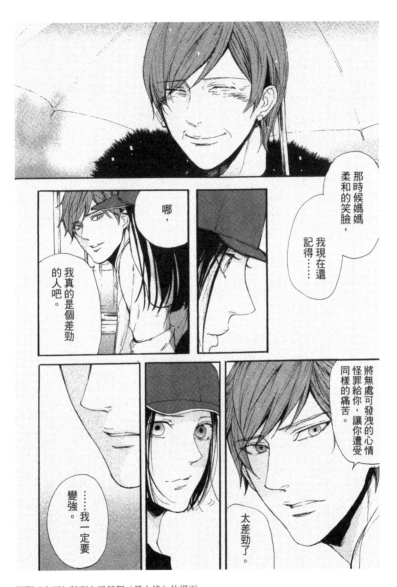

桐野（右下）談到自己母親（最上格）的場面

出處：永井三郎《彷彿青春氣息・SIDE B》（Fusion Product，二〇一三年）

三島的母親從「走你自己想走的路（可以不用管媽媽怎麼想）」，進一步踏入以兒子為主體，「如果你是為了我才選擇自己不想走的路，媽媽會很難過，也會覺得不幸」，令讀者感動不已。這更是一段簡單呈現母親尊重孩子意願的台詞。更因為她飽嘗了社會上異性戀規範與恐同的痛苦，所以深深明白兒子的抉擇有多麼困難。換言之，讀者可以從這段場面中明白，母親在兒子遭遇困難的時候伸出援手，是一件責無旁貸的任務。

漫畫中以幽默的筆觸，描繪出偏鄉的單親媽媽在周圍三姑六婆充滿敵意的眼光下，猶能展現出豪爽生存之道的各種場面。但從現實層面思考，她看起來仍有寂寞的一面，也花了很長的時間才從各種衝突中找到自己的去路。由於作品並未敘述三島母親的內心糾葛，讀者只好逕行在腦中補足，從這段對白當中想像一個單親媽媽的複雜心思，以及對於自己性少數兒子的愛。

在中學篇裡，夢野向三島告白，企圖在接吻後做愛，卻在看到三島的陰莖瞬間卻步，之後刻意與三島保持距離[67]。夢野經過一年的苦惱，終於又趁畢業的時候向三島做出以下的告白：「我還是喜歡你，雖然不太懂，但是今後我心裡仍然只有你一人。」夢野與三島在最後一話裡都成為二十五、六歲左右的社會人士，在東京展開同居生活。三島白天從事美妝業，夢野在旅遊業當業務。三島的髮長略為過肩，但臉上不化妝，也不穿著女裝。透過女性顧客的串門子，讀者才能知道，三島在周末會變身成為扮裝皇后「MISSY」。而三島透過獨白，終於也發現了「自己原

來是這樣的人」。

來到東京後，接觸各式各樣的人。

有像從前的我一樣偷塗媽媽口紅的人，

有因為自己是同志無比自豪的人，

有笑著說「男人女人都無所謂」的人，

也有「對未來完全不抱希望」的人，

像是和我一起玩變裝、三個月前自殺的同伴。

這些人之中，從出人頭地者到悲劇主角一應俱全，廣泛而多樣的範圍讓故事更添現實味。隔天夢野與三島出門上班，在住處電梯裡親嘴被樓下太太撞見，三島又透過獨白，敘述了他與夢野間的關係。

不錯。

我和夢野在一起很久了，現在就像夫婦一樣已經不會有太多的熱情。我覺得這種關係很

這種關係將轟轟烈烈的羅曼史全部拋諸腦後，並與ＢＬ公式中，強烈追求對方肉體的慣例「終極配對神話」形成一百八十度的對比，而是極端平庸現實的兩人關係。從前晚三島與夢野的餐桌對話中可以看出，不只是雙方的母親理解兩人關係，連曾經強烈反對的夢野父親也實際承認了他們，是家族公認的伴侶。三島的獨白以這樣的方式作結：

結果，我的桃源鄉跟桐野想像中的完全不一樣，

東京（這裡）太過現實，不安和煩惱太多，稱它作桃源鄉實在不適合。

但是，

作為一個愛著同性的「男人」在這個社會上生存，

有時比起要成為女人更想要贏過女人，

比女人更豔麗、

成為超越女人的存在，

這就是「我」，

「三島太志」。

三島的斜仰角頭部特寫放在跨頁左上側，中間出現「三島太志」四個字，左下則出現了一個女童伸出右手向爸爸跑去的背影。對女兒展開滿面笑容的，正是穿著西裝的桐野。從這兩頁桐野與他母親、女兒的三代對話，我們可看出他已變成「好爸爸」，而自己的母親與女兒都很健康。

女兒發現天空飛過一隻紅蜻蜓，呼喚爸爸一起看的時候，下一頁先出現了大膽分鏡的四格，逐漸拉近桐野左眼中的紅蜻蜓倒影，接著是桐野回頭向女兒微笑的畫面，但眼中卻出現了些許的空虛，與前兩頁炯炯有神的眼睛不同。最後一頁又出現了主角三人的故事。因此，對讀者而言，桐野確實選擇了自己的生存之道，並活在世俗認定的幸福標準下，但看來桐野似乎並不滿足這樣的生活。然而即使是洞見自己未來的三島，也有自己的煩惱與不安。結局告訴我們，不管是以同志身分活著，還是壓抑自己的女性特質成為一個直男活著，都不是簡單的抉擇。就如同中學時代的三島聽聞了桐野決斷時心中的聲音一樣，無論哪一條路都「不知道正不正確／一定不是那樣」。

看完這兩部作品，才發現故事中沒有出現所謂的床戲，有也只是強姦未遂，以及夢野在洞穴裡撫摸三島這兩個場面。但即使沒有直接的性描寫，這部作品也以主角三人的性為故事主體，探討三人的人生方向，也因此具有公式無法容納的複雜性，在描寫上更能不落俗套。

本章最後要介紹的進化型作品，是漫畫「同級生」[35]系列。作者中村明日美子的風格橫跨歌德羅莉、少女與耽美情色領域的，這部作品是她的的BL代表作之一。雖然官方並未發表銷售量，但從理所當然的廣播劇CD、透過商業管道發行的華麗官方畫冊、系列中六冊裡有三冊在《這本BL不得了！》勇奪年度最佳作品、系列完結紀念原稿展門票秒殺、座談入場券抽選機率達數百分之一等現象來看，必定是一部擁有許多瘋狂書迷的系列作品[68]。

系列的第一彈《同級生》描繪的故事，發生在眼鏡資優生佐条利人與自然捲金髮死魚眼的樂團男孩草壁光之間。就如同作者中村在後記中所寫，描繪的是兩人「認真而緩慢的戀情」。透過高中生在合唱比賽的練習與畢業後的出路等事件，描寫青春的甜蜜與苦澀，並時常夾雜「偷偷接吻」的場面。在第一冊的結尾，兩人只進展到接吻，這種「認真而緩慢的戀情」，以二〇〇八年當時的BL而言算是相當新鮮的嘗試。此外，本書並不採用少女漫畫風格的大眼睛與可愛造型，而結合了流暢的線條與獨特的誇大表現，讓讀者感受到「校園BL」基準的再定義[69]。在《同級生》裡，除了男主角兩人外，造型、名字與台詞都充滿一致性的角色，只有擁有同志自覺的音樂老師，也就是在兩人面前扮演「探路人」或「說書人」角色的「原老」。原老只有在對佐条說明男生與男生交往上的困難，以及草壁可能不是同志的這段，才提到了世俗普遍的異性戀規範與恐同仇同的話題。

續集《卒業生・冬》則新增了草壁小時候的朋友谷、原老師在高中時親吻過的化學老師有坂，以及面目模糊的佐条母親。佐条的母親診察出罹患癌症，入院進行手術。接下來的《卒業生・春》，佐条則向母親出櫃，坦言自己正與男生談戀愛。佐条的母親表示允許他帶交往對象來探病，當佐条帶草壁進病房，畫面則出現了佐条母親驚訝表情的及肩特寫，並且仔細描繪了她的五官。佐条的母親只是輕輕地說了一聲：「哎呀。」當佐条的母親第一次以自己的人格介入佐条與草壁故事的那一瞬間，主角間的關係不僅僅發生在校園裡，也透過「家庭」的橋段獲得社會性，使得這個場面帶給讀者更深刻的印象。在佐条將參加京都大學入學考之前，草壁說道：「既然同性不能結婚，當養子也可以。」「不向佐条的爸爸打招呼不行啊！」佐条則開始猶豫。草壁更進一步問佐条：「你在意的，不就是社會上怎麼想而已嗎？為什麼這麼在意這個呢？不是沒有關係嗎？」讓佐条的理智線終於斷了……「你想得太樂觀了！你根本就不知道，要逆轉**理所當然**的事情有多麼困難！」

佐条揮舞著手上的書包，作勢要往草壁砸過去，與其說是憤怒，更令讀者覺得像羞愧。接下來，前往京都考試的佐条卻意外遇到草壁騎著機車出現在他眼前。佐条問道：「為什麼你還特別

35 中村明日美子著，出版於二〇〇八年至二〇一四年間。

來這一趟……」四目交投下，佐条滿臉漲紅。「之前真是對不起呀。但是我還是覺得我根本就沒錯。」草壁的話與下一頁三格中的兩人臉部特寫（電影術語所謂的「鏡頭」與「反拍鏡頭」）則告訴讀者，佐条認同了草壁的提議，在入學考開始前，透過兩人的心靈相通，下定決心將要攜手共度一生。後來佐条考上了京大，草壁似乎也成為職業樂手，《卒業生・春》以畢業典禮作為結局，兩人故意不出席畢業典禮，潛入兩人高二時相逢的教室，彼此告白「喜歡你」、「跟我結婚」後做愛。原老察覺出畢業典禮後又回到學生群中的兩人神色異常，便要求兩人「親吻吧！就在這裡」，他們也當著眾人的面擁吻。當然，雖然是畢業典禮，偷偷在白天的教室肛交也純屬BL的幻想。戀愛的成果即是「結婚」，兩人親吻的場面即使非出現在禮拜堂裡，依然能令人聯想到婚禮上的誓約之吻，則是少女漫畫「女孩遇到真命天子」的超王道表現。換言之，在系列第三冊的時間點上，雖然仍沿襲類型的慣例，也描寫主角決心以男同志身分在現實社會立足的情境，形成了一種主題上的對立。此外，本書還呈現出一種進化的跡象。

在佐条與草壁畢業之後，講述原老師與新生青砥空乃間關係的師生戀漫畫《空與原》（空と原）則更深入地描繪了現實中的異性戀規範，以及恐同仇同方面的對策。除了作品一開始，原老師在同志酒吧向空乃搭訕、帶進賓館的場面以外，不管是描寫同志圈、時尚界之類的情節上都力求貼近現實，而沒有為場面而場面的情節。⁷⁰其中，又有幾處相當值得一提。

首先是空乃與中學時代的暗戀對象藤野重逢的場面。無論是空乃夢中的回憶畫面或是「現在進行中」的對話，都表示出藤野拒絕了空乃告白的往事。中學時是棒球隊、也升上棒球名校的藤野，在到空乃學校舉行練習賽之前便傳簡訊向空乃預告「我要去你的學校了」。空乃幾經思索，最後決定周末穿便服到學校，在無人的洗手台邊遇到了為學長跑腿裝水壺的藤野。空乃一邊幫藤野裝水一邊閒聊，順便看著藤野迷人的笑容。空乃想要詢問藤野為什麼突然來短信，訝異地開口：「你為什麼⋯⋯」卻在藤野的注視下撒了一個謊：「我啊，交了女朋友喔！」藤野表情難掩驚訝：「真的嗎？」「你這裡不是男校嗎？」並看著空乃的微笑。下一格則出現了藤野安心的表情：「這樣的話，我可以放心了。」空乃望向抱著水壺向他揮手道別、跑回球場的藤野，臉上的表情充滿空虛。讀者可以由此發現，空乃為了讓藤野安心，故意編織了一個「你可能還很在意當時拒絕我的告白這件事，但是如果跟你說有女朋友的話，就表示我當時只是意亂情迷，自己實際上是一個異性戀者，所以不需要再在意了」的謊言。在旁邊偷聽的原批評空乃這樣「並不好」，空乃只回答：「無所謂的。」原卻罵空乃：「你這小子別逞強啊！」下一頁的右半四分之三篇幅，出現了空乃頭髮和連帽外套迎風搖曳的背影仰角特寫說道：「我沒有在逞強！」剩下的四分之一頁，以長形的分格顯示出原老師驚訝表情的局部特寫。接下來的左頁是空乃的台詞：「這世上總有比自己的感情更重要的東西吧！」於中央上方，原老站在空乃身後，呈現出從左下方往上望去

的兩人姿態以及大量的留白。再下一頁，空乃一邊哭一邊回答：「不好意思，聲音大了……都說了我沒關係的，真的沒關係。」原老師則從後面慈祥地摩娑著空乃蓬鬆的頭髮，空乃只能睜大眼睛。下一個跨頁的右側，又出現占全頁四分之三的大框格，是原老師站在掩面哭泣的空乃身後，並撫摸他頭髮的近景。從「我沒有在逞強！」起，作者以五頁篇幅呈現空乃表情的細緻變化，令讀者不禁為之動容。

當我們再回到現實世界冷靜思考，又將為名為空乃的同性戀少年動容。他為了取悅藤野這個過去曾讓他心動的異性戀男孩，不以自己的性取向賣弄悲情，而故意編織了美麗的謊言。作者中村說明原因在

我沒有在逞強

這世上總有比自己的感情更重要的東西吧！

空乃（背影）與原
出處：中村明日美子《空與原》（茜新社，二〇一二年）

於「空乃屬於達觀世代[36]的一群」71。年輕世代的男同志面對過去至今喜歡的對象，為了不傷害對方的感情，甚至不惜傷害自己，這又與身為女同性戀者的筆者截然不同，也不曾在年輕一輩的男同志手記裡看過這類描述。事實上，許多觀點都與空也恰好相反，有更多性少數者反而希望那些性多數能多了解自己的處境：「身為異性戀者，你自然無法接受我對你的感情。不過我也希望你能明白，我是一個同性戀者，世界上也還有其他的男女同志存在。」而空乃卻能遠遠超越這個觀點，以一種思考主體的身分行動，這是中村超越現實男同志文本，直接透過空乃身體表現真誠想像力的證據。

但筆者無意表示，現實世界裡的同性戀者都可以輕易地像空乃一樣自由發言。在極端恐同、仇同的日本社會裡，無法認同自己同志身分的年輕男性如果捏造謊言欺騙自己，尤其是一件危險的事。然而，本作品中空乃將自己當作行動的主體、對藤野有所行動的時候，已經認識許多同志朋友，除了得以肯定自己的性取向以外，還有餘力為別人設想，在這個場面中是最重要的一點。

空乃認識的不只是原老，也包括原老愛慕過的學生佐條、曾經通過電話的草壁（佐條的戀人），

36　達觀世代（さとり世代）泛指出生於一九九〇之後的年輕人。因為從小就接觸網路，擁有豐富的知識也注重現實，不願意白白努力。沒有什麼欲望，對戀愛也提不起興趣。

以及原年輕時的玩伴小松，小松還告訴他十幾歲與原初次見面時的情形。現實世界裡的高一男生之中，則少見這種短期間就可以認識（包括自己老師在內的）四位年長男同志朋友的例子，而這部作品則帶來了一場紙上的奇蹟。正因為作者以真誠的想像力賦予空乃活靈活現的生命，空乃才能對藤野有所行動。而空乃的行動與隨後和原的對話，都是讓讀者動容的場面。當空乃與原靠得更近，便更有勇氣繼續當一個男同志……即使心裡還是會對放棄藤野有一點遺憾。以上述的意義而言，即使達到像空乃一樣的境界需要花費一些時間，但也讓人不禁待更多的年輕男同志能像空乃一樣不再躊躇不前。所以這是一部一面與現實接軌，又領先現實前進的進化型作品。

另一個值得一提的，是化學老師有坂悟志前往學生佐野響家門口，向其母親道歉的場面。有坂是原高中時代的老師，即使與原差一點就發生關係，也因為有坂突然退縮而不了了之。之後有坂到原服務的學校教書，也是這組前師生二十年來的第一次碰面。透過畫面情節，讀者可以事先掌握以下資訊：有坂並非假結婚，而是以為結婚就能成為異性戀者，最後卻以離婚告終，女兒是由妻子撫養。有坂為了讓響死心，悄悄搬到新的公寓入住。響在前一晚出現在有坂面前，接著描繪了可能是響對有坂動粗的景象。接著，響的一通電話又讓有坂衝到響家門口，但是響的母親拒絕開門，並在急忙趕去的原、空師生面前衝著有坂大罵：「變態！」由響的一句「你是不是又打老師了？」讀者可明白，有坂臉上的傷其實來自響的母親。響朝著母親大罵「去死啊！」的同

時，有坂朝響打了一巴掌，並向響的母親下跪道歉：「我這輩子再也不會和響見面了。」「我也會辭去教師的工作。」而響哭著大喊：「老師，我不要！」「為什麼要說這種話啊？你不是說過，等到我畢業了會和我交往，會喜歡上我的嗎？」「那些話都是騙人的嗎？」而原只問有坂：「不是騙人的吧？」「現在你不認真面對他的話怎麼行？」「還是說……你又要拋棄他了？」畫面是有坂淚流滿面的特寫，他緊皺眉頭，閉上眼睛說：「……我……」接下來的兩格只有話框：

我喜歡小響……

對不起，我……喜歡他。

從有坂在玄關前被響的母親逼問到結束，共花了十一頁的篇幅，電影術語稱為特寫、俯瞰客觀鏡頭、主觀鏡頭的交互使用。場面透過這些鏡頭語言的交錯，細膩描繪了每個角色感情上的細微變化。如果父母親不願意承認十九歲兒子是同志，會把責任歸咎在中年男性伴侶身上，乃是人之常情，而有坂想要早早逃出惡性循環的心情也不難理解。日本法令以二十歲為成年年齡，十九歲還算未成年，但明白自己的性取向之後，得以主導戀愛的進行，也已屬稀鬆平常。即使響與有坂分開，仍然可以結交其他同性伴侶，父母想要強加阻止兒子的感情生活的話，就只能把他關在家裡了。這

樣不僅是將響從社會中抹殺的行為，恐怕也是父母親萬不得已之策。對父母而言，即使不能馬上理解、支持，難道漸漸接受也是不切實際的方法嗎……這個場面，使得讀者也感受到一股熱度（感同身受的筆者，甚至想要直接告訴響的母親，世界上有「同志諮詢熱線」這種服務）。

雖然作者對響的父母只描寫到這裡為止，但在續集《O.B.》全二集裡則出現了有坂的女兒。

有坂與響會一起在有坂家共進晚餐，但兩人之間尚未發生性關係。決定結婚的有坂女兒希望與父親會面，結果有坂向女兒坦承出櫃，並介紹愛人響給女兒認識。有坂和女兒流淚相擁，以具有渲染力的手法，描繪了這個象徵有坂被「原諒」的場面。回家後，對於看見有坂父親一面的響，向有坂表示自己的不安：「如果我在的話，是不是要放棄很多事情？」而有坂否定這種可能：「我呀，一直在追求一些得不到的事物，是你讓我放棄這種奢望。你給了我許多不同的東西，而且是只屬於我的……所以，我的幸福就是你。」從本章節結尾響的台詞：「今天……我可以睡你這裡嗎？」和有坂的台詞：「……嗯。」則可知道，兩人也將有肉體的結合。

一名男同性戀者要在現代日本生存，不僅可能要暴露在異性戀規範社會的偏見下，也可能被迫放棄成為父母。在本系列最終話裡，草壁明白自己根本不是同志，而佐条也知道這一點，草壁卻坦誠地表示：「很可能辦不到。我總是在找出對自己最好的選擇。」如果一個人能選擇最「自然」、最直接的生存之道，便是最好的選擇。即使有別於社會的主流價值觀，也只能找到「唯獨

自己擁有的幸福」。無論是不是同性戀者，都會遇到選擇一方後可能就代表捨棄另一方的問題，

人生要面臨各種抉擇，卻是不變的事實。「同級生」系列不但描繪了同志角色間的幸福結尾，也

呈現出包括異性戀者在內、各種角色的生活方式，以及多樣化的幸福，在BL娛樂作品中添加

了現實的色彩，理所當然地是一部走在進化型最尖端的作品[72]。在此仍要重提：這部系列是三度

勇奪年度最佳BL的熱門作品。在將世俗的同性戀恐懼內化之前，手持本作品的年輕BL愛好

者又將如何將理想付諸實現，讓我們拭目以待[73]。

4 次類型的多樣性

「職業類型作品」題材的一應俱全

近年來的BL有一大特徵值得注目，就是在主類型下存在著各式各樣的次類型。

在BL期初期的一九九〇年代，以男校為主要背景的校園作品一度造成圈內轟動。小説包括賣座的《帝國的元氣美少年》[37]，由《春風中的絮語》展開的「託生君」系列，後來更改編成真人電影，也擁有相當程度的死忠支持者。而高中BL的題材至今方興未艾，以高中生為主要角色的BL漫畫至今仍然很

多，有前面第四章考察的作品，也有類似《黑毛豬與椿之戀》[38]之類的怪作，描述的是一群不良高中生，突然致力於社區掃除的故事。換言之，「學園劇」也成為BL的次類型之一。

這種現象，想必也是BL成熟後必經之變化。在一九九二年時十五歲的BL愛好者，到現在（二〇一五年）想必也已經是坐三望四的年紀。雖然讀者可以將自己的感情投射在這些高中美少年身上，但一定也想閱讀以成

人美男子為主角的故事。而如果顧及BL愛

好者不可能每天只需要「愛」與「性」就好，

便會發現近年的BL，除了專欄三提過的超

能力等幻想作品之外，還有一種叫做生活風格

幻想（lifestyle fantasy）的作品，也算是BL

魅力深化的結果。

在近年BL作品中描繪的生活風格，以

連商業片或青年漫畫也不會提到的工地作業

員（所謂「粗重系」）為主角的漫畫「花花公

子」[39] 系列，以及描述紐約街頭華青幫與不良

少年「角頭」爭雄的本格派鬥漫畫《犬之

王》[40] 為次類型中的代表，兩部作品呈現出了

次類型涵蓋的範圍之廣。礙於篇幅所限，無法

一一舉例說明，在此僅就描寫主角職業內容的

「職業類型」作品群進行分析。

當然在廣義的BL史上，不可能完全沒

有描寫成人主角經濟活動的作品，例如類型的

鼻祖《戀人們的森林》裡，義童在東京大學教

書之餘也是一個作家，保羅則在糕餅工廠負責

送貨等工作。作品中對於兩人的工作內容與職

37　《さあ元気になりなさい》，久里子姫著，出版於一九九二年至一九九七年間。

38　《イベリコ豚と恋と椿。》，SHOOWA著，二〇一二年出版。

39　「プレイボーイブルース」系列，鹿乃しうこ著，二〇〇三年出版，至今連載中。

40　《犬の王－GOD OF DOGS》石原理著，二〇〇七年出版，至今連載中。

業甘苦卻沒有進一步的描述，只當成強調「菁英知識分子」與「年輕的勞動階級」對比用的符號。在進入ＢＬ期的一九九〇年代後半，即使開始出現有職業的主角，也只有描繪出西裝畢挺的上班族交貨、社內研修會的場面等等，商品的詳情或是研修的內容仍為祕密。至於對「當紅演員與繪本作家」搭檔的描述，也只見演員在攝影棚的攝影機前演戲、作家在工作室的桌前作畫等刻板表現，而不見更進一步的描寫。我們可以說，到了這個分期，職業對於ＢＬ而言仍然只是符號。但是，近年來的「職業類型ＢＬ」則有了根本上的轉變。對工作內容的描寫詳盡到令人懷疑是否由專業人士操刀，工作與角色的造型和故事之間又宛如有機體般的關係。讀者不僅可以透過角色觀摩各

種工作的現場，更擁有各種職業生活上的類似體驗。先從結論而言，尊敬對方的事業、相信對方無可取代的存在，也就理所當然變成擁有性愛關係的愛侶……也就是以「工作與愛情一樣重要，所以我愛你」的信念作為「職業類

宮坂（左）與矢野（上與右）第一次見面的場面
出處：トウテムポール《東京心中》上集（茜新社，二〇一三年）

型ＢＬ」的骨幹。以下舉出幾範例供各位讀者參考。

漫畫「東京心中」系列[41]為極少數描繪電視節目幕後工作人員，而非攝影棚內演出者工作的作品之一。主角宮坂絢（「攻」）就任電視節目製作單位助理導播[42]的第一天，就撞見上司矢野（「受」）檢查綜藝節目道具時不慎掉進水池裡，爬起來用毛巾擦身體的場面（單行本上集第五頁）。在第十頁裡，矢野則表示外景工作量太大，他已經三天沒有洗過澡了。本作品描繪了宮坂與矢野這對戀人在工作與戀愛上的點點滴滴，而矢野的初次登場是上半身赤裸的大膽姿態，他穿著一條低腰牛仔褲，頭上戴著一條毛巾，左手臂隱藏著胸部，慵懶地回頭看著宮坂，讓宮坂當下以為自己看到裸女。但宮坂並不因為矢野長得秀氣，而將矢野當成女性追求。在職場上，矢野更是能幹多勞上司，還是同樣對於廣告、音樂影帶導演工作懷有夢想的人生前輩，才會讓宮坂如此嚮往。當然在現實中，幾乎找不到這種「興趣」與「性趣」一致的案例，「職業ＢＬ」才能發揮想像的空間。本作品裡也出現了以下的職業甘苦談：訂錯便當的人現場煮大鍋飯給拿不到便當的人吃；在拍攝連續劇的場面裡，則具體描

41 トウテムポール著，二〇一三年出版，至今連載中。

42 漫畫中文版翻譯為「副導演」，本書翻譯遵從台灣的電視製作習慣。

繪了宮坂捆訊號線、現場倒數、像大號一樣蹲在隱密處偷吃便當，卻被攝影師撞見的情節，使得「職業類型」讀者更能感受到幻想作品的「寫實性」，並且加深作品的印象。

另一部「職業類型」作品，則是描述化學藥品製造業界的「給我許可證！」系列小說[43]，劇情發生在中小藥品製造業者「喜美津化學」的工廠，任職於製造部的前原健一郎（「攻」）與品保部的阿久津弘（「受」）於公領域**當然**是無可取代的搭檔，在私領域更**自然**地成為一對，也是透過ＢＬ對「職業類型」的幻想，強力展開的故事。首先，產品被發現夾雜異物，抽絲剝繭後找到原因出在「八號槽的橡膠龜裂」……不只出現許多在工作現場才會使用到的專門術語，也描寫了主角活躍於專業

教導弟子要（左）的初助師父（右）／剛椎羅《花扇》（插圖：山田靫，成美堂出版，二〇〇四年）

的場面。面對問題，他們的解決方式是「把八號槽全部過濾過一遍，轉到七號槽」。八號槽與七號槽本來沒有連通，是一年前透過阿久津提案進行工程變更測試，並讓前原加上新的配管，才能解決這次的問題。當時阿久津即使讓一般業務中斷，也說服主管進行測試，又是前原透過長遠觀點考慮品質提升的提議。換言之，兩人本著精益求精的精神努力工作，才拯

救公司免於危機。包括筆者在內，許多讀者都對於化學藥品工廠充滿未知，閱讀時就像觀摩教學引人入勝。此外，職場糾紛與成就感在各種工作上均共通，因此許多有工作經驗的BL愛好者在看過本系列作品之後也能產生共鳴。透過工作與戀愛都有志一同的美男情侶，**切身**體驗濃密的幸福感，更能讓BL愛好者熱烈愛上這對男主角。這就是「職業類型BL」的醍醐味。

本專欄的最後，要介紹描寫落語師徒關係的小說《坐墊》與《花扇》[44]。作品裡四十來歲的師父指導二十幾歲徒弟「把跟男人做愛時

的痛苦，投影在扮演風塵女身上」的情節，更值得一提。況且，這部作品中的師徒兩人都是「受」，只有在「BL幻想」裡才會出現。但這部作品裡的對話更以零號（被插入的男同志）如何透過落語模仿風塵女，吸引愛好者的欣賞，帶給讀者更大的想像空間。而本作品不僅提及觀眾的反應，也帶到後台裡與場館主人的對話、「寄宿」在師父家裡的生活與練習場面、與針灸師父們的應酬，以及表面工夫一流的師兄與有才能師弟的比較……所以不僅是一部介紹落語家台前台後生活的「職業類型」作品，也詳細描寫這種職業的甘苦點滴。

43 「許可証をください」系列，烏城あきら著，出版於二〇〇三年至二〇〇九年間。

44 《座布団》、《花扇》，皆為剛椎羅所著，分別出版於二〇〇〇年與二〇〇四年。

※本章的幾個論點，分別於〔溝口（2010）〕與〔Mizoguchi（2010）〕首次發表。

※本章對於「襲仿」的論述與對《SEX PISTOLS》的分析，都收錄於「Mechademia in Seoul Conference」（二〇一二年十一月二十九日─十二月三日）專題研討會上，在英語部門發表的論文「羅曼史，繁殖與快感：從近幾年的少女漫畫與ＹＡＯＩ／ＢＬ作品談起」（ロマンス、生殖、そして快楽：近年の少女マンガとヤオイ／ボーイズラブ作品から）。本次發表得以順利進行，係由「二〇一二年度竹村和子女性主義基金會」贊助，在此除了感謝基金會，也要感謝共同發表者堀ひかり與Kim Hyo-Jin。

第五章

閱讀 BL／活在 BL 裡

作為女性讀者間「纏綿」園地的 BL

進化的背景

這不是「興趣」！對我來說，看漫畫已經是「活著」的同義語了！

堪稱日本最有名BL愛好者，也曾受直木獎肯定的作家三浦紫苑，曾經發表過一部關於BL的隨筆集《腐興趣～不只是興趣！》。就如同她在書中所言，BL愛好者「閱讀」BL，就是「活」在BL裡。

如同第一章所言，本書將森茉莉在一九六一年發表的小說《戀人們的森林》視為廣義BL的鼻祖，將一九九○年左右以後視為BL期，二○○○年左右以後則進入BL第二分期至今。而我們也從前面的章節裡看到了第二分期的主要特徵：進化型BL作品的大量增加。本章將詳述「進化」得以實現的各種背景因素。簡而言之，就是因為BL提供了女性讀者親密溝通的平台，甚至是一種社群。作品中的男性不只是女性愛好者心目中的「欲望對象」與「他者」，也是女性愛好者的欲望本身，更是她們的自我寫照。所以在BL社群裡的溝通也可稱為女性愛好者腦內的性愛，在這種層次上，BL就是一種「虛擬女同志」的空間，更能讓BL進化。而這也

就是本書的主張。

BL愛好者的社群意識

商業BL出版是一種讓數百名女性能透過創作、編輯等形式，達到經濟自立目的的產業，在此意義上，BL屬於公眾的表象。但消費者（讀者）和生產者（創作者）同為女性，所以兩造間具有極為私密的心理關係。[74]

筆者要以自身與以前職場同事A（以下簡稱A）因BL而「重逢」的經驗，說明BL愛好者間的社群意識。A在榎田尤利處女作「魚住君」系列最後一卷《無盡的天空》的後記裡讀到一段感謝筆者的話：「（前略）在性取向問題上，要感謝庶民文化派女同志行動家，同時也是我的好朋友溝口彰子小姐，（中略）提供寶貴的意見。[75]」於是她寫了一封電子郵件給作者榎田，不但說明在哪裡工作，還特地告訴作者「莫非妳提到的『溝口彰子』就是我同事……」榎田收信後也與筆者聯絡，才回信給A，而後筆者和A才都「發現」彼此是BL愛好者。A的心理模式與許多BL社群的圈內人相近，對於可能是圈外人的對象則極有可能抱著相當的警戒心。對A而言，職場裡的「溝口」在與榎田提到的「溝口」重疊之前，很可能是一個圈外人，與其在職場向

筆者確認，不如透過電子郵件詢問素昧平生的作者更安全無風險，也是相當自然的行動。

而這種社群意識，也隨著包括 Comic Market 在內的各種同人誌展售會之舉行日益強固。眾所周知，同人誌展售會不論專業與業餘，所有的出展單位都得以在平等原則下參展。即使是熱門的創作者，也必須在租來的攤位銷售自己的作品。當同一攤位有三人顧攤，參觀者往往難以分辨誰是作者？誰是助手？誰又是來幫忙擺攤的朋友？這時候只能開口問：「我想找○○老師……」而對方不是回答：「我就是。」就是回答：「○○老師剛好不在，大概一小時後才會回來。」不然就是：「○○老師今天不會來。」但是如果參觀者沒有勇氣提問，就只好猜測作者是其中一人，拿錢買了本子後迅速從人群中消失。但是這種「不知道是哪一個」的思考，卻會變成「不管是自己還是作者，都屬於這個圈圈」的歸屬心理，甚至可以適用於素未謀面的創作者[76]。

當我們再回到先前 A 的例子來看，事實上，同一篇後記又使得另一位以前的同事 B 和筆者聯絡。十年沒有聯絡的同事，突然因為自己喜歡的 BL 小說家榎田尤利感謝筆者而特別跟筆者聯絡，對 B 而言，筆者會被榎田提及是一件大事。但是與 A 不同的是，B 直接從網路搜尋「溝口彰子」，並且確認就是過去曾經一起工作過的筆者，才直接跟筆者聯絡。雖然 B 有很長的 BL 經歷，最近卻因為自己創業，每天只能趁著通勤的時間偷看幾頁，還得用書店的紙書套包著不讓人看到。透過與 B 的郵件，筆者得知 B 除了透過網路書店訂購心愛作家的新作，似乎也常常透過書

單行本的短評

透過同人誌展售會「場域」的共有而培養出來的社群意識，在進入商業BL出版後，則透過單行本外封面折頁的短評（作者近況）與後記表現。當BL讀者一拿到最新的漫畫或附圖小說單行本，第一眼一定會看封面的兩男插圖（很少有單人的情形）。其次就是打開封面，看作者

評部落格的介紹，挑戰不同BL小說家的作品。雖然知道喜歡的作家會參加專題展售會，但自己實在太忙無法分身，也沒有到需要郵購同人誌的地步。從她直接提到經常造訪書評網站的站長或是作者姓名，並加上「太太」[1]以表親近來看，雖然她對於其他BL愛好者有親近感，卻可能沒有直接與喜愛專業作家直接聯絡的社群意識。事實上幾乎沒有什麼BL愛好者一個人悶著讀BL，即使她們不去展售會，許多人仍會在平時就透過網路與同好者交流。所以這種社群感也會延伸到職業作家，甚至適用於商業BL出版上。

1　原文為日文不分性別的「さん」（日文獨有的尊稱；翻譯成其他語文時，才依照性別稱為先生、女士、小姐……），根據譯者在社群網站上的觀察，中文的BL愛好圈習慣使用「大大」、「太太」互相稱呼。

的短評，而短評的左側扉頁，就是象徵作品精神的彩色插圖。換言之，讀者在看過封面上的標題字與書腰文案後，接下來看的文字訊息就會是作者的短評，也是作者在作品開始前對讀者的問候。在作者的生日、血型、星座底下，往往會有一小段話，這段話與其稱為專業作者對讀者的問候，有更多時候是飲食控制、美食、購物、洗衣等日常瑣事，幾乎都是女性間常見的閒聊話題。

例如由高井戶明美編繪，以水作為故事與視覺主題，描寫高中男生間戀情的漫畫《對戀愛的天神說吧》[2]單行本，在封面就以藍色為基調畫出兩個俊美的高中男生，扉頁則是披著長髮的「受」全身淋濕的齊胸畫面。而作者高井戶明美的短評就夾在封面與扉頁之間。極端簡略的自畫像旁，手寫了兩行字「每年夏天都會想到——」，在作者的英文名、日文名之下，則有四行短評：「今年也一樣，來不及變瘦就得迎接夏天了。每年都說一樣的話，真苦惱！」

至於英田沙希的小說《誘惑的枷鎖2致命的枷鎖》[3]，則是描寫聯邦調查局（FBI）的搜查官與中情局（CIA）探員共同臥底的硬派故事。翻開由高階佑繪製的兩個美男子封面，在右側則出現了文字作者英田的短評：

我竟然不小心買了那種會讓贅肉震動的電動按摩帶。

半夜的購物頻道真可怕⋯⋯

第二集：

也有一些作者在短評中以敘事者的身分發言，例如今市子的漫畫《B級美食俱樂部》單行本

食，就是炒麵麵包。

這部充滿無力感的蠢蛋小倆口系列作品，不知不覺也進入第二冊了。令我欲罷不能的美

每年夏天都會想到~

AKEMI◆TAKAIDO

高井戶明美

PROFILE

今年也一樣，來不及變瘦
就得迎接夏天了。
每年都説一樣的話，
真苦惱！

高井戶明美《對戀愛的天神說吧》（芳文社，二〇〇七年）封面（上）與封面摺頁的短評（下）

3 《DEADHEAT》，二〇〇七年出版。

2 《恋愛の神様に言え》，二〇〇七年出版。

作者將自己創作的熱戀情侶比喻成第三者眼中幹盡蠢事的「蠢蛋小倆口」，也向讀者自嘲地坦承，故事的展開充滿無力感。而作者之所以提出自己喜歡炒麵麵包，是因為主角兩人偏好咖哩麵包與奶油麵包。同時炒麵麵包也屬於「B級美食」，所以從第一集便熟悉主角特質的讀者，也可能自然而然地接受作者的看法。

松岡夏樹的小說《七海情蹤》第二十集，也將作者近況與角色相較：

我最近右手骨折了。請各位讀者注意安全。即使肋骨斷掉也禁得起刑求的傑佛瑞，真是了不起。

英田沙希《誘惑的枷鎖2致命的枷鎖》封面
（插畫：高階佑，德間書店，二〇〇七年）
兩者都是與故事無關的雜談

在這部描寫跟外派父親一起去英國的日本少年海斗，穿梭時空進入十六世紀大航海時代的英格蘭，一面在歷史的洪流中載浮載沉，一面與海盜船船長傑弗瑞墜入情網的壯大故事裡，第二十

集正好是傑佛瑞被政敵關進黑牢，從刑求中被釋放的時候。肋骨正是在刑求時斷掉的。作者在這時與自創角色共同生存的情感，當然也與讀者共有。讀者愛著作者松岡夏輝筆下角色的同時，也感謝她的安排，透過傑弗瑞愛上松岡，並為她的骨折擔心與祈福。

漫畫家山根綾乃出道作《擁抱熱情之夜》[4] 單行本的短評如下：

> 我大概喜歡活潑而淘氣的受角色吧？攻的話，無論是帥氣或笨拙都可以。我喜歡的事物：漫畫、電玩、炸雞塊、乳酪等等。

以《擁抱熱情之夜》開始的「探索者」系列裡，「受」方男主角便有著活潑淘氣的性格，而「攻」也英俊挺拔。作者的短評既是以作者身分描述角色性格如何塑造，也是以BL愛好者身分，向同為愛好者與女性友人的讀者交心，表白自己喜愛的食物與興趣的訊息。

當故事的內容較為深層，作者的短評有時也會與故事產生極大落差。如木原音瀨的小說《WELL》，原來是描述地表突然變成一片白沙世界，僅存的人類在地下生存，並且形成各種

4 《ファインダーの標的》，二〇〇二年出版。

恩怨情仇的科幻驚悚劇，作者木原在封面與扉頁間的短評，卻如此寫道：

這時我的心裡很複雜。

因為我知道牛仔褲會掉色，從以前就一直用冷洗精洗，如果怕麻煩而用普通洗衣精洗，就會整個洗得白白亮亮。當我跟媽媽提到這件事，她就回答：「沒關係，我再幫妳染回去。」

在閱讀ＢＬ空想故事前，讀者可以事先確認，作者也是為了牛仔褲顏色傷透腦筋的平凡女性。讀者會一面想像，這些故事就是「木原小姐」寫的，一面往下翻閱。即使未曾與作者見面，也可能產生類似在展售會目睹作者本人，或是與同好暢談的感覺，而得以與「木原小姐」產生親近感。所以透過各種設定讓美男子交纏的故事，同時也使得女性讀者產生了對於ＢＬ社群的歸屬感。

【後記】

ＢＬ單行本除了前述的短評，在後面通常還附上作者後記。後記的篇幅通常在二至四頁之

間，內容也比短評豐富許多（有的作者甚至會在本體的書皮、扉頁前的空白頁全都放滿圖文）。除了「感謝各位讀者的閱讀」、「希望下次還有機會再見面」等給讀者的訊息，以及對編輯、助手、朋友、家人等人的謝意以外，還有以下兩種BL特有的要素。一是創作花絮，即幕後創作者現身說明故事與角色如何產生。再來是創作閒話，也就是作者透過寫作過程，回顧自己喜歡的情節、角色設定、搭檔與床戲等等，並向讀者報告自我探索的新發現。

而BL作者在專職創作的同時，也以一個愛好者的身分探索男男羅曼史框架下可得的快感，就如同一場又一場的探索之旅。作者在自我探索過程中的發現，也不會窩在心底不說，而寫在後記裡與同為愛好者的讀者共享。

來吃我 ♥

透過這本書，我發現……
作品裡的角色都是誘受。
（而所有誘受都沒有自知之明）
我自己都沒有發現……（汗）

還有，受的姓氏都很普通，
攻則花了些工夫去想。
如果有人發現到的話，
沒錯，是我的喜好。
啊！而且幾乎都只有姓氏而已，
有名字的角色只有仁村而已吧！

出自《明日再會》的後記（Libre出版，二〇〇六年）。

漫畫家町屋はとこ的出道作《明日再會》單行本的後記，除了對於編輯與讀者的謝詞，與第一次出書的感動心情以外，還寫了以下的文字：

透過這本書，我發現⋯⋯
作品裡的角色都是誘受[5]。
（而所有誘受都沒有自知之明）
我自己都沒有發現⋯⋯（汗）

文字左側則畫了三個可愛版的「受」主角，三人都漲紅著臉，一邊脫著上衣，一邊向讀者說：「來吃我我♡」不論何種虛構作品，出場角色當然容易反映出作者的「偏好（喜歡的BL屬性）」。在BL類型下，作品反映的不僅是作者既有的「偏好（喜歡的BL屬性）」，透過創作，作者也將自己的發現新與讀者分享，是類型當中一個重要的部分。新近創作者將「發現」與「報告、共有」的持續視為理所當然，而資歷較長的BL創作者，因為早已明白自己的「偏好（喜歡的BL屬性）」不出幾種模式，但仍然重視透過後記與讀者共享的機會。例如一九九七年推出第一本單行本的漫畫家依田沙江美，在二〇〇四年發行的《光輝之藍》單行本第一集的後記

……花一本的篇幅鋪陳接吻……

而且又是一本，

對那些難接受呆受的讀者來說，像地獄一樣痛苦的作品……

我在這部漫畫以前，都不知道自己原來是喜歡呆受屬性的人

當我開始畫七海之後，就不斷對自己有新的發現。

文中所謂「呆受」，就如同字面意思，指的是那些「蠢蠢呆呆」的「受」方角色。但年紀二十出頭的「七海」並非「呆呆」的大人，而是擁有幼兒心智與高度數學天分的優秀電工，而且長得不輸給偶像小生。作者依田創造出這麼複雜的「呆受」，又能讓他在作品中表現搶眼，而依田透過創作行為，又在一個前所未有的領域，發現了「自己」的新面貌。如同前述町田稱之為「嗜好」的愛好，依田則是「（喜歡呆受的）屬性」。換言之，作者發現的並非自己喜歡上七海身上

5 主動勾引攻方的「受」角色。

裡，就曾經這樣表示：

的「呆受」，而是「自己過去未曾發現擁有喜歡『呆受』的資質，而發現之後，一生都要喜歡『呆受』」。當然，作者並未將這種發現的喜悅限定讓少數朋友知道，而更透過單行本的後記向讀者報告與共享。所以在讀完本篇後又看到作者後記的讀者，也有一種見證町田、依田發現自己「偏好（喜歡的BL屬性）」當下瞬間的錯覺。當讀者也有同感時，則將對作者有更強的認同。

所以透過接納男性角色間的愛情故事，女性讀者便能在BL社群與女性創作者交流，越是重度愛好者，就擁有越廣的交流對象，以及越高的交流頻率。

在商業BL誕生的一九九〇年代初期開始出現的作者短評，一度具有更委婉的內容。九〇年代中期，也就是「Boys' Love」一詞開始出現，並且與之前的「JUNE」或「耽美」產生固定區隔之後，短評與後記才變成女性閒聊風格的短文[77]。當然，當時同好圈會固定閱讀幾家出版社的發行物，所以稱之為BL業界整體的「意志」，應該也不為過。

雖然最近開始出現作品不附短評的小型出版社，但幾乎每一本BL都有後記。而近年來除了作者部落格以外，也有更多的BL創作者定期在推特上發布生活動態，所以愛好BL的讀者除了在單行本的短評、後記以外，還有機會在網路上直接閱讀職業創作者的訊息。當我們重新思考從過去一直支持BL進化至今的社群意識的重要性，將會發現到，一本單行本裡除了本文以外，以活字印刷的短評與後記，也占有相當大的分量。

偏好・取向

而在BL社群裡，「偏好」一詞具有特殊的用法。當BL愛好者提及「偏好」兩字，每一個愛好者的心中都有例如「呆受」、「誘受」之類的長期愛好。而這種「口味」無法讓愛好者以自由意志選擇，而是（潛意識中）自己與生俱來的「屬性」。換言之，BL愛好者所謂的「偏好」，接近於「性取向（sexual orientation）」裡的「取向」。以同性戀者為例，他（她）們首先明白自己只愛同性，也進一步分析自己喜歡哪一種類型的同性。BL愛好者則是知道自己愛男性與男性的戀愛故事，接著找出自己喜歡的分類，如果是前面町屋的場合，就以「誘受」定義自己的BL取向。當然，一個BL愛好者也不可能只傾向一種作品設定，例如一個「誘受」取向的人，同時也可能喜歡從不主動勾引的「受」角色、充滿活力的「淘氣受」與「呆受」……而呈現出好幾種取向，這種情形在BL圈內並不稀奇。在這層意義上，BL的取向與同性戀或異性戀（或是雙性戀？無性戀？）只有一種選擇的情形不同，即使BL愛好者具有好幾種取向，也會呈現一個最主要者。而這種主要取向的不可駕馭性，也是圈內眾所周知的事實。

而BL愛好者接近「性取向」的「偏好」觀，又與性別研究的一般論點呈現出有趣的平行世界。BL愛好者將圈外的非BL全部稱為「一般人」，認定他們是「普通」的，並將自己人列入

「異常」的一群。自認「異常」的理由主要有以下兩點：第一，在阻止女性以性主體身分行動的社會裡，同時成為色情圖文的生產者與讀者之「異常」。第二，身為女性，卻瘋狂渴望男男戀愛故事的「異常（abnormal）」。即使許多BL愛好者，在現實生活裡扮演著異性戀女性的角色，卻因為這兩種因素將自己列入「性少數（sexual minority）」的族群之一（本書第一章曾經提過，BL愛好者很早就以「腐女子」自稱，也包括一般對「腐」的負面意義，可能就是出自這種少數意識）。此外，在異性戀規範的社會中，當一個主體發現自己並非符合異性戀社會規範的異性戀者時，會自我分析、發現並且表明自己究竟是什麼；而在BL的場合，當BL愛好者發現自己並不屬於社會上規範BL的群體，便會從BL喜好這種「異常」的「偏好／取向」裡找出自己「屬於哪一種BL愛好者」，進一步分析、發現，並且向朋友表明——也就是一種「出櫃」。BL愛好者之間在為自己的「異常」感到羞恥的同時，也為自己的「特別」而驕傲，所以更將「普通」、「平庸」的「一般人」排除在圈外。從這層意義而言，BL可以稱得上是**BL愛好者的性取向**[78]。

互相詳盡揭開性偏好／取向祕密的好朋友：與男同志之間的相似點

曾在《JUNE》雜誌上介紹英美男同性戀文學的譯者柿沼瑛子小姐曾經告訴筆者，許多

BL愛好者都能具體描述自己喜歡的角色特性，這點和男同志族群是相同的。這段對話是一九九九年八月的事情了，當時筆者已經以女同志身分，與各路男同志朋友相處超過十年。當時的男同志會依照胸毛有無或是肌肉多寡（強壯結實的大肌肉或緊實的身體）等細節，決定自己喜歡的對象特性，並且進一步明確地表明自己與喜歡的類型上床時，會扮演哪一種角色，令筆者吃驚不已。為了能與他們建立有效對話，筆者甚至也曾下過工夫，讓自己能具體描述喜歡的女生有什麼特質，而不是只有「興趣相投」或「人很好」之類浮泛的形容而已。那段努力尋找修詞的往事，如今記憶猶新。而當時在 Comic Market 會場朋友攤位旁，柿沼提供的這項說明也帶給筆者極深的印象。當時筆者開始接觸 BL、從事研究還不到一年，後來透過研究，更能理解柿沼看法的精準。

相較於想與喜歡類型上床的男同性戀者，愛好 BL 的女性所喜歡的角色都只是投影在圖像與文字上的幻想表象。當我們再問：在選定類型的時候，男同性戀者是否也會摻雜幻想？答案是：沒有。以筆者的經驗，幾乎沒有見過任何一個堅持只與理想男性上床的男同志。大部分人在現實中選擇性伴侶時，都會帶著妥協與轉圜的餘地。而在談到喜歡的類型與自己的性欲時，他們又能侃侃而談。換言之，說明理想伴侶比起現實中的性愛更能定義自己的性取向——因為「同性戀者」的標籤僅能說明這些人只跟同性上床。而筆者的男同志朋友願意對與他們距離最遠的女同

志，也就是筆者，熱情地討論自己喜歡的理想男性，也詢問筆者喜歡的女性類型，則讓筆者深感佩服。喜好類型的相互表明，正是性主體的相互自我介紹。

經過交談之後，也可知道那些帥氣、俊俏的同性，每一個都充滿魅力。至於最有魅力的，還是那些自稱在圈外沒什麼魅力的人（而男同志心目中的「美男子」，往往比女生會說「好帥」的男性更加陽剛，長相像小狗或小猴子、樸素中又更添男子氣概的「小狗型」又比「王子型」更受歡迎。話又說回來，徹底覺得時下當紅的帥哥演員「完全不帥」的人也是少之又少）。在異性戀規範下被打入「變態」少數的同性戀者，如果在討論喜歡同性類型的時候，能超出一般「年輕貌美」之類的標準審美觀，而進一步探求自己的欲望，並且由選擇結果脫離規範的宰制，則筆者認為是一件再好不過的事。而筆者自己在「美女不如可愛的女孩」、「巨乳不如貧乳」等條件以外，還試著對自己「為什麼喜歡這樣的女生？」進行分析，最後總是無功而返（光是「喜歡女生」這點，筆者就像許多異性戀男性一樣。當男同志朋友問我「妳喜歡巨乳吧？」我便想要說明自己並不是巨乳愛好者，但每次都碰壁）。正因為討論性取向上的欲望會牽涉到潛意識的層面，所以自己當然會「不知道」。而筆者也必須透過眼前那些不來電的男同志朋友，才會明白自己不是「巨乳控」，甚至也能調侃對方的喜好「很笨」，在過程中可以完全沒有性的實踐。然而透過這種詳細的性「取向／偏好」訊息交換，卻能使我們成為更親近的朋友。

比起女同志與男同志間的友情，BL愛好者的關係從基本上更重視性

BL愛好者帶著驕傲與自卑，將自己區隔於「一般人」之外，向圈內人表明自己的BL性取向，並且進一步探究自己的「偏好／取向」，這點與同志類似。探究自己在性方面的偏好、只差沒有問及對方實際的性愛生活，則類似前述女同志與男同志互問喜好的情形。然而BL愛好者間的溝通，比起女同志與男同志間交換喜好對象，具有更強的性意涵。因為女同志與男同志之間沒有性方面的供需關係，只是為了增進友誼而談性。BL愛好者則需要同伴，才能滿足腦內的性渴求。

經營女性情趣用品專賣店，並在十二年間銷售三萬組跳蛋和按摩棒的北原實里曾經表示，她將「許多使用按摩棒的女性」稱為「體育生系」，她們「不需要妄想，要的也只是開關而已」、「自慰的時候，配菜[6]不如電池重要」。而那些「享受妄想」（包括BL在內）的女性，則被區分為「文藝系女子」（北原（2008）：56-57）。在創作與提供妄想題材上，BL社群又屬於同好共同提供、共同擁有的形態。所以如果依照北原的脈絡加以補足，BL需要的其實不是電池，而是彼此。

[6] 在此指的是自慰時看的書刊，影片。

虛擬性愛

　　曾經對ＭＵＤ[7]上的網路性愛進行大規模調查的雪莉・托爾可（Sherry Turkle），在研究中引用一個十六歲高中男生的說法[79]：

　　網路性愛就是幻想。我在ＭＵＤ上的愛人，拒絕在現實世界跟我見面。《花花公子》只是幻想，但ＭＵＤ有具體的對象。所以我不覺得ＭＵＤ是自慰。最後當然還是難免用自己的手解決，但是網路性愛必須要在對象對我也有幻想的時候，才有發生的可能。所以我現在覺得，幻想不是我自己一個人在房間裡製造出來的，更是兩個人之間性愛的一部分。

〔Turkle（1995）：21〕

　　社群成員間性幻想的交換行為本身，以其他人際性交涉的過程的一部分而言，ＢＬ社群內的交流比較類似ＭＵＤ。若說上面的例子裡，高中男生透過ＭＵＤ進行「虛擬性愛」的話，ＢＬ愛好者也在透過ＢＬ進行「虛擬性愛」。然而，ＢＬ社群裡的網愛不同於ＭＵＤ裡的一對一，是具有濫交性質的。ＢＬ「戀人們」常常在現實之中見面，ＭＵＤ的戀人們卻不會在現實之中見面，更因匿名性質，而能自由奔放地在虛擬空間裡翻雲覆雨。ＢＬ愛好者則出現相反的情形。她

們在現實世界裡都是「大同小異的女性」，卻又因為「在性取向上都具有 BL 這種少數特質」，而能放心與對方進行「虛擬性愛」。

大部分的 BL 愛好者都是異性戀女性。當然在現實世界裡，不會稱呼那些異性戀女性為「男同志」，一來不正確，二來她們也不認為自己是「男同志」。如果這些女性的性幻想全被 BL 的男男表象占據，她們還能算是百分之百的異性戀者嗎？一位三十餘歲的已婚女性友人曾經 BL 表示：「雖然現在已經不會了，不過幾年前有一陣子，曾經無法以男女關係和丈夫做愛，只能用 BL 想像，才能順利做愛。」假裝自己是男人並被男人插入的幻想，能讓這對夫妻間的性行為稱得上是百分之百的異性戀嗎？

如果將性行為定義成身體的行為，當然沒有異議。但是一個人的性取向，與幻想完全無關。一般將身體實際產生的行為稱為性行為，卻不會將腦內的妄想當成性行為。然而，我們同時也明白人類的性行為是與頭腦（妄想）有深厚的關聯。那麼在現實世界裡，與實際發生的性行為同時發生的妄想、自慰發生的妄想，以及不伴隨行為的純粹妄想，對於妄想本體都是重要的行為。所以

7　Multi-User Dungeon／Dimension／Domain：一九七〇年代末出現於學網，並盛行於歐美的多人線上遊戲，介面以文字為主。

妄想的交換，便能稱得上是虛擬的性愛。

不需要性詞彙的性行為

　　ＢＬ愛好者透過ＢＬ這種性取向交換性的幻想。然而女性又如何得以在視女性主導的性為禁忌的社會中，交換這種性的幻想呢？

　　這是由於在愛好ＢＬ的女性腦中，她們就只是在討論喜歡作品的感想時，而非自己性方面的欲望。更何況，愛好者之間可以透過同一作品為進行討論，甚至於不需要使用性方面的語彙。例如她們在討論山根綾乃的《擁抱熱情之夜》時，就常常出現類似的對話：「隔天早

前晚的床戲（右）與隔天早上「受」朝氣十足奔跑的畫面（左）。
出處：山根綾乃《擁抱熱情之夜》（Biblos，二〇〇二年）

上『受』充滿活力奔跑的那個特寫！」「『淘氣受』好棒喔！」這樣的對話主要是針對本書其中一話〈FIXER〉的最後一頁，「受」角色奔跑遠去的上半身畫面。但是在討論者的腦中，便已經確切地回想起前一頁才展開的激烈性愛場面，大家都以「共同體驗」為前提擁有相同的默契。前面床戲場面帶來的快感透過隔天早上「受」充滿活力奔跑的描寫，為讀者帶來更加鮮活的印象。所以「充滿活力奔跑好棒喔！」這樣的評語，概括的是前後一連串的快感。

「她的陰莖」

大部分的BL愛好者並不直接使用與性有關的詞彙，但是其中當然還是存在著例外。尤其是當交情夠好的愛好者在簡訊或BBS站等平台隔空討論的時候，更常常使用「小肉棒（チン棒）」或是「心之屌（こころのチンコ）」[8]等用語。較之於「陰莖」、「老二」，「肉棒」毋寧是更不堪入耳的用法。但在BL的話題中，「小肉棒」比「老二」更能傳達可愛的感覺，甚至像是女性可

8 此處將原文直譯，中文BL愛好圈則多以「幻肢」表示。

以握在手上自由運用的工具。在漫畫《成人時間》⁹的書腰上，三浦紫苑在推薦文中便這樣寫：

如果我有了小肉棒，一定會高興得到處揮舞！如果真的有ＢＬ之神，我一定會全裸為他跳舞謝恩！語シスコ的漫畫裡，有我追求的一切。看呀！暴走的幽默感、飛散的ＢＬ汁、激昂澎湃的感情，都在書中閃閃發光！

由「一般人」看來，這篇推薦文說不定只能讓他們想像雌雄同體者賣力扭腰的樣子，但是我聯想到的，卻是女孩揮動著手上的「小肉棒」相互嬉戲的場面，而且會這麼想的不只我一人。同單行本書腰上，由作者語シスコ繪製的假廣告「光棒」就是一個例子。這種假商品明顯就是在惡搞《星際大戰》的光劍，既是「能發出強光，刺激度滿點的按摩棒」，還有以

語シスコ《大人的時間》書腰（Magazine Magazine，二〇〇六年）

下功能：按下電源開關，還能變成一把迷你光劍！這樣的商品卻搭配「安納金・二十二歲」兩手握持的姿勢，並且仔細描繪了有點可怕卻又很可愛的局部圖樣。主要是易於手持的商品。

至於「心之屌」指的並非「內心有根陰莖」還是「心之屌」、「心中長了陰莖」之意。這個用語強烈指涉在每一個愛好BL的女性心中都裝備了「陰莖」。當然，也無法否定BL以外的社群分不清楚「內心的陰莖」與「心中長了陰莖」之間差別的可能性。不過，大部分BL愛好者即使在有意無意之間會使用「我心中的棒棒已經……」之類的描述，也不至於說「在我的心中長著一根陰莖」之類的話。

當充滿刺激的BL表象出現在面前，BL愛好者甩著「小肉棒」的同時，「心之屌」也跟著勃起。BL漫畫中男性角色出現的陰莖與BL讀者心中的陰莖重疊，產生共振並一柱擎天。會勃起、射精的「**陰莖**」本來源自生理男性的身體，在BL愛好者的心中卻早已變成雜交用的虛擬器官，也就是「她的陰莖（her penis）」。

9 《大人の時間》，語シスコ著，二〇〇六年。

自然而然的「他＝（身為女性的）我」意識

　　BL男性角色的陽具在意義上已經脫離了現實男性的生殖器官，成為女性愛好者間共通的虛擬器官，而大部分BL愛好者平常恐怕不會特別在意。對於筆者這種十幾年來不斷探討廣義BL，以及女性性取向的研究者而言，則可以不斷找出研究動機。動機之一就出自跨領域漫畫家吉永史，她與七位女性對談集結而成的《吉永史對談集・兩人之間的悄悄話》[10]。當筆者將這本對談集介紹給朋友的時候，曾經發生過這樣的故事：

　　在美國教導日本電影與日本視覺文化的朋友，在短暫回日本的期間跟筆者閒聊，她「最近開始看萩尾望都等『二十四年組』的作品，也受到吉永史《大奧》的感動，希

吉永史《吉永史對談集・兩人之間的悄悄話》封面
（太田出版，二〇〇八年）

望找得到英文版，這樣就可以拿到課堂使用」。筆者便熱心回答：「那最好也看看這本，吉永史在這本書裡跟女性漫畫家和作家對談，雖然不是硬邦邦的理論書，卻包含了很多女性主義觀點的話題討論。」而對方卻反問：「封面明明有兩個男人，也算是女性主義的對談集嗎？」

其實筆者也頭一次發現這件事，但一本常常提到女性主義的對談集封面卻畫了兩個男人，在**一般**讀者看來確實有點莫名其妙。對於已經看過幾部萩尾望都「美少年漫畫」作品，也接觸幾本BL的這位朋友而言，中性的美少年她或許可以接受，但是一本女性對談集，卻用了兩個看似三十至四十幾歲的大叔當封面，多少覺得有點不自然[80]。

朋友反問筆者怎麼看，筆者的反應：「這本對談集的封面，與其用虛構角色，用年紀看起來比較大的普通男人為吉永與對談者代言，更能直接表現這本書的想法。」以男性角色當成女性對談者的「代言人」，在BL圈裡已是理所當然的事，甚至從「圈外人」看來也不需要過於驚訝。

筆者後來問了幾個愛好BL的朋友，得到的反應都一樣。沒錯，男性角色對於BL愛好者而言，不是「他者」，而是相當自然的「自我」。

10 《よしながふみ対談集 あのひととここだけのおしゃべり》，吉永史著，二〇〇七年出版。

她的菲勒斯

剛才提到ＢＬ愛好者之間透過對角色的自我投射，以「她的陰莖」進行「虛擬男同志性愛」。而在「虛擬性愛」以外，還有一種叫做「她的菲勒斯」（Phallus）的次元。在這個次元裡，主宰作品包括性場面在內整體世界觀的創造者與讀者，他們的「小肉棒」與「心之屌」能夠得到共鳴。

根據法國精神分析學者尚・拉普朗許（Jean Laplanche）與尚—貝特杭・彭達里斯（Jean-Bertrand Pontalis）的看法，奧地利心理學家佛洛伊德於二十世紀初提出的精神分析用語「菲勒斯」，在一九六七年當時的精神分析學領域上解釋生理（解剖學意義上）的陰莖時，象徵的是「主體內部或主體間進行知性對話時」的陰莖〔Laplapche & Pontalis（1967）：322〕。雖然菲

在「受」睡著時為他剃毛的「攻」
出處：語シスコ《成人時間》（Magazine Magazine，二〇〇六年）

勒斯一詞源自於男性性器官，同時也是能動行為能力，也就是欲望的表現力及迴路的象徵符號[81]。

以下舉例簡單說明「她的陰莖」次元與她的菲勒斯次元有何不同。收錄在《成人時間》單行本裡的另一篇短篇漫畫〈噪音的純真〉（轟音イノセント），讓讀者透過「她的陰莖」充分感受故事中的性愛場面：角色的暢快表情、呻吟聲、「好舒服」、「好大」、「好爽」等台詞、「噗啾」、「滋滋滋」等擬聲語、汗水、看得出肛交姿勢的全身畫面等要素。然而這篇短篇提供的快感不僅如此，「攻」方有剃陰毛的怪癖，而作品中也有各種與性愛無關的意外發展……不對，即使列出了的標題和作品中的要素，反而無法傳達，本作的不按牌理出牌、幽默與嚴肅間的切換、劇情展開等從魄力而生的獨特**世界觀直接地**帶給讀者絕大快感。在此只能依照故事進行逐一解說，如果讀者不介意，就請繼續看下去。「攻」每天都將自己的陰毛剃得一乾二淨，而「受」也常常在睡著的時候順便被剃個精光。當讀者以為「受」會欣然接受，故事以喜劇收場的時候，作者又反將讀者一軍：「受」在自己的裸體上擺了幾片橘子，把自己變成一盤「男體壽司」，又讓「攻」躺在他的大腿上，好撥開「攻」的頭髮，挑起一片一片的頭皮屑：「頭髮太油也不行，我只喜歡找剛洗好頭吹乾頭髮，乾乾硬硬的頭皮屑。」並且要求「攻」以後應該改用容易生頭皮屑的洗髮精洗頭。讀者看了只能感嘆「語老師，妳真妙！原來妳不是剃毛狂，是頭皮

提到陰毛會妨礙口交，因此不是留或不留的問題。「受」每次被剃光，都會罵「攻」是「變態」，但是「攻」

屑狂呀！真有妳的！」並揮舞「心之屌」。然而她們共鳴的對象，並不是男性角色的陽具，而是作者「想到就畫畫看」的「小肉棒」，也就是作者語シスコ行為能力的象徵：菲勒斯。

「虛擬女同志」

而在菲勒斯次元交換快樂的女性BL愛好者，也可稱為「虛擬女同志」（virtual lesbian）。

在「虛擬男同志」脈絡下的「虛擬」，是那些沒有陰莖的女性BL愛好者**假託**BL角色性器做愛的「虛擬」，但是「虛擬女同志」的「虛擬」，比較接近前面托爾可提及的美國高中男生。雖然可以透過自己的身體從事異性間性愛，卻也能在網路性愛的次元享受「虛擬異性戀」（virtual heterosexual）。同理，愛好BL的女性之間雖然沒有肌膚、黏膜間的同性間性愛，卻能在另一次元，也就是欲望迴路（菲勒斯）裡，透過BL表現物建立的虛擬空間達到靈魂的交媾，這就是「虛擬女同志」象徵的意義[82]。

只要是資深的BL愛好者，就會明白筆者看到前述語シスコ作品時的感覺：只要看到職業創作者的商業BL出版品，就像與這些女性創作者的菲勒斯在不同時間點上**纏綿**。更接近十六歲高中男生透過鍵盤輸入文字、共同創作色情故事，直接在網上和「女性」進行色情對話的「虛

擬異性戀」狀態，則是ＢＬ愛好者間在網路上討論角色的行為。在對話的過程中，ＢＬ愛好者會討論ＢＬ男性角色的長相、性格與床戲等話題，對話產生的快感則在於對方如何回應自己逐字輸入的看法。一方以文字表達腦內快感迴路與皺褶的層層疊疊，另一方再透過自己的快感迴路判斷，並且回應自己的看法，達到一種腦內纏綿的共鳴感。在這個次元裡的性愛快感，也就是「虛擬女同志」的喜悅。

就如同現實中的情侶會交換接吻、愛撫或體液，「虛擬女同志」則交換文字。ＢＬ愛好者間的「虛擬女同志」性愛，就是以文字為基礎（text-based）的性愛。無論是馬上答覆，還是隔一段時間；不管認真回應對方的看法，還是一面認同對方看法，順便「歪樓」用別的話題回應，或者以其他妄想回應妄想的小故事，會畫畫的人甚至可用插圖互相**纏綿**。

專業ＢＬ追求的「濫交體質」

在ＢＬ圈裡，讀者欣賞創作者製作的男男戀愛故事，創作者也能以同好身分讓自己的「小肉棒」得到共鳴，達到雙重的快感。前面已經說到，女性愛好者的腦內「小肉棒」具有與男主角「陰莖」相同的功能，更能同時活在故事的次元裡，以及欲望的彼端……她們（自我的）的菲勒斯次元。

而作家又能以愛好者的身分，呼應讀者對她一手創造的性取向化身（兼具「陰莖」與菲勒斯兩種次元，以下皆同），並得到更大的共鳴，也需要具有以讀者的身分對其他作者作品（表現出的性取向）產生共鳴的體質。與其迎合消費者需求提供商品，BL更屬於一種由創作者與愛好者共同參加腦內纏綿的類型。資深漫畫家小鷹和麻在與吉永史的對談中，便表示一個BL編輯需要以下的資質：

一個BL編輯，似乎需要比普通編輯更接近讀者的立場。我想，這也是BL這種類型能發展成現在這樣貌的原因。普通雜誌說不定會用一些其實沒那麼喜歡漫畫的編輯，可是BL雜誌只用喜歡BL的編輯。

〔吉永（2007）：128〕

在身為資深BL編輯的同時，也常以「I本」化名出現在小鷹單行本後記裡的岩本朗子，曾經在以Biblos副主編的身分與當時的主編牧歲子一起受訪時表示：「如果我們不能樂在其中，讀者是會拆穿的，甚至她們早就知道了。」而牧談到Biblos開啟的清新BL路線，也表示：「我們都想要永遠在自己的心裡欣賞這些作品」、「我們也是讀者的一員」編輯的觀點更為小鷹的觀

察背書（〈Biblos 專訪〉（2005）：172-174）。

儘管 BL 是一個由幾百名職業女性創作者、編輯支撐的業界，但是業界如果對於這些女性有所謂職業需求，第一要件應該就是「每天以業餘愛好者的熱忱東奔西跑」吧？當然以商業發行的形式，一旦遇到喜歡的作品賣不好的情形則無法實現自己身為愛好者的欲望，只能設法推出一些迎合市場的作品。在前面的訪談中，岩本也曾描述自己在策畫「大叔特集」時，「老師們畫得很愉快，編輯也編得很高興……但是為什麼市場反應不好呢？」這個案例說明，編輯與創作者「喜歡」的類型有時未必迎合大多數讀者的「偏好／取向」（〈Biblos 專訪〉（2005）：174）。有些人氣作品明明是自己不喜歡（看了不會動情）的類型，應觀眾要求就怎麼都做不好。BL 創作或編輯不是一件容易當成人生志向努力的職業（可能是因為 BL 與其他類型相比，有更多在如日中天時突然停止活動的創作者的關係。BL 的創作牽涉到本人也無法完全理解性取向，甚至牽涉到潛意識層面，而以社會人士的理性判斷，即使「非做不可」，也很難在工作中動情[83]）。

小鷹跨足 BL 的第一部作品，也是她的代表作《KIZUNA─絆》，在經過了十幾年的長期連載後於二〇〇八年畫下休止符，本作在二〇〇五年單行本發行至第十集，據說造就將近一百萬本的銷量。為了讓這麼多讀者能同時「纏綿」，必須讓擁有各式各樣性「偏好／取向」的讀者持續產生共鳴，作者必須擁有一種將各種幻想內化為自身「偏好／取向」的柔性思考，並且消化

這些要素，成為自身的性取向宣示，再栩栩如生地表現於原稿紙上。小鷹自己就曾經表示：「我想我大概沒有節操，因為很多細節都會讓我萌起來，而沒有那種應該要這樣，只有那樣才行之類的限制。」〔吉永（2007）：104〕所謂的「沒有節操」則可替換為「濫交性」。雖然幾乎找不到一種BL愛好者是從頭到尾只喜歡一種角色設定的「一夫一妻制」（monogamy），而像小鷹和麻一樣徹底濫交的BL愛好者，卻也相當罕見。也因為這種「濫交體質」，她才能長期受到讀者歡迎。

生活格調幻想劇

　　當然BL作品也有情色表現以外的要素。高中男生挑大樑的男校學園類型，到現在還是一大主流。但也如同前面專欄提到，從幻想作品到「職業類型」，BL的次類型可說是包羅萬象。

　　當然也有一些BL作品就像A片一樣，僅將角色的職業當作陪襯，而以情色描寫為中心，這樣的作品也只能算是眾多次類型中的一小類。而兩個男主角在年齡、長相與性格上的組合，以及「攻」與「受」的位置，都是重要的配對條件。

　　所以當BL愛好者所謂「沒有什麼不行的」，表示的並不只是性場面上的「濫交體質」，而是透過自己的代理人＝男主角投射欲望，決定長相打扮，選擇出社會或是家管，遇到什麼樣的事

件，以及與誰如何戀愛。總而言之，就是包括性幻想在內的人生整體幻想，也就是所謂的生活格調幻想劇。

即使是外星人、魔法使之類的非現實設定，都會在細節上置入使讀者產生共鳴的原素；在以囚禁、凌辱開場的故事，則強調暴力後的愛。這些安排都是為了能讓BL愛好者能活化BL的虛構世界。至於那種從無法挽回的悲劇中得到發洩救贖的作品，最近幾乎完全絕跡。而A片型的作品也多為短篇，比單行本一集長的作品即使有濃厚的情色描寫，都還沒忘記愛情與生活的情節。偶爾會出現只有凌辱場面的作品，但也屬例外[84]。

所以在BL成熟後的今日，才會有更多具有比現實對同性戀者更友善的世界觀，以及對於女性特質的角色提問的進化型BL作品問世。對於愛好BL的女性而言，這些不再是「他者」的BL男主角既是愛與性的必要替身，也是顯現日本社會普遍態度的「同志」男性。正因為不是「他者」，更讓創作者不斷發揮想像力，繼續發展他們的故事。而那些長年透過BL角色觀點觀察作品內女性角色的資深BL愛好者，更能夠得到發現「女性特質」與「女性的性別角色」問題的觀察點。在九〇年代的公式化BL裡，不是沒有女性角色，就是證明男性角色本來也具有異男魅力的花瓶。在這種排除女性角色的虛擬空間裡，愛好BL的女性不論是透過男主角，或是扮演男主角，都能夠自由自在地「活化」愛、性與生活。更因為如此，BL以外世俗所謂

「女性特質」或「女性的性別角色」得以被視若無睹，並且進一步被解構，以及找到新的解讀方式。在這層意義上，BL是女性做為世界主體，無視既有的異性戀規範、同性戀恐懼與厭女症，並且透過自身的真誠想像力，賦予自己的BL主角們鮮活生命的教練場。雖名為教練，卻沒有嚴格的訓練課表與教範，所謂的訓練，也只是彼此放縱的腦內纏綿，以及快感的交換。

「虛擬女同志」以頭腦而非肉體做愛

資深的BL愛好者也曾經在學會的論文發表會場，對筆者主張的「虛擬女同志」論點提出類似「隨便稱異性戀女性為『虛擬』、『女同志』並不恰當」的反論。雖然筆者不僅是一種叫做BL愛好者的「虛擬女同志」，在現實世界的身分也是女同志，但在此仍然要重申，許多BL愛好者在現實中都是異性戀者，稱她們為「虛擬女同志」也不意味著她們都有成為女同志的傾向（比「一般」異性戀女性更容易與同性發生性關係）。為了強調這個論點，在此要引用一九八〇年代開始從事同人誌活動與商業連載的小說家久里子姬（くりこ姫）與漫畫家江美子山（えみこ山）的組合「江美久里」（えみくり）推出的同人誌《月光音樂盒》（月光オルゴール）中，久里子姬在一九八九年提出的一段話：

似乎許多人對我們有所誤解，我們現在要再度嚴正聲明：我和江美子並沒有同居。江美子住在茨木市，我住在堺市，我們都各自跟自己的家人一起生活。不信可以看看地圖，有這麼遠。一個在北部，一個在南部。我們要去對方的家，通常都要花掉一個半到兩個小時。我們每個月卻會有三分之一到三分之二的時間見面，不是因為愛著對方，而是為了要工作。

愛護我們的各位小姐、看著這篇文章的讀者，大家都幸福嗎？那是因為妳有一顆能接納別人的心[85]。

在否定兩人戀愛關係的同時，又盛讚以自己為中心的「愛之社群」，並以誇讚的語詞進行。

一方面否定自己的女同志身分，另一方面又欣賞自己的「虛擬女同志」，兩者之間並不矛盾。而「江美久里」的作品，正是描繪男性間愛、性與生活的BL漫畫與小說（雖然在性方面往往點到為止）。圈外的「一般人」可能會認為粉絲喜歡的是那些美男子角色（以及拿來參考的實際美男子），但也不過是表象的次元。就如同久里子姬的宣言，有資歷的讀者，都與兩位作者談著文字基底的戀愛。交換愛的快感，就是「BL進化論」的原動力。在此以三浦紫苑的一段話為本章作結：

從對方的腦部迴路探索出欲望的迴路。經由觀察得到的些微訊息，就可以讓妄想不斷膨脹，妳的天線未免太敏感了！互相觀察這樣的特點，就是一種快感。而與這樣的朋友之間存在的，我發現已經只能以「愛」去表現了。

〔三浦（2007）：3〕

※本章的幾個論點，於〔溝口（2010）〕首次發表。

結論

感謝你閱讀《BL進化論》。

正因為BL是範圍廣大的娛樂類型，更應該有不同論者的各種BL論點。託BL（的祖先，一九七〇年代的「美少年漫畫」）之福，身為女同性戀的筆者能在不受世俗恐同症與偏見摧殘的情形下長大成人，也等於是被BL救了一命。一九九八年，筆者開始以愛好者兼研究者的身分對BL進行深度研究；二〇〇〇年代以後，對於「進化型」作品開始從恐同仇同、異性戀規範與厭女症提出解決線索大感驚訝，並將考察結果集結成本書。如果本書能成為多樣的論點之一（one of them），則筆者甚感榮幸。只要一想到今後進化型BL將拯救多少讀者，並且引導社會的進化，心頭就不禁熱了起來。

本書引用的範例，只限定二〇一五年四月以前的出版品。而今後BL圈也將陸續生產進化型BL作品，也勢必將有深化型作品的出現。

BL不過是大眾文化的類型之一，卻也是充滿生產力的創意空間。它最強之處就在於愛好BL的女性透過每天享受BL，不斷拓展創造引領社會進化表象的空間。

BL一方面是女性藉由男性角色逃避身為女性的現實，自由自在享受愛與性的故事群；在另一方面，BL也以很長的時間，拓展出一個前所未有、領先現實生活的世界。BL的功績主要是以下兩點：首先是遠離世俗的女性刻板印象與性別分工，帶來了超然的觀點。其次，透過虛擬美男子演出夢幻的「奇蹟之戀」與「終極配對神話」享受樂趣的同時，也以創作者真誠的想像力，想像如何透過自己在作品中的「代言人」，也就是「自己」與最愛的伴侶，追尋幸福的生活，身邊會出現怎麼樣的人，乃至於生活在怎麼樣的社會之中，進而塑造出比現實更擁護同性戀權利，尊重性多元的世界。

從本書定義的BL始祖森茉莉的小說開始算起，到了進化型BL作品數量增加的二〇〇〇年，大概是四十多年後。本書完成的二〇一五年，則是BL發展的五十多年後。就如同本論所言，森茉莉並無心推動（現在所謂）同志人權或女性主義，作品在意亂情迷中完成，只追求陶醉的情境。到了二〇一五年，BL的本質也未曾變過，這就是BL的過人之處。

當然，在進化型BL漫畫與小說的作者之中，不可能沒人企圖探討「同性戀者與女性如何

在這個社會裡過得更幸福」，對於具有這種社運意識的創作者，筆者更表示歡迎。然而矛盾的是，BL的強處就在於：大多數創作者並未意識到這種命題，只是自發性地創作與讀者同樂的娛樂作品。更明確地說，就是創作者透過自己深愛的原創角色，為了那些愛護作品的讀者，每天努力提供更受喜愛的故事，在不知不覺間完成具有社會行動意識的作品。

從故事的表面來看，BL常常以男性角色為主角。同時BL也以前所未有的規模、密度與深度，成為女性BL愛好者間交換愛情的社群與平台。

「交換愛情的快樂。」

這一句話，便足以表現《BL進化論》的原動力。如果從「以快樂為基底的社會行動」與「一大群看似與社會行動毫無關係的人參與的社會行動」的可能性來看，BL更是最強的類型。

本書以《BL進化論》為名，不是「革命」而是「進化」，也是重要的一點：沒有革命家在前線搖旗引導前進，BL整體就如同一個有機體，含納所有的進化。

所以筆者希望所有BL愛好者，今後也能不斷享受BL的快感，並且不用在乎哪些作品是

進化型，哪些又不是（想必一定有很多讀者不會在乎）。因為BL能夠活力充沛地繼續存在，就是為進化型作品提供生長的土壤。當然光看違法掃書（網路漫畫組）不會使土壤持續肥沃，所以喜歡一部作品，請以等價去買。BL進化的作戰，就是這麼簡單。

筆者還有一個心願。希望各位BL的創作者，今後也能自由發揮真誠的想像力，繼續發表好看的BL作品。不僅能滿足許多女性讀者的欲望、提示娛樂，有時也透過進化型作品，為讀者提供克服恐同、仇同與厭女的提示。

光是「享受不完的BL作品」與「發揮真誠的想像力創作」兩點，居然就能形成充滿生產力的創意空間！

BL真是了不起。

所以BL堪稱是二十世紀的最大發明。主角當然就是愛好BL的女性，也是她們的愛。

讓我們繼續交換愛情的快樂吧！

補遺1

理論篇 《BL進化論》的理論脈絡

本書理論背景

筆者在美國留學期間，接受過視覺與文化研究（visual and cultural studies）學際領域的學術訓練。所以本書研究涉及的研究領域，包括了酷兒理論、女性主義電影理論、視覺研究、媒體研究，以及文化研究等等。在此必須補充說明撐起「BL」進化論的三項理論基礎。

[1] 不論創作者的性別與性取向為何，都能不受異性戀規範與恐同仇同的束縛，得以發揮真誠的想像力，為「BL進化論」的必須要素。

這也是本書的重要主題。本書的主題直接承接美國酷兒理論家・美術史學者道格拉斯・克林普（Douglas Crimp）在論文《性愛與感性，抑或理性與性傾向》（Sex and Sensibility, or Sense and Sexuality）裡提出的看法：

　　身分認同與差異的討論相當複雜，離均質性也尚有距離（中略）如果要說明酷兒理論的宗旨，首先在因應恐同或普遍所謂異性戀規範的能力上，就比女／男同志研究與同志解放政治學具有更強的引導性，也具有更細密的思考脈絡。

〔Crimp（2002）：288 & 289（1998初次刊行）〕

　　至於「女／男同志研究」與「同志爭取人權的政治運動」，在意義上比較傾向於同性戀者（或理念認同者）為了爭取自身權益的活動。在此並不以當事者程度為判斷基準，酷兒理論的一大特徵，就在於將問題轉移到社會的異性戀規範與恐同的機能上討論。透過這套酷兒理論初期的見解，本書主張 BL 創作者（或電影導演）的作品，可以跳脫性別與性傾向，以對抗、解構異性戀規範與恐同仇同症迷思為基準，進行具生產性的分析。

　　至於剛才提出的「酷兒理論」，由於筆者在寫作時同時以母語日文與英文思考，在此必須重

新爬梳酷兒理論與酷兒概念的脈絡。

首先讓我們來看看男同志評論家伏見憲明對「酷兒」一詞的定義。伏見在一九九〇年代中期至二〇〇〇年代初期之間，積極發表許多與「酷兒」有關的著作。他在一九九六年推出的對談集《酷兒樂園：歡迎來到「性」的迷宮》（クィア・パラダイス──「性」の迷宮へようこそ）裡提到了「酷兒」這個詞，成為日本大眾出版市場上的首例。伏見在序文裡更表示：「雖然『queer』這個英文單字翻成日文可能類似『人妖』或『變態』，但是近年在歐美國家，逐漸成為一些積極追求非異性戀生活方式的人士表達身分認同的用語。」「並不只是指稱特定人士的用語，而是主張改變現狀者之間的連帶標章。」[伏見（1996）：7]在書中與作者對談的人士，除了來自LGBTI（女同性戀lesbian、男同性戀gay、雙性戀bisexuality、跨性別transgender、雙性者intersex）領域者以外，還有「身心障礙男同志」、「（男同志）HIV陽性帶原者」、「大膽描寫性愛的（女性）作家」、「男扮女裝愛好者」、「扮裝女王（drag queen）」，以及「鍋粑？yaoi？同志文學譯者[86]」等。換言之，伏見將「直」視同「陽剛的男性與陰柔的女性組合」的「異性戀規範」，並透過少數族群與橫跨不同分野的各種人物，探索少數者團結運動的可能性。這樣帶有企圖心的作為，也顯現在《BL進化論》的文脈中。事實上，二〇〇〇年筆者的第一篇BL（YAOI）論，也是在由伏見擔任責任編輯的《Queer Japan》上發表。在那部雜誌裡，筆者既

為女同性戀，也是ＢＬ愛好研究者，所以被他們列入「酷兒」之林，至今印象猶新。在現今日本ＬＧＢＴ圈內對話談到「酷兒」時，通常還是沿著伏見的解釋討論，包括筆者自己在內，都在這個脈絡下生活、思考。

然而，本書的觀點不僅沿用伏見的解釋，也包含了克林普等英語圈學者的論述。首先，「queer」確實可以翻成「人妖」或「變態」，卻是帶有更強侮蔑意義的名詞，在一開始也只用於男同性戀者身上。過去曾經有一部探討美國電影如何描述同志的紀錄片《電影中的同志》[1]，片中出現了好萊塢如何輕率地以各種言語揶揄男同性戀者的片段大全，像是「faggot」與其省略型「fag」、「homo」以及「queer」等字詞。如果意譯成日文，大致上就像是「不會吧？？你是玻璃？」「難道這裡不禁止人妖嗎？」「你看起來一副淫蕩的樣子，想給人幹屁股嗎？」

由義裔美籍女性電影研究者德雷莎・迪・勞雷蒂斯（Teresa de Lauretis，一九三八—）於一九九一年發表的論文《酷兒理論緒論：女同性戀者與男同性戀者的性取向》（Queer Theory: Lesbian and Gay Sexualities, An Introduction），據信為英語圈最早的酷兒理論。已經出櫃的女同志・勞雷蒂絲，又為什麼要刻意使用貶抑男同志的「queer」作為理論用的名詞呢？

在同時有「連結或區隔男同性戀／女同性戀的長條物：理論的接點？」與「同志酒吧：理論主題餐廳？」兩種意義的章節〈The Gay/Lesbian Bar: A Theoretical Joint?〉裡，迪・勞雷蒂絲企圖

說明自己論文標題命名的動機[87]：

透過（論文主題的）「酷兒」一字與後面副標題裡的「女同性戀者與男同性戀者」並列，不僅對於過去至今便宜了事的慣例用法進行批判，也有意與慣例用法保持一定距離。

〔de Lauretis（1991）：iv〕

而在條目中刻意使用斜線符號，迪·勞雷蒂絲也表示，是因為斜線符號象徵了「或」，而「男同志與女同志」、「女同志與男同志」的「與」雖然暗示了兩者間的關係，卻往往被視為理所當然，或是容易遭到忽略、隱沒。她引用的例子則是英語圈具體使用的出版品或組織名稱〔de Lauretis（1991）：v-vi〕。換言之，刻意使用「同志酒吧：理論主題餐廳？」這句話，是因為北美（幾乎）沒有「同志酒吧」，雖然酒吧能理解這兩種顧客的需求，在同權運動的場合，卻很容易見到「男同志與女同志」、「女同志與男同志」之類的名稱，所以要特地提出來挖苦一番。（歐美的男同志酒吧或女同志酒吧與日本不同之處，在於很少禁止異性顧客進入。會進入女同志酒吧

1　《電影中的同志》（The Celluloid Closet）羅布·艾普斯坦（Rob Epstein）與傑佛瑞·佛里曼（Jeffrey Friedman）聯合執導，一九九六年。

與女同志同樂的男同志，也相當清楚自己在一個以女同志為主要訴求對象的場域，反之亦成立，所以更能嚴厲批判將兩者並列的活動團體或媒體）

迪・勞雷蒂絲又說明使用「酷兒理論」一詞的理由。原本在一九七〇年代至一九八〇年代中期之間，男性研究者常常以「男同志」或「同性戀」的社會學與歷史學基礎展開研究，然後在與女同志研究過程毫無關係的研究中輕易添加「女同性戀」，而成為將「男同志」與「女同志」並列的文章。為了超越「男同志與女同志」、「女同志與男同志」等字面上的意識形態，並且提出質疑，她更需要使用「酷兒理論」一語。〔de Lauretis（1991）：v〕至少在美國國內，就有「愛滋病這種全國等級的非常事態，以及對各種性少數族群的壓抑」。而義大利與美國的合作，除了「必須」以外，還是「值得期待」的願景〔de Lauretis（1991）：v〕。所以更不應該再度分化「男同志」與「女同志」，而必須到達「酷兒」的境界。

這也呼應到非裔美國基進小說家奧芝・羅德（Audre Lorde，一九三四—一九九二）的自傳小說《查米》（Zami: The New Spelling of My Name）裡的一個黑人女同志角色，她為了陳述「黑人全都不入流，所以女同志也不入流；把這兩者混為一談，是一種天大的謊言」而做出的獨白：

不管是酷兒黑人女性與酷兒白人女性，還是有色與白人的同性戀男性，我們都命中注定

性活下來的方法？

重複各自的各種歷史（histories）嗎？如果我們學習那些歷史，並且透過重新解釋與介入，企圖改變每個人身上事件的過程，也有可能嗎？我們的理論與言說，是否能開拓一條新的地平線？有沒有另一種讓人種或會變革的行為為體？我們的酷兒性（queerness），能不能成為社

〔di Lauretis（1991）：x-xi〕

「同志（gay）」在英語裡原本也適用於女性，而「酷兒」原本是對男同性戀者的蔑稱。上面的文章裡更更刻意以「酷兒」當成女性的形容詞，並且與「同志」並列。前面引用文章中的第三篇，更加上「酷兒」的概念：提出了克服「女同志與男同志」句型難處的解題結構。換言之，「酷兒」行為為體將男性與女性都包含在內，並且可以轉用為改變理論時的一種重要口號。

公開出櫃的女同性戀理論家迪・勞雷蒂絲，刻意將原本用來蔑稱男同性戀的「酷兒」引用成為理論的標題，也將「酷兒理論」一詞刻意和「女同志與男同志」放在一起，在喚醒還殘留著性別、種族歧視的白人男同性戀者的同時，也讓懷著種族歧視的女同性戀者覺醒，並當作一種策動社會變革團結共鬥的權宜之計。本書《BL進化論》主要以日文考察日本的BL，所以在脈絡上又與探討人種問題的迪・勞雷蒂絲不同。唯獨在追求變革的意志上，以及一名女性勇於以「酷

兒」之名主導變革的毅力上，具有強烈的共鳴。所以更能在幾年後，從克林普的酷兒理論特徵中得到靈感，並且以異性戀規範與恐同、仇同為問題主軸仔細思考。

[2] 主體（行為者）由社會的主體與個人的、精神分析的主體組合而成，雖然無法分割，但仍有內部區分與詳細分析的必要。

這套理論架構，也受到迪・勞雷蒂絲的啟發。在她一九九四年發表的著作《愛的實踐》（The Practice of Love）裡，曾經提起美國性別理論家茱蒂絲・巴特勒（Judith Butler，一九五六—）對反色情基進女性主義者安德里亞・德沃金（Andrea Dworkin，一九四六—二〇〇五）的批判，並且以更批判性的角度提出觀察。（迪・勞雷蒂絲批判巴特勒，卻無意觸及德沃金的想法，所以下文提到德沃金時，特別以引號隔開）以下是迪・勞雷蒂絲的看法。[88]

迪・勞雷蒂絲主張：「（前略）女性主義者的分析與政治，與女性在社會上遭受的創傷同時進行。事實上，是受到傷痛的刺激而前進的。然而女性主義之強韌，或是女性主義在社會力量上的能耐，並不可能撫平傷痛。」並且主張不論是色情媒體支持者個人幻想與表象的一視同仁，以及反對者將表象與現實一視同仁，都不是合適的態度。將女性觀眾視為同時具有意識性、政治及

社會的主體性（subjecthood）以及個人性、精神分析上的主觀性（subjectivity）兩種要素的綜合體分析，在由女性主義者角度觀察表象時均屬必然〔de Lauretis（1994）：146 & 147〕。巴特勒的觀點指出，女性主體在自身的幻想當中，可以把自身以外的男性與故事全體一體化，在精神分析理論的角度上是正確的。但是那些與色情媒體這種公領域表象對峙的女性觀眾，同時也必然是社會的主體。所以為了要在女性受到傷害的場面中，將受害女性角色以外的要素一體化，雖然也需要與表象保持距離，但是連同「德沃金」本人在內的許多人卻無法做到。作為社會主體的女性閱聽人，在個別的精神分析主體（主觀性）上，為了要享受女性遭傷害、剝削奴役的故事，必須讓自己與社會的主體保持距離（暫時置之一旁），耽溺於個別的精神分析（也就是安全狀態下的）幻想下，不得不解放自己心底的欲望。如果只是單方面地批判無法解放或拒絕解放的「德沃金」，也就是對於現今女性承受的傷痛懷著輕視的態度。

雖然上面討論的是異性戀色情媒體，然而，不以女性作主角的ＢＬ則用作為類型的根幹體現出了迪·勞雷蒂絲的看法。女性讀者將自身的幻想綺想投射在男性間的愛情故事上，作為一種表象持續生產、並接納吸收的行為，一方面體現出女性的個人主體（主觀性）從社會主體的位置解脫出來得到自由的狀態，另一方面女性也將男男的愛情故事當作必需品（避開有女性主角的戀愛故事），這種現象本身就表現出她們的「傷痛」。

近年日本發行的異性戀Ａ片之中，也開始出現更多將女性觀眾的快感作為場面優先考量、並且由女性喜愛的纖瘦男演員主演的作品。而在觀賞環境上，也可以透過網際網路安心地在自己房間裡觀看。相較於「德沃金」一九八〇年代批判的色情媒體，女性如今得以更方便地享受這些色情影音，這種現象本身就是一件「好事」。在漫畫與小說等出版品的方面，女性讀者之所以捨棄異性愛情故事而選擇ＢＬ，正是因為ＢＬ作品打一開始就容易入手，而且ＢＬ喜好不再像以前一樣被社會上視為禁忌。想當然爾，也有不少的年輕世代得以在這種環境下，同時閱讀異性與ＢＬ愛情故事。「傷痛」對這些人而言，似乎就像是一種刺耳的負面評價。由本書的考察主題「廣義的ＢＬ為什麼會誕生？」看來，區分作為社會主體的女性，以及女性的個人主體（主觀性），迪·勞雷蒂絲對於女性「傷痛」的精闢分析，顯得相當有用。

[3]「現實／表象／幻想」三者互為表裡、互相影響；三者間的關係並非對等，也無定量。

所以更需要個別分析案例。

本論點也受到了迪·勞雷蒂絲的啟發。在前述的色情論戰研究之中，迪·勞雷蒂絲表示：

色情媒體的表象與行動均與幻想有著密切的關係，表象與行動之間也有著密切的關係。

然而，在知覺領域與法律的領域上，維持「表象」、「行動」、「幻想」三種用語之間的區分，不能只局限於理論，我認為在政治上也具有重要性。89

〔de Lauretis（1994）：16〕

而迪・勞雷蒂絲提到的「行動（action）」，則類似現實中可能觸犯法律的事情，例如女演員（女性）被男演員（男性）凌辱的場面。當場面只出現於妄想中還不致產生問題，如果以電影的形式搬上大銀幕，世俗將如何對待角色的行動？到了BL的場合，除了角色的行動，還多了角色的長相因素，而角色的外貌常常被提出來與現實中的男同志比較，故在此使用包含行動與狀態在內的「現實」一語。迪・勞雷蒂絲層批判「描繪犯罪行為的表象確實可能引發現實中的模仿行為」是極端的論點；但另一方面，「表象絕對不會影響現實中的行動，可在個人的幻想中消化完成」也是一種極端的論點。我對此深感共鳴。「主體」是「充滿矛盾的」存在，幻想則可能對行動帶來影響。所以「現實／表象／幻想」的關係非比尋常。〔de Lauretis（1994）：16〕

筆者常常把「現實／表象／幻想」三種要素想像成古羅馬競技場。反映出某些現實、又將某些幻想投影出來的都是表象。本書所說的「表象」，指的當然就是BL漫畫、附插圖的小說與電

影。「幻想（綺想）」則是迪・勞雷蒂斯精神分析脈絡下的幻想，但本書有時會因應文章脈絡，將幻想替換成「妄想」、「夢想」、「偏見」、「信仰」等詞。通常紀錄片比原創劇情片更能反映現實，而即使是紀錄片，在被攝者的選擇與剪接的過程中都可能投影出創作者的偏見或夢想，更何況是原創劇情片。所以抽出BL的類型對於整理議題或許有效，但本書毋寧對採樣作品逐一分析。而在「現實／表象／幻想（／現實／幻想……）」的競技場裡，活在某種特定社會主體性下的主體（創作者），能夠超越受限的社會主體性，並將其他立場者眼中「更勝現實的理想現實（reality that better than reality）」描繪成「表象」，能實現這種行為需要的是對創作人物的自我投射，以及透過真誠想像力的角色塑造。

補遺 2

應用篇 《BL進化論》與電影裡的男同性戀

為什麼是電影？

　　BL很容易被人指指點點「女孩子畫／寫男同性戀的故事給女孩子看，還高興成那樣」、「好奇怪」、「很特殊」。事實上，「專門生產由創作者或讀者觀點，觀看異性同性角色間的愛情故事的類型」確實也只有BL而已。男性創作者與消費者之中，確實也有不少描繪女性間戀愛的「百合」（或稱Girls' Love；GL）愛好者，也有許多人認同作家吉屋信子（一八九六─一九七三）的少女小說（如《花物語》、《閣樓中的兩位處女》〔屋根裏の二処女〕）是百合的重要始

祖，而熱銷的少女小說《瑪莉亞的凝視》[1]或漫畫《青之花》[2]，也是最近常被推舉的代表性作品，但由於與作品主要角色同為女性的作者存在感強烈，BL就顯得更為「特殊」也說不定。然而，當我們提到「BL很特殊」的同時，則若有似無地存在著「與故事角色性別、性取向都不同的異性戀女性創作的BL很奇怪」的前提。換個角度來看，「（真實的）男同志創作男同志愛情故事的話，就自然地顯露出男同志的真實」似乎也能成立。

實則不然。作品中男同志的形象，無關創作者自身是否為同性戀者，而有各種不同的樣貌。

為了檢證BL以外的類型，特別以「男同性戀角色」的共通性分析幾部電影以供參考。也就是「BL進化論」的「應用篇」。

以《電影中的同志》作為參考藍本

啟發本篇分析方法的作品，是HBO電視台拍攝的紀錄片《電影中的同志》。本片的原作是一九八一年發行，由公開出櫃的電影研究者維托·魯索（Vito Russo，一九四六一一九九○）所著的同名研究專書，作者在發行時還公開宣稱：「長久以來，我們總是讓自己遭忽視，但是我們不能再如此了！」本書也是研究同志在美國電影裡角色的劃時代作品（一九八七年發行增修版）

〔Russo（1987）：xii〕。在魯索死後，更被改編成紀錄片公開發行。原文片名中的「Celluloid」指的就是電影膠捲，而「Closet」指的就是「出櫃」的反義語「躲在衣櫃」，也就是「隱瞞自己的同性戀身分」。而在《電影中的同志》裡，「被塑造成反派的男同志類型」之中，又有三種特色可供參考：

[1] 男扮女裝，舉止女性化

[2] 在電影結尾遭處刑（或死亡）

[3] 殺人怪物（無動機殺人）

現實世界裡，當然也有舉止女性化的男同志，也有英年早逝的男同志，甚至可能也有同志殺人犯。但是片中舉出的電影類型與其反映現實的男同志，更表現出異性戀規範與厭女症在男同性戀表象上的投射：同志等於女性化（沒有不陰柔的同志，如果出現多個同志，其中一定有一個最

1 《マリア様がみてる》，今野緒雪著，一九九八年出版，連載至今。

2 《青い花》，志村貴子著，出版於二○○五至二○一三年間。

為陰柔的，扮演遭殺害或是殺人怪物的角色）。

在紀錄片《電影中的同志》裡，則以動作喜劇《橫衝直撞立大功》[3]中，變裝癖殺人犯被槍殺的鏡頭為範例說明。穿著連身洋裝的男人露出胸膛，每挨一槍就在廁所門板、牆壁撞來撞去，表演所謂「死亡之舞」，導演將之分析為「不只是殺人犯的伏法，更是為了讓觀眾為人妖同志被殺而喝采安排的場面」。另一部動作片《虎口巡航》[4]裡，主角艾爾‧帕西諾飾演的臥底檢察官則在同志皮衣酒吧裡被同志殺人魔殺害，這個場面則符合了特色[1]與[3]。

電影中的男同性戀──反派

《御法度》（大島渚導演／一九九九年）

談到包含前述三種要素的日本電影，首推大島渚，導演的遺作《御法度》。本片描寫新撰組[6]，講述的是「一名對男性散發性魅力的『女角色』美少年其實是殺人怪物，**在片尾遭到處刑**」的故事，讓我們繼續看下去。

美少年加納惣三郎（松田龍平飾）才加入新撰組沒多久，就幾乎挑起了所有組員心中的同

性戀欲望，甚至有幾名前輩藉機接近惣三郎，並與他發生性關係。即使是未受勾引的組員，也必須互相確認「你對惣三郎抱有欲望吧？」**90** 有組員認為教導惣三郎與女性做愛可以消去他身上的魅力，但即使帶他去了娼館也無功而返。對惣三郎下手的湯澤（田口トモロヲ飾）遭不明人士殺害，當時帶惣三郎去遊廓的監察山崎（北村雅英飾）也在暗處遭不明人士侵襲。現場遺留的證物疑似與惣三郎發生曖昧的田代（淺野忠信飾）所有，總長近藤勇（崔洋一飾）與副長土方歲三

3 《橫衝直撞立大功》（Freebie and the Bean）理查・羅許（Richard Rush）導演，一九七四年。

4 《虎口巡航》（Cruising）威廉・佛列德金（William Friedkin）導演，一九八○年。

5 大島渚（一九三二─二○一三），「松竹新浪潮」旗手之一，日本電影導演協會理事長（一九八○─九六）。導演生涯陸續發表挑釁社會體制電影、電視作品，其中又以一九七六年日法合作，穿插大量真槍實彈性愛場面的《感官世界》（愛のコリーダ）最受爭議（無刪減完整版日本至今仍然禁映）。一九八三年推出，由流行音樂家坂本龍一與搖滾巨星大衛・鮑伊（David Bowie，一九四七─二○一六）聯合主演的戰爭文藝片《俘虜》（Merry Christmas, Mr. Laurence），更成為許多BL愛好者的共同回憶。在拍攝《御法度》時，大島已半身不遂，在具導演經驗的北野武、崔洋一兩位演員協助之下，才能順利殺青。

6 新撰組又稱「新選組」，「撰」與「選」日文發音相同（sen）。十九世紀幕府結束前，在京都（明治天皇前的舊首都）以維持治安為由，打壓反幕府勢力的特務組織，由一群浪人（無主武士）組成。在明治天皇登基後，在「戊辰戰爭」（一八六八─六九年）仍加入幕府軍（佐幕派）對抗朝廷（尊皇派同盟），直到一八六九年幕府在「五稜郭」（北海道函館市）投降後才自動解散。

（北野武飾）便一口咬定是田代嫉妒之下所為，並命令惣三郎追殺田代。在背後監督一切的土方副長與沖田總司（武田真治飾）則由惣三郎與田代的最後對話中得知，真正的凶手其實就是惣三郎。殺死田代的惣三郎，最後被沖田斬殺[91]。

惣三郎的女性特質

當時還就讀高中的松田龍平飾演的惣三郎，不管是握劍應戰，還是穿越走廊的時候，都完全「不像女生」。然而，本片仍不斷強調惣三郎的「女性特質」（反派類型[1]）。首先，是惣三郎獲准加入後，與田代一起進入近藤房間的場景。兩人穿過走廊、進入近藤與土方的房間，在行跪拜禮之前，畫面一直維持著客觀的長鏡頭。近藤逐一唱名，首先是惣三郎。此時以及胸中焦鏡頭、眼部特寫、嘴唇特寫呈現。輪到田代時，第一個鏡頭與前者相同，下一個鏡頭卻以相同的焦距拍攝田代的佩刀。這個場景中的及胸鏡頭，想必是從兩人面前的近藤實際看到的樣貌。近藤只對惣三郎有強烈的興趣，所以才會仔細端詳惣三郎的眼睛與嘴唇。而且惣三郎的眼瞼與嘴唇似乎特別上過妝，既有「女性特質」，也很「性感」。土方的畫外音也強調了近藤對惣三郎的傾倒：

「真了不起，近藤居然會有這種表情。他本來應該沒有這種興趣的呀？」在電影開始算來的第二場戲，一個看似異性戀的男性角色將惣三郎當成一個性愛對象看待，便充分顯示了惣三郎的「女

性」魅力。

惣三郎身上的「女性特質」，又在男尊女卑價值觀下的「女性」前提下呈現。到了電影一半左右的段落，土方聽聞沖田說惣三郎劍術比田代高超，便立刻前往道場。在看到惣三郎連戰連勝，確認沖田所言不虛之後，土方要求惣三郎與田代對打。結果本來應該會贏的惣三郎卻輸給田代，甚至陷入明顯的劣勢。冷眼旁觀的土方暗自想著：「真奇怪，這兩人果然有那種關係。」這個場景可以解釋成以下情境：本來惣三郎應該占上風，而當田代與惣三郎在床上扮演「一號」「零號」角色以後，以當時的禮教習俗而言，女人當然不可能打贏男人，所以惣三郎在比賽上敗陣。即使劍術是新撰組成員心目中最重要的價值，惣三郎還是一個把戀愛看得比事業重要的「女性」。

惣三郎讓全組傾倒的性魅力，讓原本對男色沒有興趣的監察山崎也為之拜倒。山崎原本受土方之令帶惣三郎來到島原[7]，但惣三郎始終拒絕，山崎只能再三向惣三郎勸說。惣三郎在過程中突然對山崎說：「我喜歡山崎先生！」山崎本來可以冷冷地說「我和你之間，並不需要眾道的關係」，卻突然凝視著惣三郎的臉，在特寫鏡頭之後，出現的是山崎自言自語「不可以！不可以！不可以！」

7　長崎縣西部的半島，幕府初期曾發生基督徒與德川幕府間的「島原之亂」。

的畫面。至此，山崎也漸漸對惣三郎產生了性欲。

到了前往島原的路上，當山崎為惣三郎綁緊木屐帶，惣三郎突然握緊了他的手，對他露出豔麗的微笑。山崎搖頭說「不可以！」之後，便叫轎夫停步。這場戲只能解釋成惣三郎以告白話語與微笑勾引山崎不成，直接以性魅力誘惑山崎。雖然惣三郎的角色是美少年角色，卻也是想要嘗試女性常用伎倆的「女性」。

作為「殺人怪物」的惣三郎

就如同惣三郎的「女性特質」，他身上的「殺人怪物」性質，也很快就展現出來。當他獲准進入組內，土方便任命他為專砍違令者首級的劊子手，人事命令隔天生效。當天晚上，田代便偷偷吵醒已經入睡的惣三郎。「再不睡，明天就不妙了。」惣三郎這樣說後，田代便問道：「你殺過人嗎？」惣三郎愣了一下，沒有回答。田代又問：「你跟人結過盟嗎？」問答前半尚稱自然，問答的後半，卻很像是刻意在片子一開始時，就建立「殺人者」與「同性戀」間連結的企圖（被惣三郎吸引的田代，雖然可能對於惣三郎的男性經驗有興趣，卻不需要特地在這個場面裡提問）。 **92** 隔天早上，近藤看到惣三郎能毫不猶豫地砍下違令者的人頭，表示「勇氣可嘉」，但土方心中的獨白卻是「那跟勇氣是兩回事」。在電影進行到一半的時候，惣三郎回答自己進入新撰

組的理由：「或許是為了殺人。」惣三郎的殺人魔形象因此確認。

既為「殺人怪物」又是「女人」的惣三郎之死

接近結尾的時候，土方與沖田才知道，殺害湯澤、襲擊山崎的並非田代，而是惣三郎，於是由沖田對惣三郎處刑。與土方同行的沖田突然說：「對了，我突然想到有點事得去中州一趟，一會兒就回來。」轉頭離去，土方便走向盛開的櫻花樹，大罵「這個怪物！」並吐了一口口水。惣三郎突然朝著沖田叫了一聲：「沖田先生！」而隨著沖田的吆喝，刀鋒「颯」地劃破了空氣。特寫鏡頭帶到了土方的臉。「惣三！你太漂亮了，在玩弄男人們的時候，你的心裡著怪物吧？」接著土方將櫻花樹一刀兩斷。透過人造櫻花樹比喻惣三郎的處決場面，在視覺上顯得耽美，但是透過土方的台詞卻清楚傳達出：惣三郎因為身為「魔物」而必須一死。

唯一無視惣三郎「美色」的沖田，其健全性如何呈現

在此更必須介紹執行惣三郎死刑的沖田總司在角色上的特質。在《御法度》裡，幾乎所有的組員都被惣三郎挑逗出性欲，唯獨沖田自始至終對惣三郎表現出「望之卻步」、「討厭」的態度。即使土方直接詢問，也會帶著滿滿的自信回答：「我沒有那種興趣，你也知道吧？」是離同

性戀最遠的一個角色。而沖田也是《御法度》裡唯一在戶外的明山秀水前，與孩子一起嬉戲的異色人物。透過視覺表現，我們可以從電影前半就看出，這是一個雖然患有肺癆，卻在道德上表現出健全性的角色。更因為結局惣三郎死於如此健全的沖田刀下，即使許多組員都為了惣三郎神魂顛倒、甚至賠上性命，沖田的健全基準在此後也將領導這個團體繼續前進。

〈菊花之約〉與《御法度》的製作動機

電影接近尾聲處，沖田在中州等待土方與惣三郎一行人的時候，又為什麼花了將近兩分鐘的篇幅講述說一篇〈菊花之約〉[8]的眾道故事呢？土方問道：「（你明明對眾道沒興趣，）為什麼要讀那種書呢？你看了又為什麼會那樣想？」而沖田這樣回答：「其實我讀不懂，也不喜歡這本書。那兩個人我怎麼看都討厭。看到臉的時候也是。沒錯，連聽到聲音也會寒毛直豎。可是我喜歡美麗的故事。」

如同日本文學專家基斯・文森指出，如果大島渚以這場戲作為拍片動機，則所有行為與動機完全符合〔ヴィンセント（2000）：125〕。雖然不喜歡又討厭「現實」，卻將美好的事物「表象」化，並刻意拍成劇情長片投射在銀幕上，就是創作者的表明。

BL的「受」角色與惣三郎的不同

光是惣三郎的設定「劍術高超的美少年」，就引起擅長細讀作品的BL愛好者注意：《御法度》很明顯就是對於厭女的關注呀！當BL裡的劍術高手或拳擊手是「受」的場合，即使他們與「攻」在床上的時候總是扮演「零號」角色，而在劍術或拳擊的擂台上，他們仍然是厲害的男性[93]。而「受」角色身上男性特色與女性特色的衝突，也正是BL最引入入勝的地方。像惣三郎這種「得手」後故意輸給交往對象的……也就是成為「受」的同時，「變成將男尊女卑思想內化的女性」的話，則沒有必要把這部作品當成BL來看。是的，雖然BL的「受」是以女性愛好者代言人的「女性特質男」身分在故事裡摸索生存之道，但惣三郎卻是因女性特質而在最後遭受刑。雖然陽剛的男同性戀角色如湯澤或田代最後也都犧牲性命，但取走他們性命的並非沖田而是惣三郎，這點也相當重要。光是身為同性戀者，並不會成為健全異性戀男沖田刀下的亡魂，令他遭受刑罰的是「同性戀」與「女性特質」的二重罪行，這也是強烈的厭女表明。

8　收錄在上田秋成（一七三四—一八○九）的小說集《雨月物語》中的短篇故事。藍本為清初馮夢龍《喻世明言》（古今小說）卷十六〈范巨卿雞黍死生交〉。結拜兄弟既已訂下菊花之盟，重陽之日，即使人不能到，魂魄也要到。

《斷背山》（Brokeback Mountain ／李安導演／二〇〇五年）

《斷背山》以兩個陽剛的牛仔描述一段戀愛故事，堪稱是一大創舉，更何況是一部好萊塢的大堆頭作品。某個夏天在懷俄明州的斷背山上放羊而認識、進而相戀的艾尼斯（希斯‧萊傑飾）與傑克（傑克‧葛倫霍飾），在各自結婚生子的二十年間每年都祕密見面。在兩個主角相識的那個夏天，他們放牧結束下山時，傑克提出一起生活的要求，而艾尼斯卻拒絕了，從故事發生的時代一九六三年來看，這個場面相當具有說服力。而艾尼斯才剛與傑克分離，便痛哭著揮拳捶牆，強力擄獲了觀眾的情感，進而對艾尼斯的無奈感同身受，並觀看到最後。此外，兩人祕密約會的地點都位在壯闊的大自然，不僅景色絕美，也給人一種世外桃源的印象，所以在襯托兩人喜悅的同時，觀眾也可以暫時忘記兩人都瞞著妻小出門的事實，與兩人一起徜徉在大自然裡。二十年間失去家庭與最愛傑克的艾尼斯，孤獨地住在營車裡的場面，也為這段悲戀畫下句點。這是「影史上最撼人心弦的愛情故事」（日版 DVD 文案），也證明了「愛是自然的力量」（Love is a force of nature. 美版 DVD 文案）。

更女性化的傑克被「處刑」的類型故事

這部沒有殺人魔、並讓觀眾對男同志角色產生強烈共鳴的《斷背山》，卻也符合《電影中的同志》提出的[1]與[2]要素：女性特質的角色在最後遭殺害。當然，牛仔傑克的女性特質並不可能透過女裝或眼影之類露骨的手段呈現。但是傑克的身高比艾尼斯略矮，體型也較瘦，擁有濃密睫毛與清秀的容貌，除了身體特徵外，在性方面也明確處在被動的位置（「受」）。（以上的描述都酷似BL的設定解說，而這對情侶的第一次性愛場面就馬上插入肛門，又與BL所謂的「yaoi穴」——「受」的肛門往往很輕易地就讓「攻」的陰莖插入，但在現實中近乎天方夜譚，不謀而合[94]）相較於艾尼斯的木訥性格，傑克則有著豐富的表情變化。

艾尼斯寄出一張約定下次在山上見面的明信片，明信片卻被蓋上「死亡」（deceased）印章後退回，所以他從公用電話打了一通電話到傑克家。傑克的妻子露琳（安·海瑟薇飾）表示丈夫是在修輪胎時遇到意外才過世，此時畫面上卻突然從艾尼斯與露琳的正反切鏡頭插入一段畫面：傑克被一群「獵殺同志」的男人們追上，被打得滿臉是血。露琳化著妝的美麗容貌、尤其是幾乎要占去半張臉的大眼睛和紅色口紅，加上塗著紅色指甲油的手指，以強烈展現女性特色的畫面做為主導。她一度認為是丈夫妄想的斷背山，其實是電話另一端的艾尼斯與丈夫邂逅的真實地點，

特寫鏡頭帶出她在得知事實瞬間驚訝與失望的表情變化，更帶給觀眾強烈的印象。在幾個月前，傑克才對著艾尼斯表示自己「只要打通電話就能維持婚姻生活」，也就是婚姻已經名存實亡，但妻子並未懷疑自己有一個同性的戀人，而觀眾則無法知道妻子露琳是否真的知情。露琳接到了艾尼斯打來的電話便問：「你一定是傑克的釣友或獵友，我知道你的名字。」但是她又能知道多少呢？當她發現斷背山真的是一座山的時候，似乎也一下子就明白了艾尼斯與自己死去的丈夫可能是情侶關係，也讓這場戲成為一個充滿戲劇張力的場面。而傑克到底是死於修輪胎時的意外，還是男人們的圍毆凌虐，則交給觀眾全權判斷。即使如此，觀眾的心裡已經對於傑克死於圍毆的畫面留下深刻的印象了。《斷背山》在作為一篇「撼人心弦的（同性）愛情故事」的同時，也是一篇「男同性戀者中比較女性化的角色，在結尾遭處刑」的故事。結果，「女角色」還是被處刑了。

《費城》（Philadelphia／強納森‧德米導演／一九九三年）

《費城》是早年由好萊塢紅星主演的大成本製作電影。在《電影中的同志》裡，也有影評表示看法：「即使以同志為主角的作品具有時代意義，但是主角最後還是死於愛滋病，到頭來什麼都沒有變。」男主角湯姆‧漢克則在專訪中比手畫腳、趣味盎然地談著自己的角色。他說自己身

為廣受歡迎的演員，就算演的是男同志也不會招來觀眾的威嚇。而電影的行銷策略也已經預測了購物中心附設影城觀眾的喜好，例如：「一個『得了愛滋病的律師』不是比『天上飛的牛』更特別更有趣嗎？諸此之類。」美國各地的影城觀眾，當然多半是抱持著異性戀規範價值觀的異性戀者，想必也有許多人患了恐同仇同症。更因為同志主角由異性戀男演員漢克扮演，讓觀眾得以享受由一頭『天上飛的牛』，更正，一個『得了愛滋病的律師』當主角的電影。

然而，《費城》也費盡心思，讓恐同的觀眾不至於看不下去。本篇也將這種心思當成第四類型。

光說不練的同志角色

漢克扮演的安德魯（暱稱安迪，以下同）即使三番兩次宣稱「我是同性戀」，卻也僅止於說。在急診室的場景裡，安迪的男友米蓋（安東尼歐・班德拉斯飾）與苦勸安迪接受嚴格檢查的急診醫師發生衝突，醫師威脅米蓋：「如果你不是患者的家屬，我有權將你驅離！」另一個場景，則是安迪在家族聚會上帶著愛人出席，並一起接受家人的祝福。這兩個場景描寫了「作為活在社會裡的同志伴侶」的一些可能。但是片中並未出現兩男床戲，甚至連兩人在家裡休閒的鏡頭也沒有（安迪與米蓋在房裡爭論吊點滴與工作哪一個重要的場景，即使表現出兩人的親密關係，

但一方面缺乏身體接觸，另一方面又以負面的緊張感反向操作表現親密，所以無法傳達兩人之間的甜蜜氣氛）。全片唯一與安迪有好伙伴間親密舉動的，則是安迪以前的律師同事喬（丹佐·華盛頓飾），而且場景是在喬的妻子舉辦、許多夫妻參加的社交舞會上，兩人僅僅是美國常見的友情式擁抱而已。

異性戀家庭剝奪了唯一像個同志的場面

沒有男男親密場面的本片，卻特別安排了一場凸顯安迪同志特質的戲。安迪夜裡在家中拿著點滴架，向喬解說歌劇《安德烈·謝尼埃》，詠嘆調〈死去的母親〉（La mamma morta）的故事。

就如同道格拉斯·克林普所說：「每一個男同志都喜歡歌劇女神瑪麗亞·卡拉絲（Maria Callas，一九二三—一九七七）」，而片中使用的版本便是由卡拉絲演唱。喬不耐煩地逃離安迪家，在回到自己家之後，第一件事就是抱一抱自己的小孩，並鑽進妻子已經熟睡的床上。整個回家的場景，則以連貫的動作編排展現[95]。

《費城》的文案為「愛一樣是四個字母拼成的」（Love is spelt with the same four letters.）。既說明了愛不分同性戀、異性戀，而漢克也在《電影中的同志》訪談中一再重複這句話。但也如同這段講解歌劇的情節一樣，安迪這個同志角色如果要得到與ＨＩＶ／愛滋病（理應）無緣的異性戀觀眾的

同情，不僅要讓廣受歡迎的異性戀男星來飾演，還要是個沒有親密接觸的「光說不練」同志角色，而當安迪終於展露出「像個同志」的一面，又必須被後面的情節剝奪。〔Crimp（2002）：255-256〕

BL「終極配對神話」的反向應用？

如同本論第二章所述，大部分 BL 作品追求的都是「奇蹟之戀」與「終極的配對神話」，這樣的模式就是：本來是異性戀者的男性角色 A，不知為何對男性角色 B 萌生了愛意。「明明不可能對男生感興趣，只有 B 是特別的。我過去不曾喜歡過男生，以後保證也絕對不會喜歡。」「但是我喜歡 B，也想和他上床……B 是 B，所以我喜歡他，能讓我不考慮性別因素就喜歡的也只有 B！」由於在 BL 裡 A 與 B 已經結合，兩人也就接受「即使從奇蹟開始，現在的我們是一對同志伴侶」的事實，本書第四章也介紹了最近不斷增加、充滿真誠想像力的進化型 BL 作品。但是，如果把這種 BL 的「奇蹟之戀」與「終極的配對神話」反過來搬到男女間的羅曼史上，又會發生什麼情況呢？

9　Andrea Chénier：十九世紀末義大利作曲家喬丹諾（Umberto Giordano）作。

首先，BL本來是異性戀角色愛上同性的奇蹟故事，如果將這種奇蹟故事反過來，就會變成同性戀男主角愛上異性的故事。當然，女同志愛上男人的故事也不無可能，但是為了與BL比較討論，在此只假設男同志愛上女性的故事，觀眾也設定成與BL相同的異性戀女性。原本更希望這種奇特的感受也一併消失）。到了「逆轉BL」的版本，則不可能出現這種情況。當一BL常見的公式劇情之一「平凡無奇的『受』被超級英雄般的『攻』愛上」，想必就會變成「平凡無奇的女主角被英俊的男同志愛上」了。在BL裡，男主角會變成「終極的配對」，而在作品裡攜手對抗世俗的恐同仇同，並可為作品帶來奇特的感受（筆者固然期待社會上不再恐同仇同，

個年輕俊美的同志青年，與貌不驚人的女主角成為一對情侶，在戀愛達成的一瞬間可能還有那種「奇蹟之戀」的奇特感受。但是當兩人的戀愛關係繼續下去，「本來是同志的年輕美男」也會變成「實質的異性戀年輕美男子」，並且變得與普通異性情侶一模一樣。那麼，我們又應該如何躲過這種死胡同呢？對於那些直接為異性戀女觀眾代言的「平凡女主角」而言，徹頭徹尾的「甜美」展開又是什麼呢？……那恐怕就是讓同志美男不知何故開始愛上自己，並且要求女主角和他上床，在緊要關頭停手的情節吧。而在無法做愛之後，男主角還為了對自己的愛感到焦慮，則故事就顯得十全十美。一個不過是「平凡女性」的「我」，卻能超越性向的界線，讓一個為了「自己」焦慮渴望的年輕美男，與自己展開一場永遠在夢裡擺盪的「奇蹟之戀」，並藉此永保奇

蹟的閃爍不輟。

《彩虹老人院》（メゾン・ド・ヒミコ／犬童一心導演／二〇〇五年）

反向利用ＢＬ「奇蹟之戀」與「終極的配對神話」的電影，又以《彩虹老人院》為代表。本片以同志安養院為舞台，而安養院的名稱「卑彌呼」也是老闆（田中泯飾）的名字。然而，片頭演員名單首先跑出的名字是飾演卑彌呼的年輕愛人・春彥的小田切讓（オダギリジョー），與飾演卑彌呼與前妻生下的女兒・沙織的柴崎幸（柴咲コウ），再來才以較小的文字列出田中泯、扮演沙織任職的油漆公司上司・細川的西島秀俊，以及扮演安養院裡老同志的演員等人的名字。事實上，以「同志安養院」在電影裡的題材罕見度，以及邀請出櫃劇場演員青山吉良挑戰銀幕處女作，都讓筆者忍不住期待這會是一部可能貼近同志真實生活的電影……當然，看到片頭字幕處後心裡也就有底了。《彩虹老人院》根本不是一部描繪同志的電影，而是人氣演員小田切與柴崎主演的另類異性戀浪漫喜劇。

男同志愛上女人的荒唐故事

卑彌呼的年輕情人春彥本來就不是個雙性戀者，卻對女性角色沙織懷有性幻想。而雖然他的

幻想始終沒有實現，在故事結尾又向觀眾表明，他羨慕著與沙織上床的異性戀男性細川（換言之，春彥仍然夢想與沙織上床）。沙織的上司細川對沙織有性方面的好奇，但是從電影開頭便不斷交代，細川和比（「醜女」）角色更豔麗的下屬之間曾有過多次關係。96所以在本片中，沙織經過春彥的求之不得便能得到勇氣，繼續抱持與細川上床的主體欲望。這部片也就變成了沙織的成長故事（Bildungsroman）。

光說不練的同志角色春彥

雖然春彥與卑彌呼之間有禮貌性的接吻，但仍然像《費城》裡的安迪一樣，都是「光說不練」的同志角色。春彥在片中有兩場「口頭出櫃」的畫面。首先是春彥與安養院金主之一的老企業家出門散步，在幾小時後回頭與沙織對話。白天，金主本來想在卑彌呼死後停止金援，但如今才知道有一個像春彥一樣的「美男子」將要繼承安養院的院長職位，就讓春彥搭上他的車離開。

沙織終於忍不住問傍晚才回到中心的春彥：「你跟……那個色老頭發生關係了？」春彥這樣回答：「我覺得想吐。我並不是專吃老的，也只是跟卑彌呼交往過，對我的期待也太高了吧？不過話又說回來，剛才我們做得很激烈喔。」沙織生氣地說：「太差勁了！」觀眾看到這裡，應該也會為之驚訝吧？在日本電影裡，一個銀幕小生幾乎不會說出像春彥這麼輕浮低俗的台詞。更何況

他說了「專吃老的」這種同志術語，在言詞上更加深了春彥是同志角色的印象。在這個晒衣場的場面裡，鏡頭由左後方的客觀視角，拍攝收衣服的沙織與抱著洗衣籃的春彥，所以觀眾無法移情於任何一個角色，只能以「神（第三者）觀點」旁觀這場戲。

另一個「有效的光說不練」，則是為了蓋掉中心外牆上的中學生塗鴉「變態去死！同志全滅！」，油漆公司的細川在中心外與春彥的對話。這場戲裡，春彥與細川靠在一台停好的車邊。

兩人的對話並不是以交叉鏡頭剪接的方式呈現，而是以固定平視角鏡頭，讓演員膝蓋以上全部入鏡，使觀眾以一種「神觀點」在旁觀看兩人的對話。細川問春彥是不是沙織的男友，春彥便如此回答：「不是喔……我對女生沒有興趣。」並問細川是否被男生追求過，細川則回答以前在學校曾有美式足球隊的男生說著「不會痛的」試圖約他，但還是覺得會痛而逃跑了。春彥便說：「如果是當不會痛的那邊就好了。」細川又說：「但對方不像是那一側的人。」春彥接著問道：「如果跟我呢？」細川朝春彥凝視一下，春彥又說：「開玩笑的。約直男是不行的。」細川聽到後便仰頭大笑，而一旁的春彥也跟著一起笑。這場戲裡的春彥先發制人對初次見面的細川出櫃，並如此輕易地對細川推銷自己，帶給觀眾一種「沒節操」的印象。

服務異性戀男性觀眾的入門場面

這場戲的另一個重要功能，在於透過異性戀角色細川，帶給異性戀男性觀眾一種「小田切讓在勾引我」的虛擬體驗。我們常常聽到這樣的情形：一個同志對異性戀男性朋友出櫃後，得到「只要不來騷擾我就好」的答案。在這個問答中，可以分析出「原來我對男同志也有吸引力」的正面想法，以及「其實我根本不想跟男生發生性關係」的負面想法，上面這場對話戲以「一號（男性角色）」的觀點敘事，則滿足前者的條件。更加上場面帶有詼諧感，更能將厭惡感與焦慮減到最少，堪稱完美的編排。

除了前述兩場「光說不練的出櫃」的戲之外，本片另外安排了一場戲，作為「異男觀眾的入門場面」。春彥提著垃圾走出中心大門，就被一群埋伏在外的中學生丟雞蛋。於是春彥便衝向其中一個中學生，推倒他後不斷毆打他的臉，並抓住衣角威脅：「下次再來，就把你殺了！」事實上，筆者在看到這場戲時，便擔心成年男子春彥對一個未成年的中學男生動粗是否不妥？而對於異男觀眾而言，這場戲會產生一種「被小田切讓脅迫」的「誘惑」快感。而到了中元祭的場景，觀眾才恍然大悟，他原來是受到春彥的「感召」才決心加入男同志的世界。故事到此也呼應前面的伏筆。

被打的少年向伙伴表明自己的離意後，毅然決然地參加安養院老同志們的中元祭，觀眾才恍然大悟，他原來是受到春彥的「感召」才決心加入男同志的世界。故事到此也呼應前面的伏筆。

為沙織對春彥產生好感製造機會的老人山崎的怪異女裝打扮

而讓春彥與沙織發生「奇蹟之戀」的重要推手，就是院民之一山崎（青山吉良）。山崎只有在房間裡才會拿出珍藏的各種角色服裝與假髮，他對沙織告白：「這些都是我的壽衣，反正自己死了也不用在乎好不好看。」山崎讓沙織穿上珍藏的修女服與車掌小姐等制服，一起玩著角色扮演遊戲。沙織叫山崎不如出去外面玩，其他扮裝院民也穿著晚禮服、燕尾服一起進舞廳跳舞。跟想補妝的沙織一起進女用化妝室的山崎，卻在回到自己桌位的途中被過去職場的下屬叫住。看起來明顯酒醉的前下屬以侮蔑的語氣朝著山崎大叫：「明天我在公司要跟大家說，山崎前分店長是個臭人妖！」看著把山崎嚇暈的中年男人，沙織終於爆發了。

沙織扮成車掌小姐，揮著手上的小旗怒斥中年男子：「還不向山崎道歉！」而中年男子也不甘示弱：「老子才不要！」「醜八怪，閉嘴！」而春彥一行人也察覺不妙。這時的畫面交替呈現春彥的上半身近拍、沙織的同樣角度鏡頭。明白沙織反應的春彥，只有以很愉快的表情默默地看著沙織。但是當時春彥與沙織之間隔著一點距離，觀眾則可以由這個畫面中判斷，沙織的上半身鏡頭其實是春彥的主觀視角，春彥凝視沙織，其實表現出他的強烈主觀興趣。雖然鏡頭表現出春彥頭向沙織傳達好感……「妳能為了山崎這麼生氣，其實是個不錯的人。但這種「好感」到了後來，究

竟是與沙織接吻作結，並且為了為隔天的床戲設下伏筆。

春彥在此向沙織表達情感，主要是因為沙織為了男扮女裝的高齡男同性戀者山崎抱不平。而為了讓沙織有打抱不平的機會，更需要讓山崎遭受侮辱，所以需要一個前下屬發現山崎的變裝喜好。因此本片不讓山崎戴上假髮、也不讓山崎化妝，使旁人可以一看就能認出他。雖然山崎房間裡除了女性制服以外明明還有很多假髮，進舞廳卻沒有化妝戴假髮，顯得不很自然，但是為了能讓春彥向沙織表達心底匪夷所思的渴望，讓這場另類羅曼史得以成立，可能也只有犧牲山崎這個配角而已。

把男同志角色當成道具使用的異性戀規範幻想劇

但是「我覺得能為同志朋友吃虧抱不平的女生是好人」和「想要跟這樣的女生上床」根本就是次元不同的「好感」，本片為什麼又對此視若無睹呢？對於「春彥與沙織產生性關係之後，又將如何繼續下去呢？」的質疑，犬童導演的回答是：「在跟小綾（編劇渡辺綾）討論當拍到不知道要拍什麼的時候，便想要為一群超越某種隔閡的人們說故事，所以才需要這樣的安排。事實上有很多同志朋友都告訴我們，現實中這種情況根本不可能發生。但是我跟小綾還是認為，在故事裡還是有可能的。」（《彩虹老人院》本事專書（2005）：8）

這段話可以視為一種宣言：筆下的同志角色無須反映「真實同志」，並且只需要依照異性戀的自己（我或我們）妄想行動。一個男同志角色企圖成為異性戀者，即使失敗仍然羨慕曾與沙織上過床的異性戀男性細川。犬童幻想的故事，想必也受到恐同的價值觀「異性戀者比同性戀優秀」影響吧？犬童為了本片「一直閱讀同志研究資料，並且想在片中置入他們受壓抑的歷史」，在片中找男同志演員扮演同志角色，而即使觀眾難以分辨「是否為同志」，至少也不想以刻板印象選角（《彩虹老人院》本事專書〔2005〕：8-10）。換言之，包括山崎在內的高齡同志，是為了要帶給觀眾「真實的同志」，以及「向來受壓抑的同志族群」的兩種印象，但同志主角春彥又與他們明顯不同。春彥即使是一個同志角色，也是討好**我們（異性戀觀眾）**的角色。那些銀髮同志，不過是春彥與沙織感情戲背後的人形立牌。

電影裡的「進化型」

在前面我們已經看過幾部「描寫男同性戀的不良範例」，編導方面得以將各種妄想與偏見自由投射在同志角色上。當然，也不可能沒有任何受異性戀者歡迎的男同志角色。在本節我們將分析幾部跳脫異性戀規範與同性戀恐懼，透過真誠的想像力賦予角色生命，並且將自我投射在角色

身上的電影範例。

《男人的另一半還是男人》(My Own Private Idaho ／葛斯・凡・桑導演／一九九一年)

《男人的另一半還是男人》發生在奧勒岡州的波特蘭，故事主要圍繞在男娼（street hustler）麥克（瑞佛・菲尼克斯飾）與他的叛逆多金好朋友，是市長的兒子也是男流鶯同行的史考特（基努・李維飾）兩人間的發展。麥克的猝睡症發作時，與周遭人物空間的關係刻意被拍成超現實風格，片中也引用真實男娼的受訪片段；另一方面，「老鴇」鮑伯（威廉・李察飾）與史考特的關係也特別與莎劇《亨利四世：第二部》(Henry IV, Part 2) 裡的法斯塔夫（Falstaff）與哈爾王子（Prince Hal）間的關係重疊，甚至從口語台詞瞬間切換到莎劇對白的引用，以一部同時出現兩名青春男星的劇情長片而言，堪稱充滿實驗性的作品。本身就是出櫃同志的葛斯・凡・桑導演同時也擔綱了本片的劇本，但是賦予片中角色麥可同志深度的，卻不是導演的說故事功力。

瑞佛・菲尼克斯「發明」的男同志角色告白場面

後來發行的劇本並非電影對白的完整收錄，而是由分鏡劇本作成，觀者便可以從影片與劇本對照出更動與差異，其中特別重要的場面，出現在於兩個角色在前往愛達荷州途中的營火旁。

劇本裡，麥克一邊撫摸自己的下體，一邊勾引史考特：「你難道就沒有想上我的時候嗎？」史考特則回答：「我想過，但是即使男人與男人成為好朋友，也不會變成情侶。我只為了錢跟男人上床」並且把錢塞給麥克，卻被麥克拒絕〔Van Sant（1993）：159-160〕。到了片中，卻變成了這樣的場面：

麥克：「我心底有話想告訴你。現在也是一樣……我明明想更靠近你卻辦不到，明明就

史考特：「講什麼？」

麥克：「我不知道該如何開口……你覺得我這個人怎麼樣？」

史考特：「你？你是我最好的朋友。」

麥克：「我知道我們是好朋友，有朋友是一件好事，我知道。」

史考特：「然後呢？」

麥克：「所以……算了，還是繼續當朋友吧」

史考特：「我是為了賺錢才賣身（I only have sex with a guy for money.）。」

麥克：「我知道。」

在你旁邊……」

史考特：「男人不能愛男人（And two guys can't love each other.）。」

麥克：「怎麼說呢，我……就算不拿錢，也可以愛人……我愛你，不用給我錢。」

史考特：「麥可……」

麥克：「我真的很想吻你……晚安……我愛你，你知道的，我真的愛你。」

史考特：「我知道了，過來我這裡。什麼都不要想，跟我一起睡在這裡。」

麥可便靠近史考特，兩人靠在一起入睡。麥可掏心掏肺的告白被史考特以「我們只能當好朋友」為由拒絕，但史考特仍表現出對好友最大的誠意。如果從麥可的觀點來看，雖然告白遭拒絕很痛苦，史考特卻能給他友情的擁抱，就表示他還是**愛**自己的。這是一場甜美中帶有苦澀的戲，也因為這場戲的存在，使得電影後半史考特為女性情迷心竅的時候，麥可的痛苦也變得更加深刻。

瑞佛跳脫恐同與異性戀規範的自由想像力

根據凡・桑的說法，這場營火戲更是透過瑞佛・菲尼克斯的詮釋以及對手基努的首肯，才會有這樣的面貌〔Van Sant（1993）：xxxiv-xxxv〕。瑞佛將麥可這個因為錢賣身、有時擦槍走火的男娼角色，昇華成為一個暗中愛著史考特的同志角色。日本也有一種以男性為對象的男娼「賣身男孩

（売り専ボーイ」），這些異性戀男孩通常只為了賺錢而向男性賣身，而男娼窟往往也為一些翹家青年提供住處[98]。由此類推，現實中的美國男娼之中，很可能有相當多類似凡桑原始劇本描寫的麥可那樣的存在。換言之，瑞佛菲尼克斯詮釋的麥可則透過瑞佛自己的觀點，**自行投射了自己的**性格「如果我是麥可，我有這種言行舉止，那麼我愛上好朋友考斯特的話，又會怎麼做？」而將自己的角色導向這個結果，但現實中的男娼卻極可能**不會**如此。然而，也因為瑞佛版的麥克脫離了凡桑的劇本，反而成了「一旦向直男好友告白，說不定連普通朋友都當不成」這種男同志在生活中常見的狀況，並得以在作為公媒體的電影銀幕上看到。而電影中又能夠轉成「繼續當朋友」這種得以迴避最壞下場的進展。

正因為麥可的愛情沒有結局，這部片說不上是一部好結局的同志電影。但是觀眾無從得知，片尾是誰把昏睡在路邊的麥可撿上車，觀眾也可以各自想像結果，所以也有可能是喜劇收場。

《四十六億年之戀》（46億年の恋／三池崇史導演／二〇〇六年）

《四十六億年之戀》以監獄為舞台，描述同一天入獄的囚犯有吉淳（松田龍平）與香月史郎（安藤政信）之間刻骨銘心的戀情（電影改編自正木亞都的小說《少年Ａ哀歌》〔少年Ａえれじい〕）。香月曾經強姦過典獄長的妻子，有吉則是因為殺害帶自己進賓館的年長男同志而入獄。

既沿襲了BL中「受」角色曾激發「攻」以外男性的性渴望公式表現，也強烈地符合了「男主角曾是異性戀者」的公式。片中實際發生肉體關係的角色並不是主角，而是在獄中享有特別待遇的土屋（澀川清彥飾）與有吉在洗衣間作苦工（也只是在昏黃燈光的淺池上用腳踩衣服）的同事雪村兩人。所以在這層意義上，本片是一部透過兩個「師奶殺手」（松田與安藤）演出充滿BL「萌」誘惑關係的作品。然而本片中有吉與香月之間的愛，充滿了情色、獨占欲、保護欲與慈愛，更讓觀眾感覺出可能持續的男同性戀關係。本節將舉出幾點原因。

沒有恐同的表明

在台詞上，有吉並沒有類似「我又不是什麼同志」之類的台詞。而其中又以他對於雪村「你是同志還是直男？」問題的回答「我兩邊都不是，我還沒分化」最為重要。有吉對於女性「說不上喜歡，也不討厭」，對男性則是「一做就想吐」。雖然帶給觀眾厭惡男性的印象，當他被問道「是不是男女都不行」時卻又回答「不知道」。而有吉被同一牢房的受刑人畑用「老二插錯屁眼」、「難道不是你嗎？」、「體型很像，我還以為是你呢」等話語挑釁的時候，有吉也不以「跟香月根本沒關係」撇清，更能讓觀眾可以判斷出有吉很可能知道香月跟誰發生了性關係。

有吉對香月的欲望凝視

第二點以描寫有吉對香月表現渴望的場面為例說明。受刑人入獄必須脫光身上衣物接受全身檢查，兩手靠住牆上橫桿，戲中出現疑似由有吉視角觀看身旁香月脫光衣褲的鏡頭。雖然香月光滑的肌膚讓觀眾大飽眼福，但也是有吉對香月初次感到性慾的場面描寫。後來又出現了幾個場面，包括有吉偷看香月睡覺翻身等鏡頭，也可以看出有吉對香月在性方面的好感與日俱增。

在寓言次元展開的愛情故事

本片的鏡頭語言主要分成四種：在極簡而帶有表現主義的劇場風格監獄空間裡發生的各種情節／只屬於有吉與香月兩人幻想的金字塔與火箭／刑警訊問時才會浮現的日常街景／以紀錄片風格呈現、香月過去不幸的種種回想。獄中的有吉往往像小孩一樣不安地抱著自己的雙腳，即使生理上是二十幾歲的青年，卻帶給觀眾心靈創傷或不安小孩的印象。此外，也有著香月不幸童年的身影與現今疊影（overlap）的畫面。然後是時而為小孩、時而又是青年的兩人登上不可思議的螺旋梯[99]、在建有金字塔與火箭的幻想空間內對話的場景。有吉抱緊香月時，香月雖然大喊一聲「不要！」並迅速逃脫，但是也像是對有吉表明要把他捲進破滅（死亡）漩渦一樣。而在兩人相

擁的前一個場面裡，有吉對香月問：「難道不能一起去嗎？」畫面便切換至兩人爬上鐵網電死的動畫畫面，也預言了後面的悲劇。最後香月捲進了雪村與土屋的爭風吃醋口角，並被土屋勒住脖子。香月選擇放棄抵抗就死。而發現香月屍體的有吉則字字深沉地說：「應該是我死的。跟宇宙相比，我寧可選擇你……結果你卻被其他的人先解決了。」

前面雖然指出有吉與香月之間的愛，可以察覺出一種持續的男同性戀關係，如果說得更精準些，則應該說是本片是一則在不否定現實男同志關係的前提下，讓兩個男主角的愛進入永恆神話境界的愛情故事。由於香月的死，他與有吉之間的戀情無法在故事發生的時間軸上圓滿。但是死亡對香月而言，也是從犯罪者身分解放的一種途徑——香月剛死時臉上的表情，毋寧是幸福而恍惚的，他死後出現的童年靈魂也快樂地吃著果醬麵包。此外，從牢內眺望鐵窗外的孩子，也在有吉的面前變成現在的香月。隨著「到底是什麼？」「什麼都不是」的台詞，呈現兩人相視微笑鏡頭的交叉剪接，根本就是互信互愛的最幸福片刻。換言之，本片就是兩個受傷的孩子以愛治癒彼此，並且隨著火箭的發射進入異次元，讓兩人之間的愛永久圓滿的寓言故事。對於本片，三池導演曾經表示：「男人們以熱情展現的終極愛情故事」、「不是你所想的那種電影」、「但也是能讓此道中人得到娛樂的電影」[三池（2005）]三池擅於否定男性間的性愛關係並強烈表現同性羈絆的黑道、不良少年電影，卻充滿自信地將《四十六億年之戀》特別區隔於其他作品之外[100]。

同志導演的同志電影

《初戀》╱ Hatsu-Koi》（今泉浩一導演╱二〇〇七年）

本片是今泉浩一的第二支劇情長片。今泉在身為色情電影演員之餘，也以攝影師的身分拍攝同志電影。他以極少的預算製作這部獨立製片作品，並且受邀參加柏林影展的「電影大觀」（Panorama）單元。本片乍看之下，看似以淺顯易懂的輕喜劇手法描述同志間的初戀，但事實上既呼應ＢＬ公式的慣例，也對於負面描述同志角色的電影類型提出異議。

高三學生唯史（村上弘飾）暗戀著同班同學公太（柴田惠飾）。在片頭字幕前，出現了一段他的獨白：「當我發現自己喜歡公太的同時，也開始討厭自己。」讓觀眾得以先明白唯史心中的孤寂。後來唯史遇到年紀較長的同志情侶弘毅（川島良耶飾）與慎二（堀江進司飾），也認識了兩人的朋友圭吾（松之木天邊飾），而後與圭吾成為一對情侶。本片結尾是唯史與圭吾的婚禮。

村上充滿鼻音的獨白「我現在正在高潮中（僕はいま、絶頂です）」，也洋溢著幸福的感覺。雖然片中另一組比較年長的同志情侶之中，弘毅的同志身分被母親（伊藤清美飾）揭穿，但是母親隨後送了兒子一組「夫婦茶碗」與一封表達認同的家書，弘毅與慎二收到後不禁露出欣喜的表

情。本片正是一篇由現實的世界觀出發，描述兩組同志情侶超越恐同仇同與異性戀規範，最後永浴愛河的清新故事。然而就如同前面提到，本片並不是「簡單的」同志初戀故事，主要原因在於同志床戲的拍法，以及圭吾的人物造型。

「零號／女性角色」的無法辨別性

本片當然沒有任何「光說不練的同志角色」，而雖然忠實呈現同志的各種親密：友情、愛情與性愛，片中從頭到尾卻未曾出現兩組情侶間的床戲。弘毅與慎二這對情侶既在狹窄的浴缸裡擁吻，也穿著家居服在床上情話綿綿，在在帶給觀眾親密的印象，但是兩人的性愛並沒有拍攝出來。

片中只出現圭吾的同性間使用性器官的性行為。第一次的性行為並不是與唯史，而是在酒吧向一個男人送秋波之後，便馬上乾柴烈火⋯⋯也就是在「發展場」的一夜情。兩人在廁所裡互相撫摸陰莖，圭吾也為對方口交。

床戲只出現在唯史自慰時的性幻想中。被公太推倒的唯史，在要被強行插入的時候，曾經發出拒絕的嬌嗔，又馬上被公太命令：「死人妖，閉嘴！」隨後便被插入。這是一種被虐幻想。本片以幻想作為片中的唯一床戲，對於以唯史的感情為主軸敘事的本片而言相當特殊，因為一般愛

情文藝片手法，通常會讓唯史與圭吾一開始交往，就有快樂的性愛。

片中在以唯史—圭吾與弘毅—慎二（似乎已同居一段時間）兩對情侶的生活為主軸的同時，也刻意不拍攝兩對情侶的床戲，用意在於讓觀眾更能幻想這四個性生活充實的男同志角色，實際上的性愛又有多麼刺激。唯史的妄想場景裡，刻意引導觀眾最嫩的角色「一定是『受』（女性觀眾的代言人）」，但觀眾又無從得知唯史在實際床上扮演的角色，便無法刻意把他定義成「零號」。不刻意分配「攻」、「受」角色的《初戀》，不容任何以異性戀規範的觀點解讀[101]。

「男大姊」的男性特質描述

圭吾是四人中身高最高、頭髮也最短的角色。

安慰唯史（村上弘飾，右）的圭吾（松之木天邊，左）／《初戀／Hats u-koi》（二○○七年）

圭吾第一次出現在銀幕上，也就是在弘毅與慎二同居的公寓現身的場面，以及後來在醫院病房探視弘毅的場景之中，都使用明顯的「男大姊」口吻（在此簡單定義為「誇大的模仿女性語氣」）說話。[102] 重點在於圭吾也會依照場合，切換回普通男性的語氣。在病房探望弘毅的時候，圭吾會因為「人家要切（蛋糕）了！」[10] 一句話鬧得天下大亂，同一天晚上在回家路上，當唯史為了無法坦承自己是「同志」向圭吾哭著道歉的時候，又以相當普通但溫和的男性語氣回答：「我已經發現了喔。」「你也是同志，太好了。」之後在晴天河堤的告白戲裡，也使用非常普通的男性語氣。

圭吾讓已經習慣男大姊配角與電視藝人的觀眾，驚覺到世界上也有一種兼具男大姊與「普通男人」性質的男同志。當然在此無意主張男大姊不應該屈居於配角，《惡女羅曼死》[11] 裡的美髮造型師角色「小欣」（新井浩文飾）就像是合乎現實的男大姊角色，飾演「小欣」的新井於其他影視作品中多半扮演強勢的異性戀男性角色，卻能演繹出極具說服力的男大姊，令人移不開目光，而本片也具備了男大姊造型師存在的必然理由。所以不是「不能有男大姊只是配角的電影」，而是「應該增加多方面描述男大姊性格的電影」。更因為圭吾的角色設定可以自由切換語氣，相較於塑造「明明是男人卻很女性化的角色」為殺人魔、被處刑的反派，《初戀》更能提供「男性的一面」與「女性的一面」兩種選項，也是一種對於不良類型片的強烈批判。

《男色誘惑》（ハッシュ！／橋口亮輔導演／二〇〇一年）

橋口亮輔可能是日本唯一公開出櫃的商業片導演。他的《男色誘惑》主要描述一對男同志情侶與一位異性戀女性間的關係。在寵物店負責修毛的直也（高橋和也飾）與理工科系畢業的上班族勝裕（田邊誠一飾）偶遇朝子（片岡禮子飾），朝子希望勝裕「成為我孩子的父親」，而到時候也有可能把本來強硬反對的直也拉進來，共組一個幸福的家庭，在這個家庭裡，同志伴侶繼續扮演各自父親角色，而不存在異性戀規範與父權制度關係。從本片榮獲該年度《電影旬報》十大影片亞軍，並奪得許多獎項看來，它得到的好評與支持不僅來自同志圈與一部分女性觀眾，也勢必有許多將異性戀規範與同性戀恐懼內化的異性戀男性。那麼，本片又為什麼能夠受到普遍歡迎呢？

以觀眾不易察覺的手法，美化男同志間的性愛場面

首先，本片同樣沒有直接表現男同志的性愛場面。但是許多場景都帶著強烈的性暗示，調度

10 日文的「切」蛋糕與「割」腕諧音。

11 《ヘルタースケルター》，岡崎京子漫畫原作・蜷川實花導演，二〇一二年。

上也充滿機智。一開始的鏡頭裡，一個男人從被窩裡爬起來，從地上的面紙與保險套空袋間逐一撿起衣服，並且慢慢起身，鏡頭帶到他的全裸背面。後來觀眾透過直也的台詞，便能明白那是他前一晚帶進房間纏綿的一夜情對象，離開時並沒有給直也任何聯絡方式。至今仍然很少有一部電影，讓一個非主要角色的臉部特寫與裸體出現在片頭。透過片頭，觀眾可以知道，這部片描寫的，是那些做愛時使用大量面紙與保險套的男人。雖然裸男的背影在日本主流電影中也已經習以為常，像許多年輕小生就常常以這種畫面「服務」女性觀眾，這個場面便很容易被觀者忽略（在筆者的課堂上，便有學生表示「可能是其中一人有花粉症，需要常常擤鼻水」）。

後來勝裕在直也房裡度過一晚的場面裡，勝裕叫直也不用替他煮咖啡，他可以自己來。勝裕想用虹吸壺煮咖啡，卻一不小心讓熱水溢出來。至於直也為什麼會出現那麼欣喜的表情，不僅是因為可以讓勝裕來自己家，似乎也可以繼續留到早上，是一種戀愛的預感。直也潑撒熱水的場面在構圖上也帶著暗示。畫面的左前方是玻璃咖啡壺與白色的陶瓷濾紙座，咖啡粉就像泥流一樣，隨著熱水滾滾流出。咖啡壺的右邊是直也的小腹至大腿間特寫，他穿著白內褲與背心，這個鏡頭不只是故事上的意涵「泡咖啡倒太多水」，更給人一種「下半身射出液體」的聯想。這也是間接的暗喻表現。筆者第一次看時留意到的，無非是直也欣喜的表情。同理，異性戀觀眾如果看出片頭同性床戲的性指涉，想必也看得出這場戲的暗喻。但是許多同志觀眾依舊只會盯著直也的下體

與大腿吧？

《男色誘惑》裡最為露骨的性場面，只有直也與勝裕剛開始同居時的接吻戲。鏡頭以中近距離拍攝床上的兩人，由於這場戲以較長的時間傳達肉感，而容易給人一種「慢慢演給觀眾看」的印象。但是這場戲並沒有直接帶進性愛場面，與其說是情色，更像是溫馨的場面。對於那些多少有點內在恐同的觀眾而言，想必也相當容易接受（強烈恐同、仇同的觀眾，想必一看到男男接吻就掉過頭去）。

所以本片對於那些無法聯想到同志性愛與射精的觀眾而言，只會看到生活場面，並且將片中的直也與勝裕的接吻與飲食等日常生活，當成賞心悅目的銀幕饗宴。

印象強烈的情侶對話

在直也與勝裕接吻之前，曾經發生小小的吵架，當賭氣的直也從冰箱裡拿出一桶家庭裝的冰淇淋，並且拿湯匙挖著吃時，勝裕惶恐地從沙發上爬起，隔著矮桌向直也問：「你生氣了嗎？」直也說：「沒有。」勝裕又回道：「你每次生氣不都會吃冰淇淋嗎？」光是「一生氣就會吃冰淇淋」這點，便傳達了兩人同居已久，連生活細節都摸得一清二楚的親密性。對於身為女同性戀者、並與男同志角色產生強烈共鳴的筆者而言，對於這種細膩的描寫相當感動，相信異性戀觀眾

在觀看時，也能夠和自身的交往經驗重疊。

T恤的共用

筆者在第一次看本片時更動容的一個細節，在於同居兩人輪流穿著的一件T恤。在本片的後半，直也終於接受了朝子，並且約了勝裕三人一起在某家全天候連鎖餐廳碰面，朝子並給了兩人人工受孕工具與資料[103]。這場戲裡勝裕身上穿著的粉紅底白圖樣T恤，在前一場戲裡很明顯就穿在直也的身上。同居的同志伴侶共穿一件T恤。在本片前半，勝裕並沒有這麼鮮豔的衣著，所以很可能是受到直也的影響。而在親密感上，直接穿著貼身的T恤也更勝於外套。這場戲的安排不只能避免觸怒那些害怕「看到男男親熱」的恐同觀眾，甚至也很容易被觀眾忽略。

勝裕的言行舉止不像男同志的理由

片中勝裕的舉止，看起來更與現實中的男同志完全不像。在新宿二丁目的場景裡，直也的男大姊朋友個個操著女性化的腔調，直也雖然不屬於男大姊，卻以比男性更溫柔，甚至帶點撒嬌的口氣，表現出更具現實感的同志樣貌。而勝裕的角色身上感受不出同志氣息的原因之一，是讓異男觀眾容易接受；另一原因則在勝裕在參加完過去單戀同事的結婚派對後，在二丁目遇到了直

也，同時也是自己第一次在二丁目以男同志的身分露臉，幾個月之間還不可能完全展現出自己的同志特質。在此要提出第三個原因。根據與橋口導演同一世代的男同志朋友指出，過去曾經穿著泳裝出現在《Men's Non-no》夏季號的田邊誠一，也是許多男同志的「配菜」。筆者由此推測，如果讓「（前）Men's Non-no直男模特兒田邊」以自己的樣子扮演一個同志，則包括橋口導演在內的同志觀眾，都會搶著進戲院看。

《自由大道》（Milk／葛斯・凡・桑導演／二〇〇八年）

《自由大道》是由一九七〇年代舊金山首位出櫃的政治家哈維・米克（Harvey Milk，一九三〇－一九七八，由西恩潘飾演）的真人真事改編。作為好萊塢同志電影新典範的本片，更拿下了奧斯卡金像獎的最佳男主角與最佳劇本，各方佳評如潮。片中不只看不到任何「壞類型」的同志角色，即使忠於哈維被暗殺的史實，也明確與故事結束後的現實世界連結，不僅片中同志角色的現實藍本可以確認，片尾更結合了二〇〇八年當時在舊金山同志聖地卡斯楚街的同志大遊行，以及米克的遺言畫外音「一定要帶給大家希望」（You gotta give 'em hope.），激昂的場面為本片帶來無窮的後勁。

使觀眾忘了演員是異性戀男性的「逼真同志」演技

西恩潘是一個明顯的直男演員，卻在電影開頭便將犬童一心電影中那種「非同志演員挑戰同志角色」的態度一掃而空。還沒往舊金山發展的哈維，在四十歲生日的前幾分鐘於紐約地鐵的台階邂逅近史考特（詹姆士・佛蘭科飾）。

穿著上不過是個生意人的哈維，在下樓時偶然與穿著便服衝上樓的青年史考特擦身而過，他回頭叫住年輕人。在一分鐘的長鏡頭中，右側年輕人左臉的一部分，不經意地看著左側哈維。一開始哈維在畫面的中間，史考特的鼻子只出現在畫面右上角，兩人的身後則是一面白色的磁磚牆，適當襯托出了兩人的眼神交會。接著哈維親吻了史考特，在確認四下無人後，便叫史考特「來吧！」而史考特也露出苦笑，勉為其難地跟著哈維一起下樓梯。

本片開頭才一分多鐘的戲，卻讓觀眾印象深刻，光是不間斷的臉部特寫就已具有強烈意象。而哈維這時的台詞「過了今晚，我就四十歲了，但是我沒有什麼行程。你也不希望我一個人過生日吧？」搭配的正是溫暖的微笑與一些誘惑，他盡可能讓自己看起來很迷人，以捕獲所要的獵物。如果將「賣俏」視為一種女性化的舉止，而「一定要追到手」又是男性化的行為模式，則西恩潘巧妙地融合了這兩種特質。許多觀眾對於他這種既非男大姊，又不是「普通」男性角色的演

技，必定留下深刻印象，並開始懷疑他在現實中的性取向。

兼顧上半身（政治活動）與下半身（性愛）的描寫

下一場戲裡，兩人事後在哈維的床上吃著蛋糕，床戲則被省略。但本片中仍然有直接的男同志性愛場面。第一場床戲出現在靠近中段，已經與史考特分手的哈維在卡斯楚街自己的相機店裡，看到傑克·里拉（Jack Lira，迪亞哥·陸納飾）在外徘徊。之後在小公寓微暗的房間裡，鏡頭透過半開的門偷窺了兩人全裸纏綿的過程，後面的鏡頭則變成事後傑克靠在哈維的臂彎，兩人對談的場面。在哈維當選市政執行委員，於自家店面充當的競選總部舉行慶功宴的場景中，突然出現了一個短暫的疑似口交鏡頭，哈維的左手克里夫·瓊斯（Cleve Jones，艾米爾·賀許飾）與某個總部工作人員親熱，並且在畫框外擺出口交的姿勢。後來出版的分鏡劇本裡，並沒有這個鏡頭的描述，所以很可能是現場臨時追加而成〔Lance Black（2008）：47〕，還給了觀眾一種「這些人即使是為了慶祝哈維當選也好，卻選在辦公室這種地方辦事。總歸是這個圈子的人」的印象。

但是疑似口交的鏡頭只出現了相當短的時間，對那些不願在銀幕上看到男男親熱的觀眾而言，影響也應該不大。本片兼顧了哈維偉大政治家與同權先鋒的一面，也仔細描繪了哈維周遭的同性戀族群。

與歌劇《托斯卡》交錯的哈維之死

雖然本片忠實呈現哈維被暗殺的場面，在描述哈維死亡的同時，也穿插事件前數日的一連串情節，讓哈維伴隨著普契尼（Giacomo Puccini）的歌劇《托斯卡》（Tosca）裡同名女主角的歌聲，以及與史考特的美好回憶，一起前往傳說的境界。

哈維在遇刺的前一天，曾經在歌劇院看了《托斯卡》（根據哈維後來在電話中的說法，坐在他右邊的高齡女性，正是他頭一次看歌劇時台上的女高音比度·賽揚）。舞台上的托斯卡抱著愛人卡瓦拉多西的屍體，並在追兵出現時從城牆往下跳。在此之前，女高音以充滿魄力的歌聲，高唱義大利語的歌詞：「斯科比亞（欺騙托斯卡的羅馬祕密警察總監）！我們在神的面前再見！」下一個鏡頭裡，史考特在床上被電話鈴聲吵醒，睡眼惺忪地接起話筒：「喂？」電話另一頭是哈維問道：「我吵醒你了嗎？」半夜被電話吵醒，史考特不但沒有生氣，還溫柔地問：「你怎麼了？沒事吧？」哈維說他去了歌劇院，隔壁就坐著歌后賽揚，下次也一起去看歌劇吧……哈維意外地以一種欣喜的心情，打電話給分手已久的情人，讓觀眾猜測兩人可能將要復合。

在暗殺當天，丹·懷特（Dan White，一九四六─一九八五，喬許·布洛林飾）朝著哈維的手掌與肩膀開槍，當哈維轉向窗邊跪倒，鏡頭特寫帶向哈維的臉上，並且溶入一間歌劇院的正

面，歌劇院外牆還掛著印有各個歌手名字的旗幟。透過這個鏡頭，觀眾可以知道這就是哈維前一晚造訪的地方。下一個慢動作鏡頭，出現了哈維右臉與正面的特寫。當懷特再朝著哈維的背後開槍，觀眾卻從窗外（歌劇院的觀點）看著窗內哈維的死亡。畫面淡出後，又回到片子一開始哈維與史考特在床上的對話場面。在事後的溫馨氣氛中，哈維以一種分不出玩笑還是認真的語氣說道：「還是什麼都沒變啊。」下一個鏡頭則是成千上萬手持蠟燭的人們走過卡斯楚街的畫面。這時畫外音出現了哈維預錄在錄音帶上的「遺言」：「一定要帶給大家希望。」（包括懷特在內的真實人物，在片中的後續發展，均以字卡交代，只有哈維以聲音呈現，也是導演的安排）

這一連串場面之中，將哈維的死與托斯卡重疊具有兩種意義。首先，如果從好萊塢電影中同志角色與歌劇間的關係來看，《費城》裡的安迪沉醉於歌劇旋律裡，最後將歌劇從他身邊剝奪走；《自由大道》裡則演出了男同志奪回歌劇的場面（從電影史的角度分析，不必考慮導演與劇組是否有這樣的企圖）。其次，哈維的也透過死前的張口慢動作，讓觀眾聯想到他由現實飛升到《托斯卡》──一九〇〇年首演以來，無數女高音詮釋過的寓言故事中的托斯卡之死的次元。雖然哈維失去了人間的肉體，卻為現實世界裡的同志伴侶留下了希望，並帶著與史考特之死的幸福時光、女高音華美的歌聲，飛向被永久傳誦的神話世界。

104

對《BL進化論》尤其重要的詹姆士・艾佛利導演

詹姆斯・艾佛利堪稱是最能擺脫男同志角色銀幕負面形象的導演之一，最近幾年更公開自己與長期合作製片伊斯梅爾・莫香特（Ismail Marchant，一九三六—二〇〇五）的感情。雖然他拍攝的作品未必都是男同志電影，由本書的立場而言，艾佛利仍然是一個特別重要的存在。尤其是莫香特—艾佛利製片公司拍攝的《墨利斯的情人》（一九八七年），更為一九八〇年代後半日本廣義的BL圈，精確而言是《JUNE》的相關圈子，帶來一股「英國美青年熱潮」，並且成為熱潮的焦點。片中男主角墨利斯喜歡上同班同學克萊夫，克萊夫卻與其他女性結婚。墨利斯後來愛上狂野而可愛的小園丁亞歷克斯，告別克萊夫……故事從二十世紀初的英國劍橋大學展開，出現了諸如克萊夫家的貴族宅邸與船屋之類的場景，對於那些已經熟悉《風與木之詩》《小鳥窩篇》的女性觀眾而言，是不需要多餘解釋，即可接受的內容（雖然飾演墨利斯與克萊夫的演員，都比角色年長一些）。故事本來是英國小說家E.M.佛斯特（Edward Morgan Forster，一八七九—一九七〇）在三十幾歲「孤獨的生活中」寫成的夢想（フォースター（1988）:393-394／Forster（1971）:219-220），而改編成好萊塢電影的，又是美國導演艾佛利，以及他的印度製片伴侶莫香特。這部片既不讓觀眾產生影射的誤解，又體現了《BL進化論》前提：「現實／表象／幻想綺

想」三要素間的相互作用。

《終點之城》（The City of Your Final Destination／詹姆士・艾佛利導演／二〇〇九年）

本章的最後要舉出《終點之城》作為說明，本片也是艾佛利在痛失伴侶莫香特之後，改編美國作家彼得・卡麥隆（Peter Cameron，一九五九—）的同名小說而成。由安東尼・霍普金斯與真田廣之，扮演一對交往二十五年的伴侶亞當與彼特。本節將簡單分析彼特的造型和亞當的關係。

刻意「不像同志」的彼特造型

本片特別將彼特塑造成獨一無二的男同志角色。根據真田本人的描述，他雖然事先訪問並觀察處境與角色類似的男同志，導演卻吩咐他不需改變造型、動作與口氣，只要順其自然去演即

告訴亞當（安東尼・霍普金斯，左）「我的人生不能沒有你」的彼特（真田廣之，右）／《終點之城》（二〇〇九年）

可。他努力以演技表現出同居二十五年的生活感，以及對亞當的愛﹝網站 Hollywood News Wire 影片（2015）﹞。彼特的舉手投足之間看不出絲毫的陰柔氣息，甚至也沒有西恩潘飾演哈維，或是高橋和也飾演直也時呈現的那種兩性特質交雜感。而彼特在片中也常常作一些「貼心主婦」在做的家務事：幫亞當打好領帶、泡咖啡、為淋雨的訪客遞上毛巾，甚至親自幫他脫襪子。但彼特做家事時的樣子並沒有女性氣質，而使觀眾聯想到一流的酒店接待或洋裁師傅。角色的年齡設定為四十歲左右，真田看起來卻年輕許多，輪廓分明的體型也為角色帶來許多魅力。

亞當與彼得在現實中難以想像的對等關係

雖然原作中的彼特是泰國人，本片也因應真田，將彼特設定為來自德之島[12]的貧苦人家。彼特十四歲那年遇到了富有的白人男性亞當，被當成愛人帶到英國收養，他在接受英國的教育之後，卻因為亞當準備移民烏拉圭，而必須依法成為正式養子。也就是說彼特從十四歲起，有二十五年間的人生都在亞當的照料下長大，在故事發生的時候，為了支付廣大土地的固定資產稅，他致力於古董家具的生意，顯現出相當精明的生意頭腦。當亞當猶豫著要不要在他鄉異地度過餘生，以免耽擱彼特的大好前程，彼特便直接回答：「我的人生不能沒有你。」原作裡的彼特，則是為了工作而選擇與亞當分居。從經濟階級落差開始的兩人關係，在二十五年後終於變成了純粹

的互愛、互信與互相尊敬，展現出成熟的感情關係。當然，艾佛利在電影版裡，一定也投射了自己的夢想吧？如果不將真田塑造成呼應真實男同志形象的角色，是為了將彼特與亞當間的柏拉圖式戀愛烘托成獨一無二的愛情，同時也避免觀眾在比對真實同志伴侶後，對銀幕上的伴侶感到不自然，這樣的設定便能成立。

男同志性取向的表象

彼特在片中有一幕略顯唐突的裸體場面。某天午後，亞當與彼特同床，亞當穿著衣服靠在枕頭上，抱著亞當腳踝入睡的彼特卻一絲不掛。亞當的右腰巧妙掩蓋了彼特的下體。鏡頭從亞當的臉帶到腳底，當彼特移動上半身的時候，就帶回彼特的兩腿。實際年齡快五十歲的真田扮演三十九歲的彼特，身體看起來卻如此年輕，肌膚也如此具有彈性。而這對交往二十五年的伴侶很可能從白天就開始嬉戲，事後也不急著穿衣服。然而這場戲除了服務觀眾以外，是否還有其他的指涉？雖然在故事上沒有必然性，但先不論必然與否，如果以女性裸體的畫面服務異男觀眾，已經成為電影的慣例，那麼男同志導演拍攝男性的裸體，是否也理所當然？這場戲不僅坦率表現出男

12 離台灣外海較近的日本西南離島。

同志導演的欲望，也發揮了嚴厲批評性別角色不平等現象的功用。換言之，正是對於恐同仇同與異性戀規範宣戰的鏡頭。

墨利斯揮別過去失戀並與其他女性結婚的克萊夫，與同性伴侶亞歷克斯共度白首。曾經在《墨利斯的情人》裡，為銀幕角色注入生命的艾佛利，在自己八十歲的時候，又拍出了相處二十五年，並且相愛到人生盡頭的亞當與彼特，令筆者感觸良多。創作者依照其真摯的想像力，讓「男同志」角色過得比現實更好，則不僅止於 BL 創作者，在一個本身就是同志的男性電影導演身上，一樣得到充分的印證。

謝詞

本書寫作的契機，也就是BL愛好與研究活動的起點（如果不算青少年時代「美少年漫畫」），是在紐約羅徹斯特大學攻讀視覺與文化研究課程時提出的小論文，從論文發表到本書的完成，也過了十七個年頭。在這段期間受到許多人的鼎力相助，特此致謝。

首先是協助完成本書的朋友。

《BL進化論》的標題出自服部滋編輯的手筆，過去在工作上常常受他照顧。

認識二十幾年的波爾本。他平常是個普通的同志大叔，卻也是一個傑出的扮裝皇后，近年更致力於向性多數者為性少數者的權益發聲的啟蒙工作，廣受全國電視觀眾所知。筆者過去不曾想過原來可以與他討論BL的進化。

封面插圖與書腰的推薦文，分別出自一直期待本書的中村明日美子小姐與三浦紫苑小姐。對

她們感激不盡，總想向她們彎腰致敬。

感謝平面設計者內川拓也先生，用心為本書提供了溫暖而直接的包裝。

山本文子讀完本書原稿後，給予相當貴重的意見。透過精通BL的山本小姐，才得以訂正單純思考下的錯誤。

前後任編輯上村晶小姐與的場容子小姐，發揮了不輸商業電影製片的手腕，以愛貫徹了內容的編輯。本書的原案與完成者都是筆者，但是筆者的身分毋寧接近商業電影的「作者」也就是導演。

感謝本書的企畫、出版社的宣傳與發行各部門，也要感謝購買這本書的你。

資料與訊息提供（敬稱略）：英保未紀、天宮紗江、故‧池田たかこ、池田なつき、石田仁、故‧石原郁子、石原理、市川一美、今泉浩一、岩佐浩樹、榎田尤利（ユウリ）、大江千束、柿沼瑛子、金丸正城、片山倫子、加藤圭子、神崎龍乙、國崎晉、栗原知代、近藤安代、櫻井和歌子、佐藤雅樹、篠田真由美、下山浩一、Simone深雪、淨法寺彩子、高橋悠、竹下しのぶ、田中千鶴、エミ‧チサノ、鳥人彌巳、中村明日美子、中谷由紀子、二本木由實、萩原まみ、東野純子、日野しのぶ、福山八千代、藤澤涼子、保科衣羽、松岡夏輝、三浦紫苑、みど、宮崎淳子、宮本佳野、森谷佳代子、山藍紫姬子、やまじえびね。

與本書相關的研究，在以下人士的協助下得以發表，或是得到以下人士的建議（敬稱略）：

尼ヶ崎彬、池田忍、石井達朗、上野俊哉、Keith Vincent、シャラリン・オーバウ、Lucy Gerson、金田淳子、釜野さおり、Mario Caro、Joseph Cameron、齋藤綾子、清水晶子、杉本靖代、故・竹村和子、Tina Takemoto、故・千野香織、Chow Wei-Chin、Ryan Chao、故・塚本靖代、Zvonimir Dobrović、永久保陽子、西嶋憲生、Amy Herzog、Daniel Humphrey、Kim Hyo-jin、伏見憲明、藤本由香里、Norman Bryson、堀ひかり、Jacqeline Berndt、Trevor Hoppe、堀江有里、Jonathan Mark Hall、Patricia White、クレア・マリィ、森岡實穗、守如子、吉原ゆかり、Matthew Reynolds、David Lurie、Margherita Long。

在大學教導 B L 論的經驗，也為筆者帶來許多靈感。感謝明治大學文學院藝術系，能提供筆者分享的機會，並且感謝課務單位允許筆者讓一部分同學能以實際消費支持 B L 業界的想法。也要感謝給予 B L 論集中授課機會，允許筆者採用同樣授課方式的筑波大學人文社會學門。

電影中的同性戀表象，則從筆者任教過的以下學校（學年課程、學期課程、集中課程、單元講座）課堂上，各位同學的回答裡得到了線索。

學習院大學身體表象文化學專攻、共立女子大學國際學院、多摩美術大學美術學院藝術系、法政大學全球教養學院、早稻田大學文化構想學院表象‧媒體論專攻、御茶水女子大學哲學系、京都造形藝術大學電影系、日本映畫大學電影學院。

電影研究方面，則受到由岡島尚志主導，東京國立近代美術館附設電影中心各位的多方指教。

本書的學院教育基礎，出自以下老師：

Elizabeth Grosz、Susan E. Gustafson、Michael Ann Holly、Darrell Moore、David Rodowick、Janet Wolff。

本書的基幹，也就是博士論文的指導、審查教授（敬稱略）：

主審：Douglas Crimp

Joanne R. Bernardi、Lisa Cartwright、Sharon Willis

Jeffrey Allen Tucker

一九九四年在橫濱國際愛滋大會的周邊活動上，讓筆者得以與 Crimp 教授見面的故‧古橋悌二先生。雖然不記得是否向兩人請教過問題，但只要研究一遇到挫折，確實都會想起古橋的話「為了這個世界認真思考」，並且想起悌二與道格拉斯的身影。

獎學金與補助金方面：

羅徹斯特大學視覺與文化研究全額給付與獎學金（一九九八年九月─二○○二年八月）

科學研究費補助金基盤研究B課題番號21320044001研究課題〈女性ＭＡＮＧＡ研究：主體性表現的可能性與〈全球化──歐美／日本／亞洲〉〈研究代表：大城房美）研究分擔者（二○○九年四月─二○一○年三月）

二○一二年度竹村和子女性主義獎助金

最後要把本書獻給二十七年來，也包括留學四年在內，支持我的伴侶──木村直子。（尤其是二○一四年四月到十一月，不斷重想重寫的期間，如果沒有「安定的家庭生活」，我可能會撐不過去）

二○一五年櫻花盛開時

作者注

1 同人誌作品商業發行的範例之一，是商業BL初期的名作
《KIZUNA─絆》。此外，《第一堂戀愛課》第二集中，收錄
了單行本第一集結束後以同人誌型態發表的五篇短篇與一篇
新作；在商業連載結束後，更以商業發行的型態發表了官方
續篇。本文中提到「已經無法取得」的商業作品，則以《私
家版　大氣層的燈》（私家版　成層圏の灯）最具代表性，
本作品後來發行了文庫版。

2 有些原創作品即使不是衍生和二創，但是就商業BL標準而
言性愛場面過於激烈或是角色年紀太大，原本只能以同人誌
形式發表的作品，卻在往後得以商業出版。這樣的例子顯示
出商業BL出版的表現寬度擴大。

3 調查對象包括二十三間主要的BL雜誌出版社，筆者於調查
編輯部性別比例時，得到女性編輯佔其中九成以上的結果
（二〇一五年二月，編輯部調查）。

4 本論點出自筆者對幾位從事同人活動（不論是否繼續）的職
業BL創作者之訪問，她們對於自己身為全國發行作品的作
者抱有矜持，身為「以BL維生」的社會人士，對年輕讀者
也懷著責任感。許多訪談的內容都以雜談為主，本書為了深
度探討，特別與松岡夏輝老師進行深度對談（二〇〇二年十

二月三十日）。

5 　收錄《影子籃球員》（黒子のバスケ）二創作品的新刊選集本，在二〇一三年間特別多，每個月可出版數十冊。這也是因為（自二〇一二年十月起，為期一年左右的）恐嚇事件打壓，造成同人誌展售會大幅受限下的特殊狀況，若將本狀況除外，發行種類仍然為「大約一百部」。

6 　同性社交（homosocial）的概念，尤其是應用於日本表象研究的場合，則參照以下文章：電影研究者齊藤綾子著〈同性社交再考〉（ホモソーシャル再考），由「從東亞的脈絡如何談論同性社交？」副標開始之段落。〔四方田犬彥、齋藤綾子編（2004）：279~309〕。

7 　然而在一九八〇年至一九八四年間，曾經出現一份《ALLAN》雜誌。根據《隱密的教育：yaoi、BL前史》（密やかな教育——やおい・ボーイズラブ前史）書中《JUNE》主編佐川俊彥專訪指出，《ALLAN》是以讀者妄想的藝人間的同性戀為主要內容，故與《JUNE》不同。〔山本（2005）：12～13〕。

8 　「小說道場」內容被收進四本單行本。〔中島（1992～97）〕。

9 　現在仍可版找到具有「JUNE格調」的復刻作品。除了榎田尤利由《夏之鹽》開始到「魚住君」系列的作品之外，還有須和雪里的《薩米亞》（サミア），以及漫畫家鹿乃しうこ的《永久磁鐵的法則》（永久磁石の法則）。

10 　石原郁子的小說評論與影評，都可參考影視文化研究者石

田美紀的《隱密的教育：yaoi、BL前史》〔（2008）：250～271〕

11　例如石原郁子就曾經表示：「在上映《同窗之愛》或《墨利斯的情人》的電影院裡，可以確實感受到女性占據整個空間，同時我們也發現了男性觀眾相對比較少（中略）日本男性還不能習慣這種電影，因為這種洗鍊、坦誠的男同性戀電影，異性戀男性根本不可能接受，他們只沉溺在異性戀床戲與暴力的世界裡。」〔石原（1996）：72〕

此外，電影導演橋口亮輔在接受《JUNE》訪問，談到其作品《二十歲的微熱》（二十才の微熱）時也表示：「女性觀眾看《墨利斯的情人》之類的片，只要有金髮男人一起上床，一定會很高興的（笑）。」日本人通常不喜歡看男男間的床戲，所以他特別強調，日本人的同性床戲，基本上和英國片裡的差不了多少。橋口的看法，可以作為理解當時對同性戀電影認知的範例。〔JUNE（1993）：43〕。

12　筆者訪問松岡老師後得知，她每星期、每個月都為了活動出新刊，導致相當忙碌。在她正式出道後，《JUNE》也曾表示願意刊登其作品，最後松岡只願意提供隨筆文。她表示不適合的原因，主要是自己的故事人物間糾葛較少，不適合《JUNE》的調性（二〇〇二年十二月三十日談）。上面引述的部分，出自栗原知代的書評。〔柿沼・栗原編（1993）：356〕

13　依據社會學家石田仁訪問曾任《JUNE》主編的英保未紀後整理之資料，投稿作品的基本稿酬為每張（四百字稿紙）六

百日元。〔石田仁（2012）：168〕

14 例如集同志、跨性別與扮裝皇后於一身的香頌歌手席夢深雪，就曾經以「上了年紀的yaoi愛好者」與「yaoi的活生生見證者」身分接受某雜誌專訪。她表示：「（一九九〇年代初期的BL雜誌之中，）許多作者都是從淑女漫畫雜誌挖角來的，所以性場面就特別激烈，幾乎是A片。」〔シモーヌ深雪（2000）：26〕。

15 出自與松岡夏樹的個人對談（二〇〇二年十二月三十日）。

16 BL出版界也不乏跨足電子出版者，而電子出版比紙本容易賣，也成為不容忽視的事實。然而，過去可以靠版稅勉強度日的創作者，卻沒有因此受惠。更由於最近幾年的閱讀媒介進化激烈（平板電腦取代個人電腦，按鍵型手機也被智慧型手機取代等），銷路與閱讀媒介的便利性之間必然也產生關係。所以，我們今後仍需關注電子出版的動向。從本書立場而言，由於經濟不景氣，為了那些買不起紙本的讀者，也為了那些在寸土寸金都市無處放書的讀者，還是鼓勵更多讀者購買電子書籍，保持BL生生不息的土壤，持續產出各種「進化的作品」。

17 發行至二〇一三年的《COMIC JUNE》（コミックJUNE）雖然由《JUNE》過去的母公司發行，刊名也確實有「JUNE」。刊載的漫畫以BL角度看來卻是充滿硬派性描寫的作品，與一九八〇年代充滿啟迪性的《JUNE》大不相同，讀者切勿混淆。

如果由廣義的BL角度考察《COMIC JUNE》，會發現一件

有趣的現象：本刊隨刊附贈受女性歡迎色情DVD廠牌的男同志成人影片（也就是所謂的「G片」），並推出漫畫與DVD廠牌的跨業種合作企畫，乃至G片愛好者之中，也有人稱《COMIC JUNE》是BL的代表（至於二〇一四年發行，DVD附贈漫畫的刊物《DVD JUNE》，想必也循這種模式進行）。有些讀者直接以「JUNE」涵蓋整個BL類型，可能就是造成混淆的主要原因。此外，在《COMIC JUNE》的影響下，G片廠牌「BOYS LAB」從女性取向的DVD廠牌中獨立。廠牌公布的工作人員與演員（「模特兒」）列表宣稱所有作品的工作人員都是同志，而專屬模特兒均為直男（異性戀男性）。廠牌的作品除了邀請真實同志客串的片子以外，基本上都是異男為服務女性觀眾，演出幾可亂真的戀愛與性愛場面。廠牌名稱的日文發音，也與「BOYS LOVE」相近。此外，也有G片廠牌「CHEEKS」與BL雜誌《麗人》合作之類的情形，在此無法一一列舉，但像這樣的女性向G片廠牌，在世界上恐怕也是絕無僅有。

18 二〇一一年，美國VIZ Media出版社與日本的安利美特（Animate）、Libre出版共同創立「SuBLime」漫畫書系，專出BL作品。在多家出版社投入BL戰場的前一年，也就是二〇〇三年，在日本造成轟動的《萬有引力》（フラヴィテーション）與《絕愛追緝令》（FAKE），便成為頭兩部率先登陸美國的BL漫畫。詳情可參閱出版經紀商兼譯者椎名由香里所著的《美國的BL漫畫風潮》（アメリカでのBL漫画人気）〔椎名（2007）：180～189〕。

19 《就是喜歡BL》沿襲了廣義的BL史觀，以明確的觀點，指引初入門與潛在的BL愛好者進入BL的世界。

20 筆者為了調查讀者的閱讀喜好（喜歡看這本的人，便推薦另一本），事先預測了讀者初期會閱讀幾部作品。從排行榜專書（《這本BL不得了！》）的前幾名作品中筆者也發現，光是看這幾部根本無法滿足BL愛好者的需求。筆者認為，參加投票的讀者至少要看完前二十名的作品，才能表示自己喜歡哪些、討厭哪些。而在大量閱讀之後歸納出的建議，也早已超乎入門者想要的分量。

21 筆者的第一篇BL論是在美國羅徹斯特大學研究所討論課上提出的報告，當時如果直接使用「Boys' Love」一詞，容易被誤解為成年男性對於男童的性虐待（戀童癖，pedophilia）。有一部分因素是為了避免誤會，故刻意使用「yaoi」。

22 二次創作分為直接以作品名作為「類型名」的一群，以及以連載刊物（如《JUMP》）或出版社為名的一群。至於「JUNE ／ BL」則專指原創BL，而許多以女性為主要訴求的類型，往往是廣義的BL二創。

23 東在文章中指出：「圈內人之間，僅對於喜歡『yaoi、BL』的女性使用這種稱呼。」〔東（2010）：271〕

24 以研究者的身分發表的文章，主要以中島梓與栗原知代的評論為參考依據撰寫而成，兩人提及的作品則盡可能入手閱讀；至於以一個才開始喜歡BL作品的書迷身分，則採納資深愛好者的建議，並購買個人喜好連載作品的單行本，從書

店新書海報與書腰文案做挑選。此外，中島的《死神的孩子們：過剩適應的生態學》（一九九八年出版），則是一九九〇年代發行的BL現象文本分析著作中最有系統性的一本，在本書內常常提及。然而，筆者仍要大略點出自己在立場本質上與中島的三個不同。（一）筆者嚴格區分異性戀與女同志傾向（本書中多次重申，不管是BL創作者還是讀者，都不大可能是女同志）；（二）筆者不認為一個與贊同者結婚生子，丈夫還能分擔家事的女性（中島就是代表之一）就是人生的大贏家；（三）筆者更不能苟同中島將BL作品貼上「破壞欲望」（thanatos）的標籤，將BL視為感染HIV的途徑而混為一談，並鼓勵讀者從隱喻的層次上找出愛滋病的禍害。

25　單行本編排時，將「受」的台詞變更如下：「你說我哪裡看起來像那些男大姊？我不過是喜歡男生而已！」

26　在「yaoi」論戰期間，佐藤雅樹曾經在迷你雜誌《CHOISIR》上，就雙重恐同提出見解，並且明確區分「少女漫畫與恐同症」。論戰主題在於角色戀愛前的關係，女性評論者對佐藤的意見相當廣泛，栗原全面支持，中島則視而不見。藤本由香里提到男同志在這論戰中的位置，並指出yaoi中被視為表象的不是真實男性，所以並非如此重要〔藤本（1998）：143&144〕。從初期廣義的BL小說創作出道的作家榊原姿保美曾經提出「幻想即現實」理論，表示初期的廣義BL創作者與讀者，全是女轉男的男同性戀（在同一理論脈絡下，寫出《卍》的谷崎潤一郎是男轉女的女同性

戀，嚮往西部片男主角的女性觀眾則為女轉男的異性戀），對於恐同方面則表示，萬一真有讀者在 BL 小說中追求同志表象，那都是讀者個人資質的問題，與作品本身無關〔榊原（1998）：91&92〕。本書立場的前提，並不認為幻想、表象與現實之間是有關聯的，但那關係並非透明，也絕非相等，在補遺段落將有更詳細的說明。

27　單就筆者所知，在一九九〇年代提及愛滋的 BL 作品，只有《港都遊龍》系列。「攻」主角除了「受」以外，還有其他性對象，是一個自覺不同於「普通直男」的男同志。在以男男戀愛為故事主軸的「準 BL」連載少女漫畫裡，《TOMOI》和《紐約‧紐約》都曾出現過愛滋病患，但都是雙性戀白人男性。

28　筆者屬於女同志中的後者，在各種層面上，也抱持著一種與伴侶保持對等關係的「對等幻想」。後來參加了各種同志社團，明白沒有「對等幻想」的女同志也不在少數之後，便問自己這種「對等幻想」來自什麼地方，最後從「美少年漫畫」《摩利與新吾》裡找到答案。兩個男主角在個性上大相逕庭，又是對等的朋友關係，也只有跟對方在一起時最能放鬆，是可以互相補完的「針與針」。筆者從青春期就很羨慕這種關係，才會擁有將這種戀愛當成理想的價值觀。筆者後來看到的不平等，更成為日後研究廣義 BL 的動機之一。

29　有一種稱作「年下攻」的子類型，指的是年紀較小的「攻」侵犯較年長的「受」。在這種類型中，有少數是「攻」長相較秀氣，而「受」比較陽剛的例子。

30 漫畫《極其普通之戀》（ごくふつうの恋，江美子山著，出版於一九九九年至二〇〇二年間。）獨樹一格地描寫「非做不可的例行勞動」（比較寫實）。然而作品中不管描寫換季或是換壁紙之類的大工程，都由「攻」「受」一起完成，樂趣多於苦勞。

31 對此，中島作了以下描述：「（前略）總歸是男生，實際上並不傾向『受』，而想『攻』的話則隨時都辦得到。是出於合意才成為『受』。」〔中島（1998）：77〕

32 撇開現實，中島以yaoi世界的觀點主張：「如果強姦發生在男女之間，可能是一方對另一方的支配或征服，最壞的情況下，甚至是一個種族延續血統的本能。但是如果強姦發生在兩個男生之間，則不外乎強姦者表達『我是這麼地想要你』的手段。（中略）而即使被強姦者也（中略）試圖表達對於強姦的不滿，對於『強姦』背後的意念，則毋寧是接納的。」〔中島（1998）：74〕

33 中島似乎也曾描寫過類似的內容：「這就是鏡像場景：我強姦著我，對我有所求，我也被強姦，被我所愛。這是自戀的極高境界。」〔中島（1998）：114〕文中出現法國精神分析學家拉岡（Jacques Lacan，一九〇一─一九八一）的「鏡像場景」（mirror stage）理論用語，但用法相當混亂。

34 本書提到的《紐約‧紐約》，雖然是一部在少女漫畫雜誌上連載的作品，故事裡美國人角色間的出櫃問題、家庭衝突，以及對HIV‧愛滋病的討論，看起來都像是從美國社會（或小說、電影等作品）取材而成。而從「攻」與「受」的「男

性」「女性」外表與角色位置，以及「受」遭第三者囚禁強暴等場面來看，都符合一九九〇年代BL的公式，故特別納入範例之一〔溝口（2005a）：35-38〕。

35　例如一起沖繩縣十四歲初中女生被美軍士兵強暴的事件，在事件發生後，眾議院議員原田義昭於二〇〇八年二月十九日投稿一篇部落格文章，文章前半原田向受害少女表達慰問之意，但後面引用了《產經新聞》專欄文章的一段內容：「從小時候開始，父母親就不厭其煩地告訴我們，不要跟著陌生人走。而一個小女孩竟然毫無防備地走在美軍聚集的沖繩街頭，並且輕易地上了他們的摩托車。缺乏徹底『教養』的家庭，實在令人相當遺憾。」原田還在文章中評論報導：「家長和社會，乃至於政治人物或許都能盡一些監督的責任，然而這起事件如果演變成駐日美軍的規模重整，乃至日美安全保障條約的存廢，豈不十分諷刺？」原田文章的前半明言「這次事件不容任何形式的藉口」、「誠心祈願受害者能早日康復」，但到了後半仍然將責任歸咎於聽信引誘的少女身上。雖然文中並不是直接以「被害者自己的錯」表示，而委婉寫成「她的父母沒有警告她不能隨便相信陌生人」，究竟還是表現出女方必須為被強暴負責。原田議員在二〇一五年四月還沒下台。http://www.election.ne.jp/10375/39851.html（最後瀏覽日期：二〇一四年八月十六日）

36　廣義BL史第二期少女漫畫「美少年漫畫」《風與木之詩》的主角吉爾伯，堪稱是BL作品「受」角色的原形（prototype）。雖然他與同年齡的塞爾傑談戀愛的同時，也受

到叔叔（其實是生父）奧古斯特的掌控，但讓他即使逃亡後也無法安定下來的主要原因，究竟還是吉爾伯的妖冶容貌，以及令男人神魂顛倒的魅力，這種魅力最後也導致他的悲劇下場。即使生活在叔叔的絕對支配下，吉爾伯的童年也曾遭其他男人強暴，且是由於前述的美貌與性魅力所致。被描述成如此具有「女性特質」的角色，到了故事最後還與吉普賽（羅馬）少女發生性關係，以交代他身上尚有「直男」的功能，更可證明是BL公式的一大來源。

37 筆者是從一九九五年到一九九八年間，在與另兩人共同創辦經營的女同性戀／女雙性戀交流空間「LOUD」（東京中野區）購買《別冊CHOISIR》的。當時《CHOISIR》的負責人色川奈緒是站在女性主義的異性戀女性立場支持我們，於是讓她在店裡寄賣《CHOISIR》雜誌。筆者在這段期間，也曾邀請一九九〇年代開始從事BL書評的譯者柿沼瑛子小姐，在LOUD舉辦一系列「女同志小說翻譯工作坊」，並在筆者離開LOUD後繼續舉行。由於柿沼小姐平時以翻譯男同志小說為主要收入來源，卻總是自覺在消費同志族群，所以即使我們的講師費用遠低於一般行情，仍欣然接受邀請。LOUD現在還在（由大江千束主理），而關於「女同志小說翻譯工作坊」成立的經緯，可參閱《翻譯世界》雜誌一九九六年七月號的第二十六頁。一九九〇年代異性戀女性對同志社群的貢獻，至今鮮少被提出討論，所以也是本書發表的使命之一。

38 本節目外景隊訪問了同志雜誌《Badi》當時的主編村上弘

（也就是本書分析範本之一，電影《初戀》中飾演男主角的演員）。村上個子不高，對一般觀眾而言還算可愛，算是具有「男性特質」的男同志，但在攝影棚中實際參與討論的男同志代表，卻只有扮裝皇后的波本而已。這種安排其實是現今日本各家電視台（不論公家或民營）允許言行女性化的「男大姊」露臉，卻禁止「陽剛的男同志」上電視的潛規則。然而在外景訪問中，外景記者建議村上可跟爆笑問題的田中（裕二）交往，而村上回答「我對他沒感覺」的片段，卻能在尺度邊緣順利播出，所以我們仍應肯定製作單位的勇氣。

39　日本第一本由同性戀者推出的同性戀評論集，也是伏見的第一本書《私密同志生活—後戀愛論》（プライベート・ゲイ・ライフ，一九九一年出版），也很可能是因應「男同志熱潮」下女性讀者需求的產物。

40　詳情可以參閱造型藝術家、散文家兼譯者大塚隆史的《二丁目解題》（二丁目からウロコ，一九九五年出版）。本書作者從一九八二年開始，就在新宿三丁目經營同志酒吧「Tac's Knot」。

41　在此以最小篇幅說明當時的撥接網路討論群組。用戶間以「暱稱」在線上討論這點，與現在的網際網路大同小異，但使用者必須將數據機（modem）接在電腦上，並且撥接到主機（「UC-GALOP」架在布魯與小真家電腦的硬碟裡），接通後便會出現「UC-GALOP」的歡迎畫面。登入想去的「房間」後，可以看到自己上次登入時留下的「對話」。為了節

省連線時間（通話費），必須先下載有興趣的討論串，然後馬上中斷連線，重新連線回到「房間」後，再把自己的回應複製貼上（當時站上公告便清楚表示，當用戶登出後有新文章，系統不會即時反映）。值得一提的是，個人用戶的網路通信，在當時仍然需要相當的技術、能力與經濟力，所以布魯與小真對LGBT社群，確實帶來莫大的貢獻。

42　OCCUR這個英文字具有「發生」、「想起」的意思，是故作為團體名稱。

43　《性的少數者—同性戀、性別認同障礙、跨性別當事人談人類性愛的多樣性》（セクシュアルマイノリティー—同性愛、性同一性障害、インターセックスの当事者が語る人間の多様な性，性少數者教職員聯盟編著，二〇〇三年出版）除了收錄辯護律師的名言，也詳細記錄了「府中青年之家事件」訴訟的完整經過。

44　二〇一四年五月七日，筆者透過一通與佐藤的電郵，確認了長年以來不連續的細節。

45　文化人類學者威姆‧蘭辛（Wim Lunsing）在英語論文《yaoi論戰：對日本少女漫畫、男同志漫畫、男同志春宮片性愛場面的考察》（Yaoi Ronsô: Discussing Depictions of Male Homosexuality in Japanese Girls' Comics, Gay Comics and Gay Pornography，二〇〇六年）裡指出，佐藤寫〈yaoi全部去死〉並不出於厭女情結。蘭辛在論文中指出，佐藤被色川奈緒邀請引發論戰，然而事實上佐藤只是受到色川邀請在《CHOISIR》發表文章，選擇yaoi主題的是佐藤本人。即使

「被邀稿」變成「引發論戰」是事實，說色川企畫yaoi專題引發論戰卻是「yaoi論戰」最致命的訊息誤導，相當地可惜。〔Lunsing（2006）〕（參照的PDF版文獻並無頁碼。提及色川與佐藤的段落在第二十六段）

46 日本唯一的男同志商業片導演橋口亮輔，在處女作《二十歲的微熱》（二十歲の微熱）中首次出櫃，也受了《JUNE》雜誌的長篇專訪，並在同年十一月號刊載，得到更多（廣義）BL愛好者的認識。

47 這三位滿懷野心的成員，更在一九九七年合作完成了《同志研究》（ゲイ・スタディーズ）一書，並標榜「日本第一本提示同志研究可能性與研究範圍的專書」。

48 石田很可能沒有認清，愛好BL的女性會在不同情境下，交互使用「homo」、「同志」、「真實同志」等稱呼。筆者的BL愛好者朋友（異性戀女性）很可能同時會有以下四種截然不同的言行舉動：(1)在推特之類的地方寫著「快給我homo……」，意謂著「最近都沒找到什麼可以萌的BL故事，超無聊」。(2)說著「對那些男同志、女同志，當然不應該有什麼性傾向的偏見或歧視」而跟筆者一起參加彩虹大遊行。(3)在彩虹遊行上看到猛男，便聯想到那些強調肌肉美的BL漫畫，不禁對那些大哥發出尖叫。(4)尖酸批評（抱怨？）某些BL作品「太寫實了，根本不萌」即使她並沒有表示「對真實同志沒興趣」，光看狀況(1)和(4)，也可能會讓人以為「她也可能對現實中的男同志沒興趣吧？」如果一個人有了這種先入為主的概念，則表示他對於愛好BL的女

性缺乏足夠認知。

49 篠田在一場同人誌《YAOI的法則》的發行座談上發表以上想法。這本同人誌由譯者柿沼瑛子邀請篠田與筆者，以「三淑女」（三人淑女）名義發行；封面插畫由本橋馨子繪製〔三人淑女（2001）：66〕。

50 引用自筆者與三浦紫苑間的電子郵件〔二○○七年六月十五日〕。社會學家金田淳子在一次與三浦的對談中表示：「如果對一個人告白，說妳只喜歡他，希望對方接受妳的好意是成立的，跟對同性戀的歧視是兩回事。如果今天是異性戀，有沒有可能說『我不是異性戀，但我還是喜歡妳！』之類的話呢？我完全不懂（笑）。」〔三浦＆金田（2007）：17〕

51 萩尾望都在連載《天使心》時，便曾經因反應不佳，與要求中斷連載的男性編輯群「隱形廝殺」，連續「試煉」三十三回直到連載結束。日後更在漫畫雜誌《葡萄柚》（グレープフルーツ）一九八一年的一篇隨筆上揭發這項祕密（雜誌資料來自隨筆）。此外，長期與竹宮惠子共同創作的小說家兼樂評人增山法惠，曾在與影視文化研究家石田美紀的對談〈『少年愛』少女漫畫的催生者〉（少女マンガにおける『少年愛』を仕掛け人）中表示，她們曾在一九七○年代與男性編輯對抗，爭取以少年取代少女成為主角，並在雜誌上連載。而在女性作家的版稅率和稿費普遍都低於男性作家的當時，她們也藉此爭取了與男性作家相同的版稅率與稿費。〔萩原（1998）：17-26〕〔石田美紀（2008）：293-324〕

52 或許有許多愛好BL的讀者會反駁，自己並沒有「恐同」、

「厭女」等用語中的「厭」與「恐」，在此並非指「BL愛好者基於自覺討厭同志與女性」。就如同第二章對於BL定型公式的分析，女性讀者在父權制度、異性戀規範的壓迫下，為了讓自己從女性特質中解放，將欲望寄託在那些美男子角色身上，在樂園裡謳歌愛與生活的美好；以及透過男性角色跨躍障礙證明愛情奇蹟的公式表現，皆反映出了厭女與恐同的症狀。

53　如果再加上第一章提到的論點，吉永史的其他非BL作品（如《昨日的美食》或《大奧》），往往因為出現了男同志角色或男男床戲，而被不明就裡的讀者直接稱為「BL」。但儘管外界如何亂扣帽子，在此就可以找出本書刻意區分BL與非BL的原因。如同《第一堂戀愛課》的例子，同時在圈外也發表創作的BL作者之中，有許多人被認為創作重心主要放在BL作品上，導致「一般人」一看見男同志的性愛場面，容易聯想到「男子」之間的「愛」，於是將許多出現男同志角色或男男性行為的作品全都稱為BL。首先這種先入為主的觀念並不恰當。其次，即使表面看似BL版圖的擴張，在意識上卻否定了BL（以及那些需要BL的女性讀者）。

54　這部作品中對於生殖行為的言語表現，包括動物使用的「雄性」「雌性」「交配」，和人類使用的「你懷了我的種」「做愛」等直接的用法，甚至是時代劇裡的「拜領『子寶』」「必須延續家門血統」等詞彙。以讀者而言，對於包括自己在內的妊娠、出產脈絡下的語境，與論及作品角色間生殖的語境，區分並不困難。

此外，當「斑類」睡眠或意志動搖的時候，遺傳基因的型態會超越肉體，以視覺化的型態示現，在作品中被稱為「魂現」現象。國政的魂現是美洲豹，則夫是長毛小型貓，除此之外也有狼、秋田犬等動物，在視覺面上也有「動物生態片」特有的魅力，更是《野性類戀人》吸引讀者之處。

55　在單行本第四集裡，父方卷尾與母方夏蓮生下了志信與愛美；第六集裡志信的父親又被修改為國光。即使卷尾與父親的情人「出軌」設定沒變，今後國光身為斑類支配者的存在感，在作品的世界中很有可能超越卷尾與夏蓮。

56　不論是描寫職業網球選手，鑿溫泉的油井工人，還是處理歷史題材，松岡夏輝都是透過普通日本女性不可能觸及的專業創作BL的頭號代表人物。對於專業描寫的考究，也顯現出無人能及的逼真。在《七海情蹤》第一集的後記中，她就提到為了考據當時保齡球瓶的形狀，就找了好幾本外文文獻，卻因為光靠「bowls」不足以說明遊戲內容，最後採用「九瓶戲」（nine bins）一詞〔松岡（2001）：295-296〕。

57　在這部作品中挑大樑的清水，確實也是作品中**占盡最好框格**的角色之一。

58　直樹先後出現在漫畫《艷陽下的璀璨男孩》（山田靫著，一九九九年出版）與《小小的玻璃天空》（二〇〇〇年出版）至於風卷則出現在「港都遊龍」系列裡。直樹成為一個受讀者歡迎的同志角色，理由在於作品形式上是以高中好友三人輪流擔任主角的短篇。「港都遊龍」系列故事充滿了風卷的愛人章吾被壞人綁架囚禁等公式情節，也多有強烈的SM場

面，所以即使風卷被描繪成很寫實的男同志，故事的世界觀也讓讀者難以與現實作連結。

59 當然也有一種男同志走纖細路線，但畢竟只占少數。如果要簡單描述男同志追求的情欲類型，就是「男性特質」。

60 從作品裡退一步想想現實裡的狀況，會發現作品中那些為自己同性戀傾向煩惱的人之中，其實很少人真正敢對父母啟齒，而作品中卻似乎完全沒有這種問題，使得讀者容易接受。

61 在《風與木之詩》前半，吉爾貝爾在鴉片中毒後被馬車撞死，而後半的賽爾吉選擇以異性戀身分繼承子爵爵位，堪稱悲劇收場。筆者並無意批判作者竹宮惠子當時在描述同性戀時的想像力不足，反而是日文國語字典裡將「同性戀」解釋為「異常性欲」，在圖書館找書時，只要一輸入「同性戀」、「男同志」、「女同志」，則只能找到精神醫學相關書籍；影劇新聞裡關於同性戀消息，也往往以鬧劇方式報導。如轉行經營企業的女歌手佐良直美在一九八○年與通告藝人Cathy的「好姊妹」緋聞，以及電視美形小生沖雅也跳樓自殺後，透過養父（經紀公司董事長日景忠男）爆料過去發生過的「孽戀」。在此般時代背景之下，描寫美少年之間同性戀與異性戀間擺盪不定的複雜心理轉折，以及短暫同性幸福時光的「美少年漫畫」創作者，正透過想像力與世俗的恐同對抗，至今要怎麼致敬，都怕不足表現敬意。作者在描述吉爾貝爾的悲劇下場時很難不動情，更因為她描繪許多吉爾貝爾身世，所以讀者更能了解賽爾吉與吉爾貝爾這一對戀人**不可能**在一起。在本書序文裡筆者就已說過，以女同性戀者

的身分，自己承認女同志傾向的時候，並未經過內化社會恐同心理的過程，得以順利成為女同志，也是託美少年漫畫的福。此外也確定了同世代的許多同性戀者，都擁有這種共通的經驗。

62　現實女同志伴侶闡述多元成家與養兒育女理想的書，則有東小雪與增原裕子合著的《兩個媽媽的話》（ふたりのママから、君たちへ，出版於二〇一三年）。兩人於二〇一三年三月，在東京迪士尼渡假村舉辦同志婚禮〔東＆增原（2013）〕。

63　久我山在吾妻不在日本的期間，曾經把在新宿二丁目搭訕來的男生帶到「西新宿某間看起來很高的飯店」上床。但這種行為幾乎不可能出現在現實男同性戀者身上，毋寧是女性讀者對於被美男子搭訕的想像。但這種描寫卻不是本作品的弱點，因為本作品是BL，是女性愛好者透過美男子實現「如果我是男同志，我會怎麼做，又想做什麼」各種想法的實驗場。雖然是去除對男同志（或女同志）恐同心理的預防針，與進化型的BL有所接點，對於日本男同性戀者的一夜情場域，則沒有詳盡描寫的必要。

64　本書本篇已於二〇一三年完結，但外傳仍在刊行中。

65　蛋糕店附近的蕎麥麵小開真一，過去曾找過正實擔任辯護律師，最後勝訴無罪，才介紹浩找正實諮詢。當浩在繼承官司打贏健太的哥哥之後，一行人便去真一的蕎麥麵店舉行慶功宴。雖然真一是直男角色，對於浩與蛋糕店前老闆的愛情不但不排斥，還多方鼓勵，也是本段情節的重點之一。

日本曾經出現過因為性別認同關係而變性（男變女；MTF）
的通告藝人，例如：平原麻紀、春菜愛、椿姬彩菜和佐藤加
代等。如果她們一直將事實隱忍在心裡，就只是外表看起來
「漂亮的女性」。但是如果漫畫中的桐野一旦注射女性荷爾
蒙，因為體格的關係，也未必能接近真正的女性。如果再考
量經濟負擔與醫療風險，也有一些MTF選擇放棄變性，並
在人生中找到妥協點。筆者認識的變性人之中，也存在著各
式各樣的情形。有一些透過雷射手術去除了鬍子、腿毛等體
毛，但仍以「男大姊」（男體女性）的身分參與群體生活，
在私人生活中也採女性打扮，並透過與其他愛男扮女裝的同
好交流，保持他們的精神平衡。「被當成女生的時候才會覺
得人生有救，尤其是在床上的時候。」也有已經除毛而不作
女性打扮，每天在網路上以「婊子異性戀女性」的人格發表
文章。也有人是雖然可以忍受「體毛稀疏，肌膚白嫩」的自
己，卻擔心自己以後變成「大叔」也會失去自信，但如果要
動手術，又無法決定要成為「大叔」還是「大嬸」，而感到
不安。有一種「性別適合手術」，則是將性器官整形至類似
女性器官，於只要接受手術者穿上衣服，外人也分不清楚他
的性別，但手術仍然充滿風險。

許多男性在扮裝被揭穿之後，並不會被當成「女裝的大哥
哥」，而會被當成「男性版大姊姊」。日本關於這種社會認
知的論述，可以參閱性社會史研究者三橋順子帶有自傳成分
的著作《男扮女裝與日本人》（女裝と日本人，二〇〇八年
出版）。

67　雖然夢野把三島當成一個男生喜歡，夢裡想像的三島卻沒有「胸部」跟「雞雞」，所以後來他向桐野說明的時候，就表示當他看見三島的下體，便發現跟想像的「不一樣」。在故事中，光是「笨蛋」夢野就花了一年以上才想出結論，而夢野的母親也表示「喜歡一個人，還問他性別的話就太可惜了」，並且鼓勵兒子與三島的戀愛，使得讀者得以信服。夢野也是作品中唯一依據BL公式（直男出櫃）的角色。

68　《「同級生」「卒業生」官方畫冊──畢業紀念冊》（二〇一一年出版）為B5尺寸硬殼裝訂，一百三十二頁中有一半為彩色，售價不含稅二二六八日圓的精裝本。「中村明日美子『同級生』系列原稿展『畢業典禮』」於二〇一四年二月十九日至二十六日，於「3331 Arts Chiyoda B104」舉辦。至於作者與ルネサンス吉田對談會入場券的中獎率，則由原稿展的官方推特（@asmk_gengaten）於二〇一四年一月二十九日張貼，堆積成山的報名抽選券照片推測。

69　中村也創作了難稱得上「所謂少女漫畫筆觸」，卻充滿大眼睛、可愛造型角色，也較少耽美成分的漫畫作品，如在《Melody》（メロディ）上連載的《鐵道少女漫畫》。

70　當然原對於自己邂逅的竟是自己的高一學生這件事，還是感到相當意外的。空乃擁有超乎同年齡少年的身高，更因為對時尚感興趣，便服搭配總是相當出色，所以出現在同志酒吧也不顯稚氣。在故事中，原還以為空乃是成年人，才敢對他出手。然而回到現實世界考量，身為一個打十幾歲就踏進新宿二丁目同志酒吧的三十七歲同志，原如果能近距離接觸十

五歲少年青春的肉體，卻還以為對方一定超過二十歲，則顯得匪夷所思。

71　出自二〇一三年七月五日，多摩美術大學藝術學系影像文化設計課程主辦的特別講座「性別、性傾向與漫畫表現／特別來賓：中村明日美子」。本次特別講座得以順利完成，必須感謝共同策畫課程與活動的西嶋憲生教授。

72　至於不採用BL公式，具有現實色彩的各種同志角色，幾乎無法在普通的BL小說裡找到。即使是基於擁護同志人權，插圖畫風可吸引讀者，文字卻讓人感到過於逼真，所以難登「娛樂」之林。由此意義來看，榎田尤利的輕小說《妖琦庵夜話─神探不是人》（妖琦庵夜話──その探偵、人にあらず，二〇〇九年出版），透過世俗對外表與常人無異的「妖人」，影射現實社會中的同性戀歧視問題，則可視為BL小說家榎田尤利以非BL「輕小說家」榎田ユウリ身分發表的「BL進化型作品」。

73　雖然從森茉莉以來，廣義的BL也已經度過了半個世紀以上，這種廣義的BL對日本社會，又帶來了多大影響？這個問題涵蓋的範圍非常廣泛，可能需要另寫一本書才能盡答，但許多在青春期接觸「美少年漫畫」的同志讀者（包括筆者在內），卻能將世俗的同性戀恐懼拋諸腦後，誠實面對自己的同志身分。在此另外再引用兩篇於公開出版品發表個人體驗。首先是同志作家伏見憲明的《酷兒樂園──歡迎來到「性」的迷宮──伏見憲明對談集》裡所收錄，作者與譯者柿沼瑛子的對談：「雖然來我這裡採訪的編輯或記者多為

女性，她們幾乎都在看過《波族傳奇》與《風與木之詩》後深受影響。如果以影響層面的厚度來說，可說是非常深而厚的影響。」〔伏見（1996）：264〕換言之，有許多的女性媒體人，在受到BL始祖「美少年漫畫」影響之後，開始對現實中的男同志感到興趣，進而採訪伏見等男同志。如果沒有那些「美少年漫畫」，包括伏見在內的日本男同志將難以在日本媒體上見到天日。另一例子為先與女性結婚，再變性成為女性後向妻子告白的佐倉智美，在她的自傳性作品《性別認同障礙真有趣：人的性別可以變來變去喔》（性同一性障害はオモシロイ—性別って変えられるんだョ）之中，則這樣描述自己的妻子：「基本上是一個擁有進步思考，也不追求『像個男人』還是『像個女人』。所以我們的結婚理念，也在尊重對方獨立性與個人人格的同時，以男女平等的互助為基礎，建立共同生活的型態。我們主張婚後妻子不必從夫姓，分擔家務，並且讓家中的帳務透明化。這些主張的背後，說不定本來就沒有『男』與『女』的觀念。而她本來就關注性別議題，但不知為何也對變性、跨性別或相關領域，包括男扮女裝與同志議題都感興趣，連相關造詣也很深。（中略）她好像從年輕開始，就收集每一期美少年同性戀雜誌，而這一塊領域，到現在還藏著很多『謎』，所以我反而還要等她向我『出櫃』。」〔佐倉（1999）：86〕訪談中提到的「美少年同性戀雜誌」，依照年代判斷，極可能就是《JUNE》。

74 根據近幾年發行的BL漫畫導讀調查，從二〇一二年發售的

主要BL漫畫裡，就能整理出一八四名作者〔NEXT編輯部編（2012）：136-141〕；BL小說導讀也歸納出一百五十一位BL小說家〔雜草社編輯部編（2003）：176-177〕。兩者均未網羅所有專業BL作家，而舉出的創作者也未必都是全職，其中也有同時從事其他類型者，所以只是粗估。

75　這段後記並沒有收錄在復刻版裡。

76　尤其是那些已習慣用手機上推特與pixiv（日文插畫社群網站）的新一代愛好者，與一九九〇年代撥接上網的一代不同之處，在於即使沒有在現實裡「遇到」那些創作者，似乎也可以在網路上輕鬆與創作者打交道。至於本章提到的社群意識，僅視作培養進化BL作品的土壤觀察，在此必須聲明，未來仍有變化的可能。

77　在此簡單舉出幾本這段時期出版的單行本做參考。漫畫家‧插畫家須賀邦彥於一九九三年推出的漫畫《碧藍旗幟下》（紫紺の旗の下）單行本第一集封面裡，只印著作者簡介，如出生年月日、血型、興趣等，而沒有作者的話。只占版權頁八分之一篇幅的手寫後記，在構圖上類似最近的同人誌，但在最近的商業BL出版品裡則已絕跡。本作品又以主角第一人稱描述男子應援團，一般女性讀者往往會有一種先入為主的印象，認為加油隊充滿可怕的陽剛氣與汗臭味。作者在後記中一方面不否認這種認知，另一方面也希望讀者能理解，加油隊也有英挺的一面。這樣的描寫與最近幾年的BL後記接近，但語氣更加有禮貌，不像是雜談文。小鷹和麻的漫畫《KIZUNA—絆》於一九九二年發行的單行本第一集，

封面內摺並沒有作者短評，而只有第三人稱的作者簡介。後記中作者不僅以廣播劇CD原作者身分發言，也詳盡說明自己如何參與製作。一九九四年發行的第二集以後，便開始出現了作者短評，而後記也開始變得隨興。一九九八年發行的第四級以後，後記開始以漫畫形式進行。從第五集之後，更出現了與責任編輯「I本」的有趣對話。她們常常討論喜歡的角色與關係，I本甚至提起了「偏好」與「取向」的相關話題。後來也開始嘗試BL小說的神崎春子，於一九九二至九四年間在《耽美小說》雜誌發表作品集結而成的作品集，不僅是硬殼精裝本，也沒有作者短評與後記，與純文學精裝本的型態相通。而神崎在一九九五年發行的BL單行本，則同時印出短評與後記。

78 同權人士伊藤悟在提及日本媒體常把「性取向」誤記為「性偏好」時，曾經表示：「（前略）就如同社會裡一個人可以選擇喜歡同性或異性，如果是某些礙於社會規範而難以啟齒的事物，則會因為『令人不舒服』，而被建議應該馬上停止。」〔伊藤＆虎井（2002）：183〕BL的故事往往是一個本來是異性戀的角色，與同性發生關係，並且形成「玩膩了隨時可以回去當異性戀」的「自主權幻想」，所以更有可能不就「取向」兩字，而使用「偏好」兩字。筆者在這層意義上，認同伊藤對錯誤與偏見提出的指正（筆者相信仍有BL愛好者會因日文讀音相同，而對「取向」與「偏好」產生混淆）。本書第四章就曾經提出，有些進化後的BL作品，會透過主角對於「偏好」與「取向」的混淆提出警告。從

「BL進化論」的觀點而言，如果BL愛好者的真誠想像力在遍及BL的類型範疇內部之餘，也對各種領域的創作者帶來啟發，則整個社會在性主體方面的思考，也將產生進步。所以更應該依照文章脈絡，正確地區別並使用「偏好」與「取向」兩個名詞。

79　依照塔克爾的見解，MUD的另一個意思「多使用者主機 Multi-User Domain」，只適合於在一九七〇年代至八〇年代風行的「龍與地下城」（Dungeons & Dragons; DnD）脈絡，MUD的正式名稱應為 Multi- User Dungeon。在一九九五年，包括使用MUSE、MOO、MUSH等軟體的介面在內，已經有幾百個虛擬空間，參加者則有數十萬人。每一個使用者都以自己的暱稱登入，雖然某些系統開放使用縮圖，但大部分使用者都習慣以純文字說明自己的角色設定，並以角色的身分在遊戲空間內行動與發言，也可只對指定用戶發言與私密訊息。所以用戶間的網路性愛，可稱之為一種共同執筆小說〔Turkle（1995）：11&12〕。

80　在此要特別對提出這個問題的堀ひかり（哥倫比亞大學東亞語文學系副教授）表達感謝之意。堀後來更在英語論文《VIews from Elsewhere: Female Shoguns in Yoshinaga Fumi's Ôoku and Their Precusors in Japanese Popular Culture》裡，直接引用《吉永史對談集》吉永與三浦紫苑的對談段落〔Hori（2012）〕。

81　而在最近關於精神分析用語中的菲勒斯概念討論之中，女性主義思想家、酷兒理論家兼政治思想家朱迪斯・巴特

勒（Judith Butler）提出的「女同志菲勒斯」（The Lesbian Phallus）觀念，以及女性電影研究者德雷莎‧迪‧勞雷蒂斯（Teresa de Lauretis）提出的「戀物癖」（fetish）觀念，在研究BL相關作品時最為重要，但礙於篇幅，只能留待下次討論。

82　筆者之所以會以女同志的概念解釋BL愛好者，主要是受到栗原知代早在一九九三年就寫出的論文影響。在她的論文裡，提到了出版二創BL同人誌（栗原使用「yaoi同人誌」）的「yaoi少女」，並指出「她們酷似女性主義主張的『姊妹情誼』（sisterhood）」、「行為上也與唯女社會女同志（separate lesbian；生活中完全排除男性的女同性戀者）相同」、「莫非是精神上的女同志？」栗原將「yaoi少女」假設為「一邊為男性間的戀愛騷動不已，一邊幸福終老」的一群，所以達到一種類似「唯女社會女同志」概念的境界。本書提到的「虛擬女同志」，又和「女同志」的概念大不相同。總之，栗原提出的論點，觸及了「女同志」用於BL評論脈絡上的可能性，對筆者日後的研究，帶來相當大的刺激〔柿沼＆栗原（1993）：338〕

83　BL創作者之所以停止創作，還有以下理由：無法適應商業出版界的截稿壓力，以及一部分創作者只需同人創作就能滿足其讀者群……等。此外，這些消失的人之中，有的停止創作，有的是放棄漫畫而改行插圖的畫家，有的則由漫畫轉戰四格漫畫，而且產量極少。

84　近年的代表作品，有小說《熱砂與月之瑪朱農》（熱砂と月

のマジュヌーン，木原音瀬著，二〇一三年出版）。主角從頭到尾被當成性奴凌辱，而且因為性格惡劣，完全無法同情，甚至最後與心愛的「攻」重逢時也沒有談情說愛的情節，所以包括筆者在內的愛好者朋友，以及網路上的匿名讀者，都一致表示越看越累、大失所望、無藥可救。木原本來預定將同人誌上發表的兩話與新作一話集結成冊，這本小說也是因應忠實書迷要求而破例發行一本商業出版品。

85　告訴筆者久里子姬這段話的人，本身既是資深的BL愛好者，在二〇一四年又是「LOUD」的負責人與「特別配偶者法・網路伴侶法連線」代表的女同志活動家大江千束。謹表謝意。

86　異性戀女性柿沼瑛子。

87　本論文的日文版譯文時常將「酷兒」與「同性戀」混為一談，又未把理論場域／主題餐廳的雙關語翻譯出來，筆者認為日文版並未充分傳達原作的企圖，所以本書並不將這部論文的日文版列入參考文獻。

88　在〔溝口（2010）〕與〔Mizoguchi（2010）〕兩篇論文裡都曾經提到。

89　「政治的（political）」在此指的是「權力分配大小事」。

90　本論點由日本文學專家基斯・文森在電影上映期間以日文發表的論文《戀愛的男人們・殺人的男人們——論大島渚〈御法度〉》得到啟發。〔ヴィンセント（2000）：114-125〕

91　本文為方便介紹而使用「同性戀」一詞，但幕末當然沒有這種用法。而在明治時代以前（近現代）日本所謂的「眾道」

或「男色」，與現在的男同性戀完全是兩回事。以極端的方式簡單說明，前近代所謂的男色，與女色同為正面的男性品味。而「女色」單指男性選擇女性為性行為對象，與尋找同性從事性行為屬於同位語。在前近代的日本更沒有所謂「男色家」、「女色家」之類的身分認同，這些傾向在當時甚至就像是「麵包食客」「御飯食客」一樣稀疏平常。換言之，即使喜好有高低不同，也不屬於人格與內在性規範下的產物。如果現代的男同志回到江戶時代，卻未必表示看得到一片樂園。一六八二年發表的世俗小說《好色一代男》（井原西鶴著）裡，主角世之介以一個富裕百姓的身分，一生共與三千七百四十二位女性，以及七百二十五位男性發生過性關係，但如果是生於貧農人家、在「陰間茶屋」當「陰間」（暗娼），或是被賣到佛寺當「色子」（老和尚的洩欲對象）的男性，當然就沒有這種自由。依照不同的御家（所屬單位）或家格（組織內的位階），必須在「縱向社會」下堅守忠孝節義的武士們，被嚴格禁止發生「橫向」的個人與個人「盟約」（眾道）關係。與A家對立的B家家臣，既不可能與A家家臣立盟約，更不可能與俊美的主君發生越矩的關係。在《御法度》裡，充滿了這種意義下的警戒心理。就如同文森文章裡引用的一段近藤的台詞：「我們在池田屋（旅館）的時候，內部風紀曾被眾道的暴風吹亂，人人都像是得了感冒一樣，我不希望這種事情再次發生。」對組織而言，成員醉心於戀愛是一大問題，也是最大的顧慮。在惣三郎加入組織的幾天後，同一天報到的田代便特地選在一個容易引起

注意的地方大聲提問：「你在找一個心愛的相公嗎？」這個場面也可以解釋成前近代風格的演出。但是透過整部《御法度》，看到的卻是相當現代的恐同與厭女心理，所以在台詞以外，均使用現代語「同性戀」。

此外，江戶時代的「眾道」、「男色」與近代以後的「同性戀」等用法上的差異，在文化人類學家小田亮的著作《性──一語辭典》〈對『變態』的凝視〉章節中，有社會結構主義理論上的詳盡解說。在歷史學家葛雷哥里・Ｍ・佛魯格菲的著作《欲望的輿圖──日本男同性戀言說史 一六〇〇年─一九五〇年》序文裡，也有特別精闢的說明。

〔小田（1996）：54-67〕〔Pflugfelder（1999）：1-22〕

92 本論點也受到文森論文的啟發。

93 小鷹和麻《KIZUNA─絆》的劍道高手男主角，以及山田軟《陽光下的燦爛少年》、剛椎羅「DOCTOR×BOXER」系列裡的拳擊手男主角，都是「受」。

94 提及「yaoi穴」的日本電影，以《French Dressing》（フレンチドレッシング／齋藤久志導演／一九九八年）為代表。阿部寬演「攻」方，櫻田宗久演「受」方。一九九〇年代在《POPEYE》雜誌上擔任模特兒的櫻田（一九七六年生），還涉足了電視節目、演員、歌手等表演領域，後來更公開出櫃表明自己的同志身分，最近則在從事攝影創作活動之餘，在新宿二丁目經營酒吧。可能因為這部片的關係，比櫻田早出生的男同志普遍認得這部片（「就是阿部強暴宗久的片呀，實際上根本不可能這麼容易插進去的。」）原作為やまだな

いとの同名漫畫。

95 筆者在大學教課時，有學生提出了不同的觀點：「喬不是受不了安迪的男同志特質，反倒是受安迪的特質吸引，而對自己產生了危機感，才要回家抱抱妻子小孩，確認自己還屬於異性戀的一方。」即使是同樣的一部片，因為觀眾的想法不同，當然會產生不同的觀點，並且沒有誰對誰錯。當克林普與筆者將一個場面解讀成「對『像個同志』的否定與剝奪」，卻有人解讀成「異性戀的性傾向動搖與再強化」，是否表示這種人站在異性戀規範的一方呢？

96 飾演「醜女」的柴崎幸，在片中特別頂著一頭亂髮，臉上也沒有化妝，戲服除了工作制服外，只剩下便宜貨色的便服。但是長相仍然離一般所謂的「醜女」有一段距離。所以在本片中的變裝同志露比（歌澤寅右衛門飾）在片中不斷以言語攻擊沙織是醜女，以補強角色的醜女設定。

97 在舞廳的情節，也可以只演到接吻為止；在這部片中，則只象徵了性愛之前的示愛。

98 關於日本男娼的「常識」，主要參考自電影《二十歲的微熱》（橋口亮輔導演／一九九三年）與書籍《賣男日記》（Hustler Akira 著，二〇〇〇年出版），橋口與 Hustler 都是公開出櫃的男同志。在二〇一四年，刊登許多男娼照片的大型網站（「男子學園」）上，還會在每個男娼的資料上加註男孩們的性傾向：「N（直男）」、「B（雙性）」、「G（同性）」；也有一些店家旗下的雙男與同男多過直男。「常識」無關男孩的實際性傾向，但有可能會隨時間變化。

99 這段「爬樓梯」的場面，不只刺激觀眾的想像力，由下往上（電影中刻意轉成橫向─由右往左）的運動畫面，更因為帶有前進的指涉，而能避免負面想像。

100 例如三池導演作品《漂ㄐ男子漢2》（クローズ ZERO II ／二〇〇九年）鳴海大我（金子信貴飾）把美藤龍也（三浦春馬飾）叫到道場裡，提到龍也已故的哥哥美藤真喜雄（山口祥行飾）時，在表示「真正男人的氣味，是一聞就知道的」之後，又馬上補了一句：「我可不是同志！」

101 今泉曾經表示，該片在韓國一個電影節上放映之後，曾有觀眾批評：「你的電影沒有『攻』、『受』，所以很爛！」而能透過唯史幻想，知道角色間實際上沒有「攻」「受」角色的觀眾，確實厲害（導演在二〇〇七年十月二十二日於 Cinema Artone 與筆者公開對談中的發言）。

102 關於「男大姊用語」，可參閱研究專書《男大姊語論》（「おネエことば」論，クレア・マリィ著，二〇一三年出版）。

103 在日本通常需要在醫師監督下進行人工受孕，但美國似乎可以在自家進行。電影《印度爆玉米花》（Chutney Popcorn ／妮夏・嘉娜查 Nisha Ganatra 導演／一九九九年）裡就有一場戲，描寫女同志妹妹為不孕的親姊姊擔任代理孕母，以專用授精管將姊夫的精液送入自己子宮（甚至詳細描寫精液必須低溫運送等具體方法）。而操作授精管的正是妹妹的同志伴侶（從原文片名使用印度與美國的代表食品「印度甜酸醬」「爆米花」可知，本片以美國的印度裔移民為主要角色）。本片也曾經在「東京國際同志影展」上放映，筆者看

過後便覺得《男色誘惑》中朝子的提議在現實中成立。同時
看過兩部片的觀眾可能很少，所以很可能會覺得《男》片提
到的人工受孕宛若天方夜譚。這場戲很可能也是《男》片
刻意安排的策略。現實中的美國民間精子銀行「The Sperm
Bank of California」的網頁上，也標明了他們的收費標準：
登記手續費一百美元，捐贈者不明精子每毫升五百四十美
元，具名精子五百七十美元。該銀行網站也說明自宅受孕的
方法：快遞送達的精液，必須在室溫中解凍至體溫程度，受
孕時使用專用注射筒，精液禁止再度冷凍⋯⋯〔http://www.
thespermbankofca.org（依照二〇一四年八月三十一日瀏覽紀
錄）〕

104 根據本片編劇達斯汀・凡斯・布雷克（Dustin Lance Black）
指出，哈維遇刺前確實去聽了歌劇，而與史考特間的通話則
是杜撰〔Lance Black（2008）：112〕。

105 當時的《JUNE》幾度刊載了「英國美青年熱潮」的相關報
導，但是並非所有喜歡《墨利斯的情人》的觀眾都喜歡看
《JUNE》或「美少年漫畫」。也有觀眾完全不碰這兩類漫畫
小說，而本書《BL進化論》則希望找出「喜歡」的根源與
女性廣義BL愛好者之間的關係。

引用與參考文獻一覽

※小説部分，僅引出實際引用內容的作品

BL
※包含森茉莉與「美少年漫畫」的廣義BL
※發行過不止一次或改版的作品，則以單行本最初的發行時間與出版社表記

漫畫 ─────

秋里和国	『TOMOI』小学館、1987
石原理	『あふれそうなプール』ビブロス、1997-2001
	『犬の王─GOD OF DOG』リブレ出版、2007-
今市子	『B級グルメ倶楽部②』フロンティアワークス、2006
えみくり	『月光オルゴール』発行：えみくり（同人誌）、1989
えみこ山	『ごくふつうの恋』新書館、1999-2002
尾崎南	『絶愛─1989─』集英社、1990-1991
語シスコ	『おとなの時間』マガジン・マガジン、2006
鹿乃しうこ	『永久磁石の法則』マガジン・マガジン、1994（初出時：初田しうこ名義）
	『できのいいキス悪いキス②』宙出版、1998（初出時：初田しうこ名義）
	「P.B.B.（プレイボーイブルース）」シリーズ、ビブロス／リブレ出版、2001-
河惣益巳	『ツーリング・エクスプレス』白泉社、1982-99
神崎竜乙（春子）	「ベイシティ・ブルース」シリーズ／二見書房、1992-98
木原敏江	『摩利と新吾』白泉社、1979-84

草間さかえ　　　　『真昼の恋』心交社、2011

国枝彩香　　　　　『風の行方』ビブロス、2004

雲田はるこ　　　　『いとしの猫っ毛　小樽篇』リブレ出版、2013

こだか和麻　　　　『ＫＩＺＵＮＡ―絆―』ビブロス／リブレ出版、1992-
　　　　　　　　　2008

小鳥衿くろ　　　　『俺は海の子』桜桃書房、2001

寿たらこ　　　　　『SEX PISTOLS』ビブロス／リブレ出版、2004-

極楽院櫻子　　　　『ぼくの好きな先生』桜桃書房、1998-2001

桜城やや　　　　　『コイ茶のお作法』角川書店、2003-06

志水ゆき　　　　　『是―ZE―』新書館、2005-11

SHOOWA　　　　　『イベリコ豚と恋と椿。』海王社、2012

須賀邦彦　　　　　『紫紺の旗の下に』桜桃書房、1993

高井戸あけみ　　　『ブレックファースト・クラブ』芳文社、2001

　　　　　　　　　『ベッド・タイム』芳文社、2003

　　　　　　　　　『ピロー・トーク』芳文社、2003

　　　　　　　　　『恋愛の神様に言え』芳文社、2007

竹宮惠子　　　　　『風と木の詩』小学館、1977-1984

TATSUKI　　　　　『八月の杜』東京漫画社、2010

トウテムポール　　『東京心中』茜新社、2013-

鳥人ヒロミ　　　　「成層圏の灯」シリーズ、ビブロス、2000-02

中村明日美子　　　『同級生』茜新社、2008

　　　　　　　　　『卒業生　冬』茜新社、2010

　　　　　　　　　『卒業生　春』茜新社、2010

　　　　　　　　　『「同級生」「卒業生」公式ファンブック――卒業アルバ
　　　　　　　　　ム』茜新社、2011

　　　　　　　　　『鉄道少女漫画』白泉社、2011

　　　　　　　　　『空と原』茜新社、2012

　　　　　　　　　『Ｏ・Ｂ・』茜新社、2014

中村春菊　　　　　『純情ロマンチカ』角川書店、2003-

永井三郎　　　　　『スメルズ ライク グリーン スピリット』ふゅーじょんぷ
　　　　　　　　　ろだくと、2012-13

新田祐克 『春を抱いていた』ビブロス／リブレ出版、1999-

萩尾望都 『ポーの一族』小学館、1974-76

『トーマの心臓』小学館、1975

深井結己 『きみが居る場所』竹書房、2003

町屋はとこ 『また あした』リブレ出版、2006

魔夜峰央 『パタリロ！』白泉社、1979-

水城せとな 『俎上の鯉は二度跳ねる』小学館、2009

明治カナ子 『坂の上の魔法使い』大洋図書、2010-13

本仁戻 『恋が僕等を許す範囲』ビブロス、1996-98

ヤマシタトモコ 『恋の心に黒い羽』東京漫画社、2008

山田ユギ 『太陽の下で笑え。』芳文社、1999（初出時：「山田靫」
名義）

『小さなガラスの空』芳文社、2000

『一生続けられない仕事②』竹書房、2011

やまねあやの 『ファインダーの標的』ビブロス、2002

吉田秋生 『カリフォルニア物語』小学館、1978-81

よしながふみ 『１限めはやる気の民法』ビブロス、1998-2002

『ソルフェージュ』芳文社、1998

『ジェラールとジャック』ビブロス、2000-01

ヨネダコウ 『どうしても触れたくない』大洋図書、2008

依田沙江美 『ブリリアント★BLUE』新書館、2004-05

羅川真里茂 『ニューヨーク・ニューヨーク』白泉社、1998

小説 ————————————————————

英田サキ 『DEADHEAT』徳間書店、2007

秋月こお 『寒冷前線コンダクター』角川書店、1994

『リサイタル狂騒曲』角川書店、1995

『シンデレラ・ウォーズ』角川書店、1998

『退団勧告』角川書店、1999

『嵐の予感』角川書店、2006

一穂ミチ 『ふったらどしゃぶり―When it rains, it pours』メディア
ファクトリー、2013

烏城あきら	「許可証をください！」シリーズ、二見書房、2003-09
榎田尤利	『夏の塩』光風社出版／成美堂出版、2000
	『リムレスの空』光風社出版／成美堂出版、2002
	『ダブル・トラップ Love & Trust EX.』大洋図書、2007
神崎竜乙（春子）	「ベイシティ・ブルース」シリーズ、二見書房、1995-2000
木原音瀬	『POLLINATION』ビブロス、2000
	『WELL』蒼竜社、2007
	『熱砂と月のマジュヌーン』海王社、2013
小林蒼	「百花繚乱」、『小説ＪＵＮＥ』No.106、1999年4月号、マガジン・マガジン、1999
	『百花繚乱』マガジン・マガジン、2002
剛しいら	『ライバルも犬を抱く』光風社出版／成美堂出版、2000
	『座布団』光風社出版／成美堂出版、2000
	『ボクサーは犬と歩む』光風社出版／成美堂出版、2002
	『花扇』光風社出版／成美堂出版、2004
	『ボクサーは犬に勝つ』光風社出版／成美堂出版、2005
篠崎一夜	『お金がないっ』桜桃書房、1999
須和雪里	『サミア』角川書店、1993
篠田真由美	『この貧しき地上に』講談社、1999
たけうちりうと	『推定恋愛』大洋図書、2003
谷崎泉	『君が好きなのさ』二見書房、1999-2002
松岡なつき	『FLESH & BLOOD』徳間書店、2001-
水壬楓子	『晴れ男の憂鬱　雨男の悦楽』、桜桃書房、1999
森茉莉	『恋人たちの森』新潮社、1975

BL以外
※「美少年漫書」等廣義的BL請參照BL

〈日文文獻〉

小説 ————————————————————————————————
E.M.フォースター／片岡しのぶ訳 『モーリス』扶桑社、1988（原文英語）
榎田ユウリ 『妖琦庵夜話——その探偵、人にあらず』角川書店、2009
後藤田ゆ花 『愛でしか作ってません』講談社、2007
ピーター・キャメロン／岩本正恵訳 『最終目的地』新潮社、2009（原文
　　　　　　英語）

漫畫 ————————————————————————————————
よしながふみ 『大奥』白泉社、2005-
　　　　　　『きのう何食べた？』講談社、2002-

理論書、隨筆、對談集等著作（含期刊、雜誌書）————————————
アスミックエース編 『メゾン・ド・ヒミコ』（映画パンフレット）アスミッ
　　　　　　ク・エース エンタテインメント、2005
東園子 「妄想の共同体——『やおい』コミュニティにおける恋愛
　　　　　　コードの機能」、東浩紀、北田暁大編『思想地図 vol.5』
　　　　　　NHK出版、2010、249-274
石田仁（2007a）「ゲイに共感する女性たち」、『ユリイカ 2007年6月臨時
　　　　　　増刊号 総特集＝腐女子マンガ大系』39（7）2007、青土
　　　　　　社、47-55
石石田（2007b）「『ほっといてください』という表明をめぐって——やおい
　　　　　　／BLの自律性と表象の横奪」、『ユリイカ 2007年12月
　　　　　　臨時増刊号 総特集＝BLスタディーズ』39（16）2007、
　　　　　　青土社、114-123
石石田（2007b）「数字で見るJUNEとさぶ」、『ユリイカ 2012年12月号
　　　　　　特集＝BLオン・ザ・ラン！』44（15）2012、青土社、
　　　　　　159-171

石田美紀　　　『密やかな教育──〈やおい・ボーイズラブ〉前史』洛北
　　　　　　　出版、2008

石原郁子　　　『菫色の映画祭──ザ・トランス・セクシュアル・ムーヴ
　　　　　　　ィーズ』フィルムアート社、1996

伊藤悟、虎井まさ衛編著　『多様な「性」がわかる本──性同一性障害・ゲ
　　　　　　　イ・レズビアン』高文研、2002

氏家幹人　　　『武士道とエロス』講談社、1995

ヴィンセント、キース　「徹底討論クィア・セオリーはどこまで開ける
　　　　　　　か」、『ユリイカ 1996年11月号 特集＝ウィア・リーディ
　　　　　　　ング』28（13）1996、青土社、（小谷真里との対談）

氏家幹人　　　「恋する男たち、人殺しをする男たち──大島渚の『御
　　　　　　　法度』について」、『ユリイカ 200年1月号 特集＝大島渚
　　　　　　　2000』32（1）2000、青土社、114-125

ヴィンセント、キース、風間孝、河口和也　『ゲイ・スタディーズ』青土
　　　　　　　社、1997

大塚隆史　　　『二丁目からウロコ──新宿ゲイストリート雑記帳』翔泳
　　　　　　　社、1995

小田亮　　　　『性──一語の辞典』三省堂、1995

斉藤綾子　　　「ホモソーシャル再考」、四方田犬彦＆斉藤綾子編『男
　　　　　　　たちの絆、アジア映画──ホモソーシャルな欲望』平凡
　　　　　　　社、2004、279-309

セクシュアルマイノリティ教職員ネットワーク編著　『セクシュアルマイノ
　　　　　　　リティ──同性愛、性同一性障害、インターセックスの
　　　　　　　当事者が語る人間の多様な性』明石書店、2003

榊原姿保美　　『やおい幻論──「やおい」から見えたもの』夏目書房、
　　　　　　　1998

佐倉智美　　　『性同一性障害はオモシロイ──性別って変えられるんだ
　　　　　　　ョ』現代書館、1999

佐藤雅樹　　　「少女マンガとホモフォビア」、『クィア・スタディーズ
　　　　　　　'96』七つ森書館、1996、161-169

椎名ゆかり　　「アメリカでのBLマンガ人気」、『ユリイカ 2007年12月
　　　　　　　臨時増刊号 総特集＝BLスタディーズ』39（16）2007、

青土社、180-189

中島梓　　　　　『美少年学入門』新書館、1984

石石田　　　　　『コミュニケーション不全症候群』筑摩書房、1991

石石田　　　　　『新版 小説道場①—④』光風社出版／成美堂出版、1992-97

石石田　　　　　『タナトスの子供たち——過剰適応の生態学』筑摩書房、1998

中野冬美　　　　「やおい表現と差別——女のためのポルノグラフィーをときほぐす」、『女性ライフサイクル研究』第四号1994、130-138

西村マリ　　　　『アニパロとヤオイ』太田出版、2001

萩尾望都　　　　「しなやかに、したたかに」、『思い出を切りぬくとき』あんず堂、1998、17-26（初出：1981）

ハスラー・アキラ『売男日記』ワタリウム／イッシプレス、2000

波津彬子　　　　「やおいのモトは"シャレ"でした」、『JUNE』1993年11月、136

東小雪＆増原裕子　『ふたりのママから、きみたちへ』イースト・プレス、2014

伏見憲明　　　　「こんど生まれかわったらゲイになりたい」、『耽美小説・ゲイ文学ブックガイド』白夜書房、1993、229-231

石石田　　　　　『クィア・パラダイス——「性」の迷宮へようこそ——伏見憲明対談集』翔泳社、1996

藤本由香里　　　『わたしの居場所はどこにあるの？——少女マンガが映す心のかたち』学陽書房、1998

石石田　　　　　『少女まんが魂——現在を映す少女まんが完全ガイド＆インタビュー集』白泉社、2000

腐女子の品格制作委員会　『腐女子の品格』リブレ出版、2008

マリィ、クレア　　『「おネエことば」論』青土社、2013

三浦しをん　　　『シュミじゃないんだ』新書館、2006

三浦しをん　　　「ART LIFE interview」、『SPIRAL PAPER』No.115、スパイラル／ワコールアートセンター、2007、2-3

三浦しをん＆金田淳子「『攻め×受け』のめくるめく世界──男性身体の魅力を求めて」、『ユリイカ 2007年6月臨時増刊号 総特集＝腐女子マンガ大系』39（7）2007、青土社、8-29

溝口彰子　　「ホモフォビックなホモ、愛ゆえのレイプ、そしてクィアなレズビアン──最近のやおいテキストを分析する」、伏見憲明編『クィア・ジャパンVol.2　変態するサラリーマン』勁草書房、2000、192-211

溝口彰子　　「それは、誰のどんな、『リアル』？──ヤオイの言説空間を整理するこころみ」、『イメージ＆ジェンダー』VOL.4、イメージ＆ジェンダー研究会、2003、27-55

溝口彰子　　「妄想力のポテンシャル──レズビアン・フェミニスト・ジャンルとしてのヤオイ」、『ユリイカ 2007年6月臨時増刊号 総特集＝腐女子マンガ大系』39（7）2007、青土社、56-62

　　　　　　（2010a）「反映／投影論から生産的フォーラムとしてのジャンルへ──ヤオイ考察からの提言」ジャクリーヌ・ベルント編『世界のコミックスとコミックスの世界─グローバルなマンガ研究の可能性を開くために』京都精華大学国際マンガ研究センター、2010、141-163

三橋順子　　『女装と日本人』講談社、2008

ヤマダトモコ「ボーイズラブとのなかなおり──したたかに生きる」、『ユリイカ 2007年12月臨時増刊号 総特集＝BLスタディーズ』39（16）2007、青土社、82-88

よしながふみ　『よしながふみ対談集──あのひととここだけのおしゃべり』太田出版、2007

排行榜專書・指南專書 ─────────────────────────

柿沼瑛子、栗原知代編著　『耽美小説・ゲイ文学ブックガイド』白夜書房、1993

栗原知代　　「やおい」、『エロティカ──気持ちいいブックガイド』メディアワークス／主婦の友社、1998、198-199

雑草社編集部編　『BL小説（ボーイズライトノベル）パーフェクト・ガイド
　　　　　別冊活字倶楽部』雑草社、2003

日経キャラクターズ！編　「ビブロス　インタビュー」、『ライトノベル完全
　　　　　読本Vol.3』日経ＢＰ社、2005、172-174

ＮＥＸＴ編集部編　『このBLがやばい！』2008年腐女子版-2014年度版、宙
　　　　　出版、2007-2013

山本文子＆BLサポーターズ著　『やっぱりボーイズラブが好き──完全BL
　　　　　コミックガイド』太田出版、2005

報章雑誌────────────────────────────

「あなたがシンクロするのは芹ちゃんor加藤さん、どっち？」、『小説ＪＵ
　　　　　ＮＥ』No.108、1999年6月号、マガジン・マガジン、
　　　　　187

北原みのり　　「バイブに見る現代女子エロ事情」、『野性時代』2008年
　　　　　6月号、角川書店、56-57

『CREA特集　ゲイ・ルネッサンス '91』1991年2月号、文藝春秋

「Q46　サークルや勉強会に参加したいのですが、」、『翻訳の世界』1996
　　　　　年7月号、バベル、26

「『二十才の微熱』橋口亮輔監督インタビュー」、『JUNE』No.73 1993年11
　　　　　月号、マガジン・マガジン、43-48

シモーヌ深雪　　「シモーヌ深雪が語る『やおい』の魅力と歴史」、『ダ・
　　　　　ヴィンチ』2000年5月号、メディアファクトリー、26-27

森茉莉　　「『性』を書こうとは思わない」、『読売新聞』1964年4
　　　　　月1日夕刊、「性と文学」欄に「私の立場」として発表

自由出版（小報、同人誌等，具故事性的同人誌歸於BL）────────

色川奈緒編　　『別冊CHOISIR──やおい論争I-IV』1994-1995

柿沼瑛子　　『JUNE洋書ガイドVOL.3』EK、1999

三人淑女　　『YAOIの法則』2001

伏見憲明　　『ぼくのゲイ・ブームメント 91-94』GX、1994

網路資料 ————————————————————————

衆議院議員原田義昭部落格（2008年2月19日）

http://www.election.ne.jp/10375/39851.html（最後造訪日期：2014年8月16日）

Hollywood News Wire（2010年5月1日／真田廣之影片）

http://www.youtube.com/watch?v=mfcb7lXYXcM（最後造訪日期：2013年8月4日）

「三池崇史のシネコラマ　第30回『46億年の恋』」、『朝日 マリオン・コム（2005/11/17）』（後造訪日期：2013年4月1日）

TV ————————————————————————————

「"性"をめぐる大冒険」、『探検バクモン』NHK総合、2013年6月5日&6月12日

〈英語文獻〉

小説 ————————————————————————————

Cameron, Peter. *The City of Your Final Destination* (London and New York: Fourth Estate, 2003)（paperback edition／精裝片：2002）

Forster, E.M. *Maurice* (London: Penguin, 1971)

非小説 ———————————————————————————

Bersani, Leo. "Is the Rectum a Grave?" *AIDS: Cultural Analysis/ Cultural Activism*, ed. Douglas Crimp (Cambridge: The MIT Press, 1988) 197-222, p.197／レオ・ベルサーニ（酒井隆史譯）「直腸は墓場か？」、『批評空間』太田出版、1996、II-8、115-143（本書引用文章為溝口翻譯）

Crimp, Douglas. "De-Moralizing Representations of AIDS," (1994); "Sex and Sensibility, or Sense and Sexuality" (1998), *Melancholia and Moralism: Essays on AIDS and Queer Politics* (Cambridge: The MIT Press, 2002) 253-271; 281-301

De Lauretis, Teresa. "Queer Theory: Lesbian and Gay Sexualities, An Introduction", *differences: A Journal of Feminist Cultural Studies*, 3.2 (1991): iii-xviii

The Practice of Love: Lesbian Sexuality and Perverse Desire (Bloomington: Indiana University Press, 1994)

Dyer, Richard. *Pastiche* (New York: Routledge, 2007)

Hori, Hikari. "Views from Elsewhere: Female Shoguns in Yoshinaga Fumi's Ôoku and Their Precursors in Japanese Popular Culture", *Japanese Studies*, 32:1, 2012: ,77-95

Lance Black, Dustin. *Milk : The Shooting Scrpt* (New York: Newmarket Press, 2008)

Laplanche, J. & Pontalis, J.-B. trans. Donald Nicholson-Smith, *The Language of Psycho-Analyis*（New York & London: W.W. Norton & Company, 1974／法語版：1967）

Lunsing, Wim. "Yaoi Ronsô: Discussing Depictions of Male Homosexuality in Japanese Girls, Comics, Gay Comics and Gay Pornography," *Intersections: Gender, History and Culture in the Asian Context*, Issue 12 January 2006

(http://intersections.anu.edu.au/issue12/lunsing.html)

Mizoguchi, Akiko. "Male-Male Romance by and for Women in Japan: A History and The Subgenres of *Yaoi* Fictions," *US-Japan Women's Journal*, No.25, 2003: 49-75

"Theorizing comics / Manga Genre as a Productive Forum: *Yaoi* and Beyond," *Comics Worlds and the World of Comics: Towards Scholarship on a Global Scale*, Kyoto Seika University International Manga Research Center, 2010: 143-168

Penley, Constance. *NASA/TREK: Popular Science and Sex in America* (London: Verso, 1997)

Pflugfelder, Gregory M. *Cartographies of Desire: Male-Male Sexuality in Japanese Discourse, 1600-1950* (Berkeley: University of California Press, 1999)

Russ, Joanna. *Magic Mommas, Trembling Sisters, Puritans & Perverts* (Freedom, CA: The Crossing Press, 1985)／ジョアンナ・ラス（矢口悟譯）「女性による、女性のための、愛のあるポルノグラフィ」、『SFマガジン』早川書房、2003 (9)、48-62部分翻譯（本書引用的內文為溝口翻譯）

Russo, Vito. *The Celluloid Closet* (New York: Harper & Row, 1987) (Revised edition)

Turkle, Sherry. *Life on the Screen: Identity in the Age of the Internet* (New York: Simon & Sohuster, 1995)

Van Sant, Gus. *Even Cowgirls Get the Blues & My Own Private Idaho* (London: Faber & Faber, 1993)

Vincent, Keith. "A Japanese Electra and Her Queer Progeny", *Mechademia*, Volume 2, 2007: 64-79

RG8018

BL 進化論

男子愛可以改變世界！日本首席BL專家的社會觀察與歷史研究

• 原著書名：BL進化論ボーイズラブが社會を動かす • 作者：溝口彰子 • 翻譯：黃大旺 • 封面繪圖：中村明日美子 • 美術設計：高偉哲 • 責任編輯：丁寧 • 國際版權：吳玲緯 • 行銷：闕志勳、吳宇軒、余一霞 • 業務：李再星、李振東、陳美燕 • 副總編輯：巫維珍 • 編輯總監：劉麗真 • 發行人：涂玉雲 • 出版社：麥田出版 / 城邦文化事業股份有限公司 / 104台北市中山區民生東路二段141號5樓 / 電話：(02) 25007696 / 傳真：(02) 25001966、發行：英屬蓋曼群島商家庭傳媒股份有限公司城邦分公司 / 台北市中山區民生東路二段141號11樓 / 書虫客戶服務專線：(02) 25007718；25007719 / 24小時傳真服務：(02) 25001990；25001991 / 讀者服務信箱：service@readingclub.com.tw / 劃撥帳號：19863813 / 戶名：書虫股份有限公司、香港發行所：城邦（香港）出版集團有限公司 / 香港灣仔駱克道東超商業中心1樓 / 電話：(852) 25086231 / 傳真：(852) 25789337、馬新發行所 / 城邦（馬新）出版集團【Cite(M) Sdn. Bhd. (458372U)】/ 地址：41, Jalan Radin Anum, Bandar Baru Sri Petaling, 57000 Kuala Lumpur, Malaysia. / 電話：+603-9057-8822 / 傳真：+603-9057-6622 / 電郵：cite@cite.com.my / 印刷：前進彩藝有限公司 • 2016年9月初版 • 2023年7月初版七刷 • 定價430元

國家圖書館出版品預行編目資料

BL進化論：男子愛可以改變世界！日本首席BL專家的社會觀察與歷史研究／溝口彰子著；中村明日美子繪；黃大旺譯. -- 初版. -- 臺北市：麥田，城邦文化出版：家庭傳媒城邦分公司發行，2016.09
面； 公分
譯自：BL進化論：ボーイズラブが社會を動かす
ISBN 978-986-344-380-3（平裝）

1. 漫畫 2. 同性戀 3. 讀物研究
947.41 105015349